心有所愛，全力以赴

——國家表演藝術中心董事長五年工作實錄

朱宗慶——著

|目　錄|
CONTENTS

5

心有所愛，全力以赴

這本書有十七萬字，是我擔任國家表演藝術中心董事長期間，五年三個月工作經驗的累積。在起初接下這個職務的時候，我便已規劃了明確的願景、目標，因而，「心有所愛，全力以赴」，在實踐的過程中有意識地留下紀錄，一方面是給自己一個持續自我檢視的機會，另一方面也可以提供藝術工作者一份從實務觀點出發的參考。

在追求精益求精、好還要更好的道路上，臺灣的表演藝術界有著無限的發展潛能，能在舞台上發光發熱，也能為各行各業所轉化。出版本書，我希望能夠一棒接一棒，讓這一股力量得以持續強化，無論是體制面、執行面還是態度面，有志之士都能找到可供參酌之處。

這趟旅程的點滴，收錄在本書，也留存在心裡。我相信，旅程的終點，會是下一段美好旅程的起點——心懷感恩，深深祝福！

第一章

就定位

第一節　第四度站上這個熟悉的舞台

二〇一七年一月十一日，在文化部鄭麗君部長的監交下，我從陳國慈董事長的手中，接下了國家表演藝術中心董事長的印信。交接典禮在國家兩廳院的音樂廳大廳舉辦，是對我而言再親切不過的場地，而算起來，這已是我第四度站上這個熟悉的舞台了⋯⋯。

在接任國表藝中心董事長之前，我曾三度進出兩廳院，擔任行政主管職務。現在回頭看，每一次進出的機緣，都有它的偶然與必然。

第一次到兩廳院工作，是在一九八九年，時任中心主任的劉鳳學老師邀請我擔任國家戲劇院暨音樂廳顧問兼規劃組組長，主要負責節目和演出事宜，相當於現今的節目暨行銷部經理。因此，我有機會規劃、促成不少重要的節目製作，也帶著同仁四處學習、增廣見聞。記得那個年代，兩廳院常因為與外界存在隔閡而遭致批評與爭議，所以當時我的工作，還包括扮演類似「對外發言人」的角色，與外界保持聯繫交流與互信關係，使兩廳院能建立與外界接觸、溝通的管道。

一年後借調期滿，我於一九九〇年回到國立臺北藝術大學（當時名為國立藝術學院），繼續從事打擊樂教學工作。後來，我在一九九七年擔任北藝大音樂系系主任，開始了在大學擔任行政主管職的歷練，期間爭取、推動了不少系所制度的重大變革。與此同時，我於一九八六年創辦的打擊樂團，也在九〇年代邁入國際化發展的階段。包括一九九〇年首度海外演出，即是獲邀赴美參與國際打擊樂藝術協會年會（Percussive Arts Society International Convention, PASIC），以及我於一九九三年創辦「TIPC 臺灣國際打擊樂節」、一九九九年創辦「TIPSC 台北國際打擊樂夏令營」，邀請國際一流打擊樂團和音樂家來臺從事演出和教學等交流活動，由此展開積年累月的國際社群連結。

第二度進入兩廳院，則是千禧年以後的事。就在我連任北藝大音樂系系主任、剛開始第二個任期不久，教育部范巽綠政務次長透過藝文界友人引介主動找上我，亟力說服我接下國立中正文化中心主任一職。此前，在我的印象裡，兩廳院主任這個職務多半是由政府或學校裡「德高望重」的人士擔任，但這次，教育部卻如此「看重」當時僅四十多歲的我，覺得有點「超現實」之際，也感受到了大家對於「革新」抱有高度期待。於是，帶著民間藝文界和政府主管單位的支持，我於二〇〇一年三月接任國立中正文化中心主任一職，著手推動連串的變革。

兩廳院自一九八七年開幕以來，始終是我國最具指標性的展演場館，但卻有很長一段時間，一直是個定位不明、未具法定身分的「黑機關」，只得依《國立中正文化中心暫行組織規程》以公務機關的體制運作，嚴重圍限發展成效。身為藝術工作者，有感於專業化的表演場館，對於表演團體、對於國家表演藝術的環境健全、對於人民的文化福祉，所能帶來的助益與貢獻，因此，推動兩廳院「法制化」、成為「國際一流劇場」以及「全民共享的文化園區」這三大目標，便成為我上任後重要的公眾服務使命；而推動兩廳院組織再造、協助完成定位和改制轉型，即是當時刻不容緩的階段性任務。

二〇〇四年一月九日，《國立中正文化中心設置條例》三讀通過，兩廳院順利完成改制，是我國行政法人立法首例。日後十年間，兩廳院更成為我國唯一的行政法人「個案」。

其實，兩廳院的定位工作，早在落成之前就已經開始進行，但直至啟用時因故仍未能完成立法程序，有十六年的時間只得繼續以「籌備處」來營運。自一九九一年至二〇〇一年間，政府持續朝「財團法人」的組織型態來推動兩廳院的法制化，然而，隨著社會變遷，財團法人的制度有許多實務環境無法配合之處，從而產生不少理想與現實之間的扞格。因此，兩廳院起初以財團法人方向所規劃的設置條例，始終難以達成共識。

直到二〇〇二年十一月，行政院組織改造推動委員會提出了「行政法人」這個全新的制度選擇，為長久以來討論不休的公法人「正名」，也在公務機關與屬於「私法」的財團法人之間，劃出第三條道路。可以說，「行政法人」概念擴大了法制環境裡的「法人化」想像，也為兩廳院的「法制化」定位，提供了另一種可能性。在經過仔細衡量，同時參考、比較過各國頂尖表演場館的營運模式後，我確認行政法人制度是有助於兩廳院專業營運的最佳選擇。因此，我「不計一切」地投入在立法院的「長期奮戰」中，為爭取國立中正文化中心改制行政法人而奔走。

立法創制和機構組織再造工作，是由許多不為人知的辛勤付出所成就的「大工程」，絕非想像中的那般輕鬆寫意。每當回顧這段過程，我總會半開玩笑地說：那三年半，是我過往二十年痛苦經驗的總和！然而，有幸主持業務，見證兩廳院終得從體制面突破官僚桎梏，創造實質改變的契機，為藝文界帶來專業發展的驅動力，都讓我覺得，一切辛苦是值得的。

歷史性任務告一段落後，我於二○○四年九月卸下兩廳院藝術總監一職，再度回歸校園生活。同時，我也「重拾鼓棒」，在二○○四年十月、五十歲之際，舉辦了個人第三次打擊樂獨奏會，終於完成一九八二年自維也納返臺時給自己訂下「總共要開三次獨奏會」的計畫。之後，我繼續接受教學行政主管工作的歷練，並於二○○六年當選北藝大第七任校長，展開七年共兩任的治校生涯，為擘劃北藝大成為一所「國際一流藝術大學」的願景藍圖全力以赴。

在我擔任北藝大校長期間，我國政府組織改造出現了幾項變化，包括《行政法人法》於二○一一年四月二十七日由總統公布施行，以及文化部於二○一二年五月成立等，皆攸關藝文生態的發展前景。而因應立法院決議要求初期應限制行政法人設立家數，根據當時行政院人事行政局規劃，在未來三年內，將優先推動設置五個行政法人，分別是：國家表演藝術中

心、國家中山科學研究院、國家運動訓練中心、臺灣電影文化中心、國家災害防救科技中心。其中，國立中正文化中心將進行改制，國家兩廳院因此成為國家表演藝術中心「一法人多館所」所轄場館之一，並且，配合政府組改，監督單位也將由教育部移撥文化部。

二〇一三年，就在我擔任北藝大校長的第二個任期即將任滿、準備要從學校退休前夕，我再次意外地收到來自教育部的請託，希望我能接任兩廳院董事長一職。由於曾從頭到尾參與兩廳院改制行政法人的設置推動過程，再加上對藝文界的使命感，以及基於對兩廳院有著特殊情感，我沒想太多，便應允接下了這個「看守、轉接」的任務，從而第三度進入兩廳院工作。當時，《國家表演藝術中心設置條例草案》已經立法院一讀通過，採用「一法人多館所」模式已見諸於法條鋪陳中，立法進度至此，我對「一法人多館所」雖有保留，但也予以尊重。此時，兩廳院第四屆董事會自始即是設定以完成階段性的轉接工作為目標，好讓不久的將來，當兩廳院一轉到國家表演藝術中心的時候，業務能夠「無縫接軌」。

二〇一四年一月九日，《國家表演藝術中心設置條例》在立法院三讀通過。三個月後，由文化部監督的行政法人國家表演藝術中心誕生，而我也在二〇一四年三月三十一日完成最後一次董事會議後，第三度從兩廳院「登出」，回到民間，再次做了一個十五年的打擊樂推

16

廣計畫，做為迎接打擊樂團成立三十週年到來的準備。

在「未來五年要超越過去三十年」的目標下，二○一六年適逢朱宗慶打擊樂團成立三十週年，我順勢針對樂團、基金會、教學系統做了連串團隊組織盤整，而隨著打擊樂團在國內外馬不停蹄的巡演行程，我的日子過得忙碌且充實。同年十一月，國際打擊樂藝術協會（Percussive Arts Society, PAS）宣布我獲選進入名人堂（Hall of Fame），這是繼二十三年前我的前輩好友——日本的馬林巴演奏家安倍圭子（Keiko Abe）於一九九三年入選後，再度有亞洲地區的擊樂工作者入選，並且也是華人世界的首位。PAS 名人堂自一九七二年成立以來，一直被世界擊樂界視為最高榮譽，而獲得這項殊榮對我來說，最大的意義在於：從此，在世界打擊樂的名單中，臺灣永遠不會缺席；在世界級的擊樂版圖裡，臺灣這塊土地閃耀發光！身為一個鄉下長大、打鼓出身的人，臺灣社會給予我的機會和掌聲，是我深深感恩與珍惜的事，而做為一名藝術工作者，能以專業來回饋社會、讓世界看見臺灣，則是我不斷打拚的重要動力。

就在我專心於打擊樂的築夢之旅期間，國表藝中心陳國慈董事長於二○一七年一月屆齡請辭，文化部鄭麗君部長客氣而慎重地來找我，希望我能夠幫忙。我雖然和鄭部長先前並不

17

認識，但交換意見後，發現我們對於國表藝中心的發展有著共同的深切期待，尤其是對於「落實藝術專業治理」的理念，我們的想法更有許多不謀而合之處，相互的信任和支持也就由此而生。幾經思考後，我應允接棒國表藝董事長的職務。

接任國表藝董事長，是經過深思熟慮的決定；而既然決定接任，那就一定是玩真的！我認為，一個制度的建立，除了「形式」的架構，更重要的，是要有辦法透過具體作為的推動，去落實理想，符應制度設立初衷，並使成效擴散。擔任國表藝中心董事長，我的心境雖不像早先主責第一線任務時那樣繃緊神經，但仍然戰戰兢兢，在實踐中反思調整。

我想，身為一名終身的藝術工作者，以國表藝中心董事長作為個人公職生涯的最終站，於我將有著深刻而特別的意義。回顧一路走來近四十年的時光，從我二十七歲自維也納回臺、被稱為「青年打擊樂家」，到「青年」二字被略去、並且開始被稱作「主任」、「校長」，再到近年來，不時被藝文界喚作「大老」或「老大」，能不斷分享、持續做事，始終是因為有熱情和專業相伴。臺灣的藝文生態環境不斷在進化，然而，我所追求的夢想、所堅持的理念，似乎沒有因為年歲變化而有太大不同。我想，無論在哪個崗位、扮演什麼樣的角色，一本初衷、全力以赴，應該是最基本的態度，也是不變的道理。

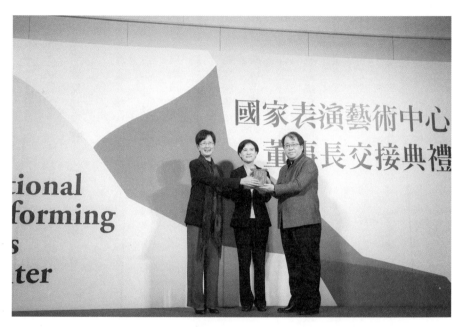

2017 年 1 月 11 日，在文化部鄭麗君部長監交下，從陳國慈董事長手中，接下國家表演藝術中心董事長的印信，這也是我自 1989 年起，第四度站上這個熟悉的舞台。

決定接任，就是玩真的！一本初衷，全力以赴！

國表藝中心董事長交接典禮，二〇一七年一月十一日

今天上午，我正式接任國家表演藝術中心的董事長，感謝所有參加交接典禮的貴賓、朋友們到場支持。由於前天收到行政院的核定通知，到今天辦理交接，僅有一天的時間作業，有些急促，沒辦法一一通知，在此要向大家表示歉意。

對我來說，這是個使命與責任的開始，接下職務後，我必定會與大家保持更密切的互動。接下來，我將會密集地到北、中、南各地走訪，希望與各位能有更多的往來交流，期盼國表藝能夠成為藝術工作者的「家」。

三年前，我卸下公職並從北藝大退休，由於擔任公職的這三十多年期間，有十九年是擔任一級主管職，我自認已對國家社會盡了應盡之義務，所以希望能將更多的心力，投入在個人所鍾愛的打擊樂專業發展上。然而，這次因為陳國慈董事長屆齡請辭，鄭麗君部長客氣而慎重地來找我，希望我能夠幫忙。我問部長：為什麼找我？政府對國家表演藝術中心有什麼樣的期望？交換意見後，我發現部長對於國表藝的願景有著很深切的期待，再加上，我們在想法與理念上有許多的不謀而合，且部長給予我非常大的信任和支持，因此，經過再三思

考，我同意接下國表藝董事長這個職務。

我跟自己說，也跟部長說過，這會是我最後一次進入公家機構服務。所以，我會全力以赴，希望能貢獻一己之力，為臺灣的表演藝術界做點事，也希望能與藝文界共同努力，讓國表藝成為藝術工作者的「家」，同時也是人民生活的依賴，讓社會因為表演藝術而更加溫暖。

長期在這個領域工作，我十分清楚，國表藝作為一法人多館所的文化機構，各場館必須由藝術總監來落實藝術專業的經營，這是無庸置疑的。然而，董事會也不應該是虛設的，董事會的存在有它所要扮演的角色——它必須作為場館與交響樂團的後盾，提供必要協助和適當監督，並負責協調、溝通，一方面了解政府所賦予的公共任務方向，另一方面，也確保政府與藝術之間能能維持適當的「臂距」。簡言之，希望文化部、董事會、各館所三者之間，可以形成「黃金鐵三角」，使國表藝的發展能夠帶動文化事務的整體提升。

在接國表藝董事長之前，我曾三度進入兩廳院工作，這次第四度來到這個舞台，我將比照過往立下的原則：在我任內，朱宗慶打擊樂團將不接受中心轄下三場館和交響樂團的演出邀請，未來，樂團於北、中、南三地的公演，將改為自行向場館租借場地，不再與場館洽談

相關的合作機會，且以不超過往規模為原則，並會報請董事會同意。然而，明年的TIFA有《大兵的故事》和《島・樂》兩檔與個人有關的節目，相關作業在決定接任前就已經執行了，如果取消演出，對藝術節的影響甚大，因此，這兩檔節目將會照既定規劃演出。不過，《大兵的故事》我將改為義務演出，不支領任何演出費或車馬費；而由樂團演出的《島・樂》，是以作曲家的為主，今後若有類似的計畫，即會比照前述原則，由樂團自行租用場地舉辦音樂會。

在此要特別感謝陳國慈董事長，國表藝成立的這兩年九個月以來，由陳董事長所帶領的董事會，確實做了不少的累積，建構了很好的基礎。因此，我會在既有的基礎上繼續努力，向前邁進。說起來，我與陳董事長頗有淵源，二〇一四年，我將兩廳院董事長職務交接給陳董事長，這次，換成陳董事長交接給我，基於這樣的情分，陳董事長已經答應成為我請益的對象，我將會時常與陳董事長保持聯絡，期待陳董事長能繼續給予國表藝建議和鼓勵。

總之，決定接任，就是玩真的！我會一本初衷、全力以赴，盡我所能積極努力，竭誠盼望各位能與我攜手打拚，讓表演藝術成為臺灣文化軟實力的強項。我的辦公室在國家音樂廳裡，歡迎大家來找我聊聊天。再次感謝大家，我們一起加油吧！

第二節 擘劃國表藝中心發展願景

二〇一四年四月二日，國家表演藝術中心正式掛牌成立，包含國家兩廳院、臺中國家歌劇院、衛武營國家藝術文化中心，以及附設團隊國家交響樂團（NSO），宣示了一個新時代的來臨。國表藝中心成立後，由陳國慈董事長所帶領的董事會，在兩年九個月的時間裡，確實做了不少累積，打下了很好的基礎。

二〇一七年一月十一日，我接下陳國慈董事長的棒子時，強烈感受到藝文界和社會各界對於我個人及國表藝抱持著高度的期待，這樣的氛圍，猶如二〇〇一年我接任國立中正文化中心（兩廳院）主任時，各界對於推動兩廳院法人化的強烈期許。我認為，這將會是國表藝一個很好的發展契機。因此，我很希望能夠把握住這樣的社會氛圍與氣勢「勇往直前」，在既有的基礎上，促成國表藝往前更進一步，希望我的加入，能讓國表藝更好。

然而，就算是「局內人」如我，在就任國表藝董事長時，對於場館還是有很多事情是我所不知道的。所以，在上任之初，我密集而頻繁地與總監們接觸、互動，了解相關業務內容、凝聚共識。另一方面，我也數次主動拜會文化部鄭麗君部長，實際盤點執行公共任務相

關重要議題，進而擘劃出國表藝中心的發展願景、方針、營運目標和策略重點。

縱觀臺灣文化政策的發展，有其延續性和累積性。過去，文化政策透過「演藝團隊扶植」策略，造就出臺灣表演藝術的勃發，累積了深厚優勢。在此基礎上，文化部近年來強化「劇場驅動」面向，做為重要的政策方向，以推動表演藝術生態系的健全發展。而國表藝中心做為政府的中介機構，則在此政策脈絡下，以「劇場驅動」傳動發展動能之概念，整合三館一團專業能量與各項軟硬體資源，成為推進表演藝術進階發展的另一個「引擎」。

國表藝中心所轄北、中、南三場館，是政府重要的公共投資，也是帶動國家整體藝文發展的重要場域。相較於國際主要劇場運作狀況，國表藝中心的資源雖不算多，但放諸國內，卻是表演藝術領域最大的能量集散地。身為董事長，我對國表藝的發展，可以歸結為「國際一流劇場」、「全民共享的文化園區」、「藝術工作者的家」三大願景。

首先，世界勢必持續劇烈變動，文化軟實力的競爭亦包括在內，不進則退，舉世皆然。面對全球競爭並環顧亞洲地區表演藝術發展，臺灣必須強化自身的表演藝術品牌，才能維持優勢。如果沒有危機意識，與時俱進、因應調整，使臺灣成為「亮點」與「必經之地」，那麼臺灣就可能喪失國際上表演藝術領域的代表性，甚至可能遭致被邊陲化的命運。因此，演

出網絡經營的努力不可或缺，要能夠把握文化交流的機會，轉化為實質的網絡建構，才不致使文化交流的效益成為曇花一現。國表藝北、中、南三座國家級場館的成立，可以透過整合，強化臺灣成為國際網絡重要站點的爭取力道，掌握住下一階段的發展契機。

想辦法透過各種交流與世界產生互動、接軌，除了將一流的外國節目引進國內，更要將臺灣的表演團隊推向國際──提升精緻藝術的內涵，進而鞏固臺灣表演藝術多年來於國際藝壇所取得的領先地位和話語主導權，強化「文化輸出」的實質能量，實為國表藝的重要任務之一。

雖然資源確實有限、不足，但國表藝之於臺灣表演藝術的發展，畢竟具有「領頭羊」的地位。是以，必須化被動為主動，為「穩定成長團隊」提供朝向國際發展的網絡，使其有機會代表臺灣讓世界看見；為「發展中團隊」提供作品研發的資源與機會，搭建國內外的展演舞台；為「新興團隊」提供學習存活的育成計畫，陪伴其成長。如此，方可針對各發展階段團隊的不同需求，提供不同的協助，使政府對於藝術專業發展的投資，能讓國表藝所轄場館成為國際一流的劇場，並與表演團隊形成休戚與共的關係。

就劇場與表演團隊、藝術工作者的關係而言，我認為頂尖公營場館所扮演的角色，不應

只是出借場地的「房東」，或只是採購節目的「貿易商」，而是應該主動肩負起帶動、協助文化創新與創意發展的國政願景。因此，場館應該與表演團隊建立起共生共榮的夥伴關係，建立合宜的機制和「遊戲規則」來把關、確保精緻藝術的品質，讓不同發展階段的表演團體，能夠循序漸進地朝夢想的舞台不斷前進，以此來深耕、厚植臺灣的文化軟實力。

更進一步，我期待劇場與藝術工作者的關係有機會更為深化，使國表藝成為藝術工作者的「家」。同為表演藝術工作者，我深知表演藝術的專業繫於舞台「實戰」經驗的累積，而舞台的實戰經驗，除了在演出呈現的分秒剎那，還包括演出前、演出後，以及舞台前、舞台後，各種繁瑣事務和各項細節的執行，因此，我希望國表藝中心能夠再次界定場館與表演團體、藝術工作者之間的關係，將彼此視同家人一般對待，能夠帶著同理心，從對方的需求、角度去做專業的設想，共同努力、相互支援，一起解決問題。

再者，國表藝除了是藝術工作者的「家」，同時也必須是全民共享的文化園區，使表演藝術有機會成為人民生活的依賴。全世界一流的城市，幾乎都有一座一流的劇場，它象徵著這個城市以及國家對於自我的企圖、自信與遠見，而一座好的劇場對於城市的貢獻，可以包括匯聚人才、豐富創意來源、帶來周邊經濟效益、提升人民生活品質等。

設立劇場的目的，是為了提供優質的節目和服務，使人們能夠帶著舒坦愉悅的心情，自在地享受文化藝術。國表藝成立後，北、中、南各擁一座國際級的劇院，我認為，當場館數量愈來愈多，與人民的距離應該要愈來愈近，而不是愈來愈遠才對！因此，我希望國表藝可以發揮綜效，提供社會各界參與場館發展的機會，使北、中、南各地民眾皆擁有欣賞高品質展演的權利，提升在地觀眾的文化近用。

社會藝文參與的提升，將為人們開啟一扇扇創新思考之窗，帶來正面鼓舞和激勵，讓人與人之間的相處能有更多感情、厚道與溫暖，讓不同文化間能有更多交流與包容。與此同時，透過活絡國人演出和民眾參與，將可強化人民對文化事務的支持，最終建立起一種共生的文化認同感。

最後但卻可能是最重要的一點，國表藝之於臺灣表演藝術發展的「領頭羊」角色，還包含了有關「落實藝術專業治理」核心價值的經驗面向。監督機關秉持專業治理理念，對於中介組織角色全力支持、給予尊重，是維護行政法人「臂距原則」（arm's length principle）的核心價值，實為關鍵基底。

在臺灣，很多時候會身處在過於「政治化」的環境裡，無論做什麼事，都很容易被聯

想、解讀為與政治相關，甚至引發「藍綠對決」等意識形態的紛爭，令人感到窒礙難行。然而，在政府各部會業務裡，文化藝術業務的推動，卻是最有條件和機會可以獲得跨黨派的支持。從當下回顧過去、展望未來，我深深感到，臺灣能夠保有各種自由，包括保有不必看政治色彩與觀點的創作自由，實在彌足珍貴；而從場館營運的角度來說，能夠確保這樣的自由，更屬難能可貴。因而，在我擔任國表藝董事長任內，持續維護、追求、落實專業治理的原則，是相當重要的實踐。

專業表演藝術場館造價所費不貲，從建築、設備等硬體建設，到展演內容、周邊服務等軟體經營，都需要投入相當的經費，才有可能去追求精緻、深刻、寬廣的遠景。因此，最理想的狀況是在政策理念的支持下，由政府投入經費和資源，透過場館專業的把關，讓表演團體得以全力以赴，把節目內容做到最好。以文化部為監督單位，「國家表演藝術中心」包括臺北國家兩廳院、臺中國家歌劇院、高雄衛武營國家藝術文化中心，以及 NSO 國家交響樂團，是國家最高層級、獨立運作的專業表演藝術機構，眾人期待透過它的資源整合提高整體效益，對表演藝術的整體生態發展前景帶來機會。

現階段的《行政法人法》與我所期待的理想，確實有些落差；而檢視現行《國家表演藝

術中心設置條例》的法條內容，相較於《國立中正文化中心設置條例》而言，我認為並不完善，尚有可議之處。雖然如此，就運作與執行的層面來說，我認為仍是可行、無礙的，可以努力讓文化部、國表藝董事會、各場館成為「黃金鐵三角」關係的理想模範。

透過專業陪伴、多元協助、深化合作等機制的建構，國表藝回應表演藝術發展所需，將平台所累積的資源和能量確實地分享到表演團隊與社會大眾身上，使公共投資的效益最大化，從而健全藝文生態系的發展。而面對不完善的制度，我希望透過實踐來落實制度設立的理想，在過程中透過經驗的累積、反思與討論，建立起一個最適切的制度運作模式，提供給監督單位參考，待未來有適當的機會時，可以進行修法可能性的提議。

跨越兩廳院不同時期，乃至現行的國表藝中心，拉開時空的橫軸，不只看到劇場自身的變化，也看到了劇場在推動表演藝術發展進程中所扮演的角色與蛻變，以及臺灣在思考、處理表演藝術機構組織定位和發展轉型的歷程。在文化部「劇場驅動」政策脈絡下，國表藝為三場館掌願景之舵，各總監駛場館方針，各司其職、分工合作，攜手落實藝術專業治理。要讓這幅理想藍圖具體實現，背後必須付出的心力其實不少，但我想，這也就是理想可貴之處

吧！

願景
- 國際一流劇場、全民共享文化園區、藝術工作者的家

方針
- 劇場驅動：
 整合能量、擴大效益 ⟷ 資源共享、造福眾人

營運目標
- 強化平台效應
- 主動投資團隊
- 培植專業人才
- 深化在地連結
- 拓展國際網絡
- 提升文化近用

策略重點
- 從資源、服務、彈性等各方面，盡可能協助所有演出者
- 增進劇場經營與管理者的育成，全面培養年輕人才梯隊
- 加速票務系統全面升級，協助表演團隊發展、促進藝文參與
- 透過研究建構劇場專業經營模式，促進經驗、知識的轉化運用

國家表演藝術中心發展願景、方針、營運目標及策略重點

國家表演藝術中心六大營運目標

二○一八年八月二十二日董事會通過；十月三十一日文化部核備

國表藝中心是帶動臺灣表演藝術發展的領頭羊，三場館扮演著「火車頭」的角色，應加速發揮任務功能，才能有助於表演藝術生態系之健全。其中，強化場館把注於藝術創作生成與呈現之效益，為社會注入創新能量，是國表藝中心提出六大營運目標的核心思維，並以「強化平台效應」、「主動投資團隊」、「培植專業人才」、「深化在地連結」、「拓展國際網絡」、「提升文化近用」，作為營運目標，以期帶動臺灣整體藝文發展。

一、強化平台效應：橫向與縱向整合，使資源發揮最大效益

以國表藝中心作為「平台」，橫向強化三館一團之間的實質合作，在考量各場館差異性並維持自主性的情況下，落實資源整合與共享原則，形成相互支援的「共好」意識，落實「一法人多館所」的成立目的。

縱向則透過三場館與表演團隊、政府單位、社會大眾之間的連結、合作與互動，發揮資訊共享、資源整合、媒合中介、育成創新、成果互享等功能，共同努力讓表演藝術成為臺灣

文化軟實力躍升世界的一股堅實力量。

二、主動投資團隊：形成支持體系、為各發展階段團隊提供協助

近年來，由於大環境的劇烈變動，表演藝術團隊的經營備受挑戰，衝擊生態發展。在「劇場驅動」的方針下，國表藝中心三場館將秉持「投資」概念，化被動為主動，透過「完全由場館自資製作主辦」、「與其他單位合辦」、「提供場地」、「預留檔期」等合作機制，建立表演藝術團隊的支持體系，提供各發展階段所需的關心和協助，同時以更具同理心的服務視角，陪伴表演藝術團隊共同成長。

此外，無論主辦或外租節目，觀眾都是最終的服務與受益標的。因此，場館對於表演藝術團隊所提供的相關服務須更為體貼、細緻，善待每一位進到劇場的藝術工作者，使其能更專注於藝術創作與演出工作，也讓節目製作能有更多提升品質的奧援。

三、培植專業人才：成為人才匯聚基地、刺激人才的流動與培植

國表藝中心北、中、南三場館，具有強大磁吸效應，將以其作為劇場人才匯聚基地，以

32

培育藝術創作、節目企劃、舞台技術、觀眾服務、行銷宣傳、教育推廣、營建工務等相關領域專業人才，並吸引在地人才投入，期以三場館既合作又競爭的關係，來帶動表演藝術專業人才的流動與成長。

此外，有鑒於國內外環境趨勢，國表藝中心將加速所轄場館劇場經營與管理者的育成，透過工作職責的實務累積，以及資深工作者的經驗傳承，全面培養年輕人才梯隊，期使各場館在劇烈變動的環境中，保持競爭優勢，並為不同世代人才開創職涯成長空間。

四、深化在地連結：與地方政府與在地團隊攜手合作、厚植在地藝文特色

國家級表演藝術場館的設立，對區域發展而言，一方面能帶來國內外優質展演、人才養成、觀眾培養，另一方面也讓藝術普及化，融入民眾生活，進而帶動城市、社區創新與發展。然由於客觀環境之差異，例如在地特色、觀眾群輪廓、消費型態不同等因素，各地表演藝術發展形成不同脈絡，故其藝文環境與生態活絡計畫亦需因地制宜。

三場館與在地民眾的接觸最為親近且直接，而地方政府及相關單位因已長久耕耘，瞭解在地環境與民眾需求，故為各場館從事藝文推廣，拉近民眾距離的重要管道。因此，各場館

將持續強化跨政府、跨組織之間的合作、互動與激盪，互為連結。同時，投入在地團隊的扶植工作，積極引導潛力團隊走向專業化或進階發展，以厚植在地藝文特色。

五、拓展國際網絡：秉持互惠原則、有計畫地將更多表演藝術團隊推向國際

作為國家的文化藝術櫥窗，國表藝中心三場館除了引介國外頂尖製作來臺，同時也應秉持「有來有往」的互惠原則，透過場館結合政府資源，連結專業脈絡與國際網絡，有計畫地將更多國內團隊推向國際舞台。

藉由三場館之間深厚的合作默契，並延伸國際觸角，擴大國際網絡串聯效益，期以表演藝術來打造「臺灣新亮點」，並促成國際一流的表演藝術團隊來臺演出，互為流通、有來有往，以開拓臺灣視野、強化國際連結，將臺灣的表演藝術團隊帶向國際舞台，與世界分享臺灣多元、豐富的創新活力。

六、提升文化近用：加深社會各界參與、成為在地民眾親近藝術的所在

身處「美力」時代，文化藝術的創新不再只侷限在藝術創作本身，因此，透過教育、觀

34

光、外交、經濟等各面向，使其為農業、傳統產業、科技業、服務業等各產業所用，以成為國家發展創新競爭力的重要元素。

國表藝中心將透過「一法人多館所」制度之運作，整合資源、內外連結，提供社會各界參與各場館發展的機會，使北、中、南各地民眾欣賞優質展演的機會普及化，提升在地觀眾的文化近用。一方面成為民眾生活中親近藝術的所在，同時也為各行各業、不同族群和經驗處境的民眾生活質地帶來加值，以專業為社會注入溫暖的能量。

第三節 「一法人多館所」制度下的劇場營運

二〇一四年一月九日對臺灣的表演藝術界而言，是歷史性的一天。《國家表演藝術中心設置條例》在立法院三讀通過，邁向行政法人「一法人多館所」模式，是我國首例。巧合的是，臺灣第一個行政法人個別組織法案《國立中正文化中心設置條例》，採「一法人一館所」模式，在二〇〇四年的同一天完成立法院三讀，同年三月一日正式掛牌運作。

制度設計的良窳，關乎組織的運作成效與未來發展；而制度設計涉及政策規劃過程，其

中主事者的思維及決心，足以深切影響成果。在兩廳院成功改制行政法人後，雖然社會對於「行政法人」制度的討論與關注不斷，但在那十年間，我國卻未再有成功設置或改制行政法人的機構誕生，兩廳院也就因而被視作唯一「個案」來看待。

❖ 兩廳院不只是改制行政法人首例也應樹立起典範

作為一位從頭到尾的推動參與者，我深感「行政法人」是具有公共理想色彩的前瞻性制度，也是政府組織再造的開創性作為，但大多數社會大眾和政府機關其實並不瞭解什麼是行政法人，也不知道推動行政法人的目的為何，以致在行政法人的推動過程中，不乏出現「瞎子摸象」、各自解讀的現象；又因為有部分相關參與者未能充分掌握制度的核心精神，使得政策配套未能完整與連貫，甚至陷入拿行政機關慣例標準來框限行政法人的窘況。因為不忍看見這麼好的制度被耗費或曲解，多年來，我持續透過文章發表、專書出版、研究建議報告、參與諮詢會議、講座發言等方式，為行政法人「發聲」，以致許多人在談論行政法人議題時，或是當有機構打算採行行政法人制度時，都會想到我，希望我能提供意見。

然而，身為藝術工作者，我其實無意成為「行政法人專家」，因為「行政法人」對我來

說，是追求提升專業理想的方法，而不是目的。只不過，在追求藝術專業的發展過程中，發現了「行政法人」這個值得被好好經營的制度，相信只要它能被正確的施行，將對國家產生很大的幫助，所以我才會大聲疾呼、身體力行，參與立法相關討論。這些實際推動的經驗，希望能為歷史留下見證的紀錄，同時也期待透過說明原委以及分享觀察，有助於使社會大眾更加了解「行政法人」，以及該制度所能為像是劇場營運這類不適合採行公務體制的機構，所帶來的深刻改變。

就機構的營運而言，導入行政法人制度究竟是「契機」還是「危機」？我想，這個問題端看各方是否有好好想清楚：為什麼要改制或設置行政法人？一個單位設若要成為行政法人，需要具備什麼條件？自身的競爭力、未來發展願景、定位和目標為何？將這些問題具體地提出思考、凝聚共識，才有可能整個改制或設置過程能夠成功，真正達成行政法人的推動目標。基於此，我也認為，兩廳院不應只被視為單一個案，更應是一個典範的創造！

作為空前創舉的案例，兩廳院（國立中正文化中心）的法人化，實務上除了歷經組織轉型，也體驗過一條孤寂的制度探索道路。在那段顛簸中前進的十年歲月裡，兩廳院歷經多屆董事會，雖然主事者不同、做法有差異，但在追求專業發展精神下，同仁們總能保持理念，

持續提供專業且品質穩定的舞台、技術與觀眾服務，並與國內的表演團隊合作密切。如今看來，雖然艱辛不易，但「行政法人」後的兩廳院，的確做出了一番亮眼成績，通過一種全新公法人組織形態的試煉，為自身開創出跳脫傳統僵化公務行政體系的契機，注入活力與生機，也為藝文場館的專業治理以及政府推動行政法人制度，留下了深具參考價值的探索路徑與成果。

時過境遷，「行政法人」如今已是「風起雲湧」。首先，二〇一一年四月，作為「基準法」的《行政法人法》完成立法；之後，在二〇一四年到二〇一五年間，中央層級共有「國家表演藝術中心」、「國家中山科學研究院」、「國家運動訓練中心」等四個行政法人成立，監督機關各為文化部、科技部、國防部、教育部。二〇一五年五月，行政院訂定《中央目的事業主管機關審核地方公共事務設立行政法人處理原則》，開放地方政府可設置行政法人；其後，除了中央部會持續有新成立的行政法人，包括高雄市、臺南市、臺北市、苗栗縣等地的場館，也陸續誕生了多個地方行政法人。現階段，從中央到地方，已設置、規劃設置的行政法人機構已有十多個，所涵蓋的專業領域範圍甚廣。

❖ 國表藝中心成立之於劇場營運的指標性意義

在這段發展歷程中，行政法人國家表演藝術中心做為「個案」，有其指標意義。其一，國表藝中心係由兩廳院法人化十年所鋪陳出的發展路徑「擴編」而來，從我國首個行政法人轉型成為我國首個「一法人多館所」模式的行政法人，國內同樣無前例可循。其二，除了地方政府劇場紛紛以行政法人成立外，甚至不是劇場類的藝文組織，也以國表藝「一法人多館所」體制為仿效對象。也就是說，國表藝三館一團每踏出一個步伐、所做的成果，在歷史的時間軸中，扮演著重要的角色，除了接受社會檢視外，也勢必將會成為其他機構重要的學習與借鏡對象。不管是兩廳院還是國表藝，都踏出了藝文界、乃至於臺灣的行政法人或一法人多館所的第一步，重要且關乎未來！

回溯行政法人「一法人多館所」模式的制度形成過程，在文建會時代的後期，即已規劃設立「國家表演藝術中心」，來辦理「國家兩廳院」、「衛武營兩廳院」的經營管理等事宜。當時規劃中的國表藝中心將會是未來文化部所監督的國家最高層級、獨立運作之專業藝文機構，採用「一法人多館所」的做法，把兩個分別坐落於臺北及高雄的劇場整合為一個

「國家表演藝術中心」，同屬一個董事會。彼時，臺北的兩廳院已成立逾二十五年，已有一定的運行軌道；而高雄的衛武營則在施工期，尚需同步進行各項軟體的規劃及建置；臺中的歌劇院則時稱「臺中大都會歌劇院」，為二〇〇一年十月獲文建會核定補助一半興建經費的地方層級文化設施，還沒有納入國家表演藝術中心。

在當時的政治氣候下，「南北平衡」是最常被談論的問題，許多為政者必須注意到南北不同的需求或資源配置的妥切性。然而，我認為，國家表演藝術中心採用一法人多館所的模式，代表未來可能不只一個館所，會有更多館所加入，因此應該從藝術角度來看它，而不是從權力角度來看它。每個場館的起跑點不同，營運條件也不相當，無論是採用一法人多館所模式，或是各為一法人一館所的經營主體、再形成策略聯盟的方式，制度設計的決策宗旨，始終應該是出於如何達到專業經營最佳效果的初衷才對，若是只從「誰大誰小」的問題去思考制度的規劃，那麼很容易就會偏離專業核心面向，而無益於場館定位的聚焦及未來共同目標的建構。

就劇場的專業經營而言，參酌國外一流劇場的經驗，並考量現今臺灣表演藝術領域的發展條件與狀況後，我認為國表藝中心所轄場館做為國家級劇場，應扮演起「節目製作者」、

40

「場地維護與管理者」、「藝術社群經營者」、「觀眾教育與培養者」、「我國文化的表徵與展示櫥窗」等五大角色。

二〇一七年四月，我與大家分享了就任國表藝董事長三個月以來的觀察和感受，並將六大政策方針暨必須落實的營運目標提出。當時，有些關心表演藝術的朋友，針對「場館提高自製比例」提出相關疑慮，主要的問題是：場館提高「自製節目」的比例，是否會壓縮了民間團隊演出空間？關於這一點，雖然我自二〇〇一年以來，一直有相當明確的主張說明，但為了問題的釐清，我還是就國表藝所轄場館「自製節目」及其與公共性的關聯，再做了回應，希望藉由界定說明，能增進社會對國表藝的認識。

首先，絕大多數世界頂尖的表演藝術中心，皆會相當重視節目規劃。一方面，透過高比例的「自製節目」，以及對外租節目品質的嚴加把關，來建構並確保場館的藝術特質與國際名聲；另一方面，透過藝術總監的節目規劃專業，場館所逐漸發展出的獨特藝術性格，也將會成為該國文化特色的映照。因此，若國家級場館以藝術品質聞名，就會成為外界了解該國表演藝術政策與特色的最佳管道，一國的文化聲譽由此建立，此即國家表演藝術中心的存在目的與價值。然則，場館要能建立自我特色，擁有藝術自主權，就會是相當重要的一件事。

因而，以「自製節目」為主的場館，藝術總監特別受到重視，特別是在節目規劃上，藝術總監會被期待擁有充分的決定權。

但與此同時，場館藝術總監對於「自製節目」之規劃，又可被視為國家藝文建設的「公共投資」，是國家級場館承載公共任務的重要途徑之一。透過自製節目，一方面主動資助、開發具藝術價值和特色潛力的表演節目，來達到劇場軟體建設的厚植；另一方面，則是讓那些藝術價值與製作成本皆高、非市場獲利導向的表演節目，能以較合理的票價推出，使不同階層的民眾皆有機會欣賞到優質演出，具有增進文化近用權的意義。簡單來說，提高「自製節目」的比例，出發點是希望場館能化被動為主動，不能只做「停車場」、「出租中心」或「貿易商」，而是要以積極投資的態度，善用場館資源去建立起對不同發展階段表演團隊的支持體系，承擔起培育專業人才的角色。因而，與一般擔心可能壓縮團隊演出空間的設想，或是「與民爭利」的問題，或許恰好相反。

再進一步說，由於處在不同發展階段的表演團隊，所需要的協助和資源有所不同，必須運用各種方式來確保品質同時把「把餅做大」，因而，所謂場館的「自製節目」，實際上包含了「完全由場館自資製作主辦」、「與其他單位合作主辦」、「提供場地」、「預留檔

42

期」等型態。除了直接提供製作與宣傳上的奧援外，透過各種方式減輕相關行政作業流程的負擔，亦可使演出節目的品質獲得提升，且主辦與非主辦節目都將會是受惠對象。而當場館的專業服務意識獲得更全面的提升時，不但每位進到劇場的藝術工作者都會獲得善待，觀眾也將會是最終的受益標的。

❖ 採行「一法人多館所」運作型態之目的與效益

臺灣幅員不大，現階段北、中、南各擁有一座國家級場館，實屬難得，在各場館「自製節目」掌握藝術自主性的基礎上，國表藝中心採行「一法人多館所」的組織型態，我認為有機會發揮整合綜效，擴大藝術與生活加值效應。舉例來說，國表藝三場館各有三到四廳，每年各計有近千場或千餘場的演出，其中，一定比例的節目可為三場館共同合作案。此外，三館在專業脈絡、國際網絡等面向上進行資源整合，可以形成對外爭取更大資源的立足點，對於引介國外頂尖製作來臺，或是將臺灣的表演團隊推向國際舞台，都將有所助益。

針對三場館主合辦節目中三館一團共製或合作節目占比這個議題，在我擔任國表藝董事長期間，曾多次透過主管會議和董事會的機會，與場館總監以及董事們進行溝通與探討。對

此，國表藝中心是從「平台」的角度，以跨館團有合作、但也讓北中南各自保有特色的方式來思考適切的比例。因此，我提議以全年節目檔次的百分之十到百分之二十，為跨館團合作作為比例原則，並在經過與三館總監討論形成共識後，也向董事會做報告說明，列入各館團所訂定的 KPI 規劃和目標值。

我想，基於檔期、資源配置的合適性，這樣的佔比應屬合宜，若再追高，將可能影響各場館投入其他主合辦或投資表團的資源。此外，這樣的比例是以各場館有投入經費資源的節目來列計，實務上，有些無涉經費資源投入、但彼此有合作的節目則未計入。至於哪些節目採跨館團巡演、哪些為場館特色節目，係為節目規劃範疇，屬於各總監的職權，須由總監們本於原則相互討論、協商後決定。

我想，採行「一法人多館所」的目的，無非是希望達到資源整合、相互支援、經驗分享等加乘效果，而國表藝中心在其中所扮演的角色，則是一個「平台」，使場館之間能夠強化互動、建立互信。我認為，「平台」的存在價值，在於能夠發揮「一加一大於二、相互加乘」的整合綜效，因而，重視協調的實際功能、形塑「共好」的願景目標，就顯得相當重要。若是把設立一法人多館所拿來當作機構法人化的前提條件，而將各機關勉強「湊數」，

44

則不但無助於專業經營和制度推動，行政法人也很有可能會淪為一張「靠行」的牌照。尤其是不同屬性的團體和機構，要歸於同一行政法人之下管理，在生態結構、發展背景、經營思維、價值體系等方面皆不盡相同的情況下，可能會因比較基礎與專業需求的不同，而產生難有共識的抵觸與耗損，在執行過程中遭遇許多實際的困難。所以，哪些館所應屬同一法人的問題，影響未來運作深遠，不得不慎思。

各場館的成立時間、發展規模，以及所在地對應的藝文生態等，皆有差異，場館的營運首先必須將階段需求和區域特色納入考量。不過，站在資源互補、經驗共享的觀點，採用一法人多館所的模式，卻不失為理想的選擇。如果說，採行一法人多館所模式是「玩真的」，那麼，透過強化合作、資訊共享、資源整合、支援調度、媒合中介、育成創新等機制，使三館一團成為一個彼此支援、相互扶持、增加能量、減低成本、擴大影響力的生命共同體，便是國表藝中心必須努力的目標。二○一七年，行政院人事行政總處辦理行政法人制度成效評估作業，於八月二十一日實地訪視國表藝中心。在人事行政總處於二○一八年一月所提出的評估報告中，特別指出：

表藝中心為我國首個採「一法人多館所」型態運作的行政法人，有別於以往國家兩廳院之「單一館所」時期，該中心自二〇一三年改制迄今，致力落實三館一團間之緊密合作，除確能促進各館間之共享機制，亦較單一館所運作時期更具規模效益，亦成功在行政法人制度之基礎上，建立創新之組織運作模式。

國表藝中心作為個案經驗，對於行政法人「創新組織之運作模式」具有實質成效，人事行政總處的評估報告亦做出肯定，並進一步說明實質成效包括兩大面向：一是透過經驗傳承與研發創新，促進資源整合共享，另一是落實表演藝術活動之區域發展。

人事行政總處觀察到，目前各場館均以國家兩廳院改制行政法人時所研發的模式作為主要架構，來建立所需的管理制度，此舉能節省新場館開發成本，並能複製原有的優勢經驗。

再者，現行由國表藝中心作為交流平台，除能橫向強化三館一團間的實質合作、縱向掌握各場館與各界聯結外，亦能於綜合考量場館個別差異後，在軟硬體設備統合運用、節目規劃及合作案部分，落實資源整合共享原則，使資源投入發揮最大效益，促成場館間彼此支援、相互學習的競合關係。此外，臺中國家歌劇院與高雄的衛武營國家藝術文化中心成立後，確實

46

成為中臺灣和南臺灣劇場人才的匯聚基地，高比例地吸引在地人才投入，激活了表演藝術人才的流動與培植，而一法人多館所制度所帶動的區域藝術發展成效，也由此可見。

第二章

核心價值：落實「藝術專業治理」

就存在意義和核心價值而言，國表藝中心是臺灣採行行政法人制度最具代表性的機構，也是許多機關探討、借鏡的對象。又由於是以藝術文化為營運及服務主體，特別強調和在意「專業治理」的精神。從兩廳院期間推動改制一路走來，對於國表藝中心體制下的職權分際，我想我應是瞭然於心、十分清楚，也在實踐過程中，不斷思索著如何讓現階段的職權角色做最有益的發揮。尤其，國表藝中心董事長作為我個人公職的最後一站，更讓我帶著「倒數計時」的心理。我告訴自己：日子過一天，能做事情的機會就少一天，在國表藝董事長的崗位上，我能為表演藝術界多做些什麼？可以和大家一起做些什麼？

在接任國表藝董事長之初，我便跟場館總監、董監事們分享了我的信念，往後在各種場

48

第一節 組織定位與職權

就制度層面而言，現行的行政法人制度，與我當時推動兩廳院改制的理想狀態，確實存在著一些差異。其中最關鍵的地方，便是設置條例針對董事會、董事長及藝術總監所明定的法定職責。法定職權涉及到組織定位以及相關法律行為的問題，實際執行業務時，會需要加以釐清。此外，在落實藝術專業治理的角度前提下，職務角色在職權與責任、工作付出和職務設計之間，達到平衡的合宜設計為何，亦是值得討論的議題，我將就我的立場提供意見，以利後續討論參考。

合中，我也曾多次提到：國家給我們現在的職務，是期盼我們能在這段期間做一些事情，但對於「未來」來說，我們都是「過客」。然而，我也和總監們互勉：我們不能有「任期到就結束」的心態，而應該常常思考我們現在做的事情，能否為未來的制度、環境發展有所幫助，建立好的典範和標竿。因此，雖然很辛苦，但要感恩、珍惜，不要妄自菲薄或自我膨脹，現在的董事會、董事長與三館一團所留下的足跡，日後都必須禁得起檢驗才行。

❖ 法定職權：從兩廳院到國表藝設置條例之差異

比較《國立中正文化中心設置條例》與《國家表演藝術中心設置條例》的條文內容可以發現，在「一法人單一館所」和在「一法人多館所」的模式下，董事長與藝術總監所被賦予的法定職責並不相同。在《國立中正文化中心設置條例》中，第八條規定董事長綜理「董事會」業務，而第十五條則規定本中心置藝術總監一人，「綜理本中心業務，對外代表本中心」；也就是說，在一法人單一館所時期，由藝術總監對外代表該中心、對內綜理中心業務，而董事長主要負責董事會之召開，無須對外代表該中心。但是在《國家表演藝術中心設置條例》中，第十一條規定本中心置藝術總監一人，「受董事會之督導，綜理場館業務，對外代表所屬場館」；也就是說，到了一法人多館所時期，「法人代表」變成了「董事長」的法制設計。

《國立中正文化中心設置條例》首創我國法制上不以董事長為法人代表的首例，其明確授予藝術總監業務實權並為法人代表，使藝術總監及其所率領的營運團隊，能夠全力推展業務並承擔法人成敗之重責大任，而使董事會成為藝術總監的監督機關，行使類似監督機關駐

會代表的角色。此一「藝術總監制」的設計，由於符合歐美著名場館藝術總監之地位與權責，合於國際表演藝術機構的營運情況，最終在立法過程中獲得朝野共識支持新創法制，為當代法制變革寫下新的一頁。然而，由於《國家表演藝術中心設置條例》明定董事長較對外代表該中心，故對三場館法律責任同負其責；因而可以說，國表藝董事長較兩廳院董事長，在法定職責上加重許多。

此外，在二〇一一年四月公布的《行政法人法》裡頭，僅列出董（理）事長制（第九條）以及首長制（第十四條）兩者，如此一來，相對限縮了制度選擇的空間。過去我曾數度倡議，建議可在行政法人原有董事會的架構下，列入「專業執行者制」，像是表演場館的總監、美術館的館長、醫院的院長、大學的校長等，依專業需求而設立的機構，由該專業執行者全權負責實際經營管理，並對外代表行政法人；而由董事長主持的董事會則作為監督單位，站在更宏觀的角度來協助監督機關對行政法人執行監督、輔助之責，並使董事會與實際業務執行者之間的權責，能有明確歸屬。

我想，當制度並非一百分的理想狀態下，雖然可以透過修法來完善理想，但考慮到推動修法的過程本身，往往會涉及其他的不確定性，因此，我更期待的是能透過身在其位時具體

的經驗，來幫未來形成良好的慣例，希望讓董事會與各館團之間都各司其職，運作出最合適的互動模式，以確保「專業治理」的落實。

雖然現在行政法人制度的走法，跟我當時推動兩廳院改制的理想狀態有一些差異，但大抵上還是可以接受。以《國立中正文化中心設置條例》和《國家表演藝術中心設置條例》對於董事長法定職權的差異為例，雖然在國表藝一法人多館所體制下的「藝術總監專業治理」模式，無法全然等同於兩廳院一法人單一館所時期的「藝術總監制」，但我認為，其追求的核心精神和努力目標，應該是一致不變的。無論是採一法人單一館所或是一法人多館所體制，其核心宗旨皆在於「落實藝術專業經營」的實踐經驗積累，我相信，如果國表藝能夠做得好，將會對其他即將轉型行政法人的機構產生示範作用與正向的連動效應。

在我看來，國表藝作為一法人多館所的文化機構，各場館必須由藝術總監來落實藝術專業的經營，這是無庸置疑的。然而，董事會也不應該是虛設的，董事會的存在有其所要扮演的角色——它必須作為三館一團的後盾，提供必要協助與適當監督，並負責協調、溝通，一方面了解政府所賦予的公共任務方向，另一方面，也確保政府與藝術之間能維持適當的「臂距」。我認為，董事長與藝術總監應該「各司其職」，全力以赴、積極發揮董事長的分內職

責，能讓藝術總監更有力量地去帶領場館團隊落實專業經營，而不是「董事長和董事會什麼事都不要管」，也不是「讓董事長和董事會去做藝術總監和館團團隊的事」，才叫做「落實藝術總監專業治理」。

再者，在一法人多館所體制下，國表藝董事長和董事會除了設置條例法定的監督責任外，另訂定《國家表演藝術中心組織章程》，於第九條明定：董事會為本中心行政審議機制，並由董事長綜理行政協調事務，提供藝術總監專業治理之必要資源與行政協助。換句話說，對於各場館營運，董事會不會涉入日常經營事項，僅針對董事會所負責的法定事項進行審議，透過審議機制和核定工作來進行監督；而董事會亦可視需要邀集董事組成專案小組，協助議案的瞭解和溝通。

但另一方面，董事長並非只負責董事會的召集和審議，而是對於各場館有資源整合、共同合力之事項，負有行政協調職責，有其積極面的功能，這也是現行國表藝一法人多館所模式與兩廳院一法人單一館所時期有所不同之處。由此可見，董事長扮演著重要的橋樑角色，他維繫著監督機關、董監事和各場館總監之間的互信和互動機制，並從場館營運的行政面、資源面進行協調，提供必要的協助。

53

必須再次強調的是，上述國表藝董事長的監督與行政協調職責，其積極發揮的作用，從出發點與結果來看，都並不與賦予場館藝術總監專業治理的自主空間相牴觸。相反的，透過董事長的有效協調，可使監督機關（文化部）、中介組織（國表藝中心）和各場館之間，在職權分際行使上各司其職，在三方互動關係上相互合作，調和出彼此均衡且互為支撐的有力力道，此即我所謂的「黃金鐵三角」之建構。董事長與館團的總監們，依法定職責有各自該扮演的角色，哪些事情該做、哪些事情不該做，端看此刻坐在哪個位子上；我想，要能「做什麼、像什麼」，方可使每個角色都有出色的發揮。為此，在擔任國表藝董事長期間，我自認是戰戰兢兢地恪遵制度精神，同時在職權之內拚了命積極去做，希望可以保護這個好不容易建構起來的制度。

❖ 國表藝中心三館一團組織定位及法律行為問題釐清

《國家表演藝術中心設置條例》以董事長為法人代表，同時以各館團總監領導營運團隊落實專業治理，因此，在實務上，有關國表藝中心所轄場館、附屬作業組織及附設演藝團隊對外辦理簽約、採購、公文書收發等法律行為身分代表事宜，皆有需要進行問題釐清。有鑑

國表藝董事會作為三館一團之後盾，提供必要的協助、適當的監督，與監督
機關文化部、及各場館各司其職，形成「黃金鐵三角」之建構。

【國表藝中心設置條例與國立中正文化中心設置條例所定，董事長、藝術總監法定職權之差異】

國家表演藝術中心	國立中正文化中心	說明
第 11 條 (摘錄) 本中心置董事長一人，由監督機關就董事中提請行政院院長聘任之；解聘時，亦同。 董事長對內綜理本中心一切事務，對外代表本中心。	第 8 條 本中心置董事長一人，由監督機關提請行政院長就董事人選聘任之；解聘時，亦同。 董事長綜理董事會業務。	國表藝中心設置條例納入董事長「對內綜理本中心一切業務」、「對外代表本中心」之規定。
第 18 條 本中心董事長、董事及監事，均為無給職。	第 14 條 本中心董事長、董事及監察人均為無給職。	
第 19 條 (摘錄) 本中心各場館置藝術總監一人，由董事長提請董事會通過後聘任之；受董事會之督導，綜理各場館業務，並應列席董事會議，對外代表所屬場館。 藝術總監之職掌如下： 一、所屬場館年度營運計畫之擬定。 二、所屬場館年度預算、績效目標之擬訂及決算報告之提出。 三、所屬場館人員任免。 四、所屬場館業務之執行與監督。 五、所屬場館其他業務計畫之核定。	第 15 條 本中心置藝術總監一人，由董事長提請董事會通過後聘任之；受董事會之督導，綜理本中心業務，對外代表本中心。 藝術總監之職掌如下： 一、年度計畫之核定。 二、年度預算之擬訂及決算報告之提出。 三、所屬人員之任免。 四、業務之執行與監督。 五、其他業務計畫之核定。	國表藝中心為一法人多館所體制，其設置條例中各場館總監綜理各場館業務，對外代表所屬場館。此規定與國立中正文化中心時期，單一場館之設計，由藝術總監綜理中心業務、對外代表中心，以和前述董事長對內綜理董事會業務做成呼應。

於此，在我接任國表藝董事長後，即曾就此議題數次與文化部和董事會、總監共商討論、尋求共識。

二〇一七年二月二日，國表藝中心收到文化部來函，表示經行政院人事行政總處函釋釋疑如下：

其一，國表藝中心所轄場館應由藝術總監以各場館代表人身分簽署各項文件，而其法律效果最終仍屬於中心。（按：該解釋應係依《國表藝中心設置條例》所定，董事長對外代表本中心）

其二，國表藝中心附屬作業組織（如當時衛武營國家藝術文化中心尚未成立前的「營運推動小組」組織）及附設演藝團隊（NSO 國家交響樂團）不具有以自己名義對外簽約或採購行為之權限。如僅屬單純收發文之事實行為，不涉及權利義務之變更者，則非不得為之；如屬一般性、例行性之事務（如小額採購），中心得依內部分層負責相關規定，授權附屬作業組織及附設演藝團隊自行決定。至於對外為法律行為，則以國表藝中心之名義為之，由董事長署名，並註明依分層負責規定，授權附屬作業組織及附設演藝團隊之負責人（如召集人、音樂總監等）決行。

衛武營營運推動小組為衛武營國家藝術文化中心成立前之暫行組織，僅為階段性變更作業方式；二○一八年九月十日衛武營國家藝術文化中心成立後，依照《國表藝中心設置條例》所定藝術總監職權辦理各項業務。但國家交響樂團則確實涉及到組織定位的問題，因此，在收到人事行政總處來函的見解後，我便分別拜會了法律顧問林信和律師以及文化部鄭麗君部長，討論 NSO 定位與公文對外代表及授權事宜。其後，我也在中心主管會議上指示依文化部二月二日函示辦理，並請 NSO 列出包括財務、公文系統設定、刻章等各項因應作業與實施步驟，以便進行後續配套措施的安排。

另一方面，我也分別與 NSO 音樂總監和執行長交換相關意見、確立原則。針對 NSO 的定位討論，有人主張應「維持獨立」，也有人提出希望「回歸」為兩廳院附設團隊之建議，對於不同的意見，我皆予以尊重，相信這些建議主張，皆是著眼於如何能使樂團有機會健全發展而來。因此，我希望 NSO 音樂總監與執行長能就組織定位問題充分討論，而音樂總監和執行長的職權分工也宜明確探討，以利業務推動；若有共識，中心將協助研議後續做法之提案。

二○一七年五月二十三日，在國表藝中心第一屆第十四次董事會議上，我向董監事進行

58

說明：有關 NSO 組織定位與設置條例條文有所未合的問題，有兩種解決方案：一是修訂設置條例，二是依設置條例規定隸屬於場館；這一點，未來可以作更多的研究與討論。經過問題的釐清以及相關因應方案的討論，現階段，NSO 的組織和運作，符合樂團希望能夠成為國表藝所轄獨立單位的期待，而國表藝董事會和文化部也都支持 NSO 能持續朝專業治理的方向營運。

依據《國家表演藝術中心設置條例》第二十條規定，以及《國家表演藝術中心組織章程》第二十三條規定，NSO 依法轉而成為國表藝中心附設之演藝團隊，也就是在組織定位上已和三場館平行。此外，在 NSO 設置規約上也同時進一步明定由音樂總監對外代表樂團，執行長則由音樂總監聘任，並送董事會備查，以協助音樂總監處理樂團事務。換句話說，無論是從法規或實務面來看，音樂總監無疑是掌理樂團發展方向的靈魂人物。

就發展歷史而言，NSO 自一九八六年七月成立至今，組織定位經過不只一次的變革。從一九八六年的「聯合實驗管弦樂團」年代就開始進行多方探討，一路走過由教育部指派、主管兼代團長、兩廳院主任兼代團長等時期，直到二〇〇四年兩廳院改制為行政法人後，隨即教育部成立樂團改制推動小組，隔年，即由教育部核定 NSO 成為兩廳院附設樂團，並定名為

「國家交響樂團」，自此確立其組織型態。其後，隨著二○一四年國表藝中心成立，NSO由原來隸屬於兩廳院，轉而成為國表藝中心附設之演藝團隊。同時，NSO在其設置規約上，進一步明定由音樂總監對外代表樂團；執行長由音樂總監聘任，並送董事會備查，以協助音樂總監處理樂團事務。此時，NSO音樂總監代表樂團，以及樂團在專業運作的獨立性上，獲得進一步的體現。

包括NSO音樂總監的設置和職權設計在內，「追求專業發展」一直是各方的期待和努力方向。在我看來，NSO的組織法制是其取得身分的來源，而實質的專業治理之路，則需憑藉各項機制的建立、理解與落實來達成理想。不久前有人提出，國表藝中心設置條例及組織章程有一字（「及」字）之差異，但從設置條例的立法理由來看，當時立法時，NSO為已存在的組織，希望能夠優先評估成為國表藝附屬團隊的可能性，因此，後續國表藝中心於二○一四年成立，當時經董事會修章程函報文化部，確立了NSO改隸國表藝中心，不再隸屬兩廳院。

目前NSO的組織和運作，符合樂團希望能夠成為國表藝所轄獨立單位的期待，國表藝董事會和文化部也都支持NSO能持續朝專業治理的方向營運。對於設置條例和組織章程的一個

「及」字之差，未來，如果透過修法，能夠讓法條文字更加周延，我樂觀其成。或許在 NSO 組織設立的依據上，從法律文字層面來看，容或有可以更週延的地方，但不論從立法理由或監督機關的解釋上，NSO 由音樂總監來帶領樂團，以及在國表藝「一法人多館所」體制下的授權運作，都不會減損其所為之法律效果。

NSO 的組織，未來有機會若能修法通過，那麼 NSO 將如同三場館由藝術總監對外代表所屬場館一樣；NSO 由音樂總監對外代表樂團，也可在設置條例一併寫明，當然能更使其有據。然而，NSO「音樂總監」的設置以及職權的設計，是基於對落實藝術專業治理的理想追求而來；從歷史來看，NSO 自一九八六年七月成立至今，目前的制度是從以前到現在所累積下來的結果，也是這一路發展下來，大家認為最合適的制度，有其脈絡。任何組織的運作都必然有其困境，需共同努力解決；在法制條文未臻完美之時，我們仍可在「落實藝術專業治理」的核心價值與共同目標下，藉由問題釐清、持續溝通討論以及互信的建立，來形成機制與配套方案，以建立起一個實踐理想的運作模式。

【國表藝中心所設組織，以及董事會／董事長、各館團藝術總監、國家交響樂團（NSO）音樂總監職權／職掌】

組織／職銜	適用範疇／職權／職掌	依據
國表藝中心	本中心之業務範圍如下： 一、國家兩廳院、衛武營國家藝術文化中心、臺中國家歌劇院之營運管理。 二、受委託辦理展演設施之營運管理。 三、表演藝術之行銷及推廣。 四、表演藝術團隊及活動之策劃。 五、國際表演藝術文化之合作及交流。 六、其他有關本中心事項。	國表藝中心設置條例第 3 條
國表藝中心董事會／董事長	董事會之職權如下： 一、發展目標及計畫之審議。 二、本中心經費之籌募及各場館間公務補助預算之分配。 三、各場館年度營運方針之核定。 四、年度營運計畫之審議。 五、年度預算、決算及績效目標之審議。 六、規章之審議。 七、自有不動產處分或其設定負擔之審議。 八、本條例所定應經董事會決議事項之審議。 九、各場館藝術總監之任免。 十、其他重大事項之審議。	國表藝中心設置條例第 12 條
	董事長對內綜理本中心一切事務，對外代表本中心。	國表藝中心設置條例第 11 條
	董事會為本中心行政審議機關，並由董事長綜理行政協調事務，提供藝術總監專業治理之必要資源與行政協助。 董事會、董事長、董事及監事應依設置條例及本章程之規定行使職權，並尊重藝術總監依本章程、其他相關規章及聘約賦予之職權。	國表藝中心組織章程第 9 條

組織／職銜	適用範疇／職權／職掌	依據
國表藝中心三場館（國家兩廳院、臺中國家歌劇院、衛武營國家藝術文化中心）藝術總監	藝術總監之職掌如下： 一、所屬場館年度營運計畫之擬定。 二、所屬場館年度預算、績效目標之擬訂及決算報告之提出。 三、所屬場館人員任免。 四、所屬場館業務之執行與監督。 五、所屬場館其他業務計畫之核定。	國表藝中心設置條例第 19 條
	本中心各場館藝術總監為研商各場館間合作與協調事項，每三個月應至少召開一次會議，由各場館輪流負責會議召集事宜；各場館間，如有無法協調事項，得提請董事會審議。	國表藝中心組織章程第 21 條
國表藝中心國家交響樂團（NSO）音樂總監	本中心各場館得依營運需要，經董事會通過，報請監督機關核定後，設附屬作業組織及附設演藝團隊；解散時，亦同。	國表藝中心設置條例第 20 條
	本中心及各場館得依營運需要，經董事會通過，報請監督機關核定後，設附屬作業組織及附設演藝團隊；解散時，亦同。	國表藝中心組織章程第 23 條
	本中心附屬作業組織、演藝團隊及各場館，應擬訂組織規約，提經董事會通過後，報請監督機關備查。	國表藝中心組織章程第 24 條
	本樂團置音樂總監一人，由董事會延聘國內外知名指揮擔任，對外代表本樂團。	NSO 設置規約第 5 條
	音樂總監職掌如下： 一、擔任本樂團之指揮，負責本樂團之演練。 二、綜理本樂團藝術發展方向。 三、審議本樂團年度計畫、年度預算及決算。 四、本樂團團員之任免及專業評鑑。 五、代表本樂團列席董事會議。	NSO 設置規約第 6 條

❖ 國表藝董事長專／兼任、有／無給職，以及維持無給職但設「工作費」之思辨

每到一個工作崗位，我從不間斷地思考：為什麼找我來做？我能貢獻什麼？我做了什麼樣的事情？對社會、表演藝術界真的有幫助嗎？工作的熱情還持續嗎？這樣的態度和心情，在擔任國表藝董事長的每一天，亦同。我很清楚，「落實藝術專業治理」是我最為看重、堅持的核心價值，甚至可以說，我之所以應允接任國表藝董事長，即是希望透過在這個職位上的作為，能為劇場的專業治理留下一個積極正向的經驗累積，提供後續關於制度議題的思辨參考。

從二〇〇四年兩廳院改制行政法人，到二〇一四年國家表演藝術中心成立，《國立中正文化中心設置條例》與《國家表演藝術中心設置條例》兩者對於董事長、董事及監事，皆是明定「均為無給職」；而二〇一一年公布的《行政法人法》第十三條，則是規定「兼任之董（理）事、監事，均為無給職」。然而，在中央與地方陸續成立的行政法人裡，則已有明定董事長為專任有給職，或者「得」專任有給職之案例，而近年來，亦不時聽到有關設立專任董事長為專任有給職，

64

董事等相關的制度設計倡議。我想，各機構採用行政法人體制的考量各有不同，而行政法人的制度特色，本應在運用上具有較大彈性。因此，以下僅針對劇場經營領域，來探討董事長專／兼任、有／無給職之設計的利弊得失。

董事長、董監事無給職規定之原意，係為藉以強化落實藝術總監權責之精神，如今我還是抱持相同的看法。然而，國表藝三館一團採「一法人多館所」體制，是很特別的設計。根據《國家表演藝術中心組織章程》第九條規定：「董事會為本中心行政審議機制，並由董事長綜理行政協調事務，提供藝術總監專業治理必要資源與行政協助」。由此看來，在「一法人多館所」體制下，國表藝中心業務監督範疇較其他「一法人單一館所」體制為廣，董事長行政協調事務繁重。再以實際面向來說，董事長肩負與監督機關間對政府公共任務的協作事項，以及整體性、監督性事項等進行協調溝通處理外，並與三館一團之間對於業務進行經常性之行政協調，就共同事項統合與決策，有需經常性召開例行、專案會議情況。

各場館的經營主體，應在於各場館的藝術總監，包括節目安排、人事聘任等場館經營相關事務，國際上知名的表演藝術中心皆是如此。因此，我認為董事長採無給職，是最合適的設計，將可確保國表藝中心所轄三座國家劇場的藝術總監之專業經營權責。一旦董事長改採

有給職，有領薪水，狀況就完全不同了——全職的董事長沒有辦法不做事、不涉入場館業務，一定會管包括節目和人事在內的事。北、中、南三場館每年的主合辦節目與外租節目加起來，已高達近兩千場次，而人事總編制則超過八百人。這麼多檔演出、這麼多名員工，將會使一個專任有給職的董事長，權力變得非常大，如果在節目安排、人事任用上有所干涉，會是令人擔憂的事情。並且，如此一來，藝術總監的專業經營、劇場專業發展的空間，也都會受到限制。

不過，由於國表藝中心為「一法人多館所」，董事長作為法人對外代表，確實負有一定職責，有論者以此主張將《國家表演藝術中心設置條例》改為董事長「得」有給職。對此，我並沒有堅持，但若要這麼做的話，勢必需要修法，而修法時，除了「董事長加入得有給職」的文字，我認為還應該在在法規面，針對董事長與場館總監所應負的法律職責，清楚做出區分，方可避免日後實務上的衝突。就算如此，我還是不建議採有給職。我認為，以目前無給職的方式來進行，在落實專業治理的前提下，除設置條例已明定場館總監對外代表場館之外，實務上透過分層負責，清楚劃分權責，仍是可行的制度走法。

然而，國表藝作為三館一團的整合平台，董事長並非只要主持三個月開一次的董事會和

相關資料的預為審查，而是每日都有要批的公文、決行蓋章文件，也包括財務、財產或對外代表人的責任要擔起來，不管是實質的工作、行政協調或法律職責，應該要有無給職和有給職之間的相對「酬勞」的思考和設計，讓行政法人的制度更為完善！因此，我主張，每月得支領一定額度的「工作費用」也應該納入制度中，並於下一屆董事會，再開始實施，且應明訂於規章的生效條文，以明確我個人絕不於任內支領之前提。

對此，在我卸任國表藝董事長的倒數期間，我請國表藝的幕僚單位研議制訂相關規定，於二○二一年十一月二十四日董事會提案，增訂《國家表演藝術中心董事監事車馬費支給規章》草案；在設置條例所定董事長「無給職」規定前提下，董事長出（列）席費董（監）事會得領取出（列）席費之外，另得因業務職權行使而支領工作費，希望透過制度建立，提供合理的工作費用給董事長。「工作費」的支領，意味著董事長不需是有給職，但也不是全然的無給職，而是在有／無給職之間的一個折衷辦法──維持無給職但設「工作費」。我也多次申明，無論此一議題後續討論結果為何，我個人任內必將維持「無給職」，也不會支領工作費用，希望有關討論不要有所偏離，能以實質檢視國表藝董事長的職責角色與及相應制度設計的合宜性為主，建立起最適切的作法。二○二二年一月十七日，文化部來函，准予核定

《國表藝中心董監事車馬費支給規章》。

在我二〇一七年接任國表藝董事長時，臺中國家歌劇院方於二〇一六年九月成立，而高雄衛武營則是在籌備中、即將準備於二〇一八年十月開幕的階段，可說是接連有兩個新的國家級場館成立。場館在籌備、建置和開幕初期的成長過程，確實需要中心較費心於提供相關協助，所幸，因為董監事們都是各領域的傑出佼佼者，在過程中幫了許多的忙。如今，臺中、高雄兩場館都已漸漸步入穩健經營，各個運作機制也已經逐漸上軌道。這一兩年下來，各場館在藝術總監的帶領下，累積的能量很強。我相信，若要讓這樣的狀態持續下去，未來的董事會、董事長仍秉持尊重專業治理的精神，能夠好好的找到合適的藝術總監人選，在新的階段開啟新的追求過程。

第二節　專業人才與專業治理

行政法人制度賦予有專業發展需求的機構在人事上較多的彈性，它使專業導向的表演藝術中心在人才進用管道方面，得以不再需要比照一般公務機關之法令規章和追求「同一標

準」之邏輯來運作。像是「藝術總監」職銜的由來，係參考歐美國家成功的劇場和藝術中心之組織設計，以「藝術專業經營」為導向，設置「藝術總監」主導業務，並由各界專業人士取代傳統公務主管機關的官方角色，組成「董事會」來審議或核定業務內容。對於處於國際競爭環境中、亟需提升優勢和競爭力的表演場館來說，這個制度精神的落實便相當關鍵。

我常說，國表藝所轄三館一團有近八百名的員工，董事長總共只負責四位「總監」的聘任。國家兩廳院、臺中國家歌劇院、衛武營國家藝術文化中心等三場館的藝術總監，是由國表藝董事長提請董事會通過後聘任；而NSO國家交響樂團的音樂總監，則是透過由董事長擔任召集人的遴選委員會進行遴選作業，再將建議人選提董事會通過聘任。然而，由於總監所帶領的團隊，才是館團藝術專業治理的營運主體，因而，為機構組織找到合適的、優秀的總理人才，攸關著未來藝術專業治理落實的品質。透過我擔任國表藝董事長任內所經驗過的總監聘任案，特將過程所涉及的細節做進一步的分享，以做為見證和參考。

❖ **場館總監聘任：國表藝董事長重要權責之一**

根據《國家表演藝術中心設置條例》第十九條之規定：本中心各場館置藝術總監一人，

由董事長提請董事會通過後聘任之；受董事會之督導，綜理各場館業務，並應列席董事會議，對外代表所屬場館。由此可知，為三館一團找到最合適的總監人選，乃是國表藝董事長的重要權責之一，透過聘任總監，由藝術總監透過專業治理來確保藝術專屬性特質，並負經營管理各場館之職責，是現行「落實藝術專業治理」的運作機制。

二〇一八年三月二十三日下午，文化部對外發布了國表藝中心第二屆董監事名單，並宣布由我續任董事長。四月二日，國表藝第二屆董事會成立，並召開第一次董事會，緊接著便是五天的連假。這一次，時間上的確很趕，但當天能有十四位董事、三位監事與會，著實不易。會議的召開，除了象徵新一屆的董事會成立、上路之意，也由於國家兩廳院總監任期在四月六日即屆滿，新的總監需要銜接上任，召開董事會實屬必要。

雖然在很多機關或公部門，首長懸缺的代理機制的確存在，不過，在我接任國表藝董事長前，國表藝中心第一屆董事會已修改制度規章，明定副總監任期與總監任期相同，因此須同日卸任，沒有類似「常任文官」角色的副總監在職。因此，兩廳院藝術總監的聘任問題箭在弦上：一來，副總監均隨同卸任；二來，就算是延長現任總監聘期，或者指定一位藝術總監代理人直至新總監選出來，這些方案都一樣要經過送董事會的程序。

就「時機」而言，四月二日的董事會上提不提名，實各有優缺。而經過再三考量內外部各項因素後，我認為在四月二日董事會上一併提名國家兩廳院和臺中國家歌劇院藝術總監人選，是較佳的方式，因為如此可以避免場內人心浮動和外界的各種猜測，將變數、不安定感等風險降低。在這個過程中，我也與文化部鄭部長透過會面、書信和電話保持密切聯繫，期使董事會上的總監提聘作業，能夠順利依循往例，在有限的時程裡走完應該走的議程。

依照設置條例，總監由董事長提請董事會通過後聘任；對於如何幫各館團找到合適的總監人選，是董事長的重要職權，也是必須負起的責任，我對此慎重看待。因此，關於總監聘任的時間點和人選考量，我是以最大的誠意來與部長、董事會溝通，我認為，如果沒有辦法取得部裡和董監事們的信任，那麼董事長的存在價值也就有必要好好思考。而對於同樣關心制度發展但有不同觀點或見解的朋友，我也盡力加以澄清、說明我堅持支持專業治理之不變立場與相應作為，因為我為推動行政法人落實專業治理打拚了一、二十年，過程如人飲水、冷暖自知，在這個崗位上，我不可能打破自己過去的努力和堅持，來打臉自己，禁不起社會檢驗！

投身藝術工作近四十年，與我認識乃至曾經共事過的人，確實「不勝枚舉」。然而，身

71

為國表藝董事長，對於總監人選提聘，我以最嚴肅、慎重的態度來思考人才與專業治理的關係——能不能一棒接一棒、持續帶動劇場專業經營，是我主要的考量重點。就我擔任國表藝董事長任內所共事的場館總監們來說，惠美、文儀、文彬、怡汝、邱瑗這五位藝術工作者，與我在工作上認識多年，而他們所具備的視野和經驗，確實是公認合適於推動專業劇場經營發展所需，因而，我才會多次將他們納入為國舉才的「口袋名單」中。

以國家兩廳院來說，自一九八七年落成啟用以來，有許許多多的藝術家和藝術工作者投身其中，為兩廳院持續創造一個又一個的未來。其中，李惠美總監是少數在兩廳院接受了職務上的所有歷練，由組員、科長、經理、副總監、代理總監，到總監職務，是兩廳院從頭到尾一路培養出來的優秀人才。猶記得，惠美還是一位很年輕的藝術行政工作者之時，我便與她結下了很深的緣分；而在惠美總監四年的任期裡，看到她以對表演藝術的熱情、投入、努力追求，為兩廳院做了許多重要的累積和貢獻，讓兩廳院在邁向三十週年之時，仍是帶著「好還要更好」的強烈企圖心。

二○一八年四月九日，惠美總監將兩廳院的棒子交給了劉怡汝總監。除了在藝術教育暨扶植育成、表演團隊、民間機構等累積豐富歷練外，怡汝在那段推動兩廳院改制為行政法人

72

及組織改造的過程中著力甚深，並曾擔任過兩廳院的副總監、代理總監等職務，協助完成許多轉接工作，使相關業務得以「無縫接軌」，兩廳院過往的努力步履得以延續。此次請怡汝總監承擔重任，希望借重她對臺灣藝文生態的瞭解以及多年投入扶植年輕藝文團隊的用心，來帶領三十歲的兩廳院啟動另一個新階段。

在臺中國家歌劇院方面，自二〇一四年成立營運推動小組，到二〇一六年九月開幕啟用，再到二〇一七年邁入全年營運，王文儀總監帶領經營團隊從無到有、篳路藍縷，成功地為中臺灣打造出文化生活新意象，使臺中國家歌劇院成為城市新亮點。文儀總監早期曾在兩廳院工作，後來也在民間劇場、文化部等單位任職，在藝術策展、劇場經營上表現亮眼。我與文儀是數十年的好友，她的灑脫、自在，一直是我望塵莫及的，也很感謝文儀總監在我於二〇一七年一月接下國表藝董事長職務後，願意相挺到底，陪伴我走完第一屆董事會的任期，為臺中歌劇院完成了辛苦的階段性任務。

二〇一八年六月一日，在文儀總監卸下職務後，臺中歌劇院的棒子交到了邱瑗總監的手上。邱瑗總監曾在兩廳院節目部、民間團隊工作過，跟我也是在很年輕時便認識了；其後，邱瑗擔任 NSO 執行長十二年的時間，於國際連結、藝企合作、藝術推廣、人才培育等面向上

73

❖ **從場館總監聘任，看藝術專業治理所需的彈性空間**

二〇一八年八月三十日，國表藝召開臨時董事會，修訂了《國表藝中心組織章程》中關於藝術總監應為專職的條文規定，有此修訂，係因衛武營藝術總監即將由營推小組召集人轉藝術總監之聘任處理案而來。從這個案子的討論過程到最後組織章程的修訂，可以看到行政法人透過較大的彈性，來賦予專業人才發展所需空間。

衛武營國家藝術文化中心從宣布籌建，到開始規劃設計，再到建築施工，前後歷時十五年，期間經過數度政黨輪替。由於歷時甚久，各項規劃包括工程動工到興建，以及相關設備的設計與專業軟硬體等，必須因應優化升級；因為變化快速且巨大，所以困難度很高、需要

持續耕耘至今。在文儀總監已經奠定的基礎下，此次請邱瑗總監接棒，希望借重她的認真態度以及親和的協調能力，讓更多人再一起走進臺中歌劇院，延續這種中臺灣的藝術能量。

我常講，組織的經營，總是一棒接一棒，在傳承、開創的循環裡，持續不斷的邁步向前。總監提聘的過程中，時常令我反覆思考⋯我的投入，到底對藝文界、對國表藝、對國家有沒有幫助、有沒有價值？如果有，我在這個職務上，才有意義。

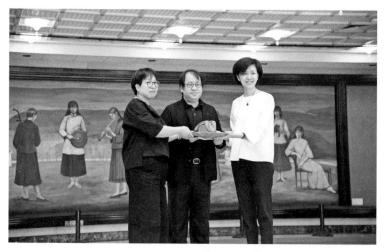

2018 年 4 月 9 日，國家兩廳院藝術總監交接儀式，李惠美總監交棒給劉怡汝總監。

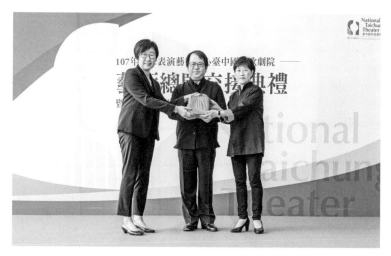

2018 年 6 月 1 日，臺中國家歌劇院藝術總監交接儀式，王文儀總監交棒給邱瑗總監。

克服的問題很多，過程相當複雜。在我二〇一七年接任國表藝中心董事長後，便持續與文化部鄭麗君部長、衛武營營推小組簡文彬召集人討論如何推動進展，讓眾人期待已久的衛武營能夠早日順利開幕。經過一番審慎評估後，我們訂出以二〇一八年十月開幕這個目標，以此期程展開各項開幕前的準備工作。

衛武營在籌建階段是文化部主政，在納入國表藝中心後也是文化部監督的行政法人，這和臺中國家歌劇院的工程興建後，交由文化部移交國表藝中心的情形不相同，無論如何，各項困難都必須共同承擔。而和其他許多走過籌備階段、銜接到營運階段的機構相較，衛武營也有些不同，它不是像一般機關或兩廳院，由籌備處主任來擔任後來營運主體的首長。當時的文化部，是把未來營運主體和工程單位分割，工程由文化部下轄籌備處負責，而未來的營運事務則由國表藝中心另成立一個「營運推動小組」來負責。營推小組設置召集人，並且由彬召集人擔任未來的首任藝術總監，因此，在聘任召集人的同時，也先預立未來藝術總監身分的合約，兩約並簽。

對於即將生效的藝術總監合約問題，基於對先前第一屆董事會因時空背景考量聘任簡文彬召集人擔任未來的藝術總監，以及授權陳國慈前董事長和簡總監簽訂未來合約，我認為仍

應當予以尊重。不過，隨著衛武營開幕期程確認後，各界對於衛武營有許多關切，藝術總監的合約相關事項，亦包括在內。對於未來的合約內容，我和簡總監做過幾次討論，針對他於二○一五年一月與陳前董事長所預為簽署的藝術總監合約條文，逐項討論相關問題及後續的思考方向，希望能夠釐清外界關心的疑義之處。隨後，為因應不同時空環境以及相關法規的規定考量，也避免質疑和爭議，我提出建議修約的調整方案，提出前也曾向文化部逐一說明，並從法律、外界做法和各方可能的關切來做討論。

我認為，簡總監未來是以藝術總監的身分來帶領衛武營團隊，所以應該回歸國表藝中心組織章程以及合約所訂專職規定來擔任藝術總監的職務為宜。我特別向文彬準總監提到，國表藝中心組織章程與合約所訂的「專職」規定，對藝術總監和各界來說，是一個很嚴肅的議題，加上衛武營是一座全新場館且量體可觀，經營團隊相對應投入的心力無法等閒視之，因而，簡總監原來和德國劇院的關係，勢必需要做相關的釐清、討論和說明。

此外，臺灣的環境真的和國外有很大的差別，外界看待公法人的標準量尺遠細密於民間機構。因此，原預簽合約裡所訂有的九十天事假規定，我傾向希望刪除該條文，使簡總監能和其他總監一樣回歸人事規章，差假由場館自主管理。至於合約的效期，若跨三屆董事會恐

有不妥之處，所以我傾向於比照其他兩場館藝術總監，以和本屆董事會切齊年期、月分的方式來修約。

簡文彬總監與我認識已有三十多年，我知道他是非常優秀的音樂家，過去我還曾大力支持他；因此，我希望簡總監的音樂專長能為衛武營帶來加分，而不是帶來困難。然而，要在德國當終身指揮，還是回臺擔任衛武營藝術總監，是一個生涯選擇的問題，並不容易。從旁人來看，文彬總監是一位很棒的指揮家，放棄德國終身職，眾人都深切覺得可惜，但仍尊重這個決定。對我來說，文彬所累積的音樂成就非常不容易，我曾公開做過表示：不樂見文彬總監荒廢指揮專業。接下來，文彬由營推小組召集人身分轉為專任藝術總監後，仍有擔任德國劇院客席指揮，以及以指揮身分於衛武營節目演出、受邀國內外演出需要，我希望在符合相關原則下，優秀的音樂家仍能保有這些專業發展的機會。

二〇一八年八月三十日，國表藝中心召開臨時董事會，討論修訂組織章程關於藝術總監應為專職之條文規定。會前，我和許多董事做過意見交換，我們的目標一致，就是希望衛武營的運作能夠順利，也希望能協助簡總監在經營上順利。我認為，本次臨時董事會所提的修訂組織章程案，應從整體的角度來看待，以應給專業治理該有的空間來進行討論，而不要變

78

成是為某個特定個人而修法。於是，在仍以各場館藝術總監屬專任為依循規定的原則下，八

月三十日董事會作出決議，修訂《國家表演藝術中心組織章程》第二十條，增訂第四項文

字：「藝術總監均為專任之規定，於不妨礙藝術總監職務履行及場館營運管理業務執行，並

經董事會同意者，不在此限。」

董事會並授權由董事長依據本次會議董監事所提建議與簡總監進行洽談。隨後，我於九

月十四日寫信給所有董監事們，說明在八月三十日臨時董事會後，我已和簡總監就董事們的

建議，針對三年多前第一屆董事會期間所簽訂藝術總監合約條文的修訂內容進行充分討論，

簡總監同意修約，隨後完成合約簽署，並已依照合約規定執行相關事項。而董事會決議通過

修訂組織章程第二十條第四項案陳報文化部後，文化部於十一月十六日函覆國表藝中心，提

出應訂定統一標準之意見。對此，國表藝中心也於十二月二十二日行文文化部特別說明，摘

要如下：

　　本中心為「一法人多館所」之行政法人，雖三場館各置藝術總監一人，惟各藝

術總監之專業領域背景並非相同。本次組織章程的修訂，主要仍以各場館藝術總監

屬專任為依循規定，但若遇有考量人才遴聘或實需，則以「不妨礙藝術總監職務履行及場館營運管理業務執行」之原則下，進行同意與否之衡酌。基於各場館藝術總監之專業實需，以及人才遴聘考量，本中心尚無訂定該項規定統一認定標準之需要。另，為使三座國家級國際規格專業劇場保有藝術專業治理之自主性，以求專業化經營與國際競爭力，建議對於相關規章宜避免從嚴解釋，且不適合比照公務體制之齊一性作法來做處理，以使行政法人得保有彈性及專業發展所需空間。

透過場館總監遴選案，從上述與董事會、文化部之互動經驗中，可以讓大家了解行政法人機構對於人才遴聘規定之鬆綁，以及藝術專業治理所需的彈性空間實際上如何拿捏與執行等相關議題；而這個過程，相信也可受公評。

【國表藝中心組織章程所定藝術總監為專任，修訂增列不妨礙職務經董事會同意不在此限之規定】

一、衛武營於 2018 年 10 月開幕，聘任之藝術總監有演出之需，在組織規章之規定下，是否得以參與演出（於所屬場館主合辦節目演出未支領酬勞）、受邀國外內演出一事，於 2018 年下半年董事會進行討論，並由董事提議後，於同年 8 月 30 日召開臨時董事會討論組織章程修訂事宜。

二、組織章程相關條文修正對照如下：

修正後條文	原條文	修正理由
第二十條（摘錄） 本中心各場館置藝術總監一人，由董事長提請董事會通過後聘任之。 各場館藝術總監均為專任，負責各場館營運管理及業務之執行，並應列席董事會議，對外代表所屬場館。 …… 第二項藝術總監均為專任之規定，於不妨礙藝術總監職務履行及場館營運管理業務執行，並經董事會同意者，不在此限。	第二十條（摘錄） 本中心各場館置藝術總監一人，由董事長提請董事會通過後聘任之。 各場館藝術總監均為專任，負責各場館營運管理及業務之執行，並應列席董事會議，對外代表所屬場館。 ……	一、為利各場館藝術總監人才來源得以廣為網羅各類表演藝術領域之國內外專業成就人才，以及拓展多元取才管道，修正本條文相關規定。 二、考量藝術領域、藝術工作特質，有藉由跨場館、跨單位或國際間之交流，藝術總監於一定期間，受邀參與特定節目製作、演出之彈性需求。另，考量藝術總監取才來源多元，亦可能借調各大專院校之專任教師，並使其藝術專業不致因擔任本中心場館藝術總監而中斷，修正原專任之規定，在不妨礙藝術總監職務履行及場館營運管理業務執行，並經董事會同意者，得以進行。

呂紹嘉與 NSO 國家交響樂團。（國家交響樂團提供／鄭達敬攝影）

2020 年 6 月 20 日，呂紹嘉總監在 NSO 十年任期以來的最後一場個人樂季音
樂會，與吳庭毓首席一起向呂總監致意。

❖ NSO 國家交響樂團音樂總監遴選案

NSO 國家交響樂團的音樂總監，依遴選辦法公開徵求推薦音樂總監人選；董事會推派董事組成遴選委員會，並經委員會推舉後，由國表藝董事長擔任召集人；經過遴選作業後，將建議人選提董事會通過後聘任。因此，如何幫 NSO 找到最合適的總監人選，是遴選委員會組成的首要、唯一工作。

二〇一八年六月四日，我和 NSO 國家交響樂團呂紹嘉總監在國表藝中心的辦公室會面。

針對呂總監的合約即將於二〇二〇年七月三十一日屆滿，由於事前已知會過呂總監，我也就當面徵詢呂總監的想法。在會談中，呂總監向我表示，覺得擔任 NSO 十年音樂總監的任期已經足夠，決定不再續任；我請呂總監再思考一下，請他在一個月內答覆即可，以便在八月下旬於董事會進行是否啟動續聘或重新遴選作業的說明。七月二十六日，我接到呂總監的信，再次表達了他的想法與意願，因此，我便在八月三十日的董事會上，向董監事做了相關說明，經董事會同意後組成遴選委員會，啟動 NSO 音樂總監的遴選作業。

這次的遴選委員會，由四位團員代表、三位董事會代表以及二位外部委員於二〇一八年

十二月十一日組成。對外公告遴選音樂總監的訊息後，自二〇一八年十二月二十一日至二〇一九年二月二十日期間，收到了超過六十封以上的詢問信函，推薦及自行報名者經篩選後共有三十五位人選參與遴選，可謂反應熱烈。二〇一九年三月，委員會選出了四名通過初選階段的候選人後，陸續展開複評作業。雖然遴選委員會組成後積極進行各項複評訪視作業，前後共召開過八次會議，但因遴委會全體共識之人選・馬寇爾（Jun Märkl）先生之國際排程已訂，當時無法應允 NSO 音樂總監職務之邀約，至二〇二〇年一月九日委員會議中確認，尚無法通過音樂總監合適人選。

因此，我在二〇二〇年二月二十四日的董事會上提出：有鑑於呂紹嘉總監的任期即將於二〇二〇年七月底到期，若屆時未能順利選出新的總監，是否可以商請呂紹嘉總監於任期屆滿後繼續幫 NSO 一年的忙，以「藝術顧問」或「藝術顧問暨首席客座指揮」的身分來協助 NSO。經過董事會的同意與授權後，我與呂總監洽談，並完成「藝術顧問」的聘任簽約事宜，聘期為二〇二〇年八月一日至二〇二一年七月三十一日。

此外，經過這次 NSO 音樂總監的遴選作業，有鑑於人才遴聘有其時效性，委員會亦討論及建議修正遴選辦法的部分條文，以使遴選程序進行過程中如遇有合適人選，得以較現行

規定更具彈性的方式來因應。於是，二〇二〇年二月二十四日國表藝中心第二屆第九次董事會議通過了《國家表演藝術中心國家交響樂團音樂總監遴選辦法》部分條文修正案，酌修相關要點，藉以擴大取才管道、提高音樂總監遴選效率，以便能把握住爭取優秀指揮家之機會（參見「修正條文對照表」）。二〇二〇年二月二十五日，NSO 再次啟動音樂總監遴選作業。這段期間，COVID-19 疫情在全球爆發，而疫情所帶來的世界局勢變化，連帶間接牽動了 NSO 音樂總監遴選案的後續發展。

在二〇一九年初選時，所有遴選委員，包含團員、董事會代表、外部委員一致高度共識的人選，是來自德國的國際重量指揮家準・馬寇爾。我曾幾次寫信給馬寇爾先生，但因為他已經接受馬來西亞的邀約，所以未能答應我方，不過仍表達了希望未來能合作的意願。二〇二〇年二月底，臺灣發生 NSO 邀請的澳洲音樂家確診 COVID-19 事件，馬寇爾先生來信表達關切之意。在後續的通訊中，得知他還沒有和馬來西亞愛樂完成簽約，因此，我請 NSO 郭玟岑執行長和相關同仁與馬寇爾先生保持密切聯繫，討論未來和 NSO 合作的可能性。

在二〇二〇年五月八日的遴選委員會議裡，委員們針對近期與馬寇爾先生的聯繫過程進行討論，大家共同認為，邀請馬寇爾先生在二〇二一／二二的樂季與 NSO 合作的機會很大。

2020 年 10 月 27 日，Jun Märkl 首次與臺灣媒體朋友會面。

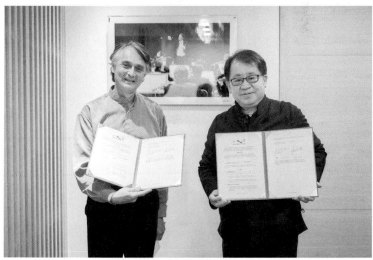

歷經 1016 個日子，與 Jun Märkl 接續簽訂藝術顧問、音樂總監合約後，終於在 2021 年 9 月 22 日完成 NSO 新任音樂總監遴選事宜。

於是，我發出信函正式向馬寇爾先生提出邀約。五月二十九日，我與馬寇爾先生進行了視訊會議，雙方有默契，希望能夠先以三年為期來簽約，以促進未來更進一步的合作可能性。

我也特別向馬寇爾先生說明，我將充分尊重藝術專業與樂團的自主營運，因而，藝術上的決策將由他全權負責，並由執行長在行政上進行協助。此外，未來的工作亦將包括：規劃樂團發展計畫，以及策劃節目和藝術活動，還有來駐團期間協助團員的招募、訓練和評鑑等。對於工作內容說明，馬寇爾先生當場均給予正面的回應和允諾，在相談融洽的氣氛中，我再次歡迎馬寇爾先生，希望他多留時間給臺灣，相信若能有更多的互動機會，對 NSO 一定會是非常大的助益。

隨著全球疫情在各國的變化發展，連帶也牽動著國際樂壇的動向。由於當初遴選 NSO 音樂總監時，遴選委員會依據 NSO 的提名和遴選結果，係邀請馬寇爾先生擔任音樂總監職務，但由於他的國際邀約及行程等因素，因而先以藝術顧問之職務聘任，希望能展開合作，使彼此能有更深度的互動與瞭解，後續再探詢擔任音樂總監的可能性。

二〇二〇年八月二十六日，國表藝董事會通過了 NSO 音樂總監遴選委員會提案，聘任準

- 馬寇爾自二〇二一／二二樂季起擔任 NSO 藝術顧問，為期三年。十月二十三日，我於董事

會之授權下，代表中心與馬寇爾先生簽署了藝術顧問合約。隨後，我於十月二十六日寫信給NSO全體團員，說明聘任新任藝術顧問事宜；十月二十七日下午，我和馬寇爾先生共同對外召開記者會宣布這項人事案。

在歐美各地場館因疫情險峻持續關閉之時，馬寇爾先生有機會於二○二○年十月、十一月以及二○二一年三月數度來臺指揮演出，並獲得高度好評。他不但與樂團團員合作愉快，與國表藝董事們也互動融洽，更抽空走訪了臺灣各地，與許多音樂家、樂迷、藝文界和在地人士進行深度交流。每當我們有機會碰面，他都會向我表示，在臺期間受到的溫情接待，以及認識到多元豐富的文化底蘊，還有體驗到臺灣欣賞音樂藝術的熱絡氛圍，再加上全民防疫的斐然成果，都令他深受感動；而我則對於這位國際大師在專業上的精采表現，以及為人的親切和善，還有對跨文化交流的重視，皆感到非常佩服。

自此之後，我們一直很關切馬寇爾先生的動態，尤其是當得知馬來西亞愛樂的樂團團務因為疫情受到很大影響之時，我便請NSO玟岑執行長儘快與他聯繫，趁此機會，希望可以爭取到馬寇爾先生多一些駐留臺灣的時間，同時也探詢是否有改擔任NSO音樂總監的可能性。

二○二一年七月二十九日下午，得知馬寇爾先生確切回覆樂意進一步就改擔任音樂總監做討

89

論。因為知道這是所有遴選委員一直期待的結果，所以我立即通知、協調所有委員，於七月三十日中午召開了一次線上會議，大家都非常高興看到這樣的發展。

經過商議，我們確認馬寇爾先生於樂季期間來臺時間的周數規劃，已達到遴選監之提案；二〇二一年九月二十二日，馬寇爾先生也再次確認，可於二〇二三年一月起擔任音樂總監職務，並樂於將原來藝術顧問的三年合約，再多延展一個樂季至二〇二五年七月。由此可見雙方對於未來密切的合作，同時展現了高度的意願和共識！

二〇二一年八月二十五日，國表藝董事會全體一致通過了改聘準‧馬寇爾為 NSO 音樂總監之提案；二〇二一年九月二十二日，我代表國家表演藝術中心與馬寇爾先生完成簽約，從啟動第一次音樂總監遴選委員會到完成簽約，共歷時一千零一十六個日子，遴選過程隆重又充滿驚奇。

我想，NSO 國家交響樂團在前任呂紹嘉總監十年的投入帶領下，所累積的亮眼成果已備受國際矚目和肯定，除了持續讓世界看見臺灣之外，NSO 也為自身開創了許多和國際大師合作的機緣。未來，在馬寇爾總監的帶領下，相信 NSO 定能持續追求精緻的音樂藝術，並且成為跨文化的橋樑，讓世界聽見臺灣的聲音！

【修正 NSO 音樂總監遴選方式作業規定，加快步伐爭取人才】

NSO 呂紹嘉音樂總監任期屆滿後，為能有更具彈性之方式來為 NSO 遴聘次任音樂總監，於遴選委員會討論後提經 2020 年 2 月 24 日董事會通過修正原來的 NSO 音樂總監遴選辦法。相關條文如下：

修正後條文	原條文	修正理由
音樂總監遴選之人選應於公告期間以下列方式產生： （一）獲本樂團團員提名，並經本樂團團員過半數之推薦。實施細節由演奏員委員會決定之。 （二）經本中心董事或委員會委員推薦者。 （三）曾任或現任國內外職業交響樂團專任職指揮，並於公告期間主動參與遴選者。	音樂總監遴選人選應由下列方式產生： （一）曾擔任本樂團客席指揮並獲本樂團團員過半數同意推薦者，相關實施細節由演奏員委員會訂定之。 （二）曾任或現任國外職業交響樂團專任職指揮並獲本中心董事會推薦。 前項音樂總監遴選人選之推薦名單須於公告期間完成。	為提高國家交響樂團音樂總監遴選效率，修訂團員推薦遴選人選來源之管道；原董事會推薦流程修正為主動參與遴選。
遴選方式依序辦理初選、複選作業。 （一）初選：委員會負責審查參與遴選者之影音及書面資料，經討論表決後，按得票數依序選出候選人選，人數以五位候選人為原則，經委員會同意後得以增減。 （二）複選：依序邀請候選人來臺與委員會面談或由委員會指派委員前往訪視。面談或訪視後，由委員會提出建議之名單，提報董事會進行聘任程序。	遴選方式依序為初選、複選及面談三階段。 （一）初選：委員會負責審查被推薦人之影音及書面資料，經討論表決後選出至多五位候選人進入面談階段。 （二）複選：由委員會推派代表二至三名，與候選人分別進行訪視。 （三）面談：通過複選之候選人，將受邀來臺與委員會進行面談，面談後委員會應提出音樂總監候選人名次，交由董事會進行聘任程序。 前項遴選作業相關實施細節，由委員會訂定之。	為簡化流程，合併原複選與面談流程；修正提報董事會之名單可以為一名或二名以上。

第三節 預算與績效

可行性評估是任何公共政策裡不可或缺的一塊，無論處在哪一種體制，想做事情就會需要有資源，而如何確保資源，會是左右發展的重點。國表藝中心自成立以來，一直有明確的願景追求。作為專業劇場以及國家的文化櫥窗，國表藝三館一團所要面對的是國際間的競爭，因此，在預算編列的參照上，「好還要更好」是持續努力的發展目標，三館一團也必須以實質的成果累積，去爭取支持的力量和更大的發展空間，以迎接更艱鉅的挑戰。

在預算的處理上，行政法人制度亦賦予場館營運較高的彈性來源，而預算的增減，考驗著主事者和營運團隊的經營能力。是以，在營運經費的運用和營運效能的評估上，合理性以及能夠符應核心價值，是訂定各項績效指標的原則。就此，從預算編列的精進、決算執行結果的探討，國表藝中心以審慎嚴謹的態度，先是透過預備會議和各館團進行溝通，再組成董事專案小組進行把關後提報董事會議決，務必使預算編列、政策目標、營運計畫和績效指標縝密扣連，一年比一年做得更精進。

❖ 國表藝中心年度預算編列，爭取符合發展實需

依據《國家表演藝術中心營運計畫暨預算管理規章》第四條規定，預算的編列，經董事長召開經營會議，並依會議決議將次年度預算分配原則提報二月的董事會核定，以利提報文化部編列政府預算之續處。因此，每年年底到次年年初，對於各館團提出的次次年度預算編列原則，由祕書室安排三館一團來進行新年度預算編列需求及其對應之營運計畫說明、與前二年決算、前一年預算編列的重大差異說明。其中，各館團透過預算編列原則所框列的次次年概算額度，均需要扣合營運目標、後續細部營運計畫，以及績效指標和目標值的提列，以求預算編列能確實反映及回應業務推動需求。在各館團向董事長簡報、討論後，由祕書室進一步安排董事會預算專案小組會議；該小組主要由藝文界、企業界董事擔任成員，共同於二月分預算編列原則送董事會審議前，對各館團所提內容進行了解、提問。

國表藝中心的年度預算，包含三館一團以及中心本部的預算。年度預算書分列出收入面和支出面的相關科目及項目，反映的是全中心三館一團的運作及業務計畫的經費需求，以及相關業務計畫所對應產生的收入來源和額度。由於國表藝中心為執行國家公共任務的行政法

【國表藝中心各年度 (N) 預算編列原則、營運計畫、績效指標、目標值等作業期程】

時程	工作事項	辦理依據
(N-2) 年 11-12 月	各館團進行 N 年概算研擬	國表藝中心營運計畫暨預算管理規章
(N-2) 年 12-(N-1) 年 1 月	董事長召開經營會議討論各館團 N 年預算編列原則；各館團依照會議決議修正處理。	國表藝中心營運計畫暨預算管理規章
(N-1) 年 1 月	董事長邀集相關董事召開預算專案小組會議，進行 N 年預算初審。	
(N-1) 年 2 月	「N 年預算編列原則」提報董事會審議核定	國表藝中心營運計畫暨預算管理規章
(N-1) 年 3-5 月	提列 N 年政府補助額度需求給文化部；各館團對應預算編列原則，進行 N 年預算編列，以及對應之營運計畫、績效指標進行研擬；配合政府匡列補助額度修正預算。	國表藝中心營運計畫暨預算管理規章
(N-1) 年 5 月	N 年營運計畫提報董事會審議通過後陳報文化部；配合政府補助額度匡列情形各館團修正政府補助預算額度及相關收支。	國表藝中心營運計畫暨預算管理規章
(N-1) 年 8 月	N 年營運計畫、預算書修正版 (配合政府匡列額度) 提送董事會審議。N 年績效指標及目標值提送董事會審議。	國表藝中心營運計畫暨預算管理規章
(N-1) 年 8-12 月	行政院提送 N 年預算書至立法院審查；立法院教文會排入議程審議國表藝中心 N 年預算	預算法
N 年 1 月	配合立法院審查中央政府、行政法人預算書之結果，確認政府補助額度；開始執行 N 年預算。	國表藝中心預算執行規章
N 年 2 月	(N-1) 年績效報告提送董事會通過後陳報文化部召開績效評鑑委員會審定。	國表藝中心績效評鑑辦法 (文化部頒訂)

人，因此，收入來源，除了自籌收入（票房、贊助、場租、服務……等），政府每年均透過年度預算撥補營運補助以及專案補助所需相關。為了替國表藝三館一團爭取合理的政府補助預算，我可以說是「不厭其煩」，時常透過傳訊、寫信、拜會等方式「叨擾」部長。很感謝文化部鄭麗君部長及李永得部長，對我擔任董事長任內的包容、信任和支持，總是盡力給予國表藝最大的協助！

二○一七年二月十四日，我接下國表藝董事長不久，即拜會了文化部鄭麗君部長，爭取三館一團的年度預算，並討論政府補助基本額度應有的規模和規格。我向鄭部長提到，國家級表演藝術中心所經費原本就非常高昂，以國際上知名、重要的劇場來做對照的話，這些劇場每年所需經費都超過新臺幣十五億元，若僅以節目費用而言，則至少也都有將近新臺幣三億元的預算規模。因而，就國表藝三個國家級劇場的規模和使命來說，目前場館所提出來的預算數應屬合理，若再刪減，可能會影響到場館的運作與未來的影響力。

我向部長說明，二○一八年概算總計近二十一億，係因臺中國家歌劇院硬體設施改善，以及衛武營國家藝術文化中心優化工程等資本門的經費占比高所致。而有關二○一九年概算暨日

兩個多月後，四月二十二日我又再次拜會鄭部長，更進一步提到三館一團的預算問題。

後國表藝的預算目標，我也在參考了各國類似規模的場館經費概算後，向部長建議，國表藝中心年度預算的合理值，應以三場館每年五億元營運經費、NSO 每年一億五千元營運經費、另再加一千五百萬元年度國際巡演專案經費（籌措方式由過往以爭取國際交流司專案補助為主，改為以事先編列於競爭型預算中為主）為目標。對此，鄭部長表示認同、將會朝此方向努力之意，且是另外用專案補助的方式，使 NSO 不與民間團隊爭資源。

由於國表藝三館一團所處的發展階段各自不同，每年在爭取預算時，也會將三館一團各自的條件納入考慮，以商定合理的經費額度。舉例來說，NSO 國家交響樂團的年度人事費用在二○一七年已達一億兩千萬元，而交響樂團較之於場館來說，在自籌項目上，較沒有空間可以「生財」，當預算遭統刪的時候，要自行補足的困難度很高。因而，我便會主動向部長「開口」，懇請文化部能夠協調藝術發展司、國際交流司，針對是項經費給予協助補足。隔年，NSO 海外巡演專案所需經費，編入了樂團的年度預算而不是列入文化部的競爭型預算項目，從而不會排擠到臺灣其他演出團隊申請海外巡演補助的經費，也使 NSO 的年度經費從二○一七年的一億三千餘萬元，整體增長為二○一八年的一億六千餘萬元，因應巡演國際等需求。其後，二○二○年則因文化部規劃 NSO 參與文化部策畫的東京奧運臺灣藝術季活動，曾

有政府補助達兩億之情形。

而臺中國家歌劇院和衛武營藝術文化中心這兩個新場館，在硬體設備的完備上皆有相關需求項目，也需要密集與文化部討論時間上的優先性，以及相應如何籌措經費的問題。舉例來說，臺中歌劇院的電力系統改善案，我於二〇一七年九月二十五日與文化部確認應盡快辦理，但除二〇一七年度預算文化部設法協助，二〇一八年度預算較無餘裕，或可考慮另一部分編列於二〇一九年度再行執行。最後，在十月十三日確認應臺中歌劇院向文化部申請四千九百六十萬，經文化部同意函轉行政院後，動用預備金來支應。

檢視國表藝中心二〇一六至二〇二〇年度的支出規模增長，主要原因在於臺中、高雄兩個新場館的開館營運。其中，臺中國家歌劇院於二〇一六年九月開幕，當時建造經費絕大多數投入於這棟特殊的建築體上，劇場內的專業設備預算因而受到影響，因此，自二〇二〇年至二〇二一年度編列預算投入於設備優化所需，以符合國際規格及劇場運作需求。而高雄衛武營於二〇一八年十月開幕後，仍有相關優化工程待經費挹注持續進行。然而，對劇場經營來說，除了硬體建設外，要能實質帶動發展成效，軟體面營運經費「基本額度」的確保，更是至關重要。

二〇二〇年五月二十日內閣改組後，文化部李永得部長新上任，我仍舊以積極的態度持續與文化部溝通，向李部長爭取預算。我寫信、見面跟李部長說明，對於預算的擬列，國表藝中心及三館一團是以非常嚴謹的態度，內部再三討論並兩次提到董事會進行審議後，才向部裡提出經費需求，因此，希望能保有基本額度免於刪減——現階段通過的預算規模僅為基本營運所需，若真的再做刪減，對於表演藝術界的影響將非常深遠。非常感謝，在李部長接任的這近兩年的時間裡，文化部對於國表藝中心同樣是給予大力支持，除了信任我個人及各館團總監之外，也持續支撐國表藝三館一團全力追求夢想、達成目標願景的重要力量！

說實話，經營劇場真的不是容易的事，而整個藝文環境中，持續努力的團隊與藝術家不計其數，但臺灣民眾在文化教育的消費上卻是呈現下降的趨勢，對於藝文團隊來說，實在是非常艱辛。在這樣的時刻，我認為國家劇場的責任，就是要為環境帶來更多的「正能量」，讓北、中、南三場館齊心協力、攜手打拚，讓好節目遍地開花，期待能拉抬起臺灣整體的藝文氣圍。看著三館一團的總監與團隊如此拚命、努力，國表藝作為中介組織，除了扮演監督與把關的角色外，更需成為他們的後盾與支持才行。為此，我總是全力以赴，盡最大努力去爭取，讓國表藝三館一團的營運經費能符合實需。

98

年度預算的編列作業從各館團經國表藝董事會與監督機關文化部核定後，政府的補助預算還需再送到立法院進行審議。依據《國家表演藝術中心設置條例》第三十七條規定：「政府機關核撥之經費超過本中心當年度預算收入來源百分之五十者，應由監督機關將本中心年度預算書，送立法院審議。」立法院本來就有替人民把關荷包的監督之責，因而，當政府機關編列的預算送到了立法院，任何單位或機關都有被刪減預算的風險。

過去，因為擔任過兩廳院主任、藝術總監三年多，以及七年的北藝大校長、兩廳院董事長職務，我前後曾參加過十一年的立法院年度預算審查會議，再加上推動兩廳院改制行政法人的關係，我曾有過一段與立法院互動較多的時間。還記得，以前每回踏進立法院時，總會感到莫名的「不自在」，然而，二〇一七年十一月二十九日，當我首度代表國表藝參加立法院的預算審議時，感受卻變得很不一樣。我想，一來是因為國表藝的幕僚團隊協助我做足準備，讓我得以用平常心來面對各種可能的詢問；二來，則是我從預算審議的過程中，感受到了文化部和立法院教育及文化委員會的委員們，對於國表藝的支持和協助。

因而，擔任國表藝董事長的這幾年，面對立法院的審議監督，我自己的心態也有所調整。以國表藝中心來說，主要經費來源為政府補助，並執行公共任務，立法院為監督機制之

一，而來自不同背景脈絡、代表社會各界的民意代表，從不同的角度和立場提出觀點和看法，也常帶給各館團更多元的激盪和思考。我想，每個人在不同的崗位上，有不同的方式、角度，而為了促進共同的目標而努力，別無二致的就是全力以赴。因此，我時常期勉自己和各館團，本著核心理念、價值和誠意去做溝通和說服，我也相信，只有持續用心為表演藝術發展投入和經營，才是獲得各界信任和支持的最佳方式。因為這樣，過去到立法院總是戰戰兢兢、整顆心都非常緊繃的狀態，已轉變成態度依舊謹慎小心、但心情上更能「平常心」應對。

二〇一九年十一月七日，我和三館一團總監、執行長到立法院參加一〇九年度預算審查會議；審查後，國表藝三館一團未被刪減或凍結預算。特別的是，在預算審查各委員提案處理之後，教文會委員更當場正式口頭勉勵、讚賞國表藝和三館的努力，並請我和三位總監發表感言。會後，鄭麗君部長還特別提到，審預算時獲得掌聲的，實在是很大的鼓勵！國表藝在預算審查能得到立法委員們這麼大的鼓勵，我想應該不是憑空掉下來的「禮物」，而是因為「玩真的」的專業追求態度讓人有感，以及三館一團在營運上的實績令人信服，再加上與文化部、立法院的良性互動建立起的信任關係所致。

100

【國表藝中心成立後，2015~2022 年政府補助法定預算】（單位：新臺幣元）

年度	政府補助經費（公務預算＋專案預算）		說明
	國表藝中心（整體）	各館團	
2015 年	9.1 億元	國家兩廳院 4.021 億元 臺中歌劇院營推小組 2.5 億元 衛武營營推小組 1.15 億元 NSO 1.428 億元	
2016 年	9.697 億元	國家兩廳院 3.82 億元 臺中歌劇院 3 億元 衛武營營推小組 1.52 億元 NSO 1.356 億元	臺中歌劇院 2016.9 開幕
2017 年	11.923 億元	國家兩廳院 3.879 億元 臺中歌劇院 4.5 億元 衛武營營推小組 2.02 億元 NSO 1.524 億元	
2018 年	15.149 億元	國家兩廳院 3.756 億元 臺中歌劇院 4.605 億元 衛武營 5.119 億元 NSO 1.66 億元	衛武營 2018.10 開幕
2019 年	17.786 億元	國家兩廳院 3.834 億元 臺中歌劇院 4.62 億元 衛武營 7.573 億元 NSO 1.758 億元	本年度起 NSO 海外巡演納入年度預算補助額度編列。
2020 年	21.754 億元	國家兩廳院 4.55 億元 臺中歌劇院 6.4 億元 衛武營 8.773 億元 NSO 2.03 億元	1. 臺中歌劇院 2020-2021 年執行造夢計畫。 2. 國家兩廳院政府補助預算回復至 4.5 億元。 3. 兩廳院捷運連通道計畫（政府公建計畫補助）分年編列預算之起始年度，本年度編列 209.3 萬元。 4. 補助衛武營場館及專業設備優化 1.23 億元。
2021 年	19.092 億元	國家兩廳院 4.99 億元 臺中歌劇院 5.49 億元 衛武營 6.778 億元 NSO 1.83 億元	1. 臺中歌劇院 2020-2021 年執行造夢計畫。 2. 兩廳院辦理 5G 示範場域專案，由前瞻計畫補助 4 千萬元。
2022 年	19.143 億元	國家兩廳院 5.885 億元 臺中歌劇院 4.6 億元 衛武營 6.822 億元 NSO 1.827 億元	兩廳院 35 週年增加各項重要大型展演活動，以及辦理 5G 示範場域計畫和捷運連通道計畫。

❖ 國家兩廳院政府補助預算基本額度「重回」四億元以上

不曉得大家是否想過一個問題：國家兩廳院成立已逾三十年，放眼臺灣各地的場館、文化中心，算得上是一座「老」場館了，但相較之下，為何兩廳院能一直維持「煥然如新」？

或許，我們可以從資源挹注、制度配套、落實機制所形成的因果循環，來思考影響場館營運、發展動能的因素。從「黑機關」時期的兩廳院，一路到國表藝中心三館一團，自成立以來，國家級劇場始終是肩負著提升國家表演藝術水準、成為國家文化櫥窗等公共任務使命，也一直都是我國推動表演藝術專業發展最重要的基地。無論是早期的教育部，還是後來的文化部，公務預算的挹注對於中心的營運狀況而言，皆至關重要。

我們首先將時光倒流回到改制前的兩廳院。當時在組織定位未明的情況下，受限於暫行組織規程，兩廳院有兩大營運困境，即人事問題和財務問題。在人事部分，主要指的是員額凍結及裁減，以及難以晉用優秀專業人才等兩類問題；而財務部分，則是由於政府採用「作業基金」方式，來做為缺乏彈性的公務預算制度之變通，但在基金款未落實以及補撥款項不足的情況下，使得兩廳院的「帳面」長期處於虧損狀態。日益惡化的財務問題，使得兩廳院

102

至二〇〇四年改制前，銀行債務高達三億五千萬元，而「基金」待填補的短絀則已累積達十一億一千萬新臺幣，因而，當時的兩廳院時常被外界認定為「經營不善、虧損累累」。正是這些營運上亟待解決的問題，使得兩廳院的改制具有迫切性。

在兩廳院改制過程，以及法人化後的過渡時期，政府透過預算上的持續挹注，以具體行動表達了對兩廳院行政法人化的支持。改制前，教育部每年對兩廳院的補助約在三億元上下，而二〇〇四年三月一日改制行政法人的轉型當年，政府的補助經費即增加至四億九千萬元。二〇〇四年七月十四日，行政院特地發函，就協助解決中心預算問題一案做出院長提示：

一、改制行政法人前，歷來累積短絀的十一億一千萬元，依《國立中正文化中心設置條例》第二十七條規定，由教育部在年度預算範圍內分年調整撥補。

二、為因應中心甫改制為行政法人，動支第二預備金一億八千萬元，解決其二〇〇四年度常態營運收支差短之不足。

三、期以「亞洲第一、世界一流」為營運目標，自二〇〇五年度起，請教育部在基本營

運經費基礎下酌增補助一億五千萬元，政府補助金額達六億四千萬元，以符合國際劇場營運之需求，惟滿三年後，每年酌減百分之三，連減三年後，補助金額再予檢討評估，並請教育部本於監督機關之監督權限，訂定績效衡量指標、確實執行營運績效之評鑑，以作為未來補助之參據。

由此可見，當時的政府透過保障至少六年穩定充裕的財源，來協助兩廳院邁大步、做大事，努力晉升國際一流劇場；到二〇一一年再根據兩廳院法人化後六年來的表現，來通盤檢討國家的補助預算是否予以增減或維持不變。此舉不但展現出政府對兩廳院的發展懷有很高的期許、釋出很大的誠意，從「六億四千萬元」這個數字也可以看出，一個國際一流的國家劇場年度經費的「合理」需求範圍為何。然而，到了二〇一三年，國家兩廳院的政府補助水位，卻已然降低至四億元以下，其後幾年間，政府補助「四億元」變成了一個不容易達到的目標。

二〇一九年六月三日，我寫信給鄭麗君部長，說明兩廳院基本額度補助經費應全力爭取達至四億五千萬元、二〇二〇年度應保有四億兩千萬元的額度，理由如下：首先，國家兩廳

院的預算，十五年前政府補助為六億四千萬元，相較於現行（二〇一九年）的三億八千萬元，有近半數的差距。又，國表藝中心成立後，兩廳院目前是三場館中政府補助額度最低的，若二〇二〇年兩廳院的基本額度仍是三億八千萬元，那麼恐怕未來兩廳院的預算額度就會被定型，對於營運發展將會非常不利、衝擊很大。

再者，兩廳院於二〇一八年度進行大舞台整修工程，共支出六億兩千三百多萬元，經費全由兩廳院自籌，以動支累積賸餘以及年度預算的方式來支應。完工後，兩廳院需認列二十年的折舊攤提，每年負擔折舊費用三千萬元。因此，兩廳院於二〇一八年度出現自二〇〇四年度改制成為行政法人後的首次帳面虧損。如果政府補助額度仍只能是現行的三億八千萬元，但往後幾年面臨提列折舊、維修只可能增加，短絀的問題將連年出現，結果就會是預算赤字擴大，從而排擠到兩廳院的核心業務、也就是節目製作的經費。這對整個表演藝術生態系來說，都將會是令人擔憂的現象。

雖然從預算書來看，國家兩廳院尚有累積賸餘，但這些款項卻是為未來十年內全面換修屋瓦費用（預計約需四到五億），以及評估音樂廳屋瓦異音問題等後續逐年維修費用之預留所需，不適合隨意動用。其次，兩廳院作為國家劇場，長期以來係透過低場租、低票價的方

105

式來執行公共任務；在目前兩廳院檔期均已達充分使用的狀態下，能再擴充的自籌財源空間已屬有限，因此，自籌收入勢以彌平現下及未來需要面對的虧損。

此外，若二○二○年政府預算補助額度未能擴充，則兩廳院所編列的人事費和業務費，必將出現相互排擠的狀況。一方面，兩廳院現有派遣人力需依法令及政策，於二○二○年起陸續納入正式編制員額，故增列預算員額及人事費。另一方面，兩廳院雖已盡可能在不對節目費用造成排擠效應的情形下編列預算，仍有因應售票系統全面改版轉型文化電商、升級智慧場館、大整修後每年折舊攤提、場館修繕及設備汰修等實際的業務需求。在人事與業務兩塊面的費用上，兩廳院依照實需所編列的預算，若於基本額度內無法容納的，則必須增列於競爭型預算中，然而，一旦預算於行政院審查時未能如數反應需求，兩廳院已編列的人事費用勢必須做出調整，因為預算審查定案後的人事費與業務費兩者，在執行時並無法相互勻用。

有鑑於上述幾點，我向部長建議：於行政院審查預算前，希望能有機會由部長率同國表藝董事長和兩廳院藝術總監向院長進行說明，以爭取支持提高兩廳院政府額度內補助至四億兩千萬元。我亦向部長提及，兩廳院預算之政府補助額度，若能達到四億五千萬元應為理

106

歷年政府補助兩廳院 &NSO 公務預算額度（單位：新臺幣仟元）

年度	2004	2005	2006	2007	2008	2009	2010	2011	2012	2013
兩廳院	493,600	640,000	638,000	638,000	600,800	531,600	480,161	460,961	437,913	394,122
NSO	未併入	108,369	113,369	111,142	116,142	132,386	132,386	118,727	114,791	106,312

年度	2014	2015	2016	2017	2018	2019	2020	2021	2022
兩廳院	362,592	402,196	382,083	362,684	372,684	380,484	450,000	450,000	517,074
NSO	142,807	142,807	135,667	132,850	162,850	172,850	200,000	180,000	178,365

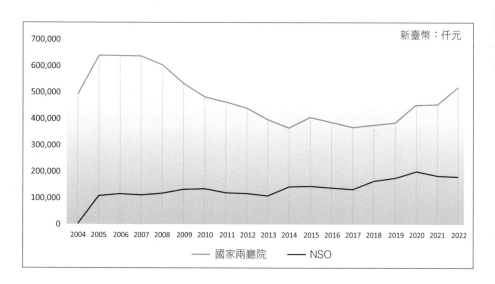

想，如果能夠及早達成最好。鄭部長聽取我的說明後，給予正面回應，表示將會努力。

二〇一九年七月三十一日，我在主持國表藝主管會議時，接到了文化部的通知：行政院核定文化部二〇二〇年度預算額度補助國表藝中心，除額度內預算十七億多萬元外，另增核四億餘萬元。三館一團政府公務補助總計達二十一億餘萬元，是法人化後，文化部核定預算的最高紀錄；而兩廳院的政府補助預算，更是在國表藝中心成立以來首度達到四億五千萬元。隔年，受政府總體預算影響，二〇二一年預算文化部稍刪國表藝總補助額度。最後，經過與文化部和三館一團的說明，仍讓兩廳院保有四億五千萬元的基本額度補助。我相信，這個預算水位的保持，對兩廳院的未來發展而言，將會是重要的轉折點。

❖ 「績效」評量的檢討：調整績效衡量指標

雖然有感於資源的不足，但不可諱言，國表藝仍是臺灣表演藝術領域資源最大者，因此，責無旁貸地必須去做對藝文界、對社會有意義、有幫助的事。而行政法人制度的設立，即是為使執行國家公共任務的組織機構，能藉由人事、會計制度和採購法規等鬆綁，來跳脫公部門的僵化束縛，以增加專業競爭力，尋求發展願景的最大可能性。然而，多年來，卻有

不少人片面將行政法人與「自負盈虧」畫上等號，由此而來的各自解讀，不但引發了對於改制動機的疑慮，也影響到對於行政法人機構營運績效的想像，以及後續相關評估制度與監督機制的設計和實踐。

首先，行政法人強調創新、變革、效率與執行，但績效制度與自籌比之設計，並不是要使政府能夠擺脫財政包袱與公共責任。再者，國表藝做為臺灣表演藝術發展的龍頭，所轄場館之營運績效，應以是否有益於藝術發展競爭力之提升、演出團隊之投資與扶植、全民文化近用權之確保等為評量標的的。因而，就國家級劇場的經營而言，場館的自籌比過高，實不利於整體藝文生態的發展。我認為，自籌比超過百分之四十，即有可能會使國家級劇場的經營產生變質；很感謝績效委員這幾年隊各館團的自籌目標，都能夠予以認同。

以國表藝中心來說，所轄場館的財源，主要為政府補助以及自籌財源。補助預算可以看作是政府以具體的行動，來表達對於場館執行所肩負的公共任務之期許與支持；而各場館自籌財源的能力，則相當程度地仰賴場館本身發展其他業務的條件，不見得能一概而論。當政府預算減少時，或者是將自籌比例設為績效指標時，場館為維持營運發展或為達標，將會有強烈的動機去提高自籌。

一般而言，場館為提高自籌的做法包括：撙節成本、提高票房收入、爭取贊助，以及向服務對象（即演出團隊與觀眾）收取更多的權利金、服務費與票價等。如此一來，將有部分成本會轉嫁至表演團隊身上，對演出團體構成財務壓力，而以「提高自籌比例」作為場館重要營運績效指標，往往變成增加向團隊收費的理由，造成表團的壓力。

其次，當場館擁有自籌財源後，在績效制度的壓力與誘因下，可能會選擇「儲蓄」而非「把餅做大」，沒有將資源主動投資或回饋到團隊身上。如此一來，演出團隊製作每檔節目的成本未能降低、更可能變高，而能夠受到扶植的藝術工作者，亦持續減少。若對外以財源不足為由提高自籌比例，卻仍每年有資金剩餘，則可能是規劃及執行能力有問題，易遭人質疑抨擊。

再者，當自籌比目標過高時，場館為增加票房收入，會傾向「市場機制」，在「少賠等於多賺」的邏輯下，規劃較多容易回本、獲利的節目，而不再舉辦那些從民間角度難以做到、但從藝術和社會文化發展角度又應該要有單位去做的節目。許多藝術價值高且別具時代意義、然票房效益不符成本效益的藝術節目，將可能不受到青睞，節目的藝術品質可能因成本考量而受影響，造成節目品質良莠不齊，不利於藝術發展競爭力之提升。此外，節目票價

110

為了反映製作成本，勢必高漲，阻礙一般民眾參與，亦難以符應文化近用理想。這些結果都將導致國家級場館公共性的失落，並不利於整體藝文生態的發展。

上述理念在兩廳院改制行政法人制度的各界人士進行溝通。長期以來，我的看法並未改變，因而，在擔任國表藝中心董事長期間，我便主動提出：自籌比並非不能做為場館營運的績效指標，只不過，應該依據國家劇場的屬性來訂定合理的目標值，而不是一昧或過度要求自籌比愈高愈好。在我看來，國家級劇場的自籌比能維持一定比例較為理想，如果將自籌比列入績效指標，但卻未探究追求自籌比提高的「策略」手段，則可致使過度偏重追求自籌比，這對負有公共任務的國家劇場之營運而言，並不是有利於帶動發展之面向。因而我認為，相關的觀念和做法，應多所留意。

就我看來，設立指標並進行績效評鑑，最重要的目的，是要能對各館團的運作發展真正帶來幫助，且和文化部在政策層面的公共任務遂行做法相連結。自我接任國表藝董事長以來，經常聽到大家在談績效評鑑問題時，總期待這樣的機制能夠有助於檢視行政法人公共任務的落實情形，以及各館團的營運計畫執行成果，也希望過往的評鑑指標有改變或調整的可能。我

認為，專業劇場的營運計畫和績效衡量指標間，務必要做扣合、連結，績效評鑑制度與場館績效評量作業，也應做連動，而不能只是在「做功課」、「交作業」。

因此，國表藝中心在做二〇一九年營運計畫提列時，我和各館團商訂六大營運方針並於董事會進行報告說明，同意或做成政策，以確保國表藝中心的營運方針，符合文化部政策、公共任務層面的角色功能。接著，再就各館團的營運計畫，細細探討各項計畫與六大方針及整體成效之關係，據以進一步找出目標達成之適切衡量方法。

在該次發展評估營運計畫的指標作業中，我們發現，如果能夠建議文化部調整第一層指標項目，那麼對於國表藝中心、各館團的第二層、第三層指標和目標值的訂定，將會讓評鑑機制更具有實質意義和營運助益。對此，中心和各館團快速地達到充分的共識，因此，我們積極主動地提出績效指標建議修正方案，並且完整地列出建議調整後的各層指標樣貌，希望有助於文化部及績效委員理解，我們建議改變的具體做法和想法，據以形成新的指標方案。

而自兩廳院法人化後經過多年，我們也發現，績效委員會近二十年來歷經摸索，已有許多成熟的累積，委員們通常都能夠站在協助國表藝三館一團發展的角度來做討論並給予回應。

在訂定 KPI 的過程中，無論是指標提列，或目標值擬列，看到各館團不斷來回激盪、

【國表藝中心三館一團績效衡量指標】

一、依據國表藝中心設置條例訂定辦理績效評鑑，以及文化部所定國表藝中心績效評鑑辦法第 6 條規定，績效評鑑之內容包括：國表藝中心年度執行成果之考核、國表藝中心營運績效及目標達成率之評量、國表藝中心年度自籌款比率達成率、國表藝中心經費核撥之建議、其他有關事項。

二、績效指標之訂定，由文化部績效評鑑委員會審定，文化部主管國表藝中心之業務司於擬定過程，現行績效評鑑指標係依據國表藝中心發展目標、各館團營運計畫及業務發展特色及重點，與國表藝中心做討論後進行後續作業。現行績效評鑑指標架構如下：（以 2021 年度場館績效指標為例；北中南三館處理不同成長年期，其第三層指標有些微差異）

績效指標項目	衡量指標	
	各館團共同指標	各館團細化指標
1. 營運目標及營運計畫 35%	1-1 強化平台效應	1-1-1 三館一團館際主合辦節目檔次／比例
		1-1-2 三館一團館際資源共享
	1-2 主動挹注資源予團隊	1-2-1 與國內單位／團隊合作或扶植機制案數
		1-2-2 主合辦節目國內／國際節目檔次／比例
		1-2-3 場地夥伴關係
		1-2-4 主／合辦及委託創作國內節目佔年度節目經費比例
	1-3 培植專業人才	1-3-1 藝術家駐館計畫人數
		1-3-2 藝術專業活動場次／參與人次
		1-3-3 場館人員職能提升
	1-4 深化在地連結	1-4-1 與國內各地文化場館／團隊，跨館團交流計畫
		1-4-2 與國內各地文化場館跨館合作計畫
	1-5 拓展國際網絡	1-5-1 國際合作巡演及共製節目檔次
		1-5-2 國際場館組織及藝術工作者交流計畫
	1-6 提升文化近用	1-6-1 藝文推廣體驗活動
		1-6-2 促進不同近用對象群體之文化參與
2. 顧客及專業服務 35%	2-1 劇場專業	2-1-1 演出單位對整體服務滿意度
	2-2 顧客服務	2-2-1 持續提升服務措施
3. 營運管理及成長 30%	3-1 場館營運	3-1-1 專業人員對主合辦節目品質綜合評分
		3-1-2 主合辦節目售票率
		3-1-3 室內場地演出場次／人次
		3-1-4 主合辦節目／外租數量比例
		3-1-5 會員成長人數
		3-1-6 網路自媒體平台訂閱人數
	3-2 財務構面	3-2-1 自籌款比例
		3-2-2 主合辦節目票房回收率

整合，找出差異點和共通性，相互學習而非「各做各的」，並且最後建立起高度共識，十分難能可貴。我相信，此舉不但有助於落實一法人多館所的整合平台功能，這些數據或執行成果，未來持續累積後，亦可進行跨館團、跨年度的分析、比較。如此，績效評鑑作業就不會是只為交功課而做的成果報告。

除此之外，績效衡量指標亦是專業場館的「自我要求」和勇於接受挑戰的表態；對我來說，量化指標的設定，重要的是背後所代表的意義。以「年度室內演出觀眾人次」為例，雖僅是各館團 KPI 的量化指標之一，但三館的成果，實有帶動表演藝術界的意義。為此，我曾特別提醒、期勉三場館總監：「各館團有政府的補助、有場地、有戰場，又因有行政法人制度給予的空間，讓我們能有民間的活力與彈性，所以，縱使大環境的挑戰艱鉅，但各館團仍應全力肩負起帶動藝文發展的責任，為表演藝術撐出發展空間並帶來希望。」

基於這樣的思維，二○一八年八月，在確切計算場館座位數、分析觀眾來源、並參考臺北和臺中歷年的觀眾人次後，我與簡文彬總監經過討論，決定以衛武營開幕週年的室內觀眾達二十五萬人次做為目標。這個數字，雖有挑戰風險，但確有可能性，並且，其所可以帶動的，將會是臺灣區域藝文能量的匯聚和多元網絡的開拓，因而非常值得努力。結果，從二○

一八年十月開幕，到二○一九年十二月（不包括兩個月的維修期空檔），衛武營共累積參觀人次超過三○八萬，總票房超過三十萬人次（不包括戶外演出、室內推廣及美感教育活動）。

在我看來，透過這二十五萬人次進廳欣賞演出的觀眾數，所延伸帶動的各面向發展，是衛武營成立理當為社會帶來的效益。

第四節　分際互動：做事與待人

時間過得超乎想像的快，自維也納回國後投入藝術工作的近四十年間，接受過許多不同職務的歷練，如今回顧，在不同時期、年歲，我對事情的對應處理方法或許不盡相同，但有一點卻不曾改變，那就是我始終堅持「全力以赴」、「玩真的」的態度。自二○一七年一月就任國表藝董事長的這五年多來，我始終感受到來自藝文界與社會各界對我的關注與期待，也深知這眾多的支持背後，有著更多「兌現」的期待，而「聚焦」，更是意味著極大壓力的肩負。

有許多人跟我說：「因為朱老師在這個位子，所以很放心」；因為朱老師在這裡，應該沒

問題。」這樣的話令我心情複雜，也使我不停地去思考這些「溢美之詞」所蘊含的「弦外之音」，所以我總是反覆思索，如何透過我個人的努力去維持這份外界對國表藝的信任感？如何才能不辜負國家和社會對我的託付？我在公職的最後一站，能為表演藝術界多做些什麼？可以和大家一起做些什麼？因此，在擔任國表藝董事長期間，我花了非常多的心力，想辦法讓立法院、政府單位、藝文界、媒體了解各館團的努力。另一方面，我也秉持一貫的原則，謹守國表藝中心體制下的職權分際，以我所累積的經驗視野去做合宜的拿捏，在尊重專業治理的原則下，來與大家一起並肩作戰。

我時常覺得，自己要盡可能不斷提醒三館一團做預防性的危機處理，一方面是做監督，希望大家運作順暢，一方面也成為後盾，在大家有困難的時候跳出來。熟悉我的朋友都知道，我對明確的原則目標、方向會相當堅持，強勢力爭，但對人一向真誠熱情、珍惜情誼，我也將其運用在國表藝董事長的職務行使上，除了盡最大的努力來幫館團解決困難外，也設法幫館團尋求發展空間，讓總監們可以依照理想來做事。我的積極讓人感覺強勢，然各館團所做的事情，如果是能對藝文界有幫助的，我一定會大力支持、不惜一切力挺到底，但相對地，我也會很嚴格地做好監督的職責。我希望自己的優點能夠對大家有幫助，缺點的話，則

116

是希望不要給大家干擾。

所幸，這些努力的過程都沒有白費。這五年多來，有來自文化部長、董事會與績效委員會的支持，監督單位給國表藝多所鼓勵、正面能量和持續信任，並且，迄今仍能保有和政治之間的「一臂之距」，未有「政治介入」的困擾，實在難能可貴。另一方面，我與三館一團總監也能夠密切互動、充分溝通，在大家共同努力、相互幫忙下，讓彼此和自己的能量更扎實飽足，也讓事情更有效率、做得更好，這就是我一直希望做到的「平台效應、加乘效果」。

❖ 「危機處理」：認真看待、回應外界疑慮

二○一七年一月十二日，就在我就任國表藝董事長的隔天，有媒體報導關於臺中歌劇院的消息，新聞標題下得「聳動」：臺中歌劇院「淪為直銷商產品發表會」，挨批「出賣靈魂」！然而，報導所述未必貼近實際的狀況。事實上，臺中歌劇院並沒有違反場地租用管理辦法，其場地租借一直是以表演藝術、公開售票為優先排檔，而該商業活動申請日為檔期空檔、並合於場地租借辦法才外租的；只不過，初期執行時，確實未做好周延的配套。雖然如此，接下來幾天，藝文界社群議論紛紛，而其他媒體家也跟進更新報導，並指藝文界「協

尋」總監中。此外，立委等民意代表，更陸續發新聞稿提出批評，甚至點名要求總監下台。

自「臺中歌劇院淪為直銷商產品發表會」的標題出現當天，我便不斷接到各方媒體來電。

一月十五日，王總監結束公出行程回國，我隨即與她當面討論後續應對的處理。當時，王總監當面向我請辭，而我第一時間就向她表示不同意請辭；我請王總監留下來共同努力打拚，相信我們可以一起讓外界更瞭解臺中歌劇院對藝文發展的在意，也設法努力讓臺中歌劇院更好。之後，王總監召開記者會，表示即刻起暫緩與非表演藝術相關之外租活動，並宣示臺中歌劇院確保藝術優先的原則；而我則發信給國表藝的董監事們，除了分享對國表藝的發展理念，也說明了臺中歌劇院事件的處理過程和狀況。

該週內，我和王總監通了許多次電話，也聽了非常用心的簡報；我跟文儀總監說，我發現臺中歌劇院的確非常努力，也做了很多事情，但有些事情，就連我這樣的「局內人」也都不知道，可見有需要用各種管道，來讓大家更認識臺中歌劇院。這部分，我會扮演我分內的職責角色，從旁給予臺中歌劇院協助、支持與監督，盡我所能在後面給力量。

為此，一月十八日，我首度與臺中藝文線的記者們餐敘，主要用意是想與在地的媒體朋友認識，而不是要開記者會。我也向赴約的媒體朋友表明：我的身分是國表藝中心的董事

118

長，而非場館的藝術總監；董事長和場館總監各有職責，由藝術總監帶領專業團隊經營場館，董事會從旁給予給予協助、支持與監督。所以，我不便直接做第一線的實務處理，但可間接協助，我很期盼有我的加入，以及大家一起打拚，可以讓臺中歌劇院變得更好。我也承諾，接下來會時常到臺中去與大家交流，相信在大家的共同期待與攜手合作下，臺中歌劇院將會成為很棒的館所，而它的發展將會給臺中和臺灣帶來具有代表性的典範作用。

與記者們見面後，我感覺到，媒體朋友對臺中歌劇院同樣是充滿了期待，只不過，同時也非常不了解臺中歌劇院所做的事。因此，我居中聯繫安排，與記者們一起去一趟臺中歌劇院，讓王總監和同仁們來做簡報，藉此讓媒體朋友更知道臺中歌劇院團隊所努力的事項，使劇院、媒體和民眾得以連成一線。雖然上任第二天就遇到「危機」事件，但我想，若能經過努力，藉此「化危機為契機」，透過與媒體的觀點，將臺中歌劇院與社會大眾之間的連結建立起來，方才是「危機處理」的意義與價值所在。只要能對場館有幫助，且不違背「藝術專業治理」的原則、不介入各館團的經營業務，我想我可以做為溝通的橋樑，從中做一些協助。

對我來說，當把事情做對了以後，如果沒有辦法讓他人對事情理解的話，那所做的「對

的事情」，也無法得到認同和呼應！像是場館的「場地」運用，一向是各方關注的議題，而從藝術專業治理的角度來看，如何善用、精進場地檔期的安排，確實是一個值得探討的話題，但它涉及到制度與規則建立的層面，同時也有對核心價值的認知與實踐層面，此間往往會產生解讀與選擇的問題。因而，就需要透過不斷的溝通，來避免劇場經營、媒體公器、藝文界和閱聽大眾三者之間產生誤解或曲解；必要時，更需要主動說明、捍衛，才不會使努力的實績、團隊的士氣，因為輿論效應而受到打擊和影響。

舉例來說，每當有新的公共建設時，總會有人提出質問或憂心：會不會淪為「蚊子館」？這樣的憂慮雖不無道理，也其來有自，但就國表藝中心的三個場館而言，答案顯然是否定的，似乎不需要過度擔心。不過，我還是一再地跟場館總監們說，站在預防性「危機處理」的角度，我們仍有必要認真看待、回應外界的疑慮才行。尤其，三場館分別位於北、中、南部，不但是臺灣各區域具代表性的文化景觀，也是帶動全國藝文發展的重要標的。

二○一八年七月，出現一則新聞報導，媒體引用審計部報告部分內容，標題是「三表演場養蚊子？臺中歌劇院全年共三百天空場」。這個標題與事實之間，存在著巨大的落差：首先，「空場」指的是該天沒有演出，但沒有演出，不代表沒有使用，必須要將裝台彩排、維

修保養等使用天數納入計算。其次，臺中歌劇院共有三個廳，則一年可使用天數的計算，應該是三百六十五天乘以三，共一千零九十五天才對。因而，「全年共三百天空場」這個標題的說法，不但在計算的基準上有誤，更容易讓人產生混淆，誤以為臺中歌劇院整年都沒有在使用似的。事實上，如果以正確方式計算的話，臺中歌劇院正式營運第一年的場地使用率已將近百分之七十五，而第二年上半年更已提升到了百分之八十五，由此可見是相當好的成長，應是值得鼓勵的數字。然而，以錯誤的方式解讀統計數字，即很有可能出現誤導和不公允的評斷，進一步對劇場的營運構成打擊。

有別於臺北或高雄有音樂廳和戲劇院等「專屬演出場地」，臺中歌劇院原先的建築設計，是以「多功能場地」的定位來規劃廳院；這樣的場地屬性，從對場地安排的實務影響來說，便會出現不同節目屬性使用與場地切換安排上的困難。這類困難之處的探討與改善，其實是一個藝術專業治理的問題，但若被操作成「蚊子館」的議題，等於是扼殺了實質的討論空間，相當可惜。不可諱言，以前的資源多集中在北部，中、南部藝文發展的資源較少，現階段觀眾人數的確「不足」，但換個角度來看，「不足」意味著擁有極大的成長潛力與空間。藝文觀眾的培養難以速成，但可透過節目和活動的創意以及教育、推廣工作，帶動較少

接觸表演藝術的觀眾欣賞演出。

對於身處藝文界、常看表演的人來說，一看到這樣的標題，就知道並非事實，或許一笑置之、不予理會就好；但對社會大眾來說，卻非常可能因為這個標題而對臺中歌劇院乃至表演藝術界產生誤會。有鑑於此，我通常會選擇第一時間主動說明、積極回應，盡可能來避免誤會或曲解擴大衍生。我認為，我們之所以要花這麼大的心力去跟各界做溝通，最主要的目的，是為了守護核心價值；我相信，藉由更積極的溝通，可以減少阻力，讓專業得以更加發揮。

在我看來，館團營運所發生的危機，有不少是與「溝通」的問題有關。對於「溝通」，我的看法是：除了說明、說服、論述以外，相約喝咖啡、聊天、談談話，甚至吵架、爭執，有許多、各種方式都是有可能達到有效溝通的方法；而溝通過程，也應該有你、我、他，而不是什麼都只想到我、我、我，也不是只要你聽我的才叫做溝通，而是得抱著同理心，去傾聽對方的意見。

各劇場因座落地點、表演團隊、觀眾來源、地方文化和藝文生態的差異，往往會有各自不同的經營課題，包括與表演團隊、在地民眾、地方政府、民意代表和媒體的互動等，都和劇場的發展息息相關，溝通的重要性不言而喻。在我擔任國表藝董事長期間，始終秉持一個

122

信念，那就是：若國表藝三館一團能與民意代表、媒體建立良好的互動模式、暢通溝通管道，則將有各方角度的支持力量挹注，相信對劇場立足在地、放眼國際的願景目標，將帶來正面的影響。

其實，各地民代與媒體的意見和觀點，反映的是各界民眾的聲音，因此，若能真誠傾聽，這些來自四面八方的指教或建議，大部分都是懷抱期望、希望透過強力督促的舉措來表達希望劇場變得更好的期待。因此，從場館、表演團隊，到各級公務單位、民意機構，國表藝做為中介組織，從中進行各項協調、溝通，希望透過多一些說明和努力，讓站在不同崗位的人，都能獲得同理、取得共識。這幾年來，看到各館團的成長表現有目共睹，我想，來自政府與民間的善意與協助，都是不可或缺的成因。

作為行政法人中介單位，國表藝中心要能夠承擔公共任務、發揮平台功效，各方的信任、支持，以及相互合作、共同努力的默契，是重要的關鍵因素。再以場館的場地運用相關議題為例。多年來，外界時有反應，建議國家兩廳院外租節目申請辦法在不影響藝文演出需求的情況下，開放「非表演藝術／非公開節目」申請，並應訂出相關規定。於是，兩廳院於二○二○年五月提經國表藝董事會通過修訂外租辦法，增訂了該項規定。其實，在表藝所轄

三場館中，臺中國家歌劇院和衛武營國家藝術文化中心分別在二○一六年、二○一八年開館後，已有相關辦法之訂定，這次兩廳院修訂辦法，主要是「拉齊」國表藝三場館外租節目申請規定之意，而有鑑於新場館曾發生過的相關爭議案以及社會看法，藉由這次的修訂，也再次確立了三場館在檔期使用與規劃上，以「表演藝術優先」為絕對核心原則的共識。

首先，三場館外租場地使用之規範上，皆是以「表演藝術專業類」為優先，在優先開放「表演藝術專業類」申請、候補下，若有空檔，才會考量開放「非藝文類活動」申請案件。

以兩廳院檔期使用率達百分之九十八、近乎滿檔的情形來說，在必須滿足有空餘檔期、場地適合以及品質要求的原則下，非表演藝術節目、非公開節目的申請，實務上機會不大。雖然如此，兩廳院還是特別訂此規定，期使真遇有藝術演出活動均未能使用之閒置檔期、且又有合適的申請時，能有一個可供依循的辦理規則。此外，若有非藝文相關節目之租用申請通過，其收入仍是回饋於表演藝術提升、服務觀眾所需，以支持團隊發展、促進表演藝術環境生態健全，如此，可說是場館場地資源的一種善用方式。

針對「非表演藝術／非公開節目」申請辦法相關問題的訂定，國表藝三館一直十分在意並嚴謹看待。不可諱言，有關場館場地檔期的調度安排，長久以來都是「兵家必爭之地」，

124

不但牽涉的層面甚廣，必須考慮、拿捏的面向也很多。我認為，理想上，應該是基於對「藝術專業治理」的共識，來建立一定的制度原則，再由場館的藝術總監來做相應的使用策略與拿捏定奪。

二○一九年十二月，有一則國家兩廳院企業夥伴專場相關的新聞，引發不小討論。在該事件中，何以運用表團或演出場館未使用的場地辦理企業專場，是爭議的焦點；有部分媒體的報導以及外界的批評討論，並未反映事情的全貌。考量到這些關切點和後續輿論效應，可能會影響到整個藝文生態的發展條件，我同樣將其視作「危機處理」，認真地看待與回應溝通。

首先，是能不能做企業夥伴專場的問題。對此，我強調：國表藝各場館辦理業務，合於法令規章和制度，絕對是最基本的前提；該次的企業夥伴專場，屬於「藝企合作」的方式之一，場館在執行上，皆有法源和授權依據。以兩廳院辦理企業專場來說，設有場次上限，全年至多僅容許三場，且必須以不影響到表演團隊場地使用資源作為合作條件考量，而不論是場館執行業務收入或贊助收入，也都全數回饋於表演藝術環境發展所需。對此，該案沒有與法不合的問題；只不過，外界將此誤解為兩廳院「要錢」，又再將此案與二○一七年發生的

臺中歌劇院曾被以聳動標題不實報導事件之印象相提並論，扭曲了國表藝場館的公眾形象，有些遺憾。

其次，是值不值得做企業夥伴專場、以及如何做的問題。有關這個面向，勢必涉及到不同的拿捏角度，像是辦理企業專場公開與否，可以有討論空間，沒有絕對可或不可的問題。對此，我是以一個終身投入藝術工作者的角度來分享我的看法。在我看來，推動長期企業合作夥伴企劃，在國內外劇場皆很常見，而藝企合作在臺灣推了很多年，風氣猶未盛行；經營環境艱辛，想要為表演藝術和企業合作的模式尋找可能性者，需要一定的彈性空間，從試驗和調適的過程中去找到機會和成長。因而，企業專場非公開售票、資訊公開與否，在合法的前提下，是一個權衡的問題。

二〇一九年十一月二十九日於兩廳院舉辦的俄羅斯「波修瓦芭蕾舞團」（Bolshoi Theatre）演出，是由支持兩廳院超過十年的中華開發文教基金會主動提案，兩廳院依「贊助收入作業守則」規定，贊助專案須經藝術總監核決後辦理；其藝企合作的演出也控制在年度場次的千分之三內實施；相關收入，則運用於表演藝術環境的提升及團隊發展支持使用。該次的企業夥伴場，是以不影響外租場地資源運用的前提下，回饋長期贊助支持場館經營的企

業，有機會邀請具高度水準的團隊來臺演出；儘管該主辦單位並無公開對外售票，卻也透過邀請制，達到拓展新觀眾的效果。

對我來說，採用行政法人體制來做劇場營運，目的就是希望擺脫僵化束縛，創造一些彈性發展空間，來帶動、促進表演藝術界的生態活絡。這樣的願景目標，很可能會因為偏頗、片面的監督觀點或訊息傳遞，而使企業專場或藝企合作誤為眾矢之的。如果此類觀點變成定見，讓人們持續以此來看待藝企合作問題，那麼，可能造成的負面衝擊，相信不會是藝文界所樂見的。

溝通目的，不是為了和誰對抗，或出手幫忙誰，而是本於初衷。我想，每個崗位都是靠著一棒接一棒才能延續下去，當身在其位，如果不挽起袖子來做事情，那麼問題就無法解決，環境的困難與挑戰也將始終存在。我相信，每件事情必定是一步一腳印，走過必留下痕跡，也必有所累積，因而，有必要認真看待每個疑慮的意見，並以誠意、耐心和同理心去與外界溝通。身為國表藝董事長，除了擔心經營團隊想努力做事的熱忱遭受打擊，更令我感到有迫切嚴重性的，是臺灣表演藝術的發展機會可能就此會被抹煞或消耗殆盡──這才是「重大危機」！因為這樣，我才會一再地與各界耐心溝通，果若能夠透過積極的、預防性的作

為，避免真正的危機發生，那或許就是最好的危機處理了。

❖ 同理心／專業決策的共識基礎

在為國表藝中心擘劃發展願景和營運目標時，我便一再以「家」的概念來界定場館與表演團體、藝術工作者之間的關係；也就是：讓國表藝成為藝術工作者的家，將彼此視同家人一般對待，能夠帶著同理心，從對方的需求、角度去做專業的設想，共同努力、相互支援、一起解決問題。我一再強調，這樣的精神絕對不是口號，而是要落實在場館營運各項軟硬體的細節裡；身為國表藝董事長，我也以此來作為給予後盾支持和監督把關的原則。

國表藝所轄三場館是國家劇場，要能帶頭起示範作用，但全臺表演團隊為數眾多，只憑北中南三個國家劇場，事實上無法完全滿足表演藝術界的所有需求。然而，因為同樣身為表演藝術工作者，對於演出者的心情，我有一份感同身受的心情。對表演團體和演出者來說，要舉辦一次演出都是不容易的，排上檔期不容易、推動票房也不容易。因此，在國表藝董事長這個崗位上，我會希望各場館在能力所及的範圍內，可以體恤表演團體的困難，盡可能給予協助；而在行政法人體制的彈性空間裡，我認為所謂的配套問題，場館應該要有辦法可以

克服。

以颱風假為例，在臺灣，颱風議題幾乎是每年不可避免會碰到，也是藝文界很頭痛的問題。表演團隊做足了準備，但颱風一來，「颱風假」打亂了原定的演出計畫，一旦停演就讓團隊和觀眾期待已久的開演剎那，瞬間消失，對團隊造成的相關損失，令人心痛。因此，我常語重心長地跟各場館總監說：我們應該用同理心來看待表演團隊想要如期演出的心情。

我認為，颱風假演出與否，應在兼顧安全第一之原則下，站在表團立場以同理心來做回應。對演出團隊而言，颱風動態一經發布，風勢、走向、政府停班停課的公布……等，都影響到颱風當天節目能否正常演出，讓演出團隊、劇場經營團隊經常面臨「天人交戰」的抉擇。因為，團隊已為節目演出投入所有的前置準備，遇到天公不作美，颱風來襲，或因「颱風假」，節目不得不迫取消或延期，對原先就已辛苦的團隊來說，勢必造成損失。但，常發生放了颱風假，天候卻如平常，更令人扼腕。

當然，安全的考量是一定要的。颱風來襲、政府宣布停班停課時，為顧及觀眾和演出、工作人員的安全而宣布停演，是理所當然的。只不過，有許多停班停課的決定，其實很明顯是「過當」的判斷，有時候甚至是「民粹」的做法，遇到這種情況的時候，因為「颱風假」

使節目不得不迫取消或延期，對原先就已辛苦的團隊來說，就會是損失慘重的事。表演團隊遇到颱風，不是宣布停演就沒事了，包括場地檔期、演出人員、票務等調度，連帶都會受到影響，因此我想，像這樣的時刻，若是表演團隊有意如期演出，可能的話，場館應該給予多一些彈性和協助，成為藝術工作者的後盾。我認為，總監應該有判別風險程度的能力，也有權力保留轉圜的空間，而不是凡事都只依政府停班停課的公告來辦理，應該視情況盡力給予最大的空間。

二〇一九年八月二十二日，我與三場館總監搭機前往東京羽田機場，與交通部觀光局周永暉局長一起參與國表藝三場館在羽田機場大型廣告牆揭幕儀式。臺日之間推動文化觀光交流，並以臺灣三座國家劇場為主體在日本國際機場重要門廳巨幅露出，是歷史上頭一遭。這次交通部觀光局與國表藝的合作，始於前一年十月開始的藝術與觀光對話之開始，由周永暉局長大力促成，由日本京急電鐵提供資源與舞台，讓兩廳院、臺中歌劇院以及衛武營三座劇場，能在羽田國際機場內最重要的位置，被日本、國際旅客看見，也讓臺灣表演藝術的精彩，為世界所見。

三天二夜的快閃行程，十分忙碌充實。記得在日本期間，剛好遇上白鹿颱風襲臺警報，

130

使得我和三位總監在行程的移動中，始終離不開對颱風動態的「監控」。共進晚餐時，我們更對颱風假的因應，具體激盪並做出共識——作為國家劇場，三場館如何能夠從中協助，給予團隊多一些的幫忙。例如，當政府宣布停班停課時，是否能夠不馬上宣布停演，多些緩衝時間，來盡可能站在協助團隊的立場，並在兼顧安全的原則下，瞭解團隊的因應規劃或想法，給予相關協助；倘若演出當天的天候安全狀況是允許的、團隊有意照常演出，場館則能設法與場館同仁做協調並調度人力來配合。這樣一來，將可為大家多爭取一些彈性和應變的機動性，希望能將颱風對演出團隊的影響降到最低。

臺灣的狀況很特殊，演出團隊的困難，的確因颱風的問題而「雪上加霜」。「颱風假」的問題，對團隊、對劇場也確實是個可進一步思考的課題。因而在同樣的感受和共識下，三場館針對這樣的狀況著手進行演出應變方式的討論，以在兼顧安全的原則下，建立一個機制來協助團隊，也期待這樣的機制可以給臺灣各地的劇場起一個帶頭的作用。

在我看來，國表藝三場館對於「同理心」的共識基礎，並且快速因應與回應，是讓行法人彈性空間得以善用的重要條件之一，國表藝因而也能發揮中介平台溝通、協調的角色。

除了颱風假因應機制這類偏向常態性的案例外，當面臨突發的、緊急的非常態性情境時，

2019 年 8 月，與交通部觀光局周永暉局長及劉怡汝總監、邱瑗總監、簡文彬總監、郭美娟主祕一同赴日本羽田機場，參與意象廣告揭幕儀式；當晚，白鷺颱風襲臺，與三館總監於異地即時商討場館對於颱風假之因應措施。

「同理心」更是國表藝三館一團能夠即時作出最適切的處置的原因。這一點，自二〇二〇年初全球突如其來爆發 COVID-19 疫情以來，能夠看出相當顯著的效應。

二〇二〇年一月農曆年期間開始，我和三館一團密集討論、各項應變措施，以及如何降低表團的衝擊、陪伴共度難關，成為國表藝的重要任務。面對疫情，國表藝三館一團在那年一月農曆年前後，便組成了防疫群組，相關的主管親自參與、共同激盪、彼此協力，在一次又一次的會議討論中，擬定了防疫措施、特別方案，從閉館、重啟到防疫、紓困、振興，各項執行計畫的推敲討論到定案，一環扣著一環，更緊扣著臺灣表演藝術的脈動。

過程中，我扮演決策確認和政策宣達的角色，因為三館的想法、創意和用心，需要統合協調來拉齊做法和步伐，以進一步將能量及資源聚焦、發揮最大力量。同時，還需要找出法規彈性和法源依據，讓各館團可以在共識下，以「及時」、「溝通」與「同理心」三大原則，快速運用場館資源來規劃出各項計畫。COVID-19 疫情對表演藝術界的衝擊巨大，而三館一團所面對的則是前所未有的挑戰，然而，防疫期以來，各場館的積極、努力，表演團隊和社會都有明顯感受，給予許多肯定，三館一團團結群力、快速應變、及時回應的能力，不但讓人深為感動，更累積了珍貴的動能。

在防疫群組和相關會議上，我經常向總監們強調，雖然我們的處境也很困難，但較之表演團隊，三場館有戰場、有資源，在這最困難的時候，就應該要帶頭想辦法，為整個臺灣表演藝術界穩住當下，也為未來表演藝術領域的元氣復甦做好準備。我想，無論是防疫或是紓困、振興，基於「同理心」所形成的決策，才使得場館在專業上的設想、規劃、執行能力，得以發揮帶動的力量。

❖ 「安全閥」：確保藝術專業治理的落實空間

從事藝術工作近四十個年頭，除了在打擊樂的專業發展全力以赴外，我也做了許多服務藝文界的工作；多年的經驗告訴我，決定是否以專業投入公共事務的原因，與政治的「顏色」無關，願意讓藝術文化成為最大公約數，能夠打造充分尊重與支援的環境，才是關鍵。

因而，在接任任何公務職位的時候，我自己訂有兩個原則：首先，若我沒辦法幫藝文界時，我便會回到個人最初的崗位；其次，當「政治介入」時，我必然選擇退出。對我來說，這除了是種堅持之外，更是自我的要求。

以我擔任國表藝董事長任內的情況而言，國表藝和監督機關（文化部），以及國表藝的

董事會和各館團，各有職權、各司其職。基於中介組織的角色功能，我深知，國表藝董事長與各場館藝術總監所扮演的角色有所不同——落實專業經營為場館總監之權責，因而，國表藝董事長必須充分尊重場館總監在演出節目安排與人才任用上的權責。然而，董事會也不應該是虛設的，董事會的存在有它所要扮演的角色——它必須作為三館一團的後盾，提供必要協助和適當監督，並負責協調、溝通，一方面了解政府所賦予的公共任務方向，另一方面，也確保政府與藝術之間能維持適當的「臂距」。

身為終身的藝術工作者，在我承擔起國表藝董事長的職務角色之時，我格外在意「專業治理」的理想能否被落實；而為了協助館團共同維護藝術專業的自主性，我將「董事長」這個職位，視做是三館一團的「安全閥」與「觸媒」角色，工作包括到處溝通說服、爭取各界支持和資源挹注，來提供各館團必要的支援，以及開拓連結的機會，並在有需求、困難發生，或必須做出應變和善後時，憑藉著過往在社會上累積的人脈、信任感來做為緩衝，排解各界疑慮與爭議。

以演出節目安排為例，來看落實專業治理與「安全閥」的意義。在國表藝三場館演出、或與三館一團合作，有人用「兵家必爭之地」來形容。就實務運作而言，各館團在邀約演出

135

團隊、工作夥伴時，各總監對節目規劃、演出內容會有其思考點，各館團也會有其節目評估、評議機制，總監依權責以館團發展定位來做判斷、選擇和決定，並為各館團的經營成效負責。對於節目或相關機制，可能有人認為好或者有意見，這些都可以探討，也可以批評，但建構一個具備專業自主性以及向社會開放的藝文環境，背後需要許多溝通、承擔、權衡，所具「抗壓性」是相當困難的。

由於我在這個圈子日久，大家對我有一定的信任與期待，所以，無論是否擔任國表藝董事長，都會有很多人來找我。然而，我能夠做的，只有作為橋樑，介紹雙方認識，其餘的，則交由當事人自行去做後續討論。在我擔任國表藝董事長期間，持續有藝文界、社會各界和民意代表來找我，希望能夠引介特定的節目給場館，希望獲得演出檔期，或表示接到特定藝文團隊的「陳情」，希望了解有關節目評議與檔期安排機制，是否具有公平性。對我來說，各界人士來提出詢問以及民意代表來為民喉舌，因為是關乎民眾的福祉權益，所以是理所當然的事。而我最常講的一句話，則是：我現在的身分為國家表演藝術中心董事長，主要負責三館一團的整合與溝通，基於藝術專業治理與權責分工的原則，檔期與節目安排屬於各場館團隊的業務範圍，由各館團總監與團隊負責，我只能作為橋樑、轉達訊息或引介認識，讓總

監和營運團隊有機會檢視是否有所遺漏。

在我的經驗裡，絕大多數人在將意見做表達或傳達後，無論結果如何，最後都會對專業治理的決策給予尊重和理解，以正向的態度來看待，促成良性發展循環。不過，若是動用公權力「關切」，欲使特定團體的演出檔期和場館的預算審議等，形成某種「對價」關係，則就可能朝著「不當介入」的惡性循環發展，難以落實藝術專業治理，並不為人所樂見。因而，當我以國表藝董事長的身分與各界人士見面時，我希望透過我的居中協調與溝通，可以協助把對國表藝可能的衝擊減至最低。但與此同時，我也清楚告知所有有關人士，以我現在的身分，並不適合做第一線的實務處理；再者，我絕不會擅自去為場館決定或答應事情，尤其是節目的規劃或安排。

為此，我常懇切地跟總監們說：「我們都是一體的，然當外界對於我們有所反應時，我通常會很快接收到訊息，我也會盡可能做好安全閥的角色來幫助各位。為了在第一時間做出正確的判斷與回應，便需要大家的幫忙，若有重大業務的改變或提出、或是遇到重大的疑難，請一定要事先讓我同步知道。」同時，我也明確表達與申明，我一定會謹守分際，在與總監建立合作關係的過程中，不斷自省與自我調整，以落實各館團的專業治理。因此，對各

館團只需要大方向的知道業務狀況，以便形成對外因應、從旁協助的默契即可。

大環境的變化很快，各種娛樂化、政治化的現象一直浮現；在這麼複雜的環境裡，如何為三館一團持續堅守住藝術核心價值，是必須一再自我提醒的課題。如果沒有充分理解專業治理的核心理念，甚或讓政治力介入，那麼專業劇場的未來，將會令人難以想像。

一路走來，臺灣能夠保有各種自由，包括保有不必看政治色彩與觀點的創作自由，以及真正落實藝術專業治理的空間，實在彌足珍貴。以表演藝術和劇場營運來說，「政治」與「藝術」之間的關係，始終存在著一條拿捏的界線。在創作上，「政治」可以是藝術創作的題材或展演呈現的內容，對此，專業劇場以尊重藝術家的創作自由為原則，維護這個自由表達的空間。

在劇場營運方面，從節目內容、檔期規劃和到場館所屬空間的使用，在落實藝術專業治理的原則下，則是應由場館總監來負責。當有相關爭議發生時，董事長與董監事會尊重場館的專業判斷和處置決策，但可以將各界的訊息轉知給場館，讓場館在做對外溝通時，可以納入考量；必要時，扮演起「安全閥」角色，在過程中創造折衝的空間，讓不同的想法、觀點和意見，都有被聽見的可能；同時，也讓總監在做決策，得以秉持藝術專業見解，不會過度

受到外來施加的壓力所箝制。

以兩廳院為例，音樂廳和戲劇院這兩棟建築物的建造，確實是與特定的政治人物有關，但這麼多年來，政治未有凌駕於藝術之上，從而為表演藝術的專業發展，保留了一方「淨土」，值得珍惜。同樣值得珍惜的是，在我擔任國表藝董事長任內，三館一團在節目和人事上，至今都沒有出現政治權力凌駕藝術專業狀況。非常感謝各界對國表藝的尊重，給予表演藝術專業自由發展的空間，不受政治干預，更要特別感謝政府、藝文界和社會各界一起理解、共同維護這樣一個得來不易的生態文化。雖然環境總有變遷，也可能未來變化不如預期規劃，但我認為，做什麼就要像什麼。在行政法人的體制下，保有自主性和經營彈性，目標永遠不變，就是全力達成發展願景、堅持落實專業治理、繼續朝向劇場專業經營。為了實現這個目標，必須戰戰兢兢、不能鬆懈，全力以赴建構典範，好讓制度永續。

【國表藝中心各場館近年檔期申請案件及排檔數】

年度　　場館	兩廳院	臺中歌劇院	衛武營
2017 年	申請數：1014 排檔數：583	申請數：236 排檔數：135	
2018 年	申請數：974 排檔數：595	申請數：255 排檔數：173	
2019 年	申請數：985 排檔數：608	申請數：335 排檔數：204	申請數：304 排檔數：143
2020 年 （疫情影響）	申請數：1031 排檔數：376	申請數：374 排檔數：166	申請數：352 排檔數：157
2021 年 （疫情影響）	申請數：1160 排檔數：363	申請數：377 排檔數：144	申請數：456 排檔數：200

註：臺中國家歌劇院於二〇一六年九月開幕；衛武營國家藝術文化中心於
二〇一八年十月開幕、二〇一九年下半年開始場地外租。

【國表藝中心各場館近年場地使用率】

年度　　場館	兩廳院	臺中歌劇院	衛武營
2017 年	98%	73%	
2018 年	98%	85%	
2019 年	98%	91%	80%
2020 年 （疫情影響）	77%	90%	73%
2021 年 （疫情影響）	73%	89%	74%

註：臺中國家歌劇院於二〇一六年九月開幕；衛武營國家藝術文化中心於
二〇一八年十月開幕、二〇一九年下半年開始場地外租。

第三章

「整合平台」紀元下的里程碑

國表藝三場館全數到位，開啟了表演藝術的新紀元。自此之後，國家兩廳院、臺中國家歌劇院、衛武營國家藝術文化中心這三座國家級劇場，以各自的發展步調，歷經突破、蛻變與成長，逐年寫下不同的里程碑。二○一七年接任國表藝中心董事長一職的時候，我便明確地表示，國表藝作為我國首例一法人多館所的行政法人，各場館之間應該建立更多的互動，以實踐設置一法人多館所的目的。國家兩廳院、臺中國家歌劇院、衛武營國家藝術文化中心這三場館，因應北、中、南三地各不相同的環境與發展條件，自然會有不同的屬性，也不一定要完全比照相同的做法。但是，各有特色的同時，還是要努力建構平台，讓一起合作的可能性可以被創造出來，並且進一步落實。

第一節 OPENTIX 兩廳院文化生活

對表演團隊、藝術家來說，如何方便、有效的「賣票」，是售票相當重要的環節；對觀眾而言，要怎麼簡單、快速的「購票」，則是民眾能否成為觀眾的要徑。而售票系統，就是搭起團隊與觀眾之間的關鍵橋樑。

「售票系統」對我來說，有歷史、有感情、更有使命，因為兩廳院售票系統的歷程，正如同臺灣表演藝術的發展軸線，不斷往前進展。猶記得「售票系統」剛被引進和建置的時候，無論系統架構或網路環境及技術，和現今截然不同。當時，全臺僅有二十五個售票點，售票時間也僅限於每天中午十二點到晚上八點。

因此，在我擔任國表藝董事長期間始終思考著，如何透過董事會所站的組織高度，來充分提供各場館追求專業經營的揮灑場域，並且藉由董事會的統籌、協調功能，使三館一團之間能夠更緊密的合作，促成各場館資源、動能的整合。我認為，這是國表藝在累積了過去的摸索經驗之後，應該展開的積極任務，也是我與總監們要攜手努力的地方。

二〇〇四年，在我擔任兩廳院藝術總監期間，「兩廳院售票系統」曾經做了一次相當大的變革。當時，為了提供給團隊與觀眾更好的售票、購票服務，兩廳院團隊主動找到元碁售票系統合作結盟，目標是打造亞洲第一的票務系統，並因系統上線，推出網路服務，打破實體服務時間的限制，轉變成二十四小時的訂票服務。此外，更與幾大型連鎖超商陸續簽約合作，先將原先二十五個售票點，一下子擴大到一千多個超商通路，更持續拓展至全臺各大便利商店。到處都可以買到演出票券，大大縮了觀眾與藝文的距離，也落實藝術走入生活的想像。

近年來，資訊科技大翻轉，變化快速，「兩廳院售票系統」歷經十多年的運營後，縱使當時屬於創舉、創新的系統，並且已成為國內最大表演藝術售票系統，也仍面臨了不合時宜的狀態。後期，許多使用者和場館反應功能應做升級，系統因而時常做增修，但仍未敷需求和趨勢。因此，在我接任國表藝董事長後，便啟動了售票系統的再次全面改革計畫，也因應兩廳院、臺中歌劇院與衛武營三場館未來的售票需求合作與整合，我多次宣布，這是國表藝必要且重大的政策之一。

❖ **票務系統整合政策的確立與啟動**

二○一七年四月，兩廳院準備迎接成立三十週年，而臺中歌劇院則正式營運尚未滿一年，衛武營仍在籌備開幕；處在不同的發展階段，各場館的總監們各自都有一套營運策略。

還記得，基於觀眾服務、會員經營、業務發展等營運目標，當時三場館都有意要建置各自的售票系統，然而，站在實踐一法人多館所目的的角度，我認為必須從資源整合與發揮最大效益來做通盤考量。因此，我要求以國表藝中心作為平台組成「票務系統整合專案小組」，請各場館派員擔任小組成員，共同研商討論關於售票系統的定位和走向。

有鑑於國表藝中心所實行的一法人多館所體制，最大目的是希望能夠藉由整合功能的發揮，建立各場館間資源共享、相互支持與支援的體系，基於幾項理由，我向三場館總監提出說明並重複確認：未來，國表藝三場館的售票系統只應有一套！

首先，文化藝術在臺灣的發展，無論是在政府資源的投入面，或是市場發展面，都是相對欠缺的；表演藝術界共同努力來維持、爭取資源，相當不容易，更應該珍惜和善用。售票系統係屬大型的投資，不只是系統建置，還有後續每年的維護費用，都相當可觀，而同在一

個法人下，若要以國家給予的資源去做三套售票系統，在我看來，是資源的重複投注。此外，場館所建的系統收入，是否能維持系統後續的維運開銷，也需要仔細估算衡量。

其次，臺灣幅員不大，只要是好的節目、吸引人的內容，必定會有不小比例的觀眾是北中南流動，進劇場去欣賞演出，分別使用場館各自的系統購票，恐會在觀眾服務的便利性方面產生很大的問題。另一方面，表演藝術的購票觀眾，較之流行娛樂產業，數量相形有限，而就售票行為的「大數據」累積而言，各場館分別建置系統、各自累積資料，在我看來，將會使總體資訊更加分散，無法達到共享的效益。此外，我認為，所謂場館間的「良性競爭」，應該是在於節目安排、館所特性形塑以及各項教育推廣工作方面，而不應是在售票系統的功能性這部分。

再者，從表演團隊的角度來說，舉辦北中南巡迴演出並非特例，國表藝中心三場館為了給表演團隊在行政作業上更多方便，特別聯合規劃了巡演場地租用計畫，但在票券代售方面，若三場館分別建置系統，是否反而徒增表演團隊的作業困擾？另一方面，由於售票系統屬於場館服務團隊設施的一環，亦可被視為某種公共基礎建設，因而，所收佣金不能過高。設若場館各自建置售票系統，則規模和服務量是否足夠支應成本？是否會有可能將成本轉嫁

給表團？不管是從整體宏觀或長遠發展的觀點，都是需要事先設想的問題。

在「票務系統整合專案」期間，國表藝中心和三場館先是積極研議、執行原系統的功能優化計畫，同時也討論有關未來售票系統的服務定位；該階段，設定以二〇一八年六月之前能做到高雄衛武營開幕季節目啟售所需功能為目標，我亦不斷提醒，務必加快系統整合的腳步。在此期間，兩廳院一直持續蒐集意見，規劃進行改良工作，而臺中歌劇院和高雄衛武營則提出了許多新的想法和具體回應；而綜觀不同的觀點和策略，都出於相同的初衷，即希望能為觀眾帶來更體貼、細緻的服務。

售票系統的整合勢在必行，系統功能提升的問題必須解決，並且必須使其更能合於當前的資訊環境，以及開創一些新的可能性，因此，大家逐漸有共識，認為未來售票系統的定位，應該要以成為帶動表演藝術環境發展的整合平台為目標。這一點，我亦曾向文化部鄭麗君部長做過說明，而鄭部長也表達，希望未來這個平台能夠與文化部共同合作的可能性。

❖ **因應趨勢、定位轉型：以服務為導向的整合型平台**

經過了二〇一七年至二〇一八年原系統功能優化的嘗試，以及三場館針對未來服務定位

146

的互動、討論後，二○一九年六月，在和主要負責與執行的兩廳院團隊確認後，我拍板定調：現有兩廳院售票系統介面已不符合社會習慣與趨勢，系統所需做的改變，已無法用「穿著衣服改衣服」的方式來進行，「打掉重煉」，是突破系統瓶頸的必要道路。

為因應數位電商趨勢，並符合不斷演進的購票體驗與觀眾需求，兩廳院與系統開發廠商組成了超過四十人的新售票系統研發團隊，進駐於兩廳院，展開了下一階段「兩廳院文化生活」平台的計畫。與此同時，為力求過渡至新系統前，能持續提供服務，讓從不同載具進入售票系統的觀眾，皆能順暢地完成線上購票，決定先以類似「老屋拉皮」的方式，進行階段性的界面更新，只不過，因為舊系統程式的核心無法再更動，所以在介面更新的過程中，許多功能無法加入提供使用。

二○一九年十一月，國表藝中心邀集三館一團總監、執行長以及三場館負責售票業務的部門主管一同出席售票系統會議，我向大家做了宣示：新售票系統以「文化生活平台」為定位進行改版，這個新的平台如果能夠成功順利推展，那將會為臺灣的表演藝術界跨出一大步，因此，「只許成功不能失敗」！此外，我也特別提醒，針對售票系統和個資法、個資管理的相關問題，各館團總監應該都要充分了解及配合因應。

二○二○年六月，在聽取兩廳院的改版進度簡報後，我做了幾個政策方向的說明。首先，全新的系統全面上線後，服務範圍將會擴大到文化生活的各相關層面，讓售票系統不僅止於售票行為，而是串連起和文化生活相關的消費行為，從中進一步開發潛在的消費行為與未來的消費者。至於名稱，兩廳院過去已累積了十幾二十年的售票系統營運經驗，我希望名稱上能延續原來的品牌核心精神，同時又可以表達出一個具開放性、多元服務範疇的概念，因此，經過幾番提案討論後，先是選定了「OPENTIX」這個平台名稱，其後，再擇定「兩廳院文化生活」為中文名稱，以「OPENTIX—兩廳院文化生活」這個中英並陳的方式來為平台定名。

其次，無論過去、現在還是未來，國表藝中心所做的售票系統，都是執行公共任務的一環，以服務表演藝術界為導向，這是必須堅守的核心價值；因而，賣票與抽佣行為，無法全然以商業獲利或爭取更多自籌經費的角度來看。然與此同時，民間企業亦對開發新的藝文售票系統有興趣，並邀請表團加入合作，因而，相互競爭的態勢勢必會出現。我認為，大家一起投入為藝文界來服務是好事；站在國表藝中心的立場，最重要的就是不忘公共任務的初衷。換個角度想，有外部競爭出現，或許因而能砥礪新的售票系統，加速開發的腳步、擴大

148

公測的規模，將服務做得更好，提供更完整的功能、更穩定的品質給使用者，並且不以創造營收為目的，希多設法來減輕表演團隊的營運負擔。

經過一年多的開發與測試，新售票系統的藍圖化成了具體的樣貌，並延伸蛻變為「文化生活平台」。在那段期間，兩廳院研發團隊邀集臺中歌劇院、高雄衛武營兩場館共同討論，也進行過多次工作坊，以及拜訪表演團隊廣徵意見、整合相關需求，再透過大規模的公測，來募集民眾參與測試和系統壓力耐受度檢測，不斷找問題、調整解決，務求系統穩定、好用及有效運作。我個人也曾以「觀眾」、「演出團隊方」和「決策者」三種角色的換位思考，來進行實測，深切希望這套系統的上線，能再次擘劃臺灣表演藝術界的新里程，為表演團隊、藝術工作者和觀眾開創出一個更好、更有幫助的強力互動平台，更讓藝術文化和社會全面互動，開啟一個文化生活的全新未來。

❖ 從試營運到新舊系統正式交棒

為快速因應社會環境與觀眾消費習慣的改變，新售票系統的開發期程，是採分階段達成方式，在經過二〇二〇年年初展開的密集、多方測試後，為讓新系統能及早服務觀眾和表

2020 年 11 月 26 日，與兩廳院劉怡汝總監，以「後
疫情時代－表演藝術的轉型與進化」為題，於立法
院做專題報告。

團，「OPENTIX 兩廳院文化生活」決定於二○二○年十一月二十日先行展開「試營運」，採新舊系統並行：「OPENTIX 兩廳院文化生活」先行上架啟售二○二一年四月一日以後演出的節目，而三月三十一日前的節目則會在舊的「兩廳院售票系統」售票。二○二一年四月一日各項功能完備後，正式上線，開放演出主辦單位使用後台功能並提供 BI 即時分析資料，分階段逐步達成「國家文化數據」和「全民文化生活」的平台架構目標。為此，我特別將眾人對「OPENTIX 兩廳院文化生活」會有的相關問題，整理成 Q&A 題目，透過自媒體逐一答覆說明，以使觀眾和表團可以更順利地適應轉換。

在試營運階段，目的是希望能將二○二一年四月全面上線後的售票流程完整、真實地走過，因此先以二○二一年四月以後演出的售票節目，作為第一波新系統上架。其次，試營運階段是以觀眾服務為主，升級使用者的線上瀏覽功能，帶給觀眾全新的購票體驗。初期的工作就像挖隧道，不容易從外觀看得到，而因為新系統需要改變原來的操作使用習慣，像是：必須登錄成為新系統的會員；原國表藝三場館的會員購票，要在新系統先做綁定才能享折扣；非網路購票民眾，只能先到實體票券銷售點購票或取票等。當然，一個系統的轉換，對於觀眾、團隊與經營方來說，都需要時間適應與熟悉，這段磨合調整過程的不便或校調，猶

如新蓋的建設會有的「交通黑暗期」，開發團隊透過不斷趕工和滾動式更新，儘量來縮短陣痛。我也鼓勵兩廳院與開發團隊正向看待這些建議與關心，一一來向外界說明。

試營運期間使用者的瀏覽與購票行為，亦與內外部使用者體驗結合，累積成為雲端數據運算與人工智慧基礎，提供智能分析和即時性資訊，以使觀眾更便利地能夠搜尋、購買到適合自身喜好的節目，也讓表演團隊和主辦單位對於售票資訊的自主性得以提升，有益於精準行銷和會員經營等營運工作。然而，與此同時，個資安全仍為首要重點：「OPENTIX兩廳院文化生活」的會員資料，亦沒有蒐集信用卡和身分證等敏感個資，也無法透過公開網路直接存取。雖然完全能夠理解表演團隊希望取得購票觀眾資料，以應用於節目推廣和忠實觀眾經營工作的心情，但受限於《個人資料保護法》，兩廳院售票系統營運單位或國表藝三場館皆無法單方面決定提供或直接運用購票觀眾的個資。無論新舊系統，觀眾資料能否提供，一定是以觀眾是否同意提供給表演團隊或節目主辦單位為前提下進行處理，所有處理過程也一定會加密，系統處理過程也特別注意「去識別化」的問題。

此外，過往兩廳院售票系統的會員與兩廳院的場館會員，兩者並未做區分，但隨著售票系統所服務的對象日益擴大，與場館會員不見得全然重疊，又為使場館能夠更精準掌握自身

的會員輪廓，因而在新系統建置後，將兩者分開來經營。其實，在優化舊系統到考慮開發新系統期間，乃至衛武營開幕營運前，國表藝三場館曾針對是否有可能共同整合為單一會員機制進行多次討論。最終，考量到兩廳院會員制度已經建立超過十年，而臺中歌劇院和高雄衛武營兩個新場館的會員制度，還必須納入地域網絡連結、在地觀眾經營的思考，三場館在客群對象和會員權益及服務方式上有所差異，因此，為顧及三場館現有會員的權益內容，以及持續能以最貼近各場館會員需求的方式來服務會員，決議維持個別場館的會員制度。不過，對於三場館的任一場館主辦節目，也會同時給其他兩場館會員優惠折扣，至於外租節目，則依表演團隊之意願來辦理。

走過了近五個月的試營運，這套新系統除了完成 Web/App 全新整合介面外，電子票券、快速分票、多元支付、電子發票整合、擬真選位座位圖、搜尋功能優化、無障礙報讀、超商購票，以及對表團的售票相關即時資訊與 BI 分析的回饋……等，均已準備到位。在獲悉最真實的使用者經驗回饋後，「OPENTIX 兩廳院文化生活」這個全新系統平台，於二〇二一年四月一日正式營運。新舊系統交棒，「承先啟後」，再次為臺灣藝文界的發展劃下新的里程碑。

在三月三十日的記者會上，文化部李永得部長特別到場致意，表達對 OEPNTIX 團隊的

肯定與感謝。李部長說：「從文化部來看，我特別看重兩件事情，一件就是『功能擴充』，過去兩廳院售票系統賣了一百七十九萬張票，這是我們對於藝文消費行為很重要的資訊來源，可是這個部分還不夠，未來包括電影、影展、流行音樂都可以透過這個平台來購票。第二件事情是它能為文化消費行為留下珍貴的『大數據』，透過廣達的智能機制，可以做出很多分析，這個分析對文化部而言太重要了，因為文化部作任何決策，我們必須知道是否能用在愛好者及藝文團隊身上，我們需要數字的回饋而非想像。未來我相信這會提供給文化部在文化政策制定及修正上有很大的幫助。」李部長的一席話清楚點出了 OPENTIX 對臺灣未來藝文界發展的重要「戰略地位」。而我也大膽預測，「OPENTIX—兩廳院文化生活」透過文化數據對於文化政策所發揮的影響力，對於帶動藝文生活發展所具備的重要性和貢獻，必定遠大於現在已經發生、或是我們當下所想像得到的！

❖ **尋找專業團隊夥伴，採用共同合作模式**

對我來說，時間是不等人的，維持現狀相對容易，不動是最簡單的選擇，不做改變當然是一條阻力較小的路。然而，時代前進的加速度是相當可觀的，我認為表演藝術不能落後於

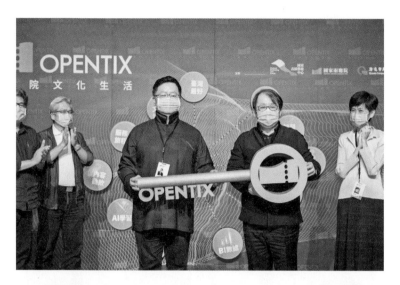

2020 年 11 月 19 日，與兩廳院劉怡汝總監、廣達研究院張嘉淵院長，以及 OPENTIX 團隊工作夥伴，共同宣告 OPENTIX 兩廳院文化生活啟動試營運。

時勢所趨，必須與時俱進。不可諱言，在面對舊系統修改調整或開發全新系統的思考中，幾番的決策討論都是「天人交戰」，但若「停在原點」，則架構受限，將遠遠脫離時代脈動，因而只能全力前進，走上開發全新系統這條路。

面對「OPENTIX 兩廳院文化生活」的開發和接棒任務，兩廳院是以共同開發、尋找夥伴為定位來進行；而系統平台開發的評選過程，兩廳院則是從系統營運與開發所涉及的各個面向來進行整體性的評估和考量後決定。在我二〇一七年一月就任國表藝董事長後，兩廳院做了非常多訪商評估的功課，不但調研、拜訪過市面上至少八家具有一定規模或經驗的相關系統、售票網，並且在主管會議上多次說明評估用舊系統來修改升級、或重新全新開發新系統兩個方案走向。需要考慮到的因素非常多，不單單是系統需求和規格、技術團隊如何尋找的問題而已，更包括使用者、觀眾、表演團隊可否適應，如何銜接、時程規劃、掌握和安排，以及各不同體系和管道的分銷點如何配合⋯⋯等問題，涵蓋範圍甚廣，常讓人陷入「天人交戰」的境地。

處於一個科技快速翻新、營運模式不斷進化的時代，這一套全新系統應該是具備持續優化能力，並運用新科技使其永續經營。所以，系統開發不會只有選購票或操作功能提供，更包

括如何用智能學習及分析，來攜手表演團隊共同服務和開拓觀眾，並透過短中長期的累積與持續進

化，構築出屬於臺灣藝文發展所需的文化大數據。這些核心目標，就是決定系統開發模式，以

及選擇合作對象與合作樣態的種種因素之思考來源。據我所知，原來的系統團隊也有提案參

與，到了最後的評選，決定採用全新開發新系統的決定，並由新的技術團隊來接手，並非哪一

個團隊好或不好的問題，而是來來回回、反覆評估權衡、綜合考量過多項因素的結果。

對應於此，傳統的「我出錢買單、你提供我買的服務或產品」這種以採購契約開出規格

來開發系統的採購模式，似乎較沒辦法彈性因應時代科技的快速變遷。為了增加系統後續校

調所需的足夠彈性，來使這個系統可以持續提供所有使用者最新的服務，採用共同開發模

式，是除了採購模式外，另一條值得嘗試的路。至於自己開發新系統這一條路，由於兩廳院

的核心業務是推升臺灣表演藝術的發展，並非以資訊為核心業務導向的組織，所以和大多數

的組織一樣，不會做此選擇。

最後，決定此案採用和廣達電腦共同合作來進行。在人力與經費方面，兩廳院和廣達電

腦雙方分別各投成本，以及各超過二十位、共計達六十人規模的專業人力資源，組成新系統

開發案團隊，有別於兩廳院一方投入經費來辦理委外、採購系統的方式。此外，國表藝兩廳

院係屬公法人的組織樣態，運作的依據是行政法人法、設置條例和自訂規章。無論是採購模式，還是共同合作模式，事實上都會受到內稽內控機制的嚴密監督，不僅要合理，也要合於規定才行。

在共同合作案確定下來了以後，不管是對內或對外，我總是不斷提醒團隊，要感謝過去曾一起走過的每位夥伴和共同打拚過的廠商，因為過去的經驗帶給所有參與者的共同成長，是寶貴的；對於過去，我們抱以感恩。

「OPENTIX 兩廳院文化生活」以表演藝術作為發展定位與定錨的核心，以建構國家文化大數據的宏觀視野為目標，以最新的資訊技術為基礎，逐步延伸成為一個跨域文化生活平台。除了顧及觀眾購票的友善界面和便利性，也對表演團隊提供實際幫助，並逐步加入視覺、展覽、電影、學習體驗等文化生活體驗的連結，創造更多的機會和可能性，可說是一個具前瞻性和未來性的平台。然而，整個全新系統的開發，工程非常浩大，且從確認重新開發系統到正式上線，僅有兩年的時間，還必須與使用者建立全新關係和互動習慣，實為艱鉅挑戰。因此，雖然是用「傻子精神」在與時間賽跑，但做這個決定，卻絕非傻子，而是以一種決心、勇氣和承擔的態度全力以赴。

兩年多來，我看到「OPENTIX 兩廳院文化生活」開發團隊無數年輕面孔的熱忱，不分你我、全心全力投入工作，不眠不休的努力，除一一完成開發進度外，使用者有意見就努力處理，設法解決每個細節。對於這些沒有選擇「保守安全」SOP 的開發團隊同仁，我除了尊重他們專業評估所做的決定，更真心感佩他們的決心和勇氣，那種想為臺灣、為藝文界做事的使命感，時常令我激動不已。

❖ 善用資訊科技，許藝文界一個新未來

身處藝文界，大家常有相似的看法，尤其是針對表演藝術的觀眾成長這方面，過去多年來，從文化部到表演團隊，大家都做了許多努力，也有一定的累積，然而，如何能夠再突破，一直是個傷腦筋的議題。我認為，從劇場營運、從國家表藝的角度來說，國家劇場的營運，以推升表演藝術發展為首要公共任務，而這幾年來，資訊科技的飛快進步，相關技術和介面的成熟、串聯及演變，更讓各行各業和公眾溝通、管理作為，都隨之蛻變，劇場自不能置身事外。

因此，如何善用資訊科技來連結文化藝術各領域，幫助大家一起來開拓觀眾，讓大眾有

親近藝文的管道，再透過資訊平台加強整合能量，使表演藝術有機會不再是單打獨鬥，是個值得努力的方向。而售票系統作為消費者及場館、團隊及藝文單位的連結橋樑，能提供給團隊與主辦單位穩定的票務系統服務，並兼顧多元推廣功能，成為一個可永續經營的軟體平台。

早在「兩廳院售票系統」的時代，我就常跟兩廳院的夥伴或幕僚群分享我的一個夢想：我想像著，看演出這件事，在未來不應該只是買票進場而已，而是應該和信用卡、跨業的資源來合作，相互連結、行銷推廣。當高鐵運行、一日生活圈成形後，我也想推動，讓購票看演出能和交通、住宿、觀光、旅遊等行業來做連結。隨著北中南三座國家劇場的齊備到位，可以觀察到，不少觀眾搭乘高鐵南來北往，專程去參觀場館、欣賞表演，更常見到搭配行程於當地住宿一晚的狀況。這些年來，無論是高鐵、鐵道、觀光、旅行、住宿業者，也都與國表藝三場館共同合作，搭配節目票券銷售來共同行銷推廣；大家努力不輟，也看到了不錯的進展。在劇場相見的老朋友，彼此分享近況、共享演出現場的感動體驗，就像是在開「同學會」一樣；如今，在各地都可以看到這樣的「同學會」，這般熱絡的場面，令我感到十分欣慰。

160

「OPENTIX 兩廳院文化生活」的開發啟動，我深深期許這個系統以表演藝術為核心、為開端，並漸次外拓藝文各領域及產業、連結跨界來進而創造出外溢效果。我想，夢想並非做夢，它是成事的「企圖」，憑藉的是執行能力和決心！

歷經了工程浩大的新開發，走過了新舊銜接的調適期，逐步完備民眾購票、團隊售票、售票管理的系統功能，並且以更智能的即時數據分析來幫助藝文發展。這一路從開發、公測、封測到試營運階段，累積了數千人的寶貴意見，有鼓勵、期待，亦有回饋與建議。因為新系統的拓展與功能建置，未來也將有機會拓展過去因系統限制而未達成的目標，如擴大至電影、展覽、影展、博物館、流行音樂、文創等更多的票券販售，預期將有更多新的合作夥伴與藝文客群加入，也將累積及創造臺灣重要的多元文化數據與分析。這些，在在讓我們看到了許多新的可能性。

正式營運後，「OPENTIX 兩廳院文化生活」仍持續回應需求和技術導入，繼續提升功能，使系統更貼近需求，期能服務更廣大、多元的觀眾與團隊，一起找到下一個世代的售票模式。現階段，「OPENTIX 兩廳院文化生活」已有二十八萬的會員，雖然因為疫情期間受影響節目和觀眾的數量，稍微減緩了這個平台的成長速度，但開發團隊的步調，卻絕未因疫情

而緩步下來。

二〇二一年 COVID-19 疫情期間，「OPENTIX 兩廳院文化生活」加緊腳步開發新功能以及優化功能，許多細膩的功能設計與持續的微調，讓觀眾、演出團隊、經營端在使用時皆相當有感。另一方面，在疫情期間，「OPENTIX 兩廳院文化生活」也站在陪伴藝文界共度難關的角度，快速相關統計數字，做為政府對於表演藝術界進行紓困振興政策的參考數據。同時，因應疫情，原本已在進度期程內的「OPENTIX Live」一站式服務、外站連結服務，以及「OPENTIX 串流」多裝置體驗等技術開發與測試，也都快馬加鞭地趕工，將試營運的時間盡可能提早，於二〇二一年八月上線，以使防疫期間的表演藝術，得以銜接上線上觀演、虛實整合時代的轉型，與場館、表團共同探索、想像新的契機。

每個階段、不同時期的轉換，舊系統的交棒、新系統的銜接，都蘊含著時代的意義，以及所要扛起的新任務。接下來，「OPENTIX 兩廳院文化生活」尚還有文化幣消費點數回饋機制等規劃，相關的推動討論持續在進度內努力。由衷地期待「OPENTIX 兩廳院文化生活」透過快速、精準、大量的資訊和各項強大功能，能更為拉近觀眾和表團之間的距離，並為臺灣的文化生活許一個新未來！

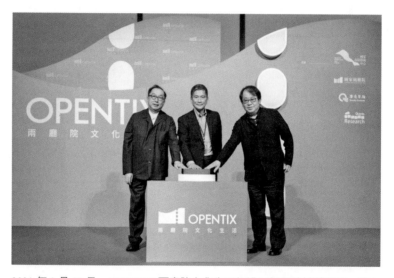

2021 年 3 月 30 日，OPENTIX 兩廳院文化生活經過四個月的試營運後，與文化部李永得部長、廣達林百里董事長共同對外宣告 OPENTIX 兩廳院文化生活正式啟用！

【從兩廳院售票系統到 OPENTIX 兩廳院文化生活】

時間	重要紀事
2001 年	時任兩廳院主任，開始規劃網路售票系統，期使兩廳院服務不僅止於大臺北地區的民眾。
2003.12.31	1. 時任兩廳院主任與宏碁公司總經理王振堂宣佈策略結盟，共同打造亞洲第一的票務系統，未來將由兩廳院負責前端營運，宏碁專注於訂票系統平台之經營，攜手共同建立全臺灣最優質的藝文資訊交流及售票入口網站，提供觀眾最方便簡捷的網路售票及藝文資訊。 2. 升級後的兩廳院票務系統，功能更為健全，將踏出大臺北地區，服務全臺的民眾，消費者可以透過票點、網路、語音方式 24 小時訂票、取票，而表演團隊則可以將所有與票務相關事務，委託兩廳院售票系統處理。
2004.3.1	1. 兩廳院售票系統與宏碁公司結盟後，於 3 月 1 日起以全新面貌正式上線（http://www.artsticket.com.tw），改善過去外縣市地區與網路無法購票的缺點。 2. 過去臺北縣市以外買不到兩廳院票券、售票服務僅限於中午 12 點到晚上 8 點等問題，透過新系統上線通通獲得解決。新的票務系統，增加網路售票功能，「兩廳院售票系統」將 25 個集中於北部地區的售票點，擴及全臺達 120 多個點，4 月起將增加到 250 個售票點，年底更將以 1,200 個據點為目標，且透過網路系統提供二十四小時不打烊的售票服務，也將與手機或 PDA 合作，無論臺灣或國外，世界各地只要連上網路就能購買兩廳院精彩藝文節目的票券。 3. 此外，因應表演團隊行銷的需求，該售票系統可以使用多種優惠措施，讓消費者將可以直接在購票時享受許多折扣與福利，而不須再跑到特定的售票窗口進行購買。 4. 自此刻起，兩廳院售票系統開啟了表演藝術票券網路售票平台的新紀元，系統上線也開始步入售票營運軌道，後續並因應多元需求，擴充及強化功能與服務。
2017.1.11	接任國表藝中心董事長
2017.6.21	對於兩個新場館（臺中歌劇院、衛武營）加入或即將開幕營運，兩個新場館有意自行建置售票系統一事，於國表藝主管會議做成政策性裁示： 為落實國表藝中心一法人多館所之資源整合共享效益，三場館須共用同一套售票系統，理由如下；往後售票系統資源共享及改良計畫之討論，請以此前提進行。若同一法人之下做三套售票系統，且皆為大型投資，恐使外界產生國家資源重複投注之質疑。

（續）

時間	重要紀事
2017.6.21	**國表藝中心三場館售票系統之後續推動方向** 　　關於本中心三館場的售票系統，兩廳院一直持續在蒐集意見、規劃進行系統改良工作，歌劇院、衛武營也提出了許多新的想法，大家的這些努力，都出自於相同的初衷－－希望能為觀眾帶來更為體貼、細緻的服務。基於這個共同的目標，為使三場館之間能落實資源整合共享，使國家資源的投入能發揮更大效益，就本中心三館場售票系統之後續推動方向，作進一步的說明： 1. 國表藝中心所實行的一法人多館所體制，最大的目的是希望能夠藉由整合功能的發揮，建立各場館間資源共享、相互支持、支援的體系。 2. 文化藝術在臺灣的發展，無論是在政府資源的投入面，或是市場發展面，都是相對欠缺的。而表演藝術只是文化藝術其中的一部分，以我們現在大家共同的努力，來維持、爭取資源，是非常不容易，也更應該珍惜、善用，我們使用國家給的資源，一個法人下做三套售票系統、而且都是大型投資（不只是系統建置，還有後續每年維護費用），是資源的重複投注，這一點是我必須提醒大家應該持續留意。 3. 回到售票系統的開發、建置問題，我從上任以來已經多次表達，我們的三個場館不可能是三套系統，如果這樣做絕對無法說服外界，有幾項原因，請大家一起想想： 　(1) 表演藝術購票民眾，相較於其他娛樂產業、替代性商品，本來就不是那麼充裕，三場館的購票系統如果各做各的，絕對不可能有三個場館共享總體購票資料的效益。 　(2) 臺灣幅員不大，民眾看節目，只要是好的節目、吸引人的內容，北中南流動、進劇場看演出，絕對是存在的，而且數量也不會少。 　(3) 若各場館分別建置系統、各自累積在地觀眾名單，那表演團隊若舉辦北中南巡迴演出，為求宣傳效益，是否得依各場次分別與三系統簽訂代售合約？我們為了讓表演團隊更方便而策劃巡演場地租用計畫，卻製造另一個煩惱給他們？ 　(4) 大家一定都很清楚，目前臺灣有很多的售票系統平台，許多經營娛樂或表演藝術的事業體，都有自己的售票平台，如果我們還要各場館各自建置系統，那力量不就更分散了？而各場館所建置的系統收入，是否能維持系統維運開銷？大家是不是都已經仔細估算衡量了呢？ 　(5) 況且，未來如果各自建置系統，如果不是單純只賣自己的票、商品，

（續）

時間	重要紀事
2017.6.21	那麼也有代售的問題，請問三個場館三套系統都在做同樣的事情，彼此就是競爭者，這樣的情形實在令人無法理解，完全沒有辦法對外說明。所謂良性競爭，應是在於節目安排的部分，而不是在於售票系統這種功能性的部分。 4. 如果說，高雄或臺中是因為目前的這套售票系統不好用、跟不上時代，那麼就三個場館一起針對這個問題好好討論清楚，徹底想辦法解決，甚至重新啟用建置一套系統，都應該納入評估規劃。至於是否以"國表藝售票系統為名"的提議，目前沒有定見，但絕非現階段工作；品牌的經營相當不易，變更名稱有一定的風險，需更審慎地評估討論，即便後來決定變更名稱，也必須有一段名稱共存的資訊傳達期，如："國表藝售票系統（原兩廳院售票系統）"。 5. 今天的會議，我想再次跟大家重複說明、確認，售票系統未來只應有一套，請各場館以這個方向，來討論售票系統的各項問題。 6. 因此，接下來所召開的售票系統專案會議，請就下列幾個項目具體討論，以及定期於後續的主管會報提出進度報告： (1) 請兩廳院盡快具體列出，目前歌劇院、衛武營所提的票務系統問題，包括： 　A. 哪些項目是可以在現行系統進行稍加調整就可以解決的、什麼時候可以解決？ 　B. 哪一些是要動大工程、甚至需要一套全新系統才可能做到？針對這類問題，也請估算出成本、各階段工作重點及期程。 (2) 請兩廳院開始去了解，市面上的售票系統，有哪些廠商提供可以滿足各場館需求的系統，開始安排各家廠商進行系統功能及介面展示，如果各場館之前有進行接觸，也請提供名單，讓兩廳院進一步安排、邀請各場館共同參與。 (3) 各場館間未來在資料取得、共享、查閱、使用等權限管理層面上的問題，應建立管理機制，在談系統整合作業的過程，配合後續系統建置期程，一併配套建立。
2017.8.31	於國表藝中心主管會議裁示： 1. 兩廳院售票系統啟動到現今，已經有 13 年的營運經驗，非常寶貴，這次系統需求整合的機會中，不管是兩廳院對於原來系統的升級規劃，或是其他兩個新場館所提出的想法，都讓這個系統更能合於當前資訊環境，以及開創一些新的可能性。然而，我們步伐應該可以更快速，

（續）

時間	重要紀事
2017.8.31	視野也可以更寬廣。8/8 我到文化部拜會鄭部長時也提到，未來售票系統的目標應該放在讓這個系統成為帶動表演藝術環境發展的整合平台，鄭部長亦表達希望未來能夠和文化部共同合作的可能性。 2. 未來，這個平台應該成為民眾接收藝文資訊的最完整、最便利的管道，而劇場、文化中心、表演團體都能分享平台所擴大創造的價值（包括觀眾來源、行為分析等）。更進階發展，則應納入異業的資訊與資源（例如企業、交通、金融、旅館、觀光、文創）共同加入，以聯盟的角度來提供資訊及價值共享，讓使用者與供應者之間，形成相互回饋價值之正向循環，最終，將有助於藝文潛在消費者的開發。現階段，我們讓這個系統功能夠在明年 6 月之前做到高雄衛武營啟用季節目啟售所需的功能，也請兩廳院努力將有感服務升級、將優化改善盡速做到位；後續，希望明年下半年就能夠往整合平台的願景邁入相關規劃作業。 3. 這次票務系統優化計畫，除了兩廳院院本就在進行中的項目，8/11 專案小組會議已針對臺中歌劇院及衛武營的 8 項客製化需求作初步確認，另外關於功能增修的費用，基本上兩廳院已負責整個系統的維運作業，因此，請各館團依照宏碁提供各項功能估價，由各場館分攤費用。未來，維運費用的部分，後續再另案討論。
2017.9.13	於國表藝中心主管會議裁示： 1. 最近這一周，兩廳院的票務團隊由副總監率隊、主祕陪同前往衛武營、歌劇院説明售票系統發展問題，這樣的場合，讓各館團的專業部門間有很完整的溝通、分享，是非常好的機會，特別感謝兩廳院的安排。 2. 對於票務系統的問題，除了剛剛提到的立法院提問、外部觀點外，大家都非常投入、有熱情、有專業，但請大家必須再把腳步邁快一點，在現階段全力朝著從系統整合的角度出發，讓售票系統能在今年年底、明年上半年分階段精進、逐步到位。 3. 臺中或高雄都表達期許，希望票務系統成為幫助業務發展的重要工具，因此，也請兩廳院多一些耐心，付出更多努力，和兩個場館間繼續保持互動、密集溝通，促進兩廳院票務團隊、宏碁技術層面快速回應場館的提問與需求。 4. 至於兩位總監有類似的提問，是否應從發展定位的角度，看待售票系統的組織問題，這個議題，往後再找機會和大家交換意見。 5. 另外也有建議提到，是否要思考找一個全新的系統，我也曾經表達，

（續）

時間	重要紀事
	如果現行系統真的做不到我們的要求，並沒有一定只能與原系統商合作。兩廳院售票團隊在各階段檢核點評估過程，應不會允許不可行的系統繼續下去，也請大家協助兩廳院共同集合力量來督促現行系統商，一起找出最好的方案。
2018.5.2	於國表藝中心主管會議表示：請兩廳院積極研議售票系統的功能優化，以及未來的服務定位，也請設法和宏碁溝通，希望能夠以雙方互利共榮、一起把餅做大，進而以共同促進藝文發展的角度來合作，有必要可請邀集其他兩場館一同研議。
2018.8.8	於國表藝中心主管會議表示：針對歌劇院所提票務系統所做的各項回應，建議兩廳院可和使用場館多做互動，促進瞭解；各館團如有遇到問題，也可以隨時向兩廳院提出。此外，外界對於兩廳院售票系統是充滿期待的，請兩廳院妥為規劃系統優化事宜，並請掌握期程盡快辦理相關作業。
2019.6.12	1. 兩廳院提報售票系統介面優化工作說明，主要係因應數位電商趨勢，符合不斷演進的購票體驗與觀眾需求，應進行更全面的系統改版。目前新系統的規劃已展開，預計於明年 4 月完成手機版、10 月完成網頁版本。然而，現有兩廳院售票系統介面因為不符合社會習慣與趨勢，為力求過渡至新系統前，能持續提供從不同載具 (電腦或手機或平版電腦) 進入售票系統的觀眾，順暢地完成線上購票服務，因此，決定先進行階段性介面更新。但系統程式核心無法更動，許多功能無法在此次介面更新過程中加入。 2. 此次優化的主要功能及改版目標，包括： (1) 將使用介面調整更加簡潔 (2) 並導入響應式網頁設計（Responsive Web Design, RWD，依據不同行動載具自動調整版面呈現） (3) 行動支付（Google Pay、Apple Pay） (4) 搜尋功能強化。 (5) 加上圖片的節目條列，也希望讓團隊的宣傳效益加強，吸引更多「蛋白區觀眾」。 3. 自兩廳院售票系統新介面上線後，陸續收到使用者的意見回饋，兩廳院以最快速度進行調整，包含搜尋功能、不同尺寸載具畫面異常、購票驗證流程等，以使觀眾能於線上順利完成購票。同時，為持續廣納各界對售票系統優化與未來新系統功能之期待，透過各種通路收集了使用者的意見回饋。使用者意見大致歸納為「搜尋結果呈現調整」、

（續）

時間	重要紀事
2019.6.12	「座位區塊顯示優化」、「優化套票購買流程」及「剩餘張數顯示」等方向，與這一段時間工作團隊努力的目標十分相近，預計 6 月完成各項優化。 4. 近期也將邀請使用者面對面測試新功能與綜合討論，未來將進一步舉辦使用經驗的募集活動，以使兩廳院售票能持續提升服務品質，提供觀眾更順暢的數位體驗。
2019.10.9	於國表藝中心主管會議說明及裁示： 上周四(10/3)接到立法委員辦公室來請國表藝中心提供售票系統的資料。後來祕書室向委員辦公室了解，之所以會函請我們提供資料是因為有團隊或場館向委員辦公室反應售票系統的問題。 售票系統為什麼只能整合使用兩廳院售票系統，過去我說的很清楚，這個系統叫什麼名字，都可以討論，但實質上的問題，也請大家充分瞭解和思考清楚。 1. 三場館各做各的系統，是個別場館只管北中南的場館、文化中心、演出場地、演出團隊？那是區域分工？還是相互競爭？ 每個場館都來開發系統，是經費多的做得比較大、比較好，經費少的做的小小的，只有自己用，還是也服務團隊？三個場館一起做一套售票系統，難道沒有整合的效益？ 2. 團隊及觀眾服務和便利性問題。舉個簡單的例子來說，如果三場館都做售票系統，那麼不管是主合辦或外租節目有巡演狀況時，是演出團隊分別要和場館簽三個合約？觀眾到演出場館的系統分別去購票，有無辦法在購票時同時知道和選擇是要到北中南的哪個場館演出？ 表演團隊服務的問題。我說過很多次，售票系統的佣金不能高，因為那是服務團隊的一環，系統規模和服務節目的量夠不夠大，來負擔成本？成本效益評估後，如果有成本超過預期，是由場館吸收，還是轉嫁團隊？ 3. 數據串連整合和運用可能性。三館一團和表演團隊未來應該要能共用、共享未來售票系統的資料和數據，再加上系統服務資訊如果擴大後，對於三場館和團隊的觀眾開發，將會是一個新的機會。 現行的售票系統現在已經進到新系統的開發階段，未來全新系統推出時，就是只能更好、對團隊和場館能夠提供的資源或資訊，一定要比現在更好，包括：觀眾購票資料提供的完整性，以及購票行為的及時性，都應該是未來系統要充分做到的。這部分，請兩廳院和系統開發

（續）

時間	重要紀事
2019.10.9	團隊掌握好這個原則。 我一直認為新系統的開發時間真的有些太久，但如果是一個值得期待的系統，那麼等待才會是值得的。我知道可能不容易，但仍請問兩廳院有沒有可能再讓新系統開發時程加快速度？或者，讓大家知道到底還要等多久才能有全新的系統，以及未來和現在到底會有甚麼不同？特別是大家十分關切的觀眾資料分享的問題，未來將如何滿足與解決？ 4. 後續，也請祕書室安排請兩廳院負責售票系統相關主管，在主管會議之後，跟我及各館團分享新系統的開發進度、進展，以及未來的系統樣貌。
2019.11.6	於國表藝中心主管會議說明及裁示： 兩廳院就新售票系統開發進展與規劃進行之簡報，對於新系統發展定位與因應問題，請各館團推動辦理： 1. 今天看到售票系統將轉型為文化電商平台的簡報內容，非常的令人期待，也完全吻合新資訊科技的時代感和運用需求。 2. 未來這個電商平台如果能夠成功順利推展，將會為臺灣的表演藝術界跨出一大步，是臺灣一個劃時代的強大文化科技、資訊運用的平台，所以，只能成功不能失敗。 3. 三場館在行銷上面有不同的特色和強項，也很有創意和活力。我知道其他兩場館一直都沒有放棄希望能夠有一套自己的售票系統的想法。但也請思考，如果能夠透過資料整合，就能夠有發揮總體成效的可能，未來進到系統的資料量越大、越多元，才可能有分析的價值，以及結合人工智慧智能化的可能性。但這種情形資料量不夠大的時候、只有單一場館或少數使用者的情況，是做不到的。 4. 我也知道大家都想各自做一套自己的售票系統，主要是基於觀眾的掌握想法。個資的運作，有遵法的前提，為利各館團能對個資法有完整的了解、以及對個資管理建立完整的機制，可多尋求法律專業、個資管理專業領域專家之協助，以利自我檢視與補強。 5. 如何透過三館一團的合作，共同讓這一個未來的平台，可以運作的更好，提供給大家更多的分析和行銷上的使用資訊。相信兩廳院過去 10～20 年的售票系統營運經驗，以及兩個新場館的創新想法，可以彼此有很多的激盪，請大家一起繼續加油。
2020.6.8	兩廳院提出全新售票系統開發之定位目標：OPENTIX 以建立臺灣市場領

（續）

時間	重要紀事
	先之「人人的文化生活電商平台」為目標，迎向下一個時代的藝文新局，提升臺灣文化產業之推廣效益。同時，也提出系統開發時程及營運計畫。
2020.6.10	與兩廳院劉怡汝總監例行會議中，兩廳院提出更進一步具體的系統開發作業及營運期程説明。
2020.7.2	於國表藝中心主管會議裁示：關於新售票系統中文名稱，兩廳院提報經三館共同討論名稱建議訂為「兩廳院文化生活平台」(以「平台」取代原擬之「電商」兩字)，本案中文名稱以此共識辦理。此系統為國表藝各館團、表藝界共用之系統，兩廳院對於該全新系統功能雖已洽其他兩場館，惟為廣徵意見及多做商榷，請兩廳院仍應多邀集另兩場館共同討論，整合相關需求，以利上線順利。
2020.11.19	兩廳院文化生活 OPENTIX 試營運記者會
2021.3.30	兩廳院文化生活 OPENTIX 正式營運記者會
2021.4.1	兩廳院文化生活 OPENTIX 正式上線

第二節　衛武營國家藝術文化中心開幕

二〇一七年二月二十二日，我主持國表藝第一屆第十三次董事會議，也是我就任董事長後的首次董事會議。本著「玩真的」一貫態度，在超過半個月前，我就和祕書室幕僚們為了這次會議一遍遍討論，確認三館一團的提案，和三館一團及提案單位做議程確認，彩排、再彩排，並且視提案案由，必要時，邀集董事會的相關專業董事成立專案小組。其中，衛武營的開幕籌備事宜，在一開始，便被視為一個非常重要的專案，文化部和國表藝都以戰戰兢兢的態度來面對。

和其他許多走過籌備階段、銜接到營運階段的機構來比較，衛武營有些不同。在籌備階段，當時文化部是將工程單位與未來的營運主體和分割：工程部分由文化部所屬衛武營藝術文化中心籌備處的工程團隊來進行，而未來的營運則由國表藝中心於二〇一五年另成立「營運推動小組」並設置召集人來主責，而當時也確認，召集人即是擔任未來的首任藝術總監。

然而，要推動衛武營開幕，必須歷經竣工、啟用，困難度很高，而開幕前後所需克服的問題，建築更是不會少。從二〇〇三年宣布籌建，到開始規劃設計，再到二〇一〇年建築施

工，二〇一三年主體結構、二〇一八年開幕，為期超過十五年，期程可觀，過程確實相當複雜。但我認為，雖然挑戰很大，但衛武營承載著眾人多年來共同的期待，既然是「玩真的」，就要下定決心，以破釜沉舟的態度去促成。除了文化部組成營運工作平台，解決工程面向的困難之外，我也與文化部、籌備處、營推小組著手釐清相關的交接工作，辦理優化工程，同時，因工程施作涉及專業問題，所以需要針對在這段重疊期間的管理議題，像是工程單位與營運單位的權責如何清楚區隔等問題，多方加以研議，用最慎重、積極的態度去進行。

❖ 與文化部共同定調竣工落成及決定開幕日

二〇一七年三月，我與文化部楊子葆次長會面商討後達成共識，定調以二〇一八年十月為衛武營竣工啟用。隨後，我也再拜會了鄭麗君部長，當面表達對衛武營啟用進度之關心；鄭部長明確表示，一定不會再拖，有決心要讓衛武營在二〇一八年十月前竣工啟用。我們也有共識，雖然建築工程主責單位為籌備處，尚未移交給國表藝中心及營推小組，但建築工程與營運規劃之間，原來就有許多介面需要兩者相互溝通、彼此合作、一起協調，營運面向也需同步籌備，才能有助達成啟用的共同目標。

2017 年 1 月，與劉富美董事等人至衛武營現場進行訪視。

在確認與文化部的共識和決心後，回頭來看啟用後的開幕事宜，時程便顯得相當緊迫。

於是，自二〇一七年四月起，我多次在國表藝中心的主管會議上提及，衛武營的量體非常大，複雜度恐遠高過於兩廳院、臺中歌劇院。隨著工程逐漸接近完成，面對時程、啟用時效等挑戰，我請營推小組務必與籌備處保持緊密的溝通與協調。

再者，為使二〇一八年十月能精彩亮相，一定要有「好節目」，使外界能對衛武營留下很好的第一印象，以利於往後的推廣工作。而為了端出「好節目」，勢必要有充裕的籌備期來準備，也應該針對各項狀況條件規劃備案。因此，我請簡文彬召集人／總監就節目內容及籌備期程、尋覓各方人才等提出規劃，國表藝中心將針對期程與目標進行監督，以確保衛武營啟用的規劃與執行能順利圓滿，表演節目能如期順利演出。

此外，衛武營的所在地高雄，先前在地方政府和相關人士的努力下，已有一定的藝文觀眾累積，這些藝文愛好者，未來極有可能就是衛武營的忠誠支持者。因此，我也特別和我的老朋友——時任高雄市政府副市長的史哲，就衛武營的發展交換意見。同時，我也安排簡總監與高雄市史哲副市長等人會面，溝通開幕事宜，創造互動交流機會。

二〇一七年十一月，我再次與文化部楊次長、奧地利駐臺代表毛處長、營推小組，瞭解

衛武營籌備處辦理衛武營工程各專業廳館的進展狀況，各方對於二○一八年十月為衛武營的開幕日有所期待並全力努力。營推小組在工程進行的最後階段，在籌備處進行驗收的過程中，以使用者的角色，同步參與會驗，規劃硬體設備和空間改善事項，並執行優化作業。因而，在十一月二十九日的國表藝中心董事會上，通過了衛武營營推小組設置規約，使其進用人力在年底達七十五人，到了隔年（二○一八）則可達一百四十一人。

由於時間有限，大家都有期待、緊張或焦慮。自文化部決定以二○一八年十月十三日為開幕日後，雖然文化部持續協助解決籌備處的工程和營推小組接手的介面問題，但外界也有「不樂觀的預期」。由於「期待」和「要求」通常是相對並存的，畢竟是十多年的期待，我深知開幕後的挑戰不會低於此時此刻，所以我請文彬總監務必要有所準備；而我也會就我的角色，努力來讓社會給予營推小組更多的信任，以減少「不看好」的流言蜚語。

❖ 主持專案小組，全力推動開幕籌備工作

身為國表藝中心董事長，我認為衛武營是臺灣的重大藝文投資，對政府、文化部、國表藝和衛武營來說，衛武營的開幕只能成功且一定要精彩，而它的榮耀，當然也會跟在地政府

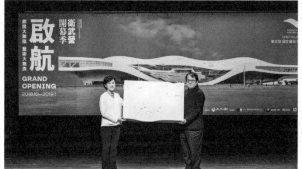

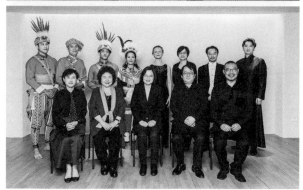

從文化部鄭麗君部長手中接過衛武營的建築模型後，2018 年
9 月 10 日正式宣告「衛武營國家藝術文化中心」成立，並納
入國家表演藝術中心，隨即於同年 10 月 13 日開幕，總統蔡
英文、總統府祕書長陳菊及國內外眾多貴賓皆出席開幕啟用
儀式，簡文彬為首任藝術總監。國表藝北、中、南三場館全
數到位，劃下臺灣表演藝術史上的重要里程。

乃至全國人民分享。我也認為，衛武營的開幕啟用涉及諸多環節的工作，如果能多些看法和激盪，對營推小組的籌劃工作，將更有幫助。於是，在與文化部交換意見後，大家再度達成共識，針對衛武營的開幕，文化部原已有一個營運工作平台，由楊子葆次長主持，主要是工程介面轉接進度和相關事宜的討論；而國表藝中心董事會則和文化部再共同組成「開幕籌備工作專案小組」，由我主持，並邀請劉富美董事、高志尚董事、許勝傑董事擔任小組委員，從節目籌辦進度，到場館營運面等協助營推小組檢視各項準備工作；文化部楊次長、藝發司長、文資司長、高雄市政府，以及兩廳院和臺中歌劇院總監等，也都先後加入，共同協助營推小組發現問題、解決問題。

此外，為了跨場館的經驗交流，我也請衛武營組成「技術工作平台」，自二〇一八年七月起，由其他兩場館指派技術、工務部門主管參與瞭解專業設備和運作機制，以及演出節目的測試工作。投入跨場館的能量，大家盡全力地來提醒和幫忙，目的是為了能讓衛武營開幕工作順利推動，同時也讓藝術總監在節目規劃上，能夠本於藝術性的專業發展，並獲得執行上所需的協助與支持。

那段推動衛武營啟用開幕的日子，承載著多年來社會各界的殷切期盼。衛武營的誕生，

178

從討論規劃到做出文化建設的決議，從宣布建造的震撼到建築施工的先後投入，從硬體營造到軟體建設，終能開幕，前後超過十五年的時間。包括覓地選址、用途確立、經費籌措、建築設計、設備規劃及施工，過程中出現不少討論、幾番波折，然而，即使經歷執政者的幾次更替，對衛武營的期待和重視卻是相同的。許許多多的人為了衛武營的誕生努力、付出過，我相信，一步一腳印，歷史會記載這一切。

每次到衛武營去，看著這棟規劃設計如此宏偉的劇場，總會回想它的誕生，多麼不容易。這麼大的一片基地，歷經了這麼長的時間，投入了這麼大額的公共預算，動員了這麼多的人力、心力，有憧憬和期待，也有困難和挑戰。開幕前，從工程面交付的狀況，的確有許多的擔憂，雖然不時感到未來仍有難關，但我們每個人都深知沒有悲觀的權利，因而，眾人皆是用最大的耐力和抗壓性來面對，盡最大努力來逐一克服。我想，應是這份萬眾齊心、同心協力的精神，才使得衛武營國家藝術文化中心能夠正式成立。

二〇一八年九月十日，行政院核定並由文化部代表政府宣告「衛武營國家藝術文化中心」正式成立，並納入國家表演藝術中心，先前國表藝中心設立的衛武營營運推動小組也在即日起同步解散。從討論、決議建設，到建造、施工落成，再到營運團隊進駐，「衛武營國

家藝術文化中心」成立不易，是各界許多人的關心、期待、付出和努力，才讓夢想成真！

當我從文化部鄭麗君部長的手中接過衛武營建築模型的那一刻，代表著自此以後，臺灣北、中、南將各擁有一座國家級、國際規格的專業劇場，而國表藝中心的三場館也全數到位了。

隨著衛武營納編國表藝，國表藝中心董事會也從文化部手上承接起衛武營的行政審議、協調及監督角色。當天傍晚，我也特地南下高雄，和高雄代表——劉富美董事，給正式成為衛武營國家藝術文化中心藝術總監的簡文彬總監及衛武營營運團隊打氣、致意，宣示在距離開幕日只剩下一個月的時間裡，國表藝董事會將全力協助簡總監所率領的經營團隊，盼能落實專業治理，以迎向挑戰、開創未來。

衛武營的開幕，節目品質、安全維運是優先目標。對於開幕籌備工作，衛武營營推小組在二〇一八年的六月分和八月中旬，先後啟動了兩波開幕系列節目的演出售票，並邀請演出團隊進入廳內進行演出測試；九月中旬，則召開說明會，向外租團隊說明場地使用租借服務的相關規定。衛武營的經營團隊相當年輕，要面對一個全新大型場館的開幕，以及接踵而至的營運工作，還有各項軟硬體介面的銜接等，確實是很大的挑戰。不過，這群年輕的團隊夥伴，自營推小組過去三年多的籌備期間，到進駐場館後進行各項測試、接軌和優化工程，確

180

實展現出熱情和使命感，不斷和時間賽跑，如此的努力和用心，令人感動。

二〇一八年十月十三日，等了十五年，衛武營終於正式開幕了！這座耗資新臺幣一〇七億元、有著充滿未來科幻樣貌的場館，由荷蘭建築師法蘭馨・侯班（Francine Houben）設計，不但是全世界最大的單一屋頂劇場，也是南臺灣首座國家級表演場館，並擁有全亞洲最大的管風琴。衛武營從開始興建，就是國際規格，不但場館建築、廳內設備等硬體是如此，節目的安排也朝這樣的定位來努力。正式啟航後，衛武營勢可成為藝術工作者的家、所有民眾的文化生活園區，並且連結在地，從高雄出發，用表演藝術、文化特色來打造出國際新亮點，創造城市的新榮耀。

為了確保衛武營的開幕活動順利，我曾在短期內密集到高雄去，多次單日北高往返。期間，我深切地感受到，高雄人和南臺灣對於衛武營的成立，有著很深的期待。記得在衛武營音樂廳所舉辦的啟用典禮、開幕音樂會，以及湧入超過兩萬人卻井然有序的眾人派對戶外演出，還有「開箱」全亞洲最大的管風琴專場音樂會，聆賞演出中，我觀察到觀眾的優質，更是呼應了衛武營國際一流的定位。坐在觀眾席，我和所有人一起呼吸，共享與有榮焉的氛圍；走在衛武營的各個廳院、公共空間，我欣賞民眾臉上的笑容，那種藝術與人民生活貼合

在一起的感受，至今仍歷歷在目，很受感動。

就衛武營開幕案而言，身為藝術工作者，我非常感謝臺灣社會對於藝術的尊重，更欣慰看到藝術專業治理的實踐。這十多年來，無論各相關單位的主事者如何更替，「讓衛武營好」，始終是大家不變的共識。從場館興建構想的提出，到施工的過程中地方和中央政府、各級民意代表、民間團體投入心力，以及工程開動後，工程籌備單位在公務體制和法規層層節制中維艱前進，眾多的營造廠商、公司行號和不計其數的工作人員，不計血本地投入其中、不分晝夜地埋首向前，帶著對這塊土地的愛與熱忱，懷抱著實踐專業理想的使命，付出龐大代價來促成。因為這樣，才有可能一棒接一棒，使衛武營能夠以最亮麗的面貌現身於世界，成就今日舞台上的璀璨閃耀。因此，在開幕日晚上的戶外演出前，衛武營特別安排了五百位建築英雄和他們的家人進場，代表在此過程中付出心力的所有人，接受眾人的感謝與喝采，共享這個大家所努力創造的新榮耀和新希望。

我想，衛武營這座場館的宏大，絕非僅在於它的量體規模有多龐大，而是其背後有著數不清的付出心血，以及奉獻過的心力——為創造這個新里程所踏出的每個步履，才是衛武營建築之所以能這麼宏偉的理由。雖然衛武營開幕過程中，不免有一些瑕不掩瑜、需要改進的

182

【政府籌建衛武營藝術文化中心重要事件時間點】

年度	重要事件	總統／院長／部會首長
2003	• 7 月：行政院宣布將在衛武營都會公園園區內設立「衛武營藝術文化中心」	總統：陳水扁 行政院長：游錫堃 文建會主委：陳郁秀
2005	• 5 月：立法院通過特別預算 2 億元 • 11 月：行政院核定「衛武營藝術文化中心」第一次籌建計畫書，核定經費 83.6 億元，2009 年完工	總統：陳水扁 行政院長：謝長廷 文建會主委：陳其南 （2006/1/24 卸任）
2006	• 3 月：成立衛武營藝術文化中心籌備處（任務編組，2007 年 9 月正式掛牌運作）編列特別預算 2 億元	總統：陳水扁 行政院長：蘇貞昌 文建會主委：邱坤良 （2006/1/25 就職）
2007	• 4 月：核定第 1 次修正計畫（興建期程展延至 101 年 12 月）	總統：陳水扁 行政院長：張俊雄 文建會主委：邱坤良
2008	• 12 月：確認衛武營藝術文化中心主體內容修正後之工程草圖圖樣及報告書（確定席位數）	總統：馬英九 行政院長：劉兆玄 文建會主委：黃碧端
2009	• 7 月：核定第 2 次修正計畫，（計畫經費調整為 99.65 億元、計畫期程延至 2013 年 12 月 31 日）	總統：馬英九 行政院長：劉兆玄 文建會主委：黃碧端
2010	• 3 月：第 1 分標開工（一標：主體結構新建工程） • 8 月：「衛武營藝術文化中心新建工程」第 2、3 分標工程併案設計（分四標：建築裝修水電工程、舞台機械設備工程、舞台專業燈光音響工程、觀眾席座椅設備工程） • 12 月：「衛武營藝術文化中心新建工程」第 2 分標工程決標（2011 年 2 月開工）	總統：馬英九 行政院長：吳敦義 文建會主委：盛治仁

（續）

年度	重要事件	總統 / 院長 / 部會首長
2012	● 2 月：核定第 3 次修正計畫（計畫經費調整為 101.71 億元）	總統：馬英九 行政院長：江宜樺 文建會主委：曾志朗
2013	● 7 月：衛武營藝術文化中心第 1 標主體結構工程完工	
2014	● 1 月：核定第 4 次修正計畫（以 2015 年 10 底開館營運為目標，於 2016 年 10 月底前結案）	總統：馬英九 行政院長：江宜樺 文化部長：龍應台
2015	● 1 月：衛武營營運推動小組設立 ● 3 月：衛武營營運推動小組技術同仁固定每周進入工地	
2016	● 1 月：核定第 5 次修正計畫（以 2016 年 6 月底完工試營運為目標，2017 年 12 月底結案，經費調整為 105.8 億元）	總統：馬英九 行政院長：毛治國 文化部長：洪孟啟
2017	● 1 月：核定第 6 次修正計畫（經費調整為 107.545 億元，計畫期程不得再次展延） ● 8 月：衛武營主體建物取得使用執照、送水送電	總統：蔡英文 行政院長：林全 文化部長：鄭麗君 （2016/5/20 就職）
2018	● 9 月：衛武營納入國家表演藝術中心（2018/9/10） ● 10 月：衛武營國家藝術文化中心開幕啟用（2018/10/13）	總統：蔡英文 行政院長：賴清德 文化部長：鄭麗君

地方，但在我看來，觀眾總以熱情和善意，來給予最大的包容和鼓勵；而民眾的熱情參與、絡繹不絕的到訪，則鼓舞了我們的信心。不過，另一方面，衛武營在歷經多時、承載社會殷切期盼之下終於正式開幕後，優化之路也必須同步展開，相信還有一段漫長的路要走，仍有待持續努力。

❖ 挑戰「首年二十五萬購票觀眾人次」，數字背後的意義

一座場館的落成、開幕、營運，包括在地觀眾和藝術工作者的培養，的確都需要一個漸進爬梯的過程，實難以一步到位。然而，隨著衛武營的落成開幕，外界和媒體亦不時出現質問：衛武營將來會不會是蚊子館？對此，每次我向簡總監提到這些外界質疑時，簡總監是很有自信地說：「不會，也不應該是蚊子館！」我個人在接受媒體訪問時，也總是明確對外說明：「我們沒有悲觀的權利，衛武營不可能成為蚊子館！相反的，它已然是臺灣藝術文化發展的重要里程碑之一，應成為南部人乃至全臺灣的驕傲！」很高興，簡總監和我有相同的共識和目標。

不過，衛武營是一個新場館，初期階段藝文人口和觀眾的購票習慣低於北部，是必須面

對的現況。我認為，當我們對外說「衛武營未來不會不會是蚊子館」的時候，也應該有之所以主張「不會是蚊子館」的原因和標準，並且應該要和社會各界先建立起共識。因此，在籌備開幕的過程中，我即決定要主動就各界可能會關心和提問的議題，對外持續提出說明，包括：南部為何需要一個國家級國際規格劇場、衛武營存在的必要性、衛武營開幕面對的挑戰、衛武營藝術總監的聘任，以及未來衛武營合理營運目標值的訂定和設定原因等，讓社會有機會瞭解相關議題，也藉此來凝聚藝文界的共識力量。

場館的成長茁壯以及藝文生態系的健全發展，實無法一步到位，但面對社會所給予的鼓勵、支持和期待，以及來自各方在過去期間曾給予過的各種協助和幫忙，藝術工作者無以回報，營運團隊只有懷著更加感恩、謙恭的心，兢兢業業地透過藝術創作展演和劇場經營的專業工作，來把最好的表現，呈現、分享給觀眾與社會大眾，讓衛武營的潛能充分地發揮。我相信，困難和挑戰必然會有，但與此同時，經驗和成長也會不斷累積。只要設立合理的目標，而後全力以赴，衛武營的未來絕對潛力無窮。

衛武營是全臺座位數最多的新劇場，經營挑戰十足，觀眾的培養尤為重要；而搭載著社會大眾期待許久終於開幕的熱潮，開幕首年，應是讓民眾能夠認識、走進這座新劇場的重要

時機點。有鑑於此，我和簡總監自籌備開幕期間，即有過多次討論，最後，我們達成共識，針對開幕後一年之室內演出觀眾人次，提出「二十五萬人次」的目標值。隨後，我便於二○一八年八月的董事會上，正式說明了我與簡總監共同議訂的目標，即：衛武營自開幕起營運的一年期間，從十月十三日開幕後，扣除隔年的休館保養期，至二○一九年年底的一年營運期間，入廳欣賞演出的觀眾數，應達二十五萬人次；如果沒有達標，我將會請簡總監請辭，而我也將同時辭去國表藝董事長的職務，以做出承擔。

衛武營開幕後，我在二○一八年十月二十三日，以「購票進廳欣賞演出的觀眾，應達二十五萬人次目標──談數字背後的承諾、價值、責任、挑戰與機會」為文，正式對外宣布了這樣的目標和決心。這麼做，首先是希望藉此讓各界充分瞭解，衛武營的成長有先天條件需要考量，並非一步即可到位。這座劇場需要一個合理的爬梯成長過程，且觀眾需要培養，運作需要政府的持續支持和投入，它是不斷地在各個階段、克服不同挑戰所銜接起來的成長過程。

參考國表藝其他兩館的經驗，位處全臺藝文重鎮臺北市、成立已逾三十年的國家兩廳院，總座位數四千一百餘席，每年觀眾數約六十到七十萬人次，耕耘、累積有成；而位於臺

187

中市擁南北地利之便的臺中國家歌劇院，總座位數三千餘席，全年營運的第一年，觀眾數為二十萬人次，到訪人數更達三百萬人次，成功創造磁吸效應，表現亮眼、超乎預期。相較之下，位在高雄鳳山的衛武營國家藝術文化中心，總座位數近六千席，過去，在地方政府和表演團隊的努力下，藝文人口的養成已有不錯的基礎，居住於高雄地區的近二八〇萬市民及南部相關縣市民眾，都會是衛武營主要的觀眾來源。

雖然場館的成長需要爬梯，不會一步到位，也會歷經起伏，但衛武營的開幕首年，卻是非常具有指標性的一年。對衛武營來說，各界所投以的注目和期待，是挑戰，同時也是機會，勢必要把握住能夠帶起「衛武營效應」的重要時間點。「營運一年期間進廳欣賞演出觀眾數達二十五萬人次」，是對經營團隊的要求指標，也是激勵場館帶動社會向前推進、邁開大步的關鍵動能。雖然知道設定這樣的目標將會是個挑戰，但想到社會各界把好不容易的努力成果交付於我們手上，如果沒有辦法讓它達到應有的發展定位和效益，理當負起責任。因此，回應挑戰與機會，沒有退路，只有以破釜沉舟的決心全力以赴！

再者，「衛武營營運第一年購票進廳欣賞演出的觀眾應達二十五萬人次」絕不是個空洞的口號，在看似單一、生硬的數值背後，恰恰蘊含、突顯出了許多深刻、多面向的意義。藉

188

此，我也希望和大家一起深切思考，一座劇場存在於城市、社會的核心價值是什麼？我認為，透過這二十五萬人次進廳欣賞演出的觀眾數，所延伸、帶動的發展，是衛武營成立理當為社會帶來的效益。衛武營這座場館，是聚集演出、創作、欣賞活動的藝術園區，是吸引、培養藝術人才和推動美學教育的創意基地，是深化國際連結的重要節點，是人民生活的一部分，是讓市民產生光榮感的重要地景……。因而，數字是冰冷的，但背後所代表的價值，是有溫度的！

若再就數字論，「二十五萬人次」的目標，指的進到衛武營四個廳院內欣賞演出的觀眾人數，尚不包括參與戶外活動、美感教育計畫，或入館參訪、駐店消費等到訪衛武營的民眾；這部分保守預期，開幕一年至少會有高達兩百萬以上的到訪人次。通過合理的爬梯過程，我也相信，未來十年，衛武營的主辦節目，售票率應可達百分之八十以上。身為國表藝中心董事長，我把目標設定給文彬總監，也把我自己和文彬總監綁在一起，共同來面對、說服社會——我們是有目標地在做努力！

對我來說，「二十五萬人次」的達標，是一件必須嚴肅以對的事，它「只能成功」，若未達標，我和簡總監不可能為失敗找任何一個藉口，因為國家藝文政策的失敗，並非只有關

係到我或者簡總而已。國表藝不是一個個人，也不是一個演出團體，它代表一個社會的期待、國家公共任務的重大交付。做得好不好，影響的是表演藝術界、臺灣，甚至是政府對藝文界支持的重要印象，以及民眾對表演藝術的熱忱和參與。我是整個中心的代表人，簡總監是場館的代表人，我們都有社會責任、法律責任，這樣的影響層面和嚴重性，實不是我和簡總監辭職「一走了之」就能了事的。

設定目標、努力達成的過程，絕非一帆風順，很多時候，是不斷與挫折、擔心為伍的。

還記得，衛武營開幕後，起初票房狀況未見起色，要在年底達到室內觀眾二十五萬人次的目標，似乎不甚樂觀。二○一九年三月，我與簡總監及衛武營經營團隊針對達標策略開會討論。我一再說明，「二十五萬人次」不是數字，其背後也代表著衛武營團隊的整合能力、做事情的方向、與社會的連結以及觀眾的開發，由此來看，先前在籌備處、營推小組階段，以及高雄市文化局、春天藝術節等，多年來在地觀眾培養上的累積，顯然未能有所轉化，顯得心有餘而力不足。

我深知，節目售票本來就不容易，除了行銷宣傳，更要全力推票，用心、用力去連結各種管道，產生關係和關聯，才有機會開發出多元的觀眾來源。這是所有表演團隊都卯盡全力

190

在做的事情，衛武營有很好的條件和資源，更應該要加以善用，特別在速度和方法上，都有值得好好探討的空間。從開幕系列的節目亮點和訴求到票房的預計，觀眾從哪裡來、節目如何連結到觀眾的關注和持續的購票行動，應該都要有所規劃，借力使力，加緊作為。

與衛武營團隊開會討論後，除了努力把節目做好並想辦法找到觀眾外，同時也有必要積極建立培養觀眾的機制，以追求中、長程的發展。因而，我們決議商請教育部范巽綠次長協助與南部五縣市教育單位、學校，合力推動學生進劇場看演出，以培養未來觀眾；與企業攜手合作推動文化平權，爭取經費挹注衛武營節目之參與。由於此專案涉及到媒合學生到衛武營，除了教育部的資源外，企業端的購票或演出經費的資源籌募，也必須同步速動起來。

在與我的老長官、也是好朋友范巽綠次長連繫後，很快就接獲范次長捎來好消息：教育部四月十九日邀集了文化部、衛武營及教育部各單位開會後決議：首先，以兩年內完成五萬名學生為目標；計畫所需交通費由教育部及文化部協助分攤，經費之補助配合計畫之規劃，以半年為一階段，預計分三個階段彙整與撥款。其次，先由南部縣市試行，若成效佳則可擴及全國；教育部將協助盡可能簡化行政程序，並與衛武營合作，透過縣市教育局處長、中央及各縣市藝術領域輔導團之帶動，使學校及縣市政府能了解計畫內容，以利宣傳推動；另也

針對體驗活動內容，依學生學習階段進行場次規劃，使之能符應不同年段之學習需求，以利於美感藝術教育之扎根。

「藝企學」美感教育計畫，規模和意義上，都足具意義，並獲得文化部和教育部的全力幫忙。從這個案子，我非常深切地感受到文化部和教育部是一起合作來力挺，大家對這個計畫都有期待，相關單位也幾乎全面動員，盤點預算、找方法來協助衛武營的執行。不過，這次文化部和教育部的協助，主要是在兩萬名學生的部分，雖然隔年會持續進行其餘的人次，但我認為這部分二○一九年度只做到兩萬人次是不夠的。我想，親子、社福、偏鄉弱勢、終身教育或大學等機構或單位，都是應該一併努力的部分，起碼應做出另外的一到兩萬人次。為了讓這些額外的對象可以參與，我特地寫信給四位董監事，提請他們募款協助認養一些場次。很感動的是，幾位董事馬上應允共襄盛舉，以實際行動來表達他們的支持。

計畫已經啟動，辛苦是必然的，但我也常想，我們更應感恩能有機會來為國家社會及表演藝術界做些事。在此期間，我多次寫信給簡總監，表達我的關切，並建議他明確列出時間表，好清楚知道什麼時間之前該做到什麼程度、完成什麼內容；包括節目、對象、期程及人數安排等，若是沒有及時追蹤，通常很快就會失掉一個做成事情或談成合作的時效和機會。

我認為，態度會決定做事的方法和最後的結果，因此，除了時常給予衛武營團隊打氣和鼓勵外，必要時，也得有適當的提醒和敦促。

到了二○一九年九月，我再次寫信給簡總監，表達「二十五萬人次」的目標，沒有退路、非達成不可的心意。同時，在培養觀眾部分，也更加具體地提出，「藝企學」美感教育計畫除了南部六縣市學生的報名人數目標之外，再請增加高雄市三千、屏東縣一到兩千、臺南縣一到兩千、嘉義縣一千，以及社福單位一千的人次目標。之所以要增加人次的原因，在於報名和實到人次一定會有落差，再加上衛武營的外租節目觀眾人次不穩定，如果又有風雨天候的影響，對於「二十五萬人次」的目標達成，將有很大的風險。我仍深信，經營團隊一定會盡最大的努力，來達成這個目標值的實質價值。

有志者事竟成，二○一九年十月十三日，衛武營開幕一週年，舉辦了盛大又令人感動的週年慶；記者會上，我們宣佈，去年所設定的「二十五萬室內觀眾人次」的目標已達成，更重要的是，克服這個極大的挑戰，會是奠基衛武營存在價值的重要基石，背後有培養觀眾、人才培育、帶動表演藝術發展的深切意義。很感謝簡總監所率領的衛武營團隊願意承擔、接受挑戰，我也期許衛武營能持續落實數字背後的溫度與意義，讓「衛武營效應」得以發揮與展現。

【在國表藝董事會中對衛武營開幕籌備相關事項所做發言】

日期	屆次	發言紀要
2017.5.23	第一屆 第 14 次董事會	1.衛武營 2018 年 10 月的啟用，節目部分相信簡總監已有想法，品質與創意亦無虞，然整個啟用籌備工作的計畫內容與執行步驟，包括組織設計、人員招聘培訓、節目安排流程與進度、前後台準備工作、相關規章擬訂等，目前尚待營推小組 (按：衛武營) 提出各項規劃及說明。相信營推小組已展開相關籌備工作，為使董事會能進一步了解籌備進度，請於下次董事會議提出 2018 年 10 月啟用相關規劃之專案報告；而籌備過程中如有需要，也請兩廳院、歌劇院的兩位總監就過往的經驗提供建議與相關協助。 2.關於衛武營國家藝術文化中心後續驗收及優化事宜，決議請臺中國家歌劇院提供相關協助。
2017.8.23	第一屆 第 15 次董事會	關於衛武營國家藝術文化中心 2018 年 10 月啟用計畫，請衛武營營推小組參酌董監事所提意見，就啟用計畫的安排再作考量處理，並於 11 月董事會議，針對最新進展及調整部分作進一步報告說明；衛武營明年將進入優化工程並進的階段，專業人力的補足及到位，為順利展開未來工作的重要關鍵。隨著啟用階段到來，測試、試演及試營運過程，皆為非常重要的能量累積，建請簡總監和兩廳院、歌劇院多做討論及請教，促進經驗移轉及交流，若有必要時，建議可商請兩場館提供專業人力支援，以助於明年啟用各項作業順利進行。
2017.11.29	第一屆 第 16 次董事會	1.感謝簡總監的細心與努力，這次的報告又更加具體了。衛武營的量體很大，啟用相關籌備業務相當複雜，而未來的營運管理更是極大挑戰；楊次長 11 月初視察衛武營，我也一起前往，次長對明年 10 月開幕抱以期待，今天鄭部長在立法院也兩次說明以開幕為定位，籌備處的建築工程已申報峻工，接下來便是營運籌備事宜。然而，距離開幕只剩 10 個月，目前啟用計畫的節目規劃進度，許多節目尚未完成簽約，是否能順利落實，讓我感到非常擔憂。 2.此外，也提供個人想法供參考，目前開幕節目規劃，還沒能讓人有驚艷的感覺，可能是因為節目內容還沒很具

（續）

日期	屆次	發言紀要
2017.11.29	第一屆 第 16 次董事會	體的呈現，或是還沒經過行銷的搭配，擔心屆時外界可能有相同感受，建議再作強化。有關在地連結的部分，衛武營在報告中也有提到在地連結的重要性，尤其在地政府是未來一起打拚、追求共好的夥伴，建請保持密切的交流與合作，不只是高雄市，還包括南臺灣各縣市，請簡總監多加留意。再次感謝簡總監的用心與努力，衛武營的團隊有很多優秀人才，相信可以達成大家共同的目標與期待。請營推小組於明年 2 月董事會針對最新進度及計畫更新，進一步作專案報告說明，並請確實掌握開幕節目規劃製作籌備進度、留意在地連結網絡建構事宜。 3. 節目內容規劃是藝術總監的權責，方才所提是整體規劃沒能讓我有驚艷的感覺，計畫中還是有很多好節目，也或許因為目前節目內容沒有太多說明，沒能充分掌握相關資訊。若能及早提供更詳盡的說明，董事會或許能從旁提供建議。
2018.2.26	第一屆 第 17 次董事會	1. 衛武營的成立，之於臺灣表演藝術的發展，所扮演的重要角色，眾所皆知。自 2010 年正式動工，到 2017 年 10 月報竣，工程歷時與各國案例相較雖不算最長，但從臺灣社會觀感來說，盼望第一座位於南臺灣的國家級表演藝術場館誕生，是一段相當漫長的期待。去年 10 月籌備處報竣工後，鄭部長已多次對外宣告，衛武營將於今（2018）年 10 月開幕，明確的目標期程已然確立。而一座劇場的落成啟用，是國家重大的文化投資，因此，衛武營的開幕，必定會是全國上下，乃至國際社會上關注的一大重點。 2. 去年 12 月文化部鄭部長、楊次長找我，當面表達對衛武營開幕的急切關心。談過之後發現，我們有共同的期待和雷同的憂慮。所以，我和部長、次長達成了共識，要組成一個跨單位、跨府際的「專案工作小組」來協助營推小組，讓營推小組所規劃的各項計畫能夠充分落實，確保今年 10 月如期開幕。當我將這個共識帶回與簡總監溝通時，很高興簡總監可以全然明白這麼做的用

（續）

日期	屆次	發言紀要
2018.2.26	第一屆 第 17 次董事會	意，簡總監還特別感謝我一直沒有放棄衛武營，並希望我能夠有話直說，愈直接愈好。我想，互信的建立，將會是專案小組能夠順利運作的重要基礎。 3.「專案小組」的組成，最主要是希望能充分發揮平台功能，邀請委員們從各面向幫忙集思廣益，提供建議、從旁協助，最後仍然須由藝術總監及經營團隊妥為評估、參採與落實。考量到衛武營開幕為國家級活動，可能需與府院、外交體系等協調工作，以及政府在預算等協助，因此，我和部次長的會商中，文化部就勞請楊次長為代表參與專案小組；國表藝董事會站在監督和行政協助的職權和立場，由我和平珩、劉富美兩位董事三人為代表，針對衛武營的開幕和營運提供建議，檢視、督促計畫的落實；此外，本於發揮平台效益的精神，也邀請兩廳院、臺中歌劇院兩位總監一起參與。 4.「專案小組」會議原則上每兩週召開，目前已召開 2 次會議，感謝各位專案小組委員出席會議，提供很多寶貴意見給衛武營參考，也特別感謝藝發司出席與會。衛武營的場地空間很大、舞台設備特殊、場地新、人員新，各項開幕營運籌備工作都是很大挑戰，謝謝文彬總監及經營團隊非常努力，做了很多準備工作，因此在專案小組會議中可以很具體的進行討論，後續就再麻煩文彬總監及經營團隊掌握期程、落實各項計畫，努力追求更多的可能性。
2018.5.21	第二屆 第 2 次董事會	1. 感謝各位董監事在上週（5 月 14 日、18 日）分兩梯次，前往衛武營聽取營推小組開幕籌備相關報告、參訪新場館，也感謝簡總監和營推小組同仁們的安排。許多董監事在參訪後都有相同感覺，認為衛武營的開幕籌備工作確實是一個大工程；未來的開館營運，也將是一場硬戰。雖然場館的經營管理、業務執行是藝術總監職責，董事會是行政審議機關、董事長綜理行政協調工作，但董監事的支持、提醒及建議，將是場館營運運作、各項計畫落實的最大後盾。董監事們於參訪後回饋的意見，我已交給簡總監參酌處理，請簡總監盡可能研議參考或尋求

（續）

日期	屆次	發言紀要
2018.5.21	第二屆 第2次董事會	改善，期使衛武營開幕更為順利。 2. 關於「衛武營國家藝術文化中心開幕式」預估支用經費額度案，之前我和簡總監做過相當多的討論，因為開幕延期，很多的準備工作讓預算受到一些影響，以及規劃過程的經驗尚待累積，所以造成經費增加。原提出的經費，過程中曾考量大幅刪減，但恐會影響整體呈現；若未能作適度調降，恐影響外界觀感。因此，這個案子須留意精彩度、預算支出的合理性，都須能禁得起檢驗。 3. 關於衛武營因應開幕啟用，擬動用營推小組累積賸餘支應，本案配合開幕演出節目個案計畫經費調整，以及開幕季相關節目經費需求，年度預算編列數不足以支應，故營推小組提請動用其歷年累積賸餘來支應。相同的，整個開幕季的節目經費不低，經費的支用應能禁得起外界檢驗，因此，請簡總監妥慎運用經費資源，並讓成本效益具有說服力。
2018.5.31	第二屆 第1次 臨時董事會	1. 衛武營從文化部成立籌備處到現在10月即將開幕，歷時10年，如果再從工程籌備計畫核定到現在，更長達12年。我個人在去(2017)年1月中旬擔任國表藝中心董事長後，瞭解到當時國表藝中心已經成立營運推動小組，展開開幕營運相關準備工作；至於工程的部分，是由文化部督導和負責完成，然後交給國表藝中心，本中心則是出席平台會議瞭解營推小組和工程介面，以及營運相關準備。到去年年底，文化部確認以今年10月13日作為開幕日。目前看來，文化部應是以10月分來規劃正式成立衛武營國家藝文中心，並交給國表藝中心來辦理相關經營管理等工作。 2. 過去因為還在籌備階段的前期，上一屆董事會，對於衛武營多給予鼓勵，面對現在即將開幕，我相信各位董事都希望能順利，因此有許多的關心。有關衛武營的開幕準備工作，我個人接任董事長這一年多來，在節目規劃和專業設備技術承接方面有許多擔心。但為在尊重專業治理精神和董事長綜理行政協調工作的原則上進行適當拿捏，只能不斷向簡總監作出提醒。

（續）

日期	屆次	發言紀要
2018.5.31	第二屆 第1次 臨時董事會	3. 由於看到開幕籌備狀況許多籌備工作仍是值得關切，後來，與鄭部長及楊次長商議後，成立專案小組來瞭解及協助營推小組開幕籌備之進展。 4. 衛武營開幕籌備工作的確辛苦，但面對工程核定迄今逾十年，即將開幕，社會必然有高度期待，未來舉措勢必被放大檢視。衛武營的團隊確實很努力，但面對全新、複雜的場館及設備，團隊人才為新招募、尚待累積經驗，各種狀況都須先行思考。 5. 去年8月起，我請簡總監在董事會針對開幕準備工作進行專案報告，當時，已留意到他親自指揮演出節目的問題。他是優異的指揮家，我並不樂見他荒廢指揮的專業，但他到衛武營服務，畢竟是擔任藝術總監的工作，希望他對於開幕季指揮一事，能多所拿捏，而上次董事會大家也提出相關討論。 6. 關於開幕季2個半月時間，原本規劃指揮4檔演出，的確須留意外界觀感和合適性的問題。多方討論之後，進行提案變動，將指揮場次調整為2檔。 由於本提案涉及藝術總監在開幕當日擔任指揮，同時負責劇場經營事宜，有社會觀感和合適性的問題，請各位董事共同斟酌和判斷。本案若通過審查，希望簡總監在音樂專業表現之外，應能同時扮演好藝術總監的角色。
2018.8.22	第二屆 第3次董事會	對於衛武營2018年10月開幕籌備一事，於董事會說明： 1. 特別感謝高志尚董事、劉富美董事以及許勝傑董事，參加衛武營開幕籌備工作專案小組會議，這段期間兩次會議、實勘，給營推小組許多非常有幫助的建議。 2. 衛武營開幕已進入倒數計時階段，對於開幕籌備工作，營推小組除了開幕季節目已於六月分、八月中旬分兩波開始售票外，也邀請演出團隊進入廳內進行演出測試，並將於9月中旬召開說明會，向外租團隊說明場地使用租借服務規定。 3. 衛武營的開幕，之前從工程面交付的狀況，的確有許多的擔憂，謝謝營推小組用最大的耐力和抗壓性來面對、盡最大努力來逐一克服。會上也做相關補充說明：

（續）

日期	屆次	發言紀要
2018.8.22	第二屆 第 3 次董事會	(1) 衛武營營推小組於 2015 年 1 月成立，去年底文化部及其所轄衛武營籌備處，從工程端確認以今年 10 月開幕為目標。營推小組在工程進行的最後階段，在籌備處進行驗收過程，以使用者角色，同步參與會驗、規劃硬體設備和空間改善事項、執行優化作業。 (2) 為使衛武營順利開幕，文化部從 2015 年起組成「營運工作平台」，以解決工程端的相關介面問題；營推小組則參與驗收、盤點問題提請籌備處改善，同時，負責工程優化規劃與執行，今年初起董事會組成「開幕籌備工作專案小組」，從節目籌辦進度、到場館營運面等協助營推小組，檢視各項準備工作，這個小組由我本人主持，邀請三位董事、文化部政務次長、藝發司長，以及後來也邀請文資司長加入參與，也請兩場館總監一同擔任委員。 (3) 為了跨場館的經驗交流，我也請衛武營組成「技術工作平台」，自今年 7 月起由兩場館指派技術、工務部門主管參與瞭解專業設備和運作機制，以及演出節目的測試工作，投入跨場館的能量，來共同促進衛武營開幕順利。 4. 隨著衛武營的開幕日趨近，外界和媒體時常提問「衛武營將來會不會是蚊子館？」。每次我向簡總監提到這些外界質疑時，簡總監總是很有自信的説：「不會，也不應該是蚊子館」。而我個人接受媒體訪問時，也明確對外説明：「我們沒有悲觀的權利、衛武營不可能成為蚊子館！」。很高興，簡總監和我有相同的共識和目標。 5. 衛武營是一個新場館，目前藝文人口和觀眾購票習慣遠低於臺北和臺中，當我們對外説「未來不會是蚊子館」時，也應有之所以主張「不會是蚊子館」的原因和標準，並應和社會各界先建立起共識。 6. 因此，在今日董事會後到開幕前，我將會就各界可能關心和提問的議題，主動對外持續説明，讓社會能瞭解衛武營開幕將面對的挑戰、南部為何需要一個國家級國際

（續）

日期	屆次	發言紀要
2018.8.22	第二屆 第3次董事會	規格劇場、衛武營存在必要性、衛武營為何要在今年十月開幕、衛武營藝術總監的聘任，以及未來衛武營合理營運目標值的訂定和設定原因等等議題，來凝聚藝文界力量，建立共識。 7. 我和簡總監討論過幾次後，針對開幕後一年之室內演出觀眾人次提列「25萬人次」的目標。我也向簡總監明確提出，對於這樣的目標值，如果沒達成，到時候我會請總監辭職，然後我個人也會隨即辭去董事長職務，以做出承擔。至於其他兩場館總監的工作目標部分，我也會和她們做後續議定。 8. 我會正式對外宣布這樣的目標和決心，主要是希望藉此讓各界充分瞭解，衛武營的成長並非一步即可到位，有先天條件需考量，這個劇場需要一個合理的爬梯成長過程，且觀眾需要培養、運作需要政府持續支持和投入，它是不斷地在各階段、克服不同挑戰，所銜接起來的成長過程。
2019.2.25	第二屆 第5次董事會	衛武營2019年重大節目個案，於會中發言：節目內容尊重藝術總監之決定，但衛武營所提兩節目之盈虧預估，應設法提高贊助收入，或增加場次提高收入、分攤成本，以降低虧損金額。
2019.5.22	第二屆 第6次董事會	1. 去年9月初文化部移交衛武營納入國表藝中心，在衛武營成立前的董事會上，考量衛武營剛成立需各方有共識、共同協助，因此，我特別提出：衛武營從開幕到今年年底，整整一年的時間（扣除2019年1-2月休館）應以達到「室內觀眾」25萬人次為目標，我要求簡總監如果沒達成則應辭去總監職務，而我也會陪他下台。 2. 這個目標值的訂定，我也特別向簡總監和衛武營經營團隊相關主管說明：這個目標值並不是一個冷冰冰的數字，背後有其重要的價值、策略和意義。後來確實也因這個目標訂定，讓外界停止對衛武營提出是否會是「蚊子館」，及其存在價值的相關質疑。然而，一旦衛武營已訂定努力目標，便應朝向既定目標全力以赴，看起來簡總監也能充分瞭解。

（續）

日期	屆次	發言紀要
2019.5.22	第二屆 第 6 次董事會	3. 對於 25 萬人次的估算，除了北中南表演藝術觀眾、人口數之外，也參考了兩廳院售票系統的數據，還尚未計入高雄多年舉辦春天藝術節等所累積的 iPASS 售票系統觀眾人次。此外，也回過頭用兩廳院 32 年前開幕狀況來檢視，而臺中歌劇院營運首年已超過 20 萬觀眾人次，所以，25 萬人次目標沒有達不到的理由。我和簡總監也多次談過，這目標可以做得到、但有挑戰度，一定要有破釜沉舟的決心，只許成功、不許失敗。因為，國家投入龐大的資源，光是開幕季的節目經費和行銷的費用，就有 2.8 億元之多，以及一年有 7 億多元的運作經費，這是政府十分重大的藝文支出。 4. 在此，特別感謝高志尚董事的提議、許勝傑董事的引介，之前安排介紹高雄地企業家給衛武營，雙方也進行一些連繫。但後續贊助或購票行為的產生，仍需衛武營持續進行關係維繫、需求的瞭解、提案與追蹤等，許多後續工作需請衛武營積極推動。另，這段期間文化部鄭部長多次提及，將與教育部一同協助，我也多次和教育部范次長交換意見，並由衛武營提出南臺灣校園美感教育推廣、藝文體驗計畫。當衛武營提出計畫後，很快地獲得文化部、教育部共同支持，讓偏鄉、南臺灣學生有機會進衛武營體驗劇場和表演藝術。雖然原提計畫希以今年 5 萬名學生進衛武營為目標，後經討論決議，今年作為起始年先達成 2 萬名，並期能成為持續型計畫，明年執行另外 3 萬名的部分。 5. 對於計畫的執行，我仍然本於不干涉節目的原則下，由衛武營規劃活動內容，我則設法盡全力協助促成計畫落實。因此，我也特別商請四位企業界董監事，包括朱士廷董事、許勝傑董事、高志尚董事以及童子賢監事，一起加入計畫，並馬上獲得支持，慷慨應允幫忙經費，高董事更回覆將幫 2 年的忙。後續衛武營除從政府公部門獲得資源的協助，運用在南臺灣的學生，不足部分，仍請積極向在地企業、開發其他企業資源來挹注。而對於企業界董監事們幫忙的資源，我請衛武營另擴大邀請

（續）

日期	屆次	發言紀要
2019.5.22	第二屆 第 6 次董事會	1 萬名偏鄉弱勢的家庭、社福團體等，關照文化平權的對象，在此也邀請所有董監事一起參與，協助計畫的推動、引介資源。 6. 關於 25 萬人次目標達成與否，衛武營仍不能太過樂觀，我也再次跟簡總監分析，若從去年 10 月開幕到目前的售票狀況，室內觀眾總人次大約 10 萬人次。雖然 7 月外租節目即將開演，但以兩廳院近年和最近狀況來看，外租票房大約只有四成～五成，恐不能太過樂觀估計。若未達 25 萬人次，衛武營將面對各界對其信心及信任的瓦解，應行留意、審慎面對及積極因應。 7. 衛武營的經營確實很辛苦、挑戰很多，人才很優秀，但團隊經驗不夠，的確有「邊上路邊學開車」的情形，內部的橫向協調、跨部門整合、對外連結工作，都可以再作努力。包括，高雄市府在前幾年已建立起來的藝文觀眾培養基礎，這些連結都應該被串連起來。接下來的執行工作和落實性的確保，都是目標能否達成的關鍵，請簡總監持續加油，我也希望國表藝中心的董監事，和其他二館一團都能成為衛武營可以「借力使力」的力量，請大家多予協助。
2019.11.22	第二屆 第 8 次董事會	衛武營開幕一周年觀眾人次達成室內觀眾人次 25 萬人次之目標，於會中發言： 1. 10 月 13 日衛武營開幕一週年，舉辦了盛大又令人感動的週年慶。文化部蕭次長也在當天致詞時對外宣佈，我和簡文彬總監去年所設定的「25 萬室內觀眾人次」目標已達成，甚至達將近 30 萬人次，入館人次也達到 400 萬人次。在此要特別感謝文化部以及各位董監事的支持，不管對我個人、國表藝或是對簡文彬總監及衛武營團隊，都給予最大的鼓勵還有協助。衛武營開幕後，三場館能量的串連，的確讓北中南看到百花齊放！我們希望透過這三個場館，能夠帶動全臺灣的表演藝術一起成長。 2. 去年衛武營開幕的那天，我對外宣布，要給衛武營一個很大的任務與期待：若一年內購票進廳欣賞演出的室內

（續）

日期	屆次	發言紀要
2019.11.22	第二屆 第 8 次董事會	觀眾未達 25 萬人次，我會請簡總監辭職，我也會同時辭去董事長的職位。這樣的宣示，表達的是一種堅毅的決心，衛武營的經營只能成功！而這個 25 萬人次背後，所管理的、所在意的，並非冰冷的數字，而是富含溫度與意義。我也一再對外說明，去年衛武營在社會各界殷殷期盼下開幕，期間歷時 15 年之久、從覓地到規劃設計施工，是無數人投入心血和用心、政府投入上百億的經費而成。因此，當政府將衛武營交給國表藝時，這座全新的場館承載的是眾人的深切期盼，國表藝從文化部手上接下這個任務後，交付給經營團隊的是一個責任、一種使命，我們必須玩真的，只能成功，不許失敗！ 3. 25 萬人次對於一個全新的場館，的確是個極大的挑戰，也同時是奠基衛武營存在價值的重要基石。為了發揮和落實這個目標背後的意義和價值，我們只能用破釜沉舟的決心來達成，讓衛武營驅動專業能量來匯集優秀的節目，以展演創作來培育人才；全力推廣節目、培養觀眾，進而帶動南臺灣、甚至是整個臺灣藝文生態的正向循環，這樣的意義，即是目標值背後的溫度。俗話說有志者事竟成，衛武營做到了！ 4. 從經營的角度來看，衛武營是新的場館，歷經那麼久 (15 年) 的籌備和興建期，的確有許多需要優化的工作要進行，當時提出 25 萬人次的目標，是希望各界能聚焦在衛武營的專業治理。在開幕這一年來，或許跌跌撞撞，但我相信經營團隊也累積非常寶貴的經驗，再次謝謝文化部和董監事們給予支持，並當衛武營最大的後盾，這個成果帶給我們很大的基礎，讓我們會更有力量去說服外界衛武營的存在價值。我也要再次謝謝簡總監與團隊努力，請繼續加油！

❖ 衛武營仍待持續優化，以期站穩腳步

衛武營的工程與經營團隊的進駐，是分開啟動的，所以曾經有過一段分頭並進的重疊階段，但無論如何，衛武營開幕的安全管運、專業運作和友善服務，是文化部、國表藝中心和衛武營推小組共同努力確保的開館原則。就如同我前面所提，衛武營的開幕歷經十五年的等待，換言之，衛武營從籌備走到設計規劃也有一段年期，更何況從設計規劃到開幕，共經歷近十年的時間。這其中也意涵著，衛武營的建築空間、環境建置、軟硬體服務設施，有許多依照當時設計規劃所施作的內容放到當今時空的使用需求上，一定會有所落差。

當衛武營工程進度推進的過程，所有人的重點放在積極以完工為目標；一旦確認衛武營的開幕目標日程後，各方工作重點，除了各標未完工的全力趕工外，對於工程和營運雙方的介面整合問題，以及如何將這座全新場館交接到衛武營經營團隊的手上、順利開幕、永續運作，更成為當下重點。然而，不可避免的，這個工程進行歷時許久，縱使曾有追加預算、變更設計，但如此龐大量體的劇場，在臺灣卻是首見，這都在在考驗著工程團隊，以及挑戰了過去工程分包的決定與決策。也因為公共工程延宕許久，有些承包公司在過程中感到窒礙難

204

行，甚至產生了法律方面的紛擾。

為使衛武營的開館，讓表團、藝術家以及觀眾、民眾都在一個安全、優質的環境下工作、聆賞節目及到訪。如何優化這個全新的諾大場域，在啟動大幕的時刻，就開始順利有序的運作，各項工作如火如荼、所有團隊都兢兢業業，希望全力達成目標。因此，開幕前優化工作即已展開，文化部估量衛武營的優化預算必須先用三年做規劃和準備，並且開始逐年編列補助國表藝配置衛武營的預算額度。衛武營經營團隊則對優化開始準備，從舞台和演出的專業設備、表團後台工作空間、觀眾服務區域、民眾到訪的公共空間，以及維持基本維運的機電設備，無一不一一清點、列出優化項目，一項一項、一步一步來進行、要顧時效也要顧品質。

有了文化部對於衛武營開幕和後續優化的大力支持與協助，我和董監事們則是以行政協調、審議監督角度，有監督、也給支持、當後盾，無論是預算需求、實地勘察了解問題，到董事會審議提案，一起從不同經驗視角給提醒和建議。我想，大家共同的期待，就是讓這座南臺灣的國家新興劇場做好起步、站穩腳步、迎向未來。

第三節　臺中國家歌劇院造夢計畫

二〇二〇年九月三十日，是臺中國家歌劇院成立五週年的日子，對中部地區以及臺灣表演藝術界來說，臺中歌劇院五週年是一個重要的里程碑，它象徵著臺灣藝文發展的重要一步。在社會大眾和各界朋友一路的關注和支持下，臺中歌劇院自二〇一四年成立營運推動小組，二〇一六年九月開幕啟用，二〇一七年邁入全年營運，成功地為中臺灣打造了文化生活新意象，成為城市新亮點。

自開幕以來，臺中歌劇院一直相當亮眼，除了這棟美麗特殊的建築，吸引各地民眾入館參觀，更重要的是，臺中歌劇院不斷推出優質節目，吸引大家購票進劇場來欣賞演出，忠誠觀眾的人數因而穩定成長，蔚為一股蓬勃發展的藝文風氣。每回到臺中去，看著來到臺中歌劇院的人們沉浸在藝術氛圍裡，臉上浮現欣喜的樣子，總是令人感到欣慰。另一方面，臺中歌劇院所發揮的磁吸效應也相當可觀，人才匯流的現象相當明顯，不但吸引許多優秀的人才聚集到臺中來，原本在外打拚的行政和技術人員，也選擇回到臺中來服務。現階段，有百分之六十八的員工設籍在中部，在家鄉打拚、築夢。此外，員工平均年齡三十六歲，更看見年

輕力量邁向穩定的展現，優秀且衝勁十足。這個現象和在地認同的凝聚，以及藝術體驗推廣的開拓與深耕，相互形成一個良善互動的循環，帶動了區域發展，也體現了國家級劇場的存在價值。

❖ 勇於爭取經費編列，解決專業設備規格所需

階段性的豐碩成果，實奠基於一棒接一棒的努力，並且把握每一次的發展機會，才有可能持續累積出更多正向力量，築夢踏實。記得在二○一七年二月，我就任國表藝董事長後不久，即拜會了文化部鄭麗君部長，針對國表藝三館一團的現況以及其後重要業務的推展理念，與部長交換意見。其中，我特別指出，臺中歌劇院在建築期間，即面臨種種設計與施工問題，落成營運後，也因為當時的建造成本大多數投入於建築經費，因此在專業設備規格上，遭遇到使用的問題，亟需提升來解決。此外，動線設計、空間規劃等問題，雖然不算是當務之急，但還是有必要解決，因而需要長期優化至最妥善的狀態。另外像操作各種機械、舞台升降與高空作業等的提升，也都重要而迫切。

另一方面，我也向各場館總監表達，各場館經費使用，不應只是思考當年度的預算需

求，也不應基於過往預算提出送到文化部、立法院後往往會被刪減回到原點的經驗，來決定預算的處理。如有跨年度的延續型計畫，應該勇於提出；若對業務發展有實際需求，不應該被減損。站在這個出發點上，我向場館總監承諾，一定盡最大的努力去爭取政府補助預算；而萬一不得已被刪減了，為不影響專業發展所需，應勇敢地用累積贅餘來填補政府補助的不足，以追求更多業務發展的機會；但同時，各館團在合理範圍內，也應加強自籌收入，以創造更多的餘裕空間。我請各館團共同朝這個方向來努力，臺中歌劇院的「造夢計畫」，即是在這個脈絡下，爭取、把握到的發展機會。

臺中國家歌劇院於二〇一六年九月開幕時，總工程費為四十三億元新臺幣。以國表藝所轄三場館的情況來說，雖然臺中歌劇院量體規模較小，但以工程經費而言，相較於一九八八年開幕、總工程費達七十四億元的兩廳院，以及二〇一八年開幕、總工程費達一百〇七億元的高雄衛武營，臺中歌劇院相去甚遠。再加上，臺中歌劇院是一棟相當特殊的建築物，曲牆結構工法困難，因而大部分的經費多支用在主體建築上了，館內各項硬體設備，如空調及舞台專業設備等，則因經費排擠而降低規格。為能具備國際級劇場的實力，臺中歌劇院提出為期三年的「造夢計畫」，期望盡早升級相關劇場設備，並對每年超過兩百萬人次的參觀民眾

提供更友善的場館服務，強化該公共空間的特色。

首先，在完善劇場設備方面，將劇場燈光系統、舞台設備、視聽設備、空調系統列入改善計畫。針對劇場燈光系統的運作，文化部早先已動支二〇一七年度第一、二預備金，來協助臺中歌劇院改善電力系統，該計畫於二〇一八年十一月底如期如質完成。電力系統改善後，各演出空間將可在不需要外接發電機的情況下，充分支應各型態展演所需。接下來，透過「造夢計畫」繼續擴充迴路數量，使臺中歌劇院之條件，達到與臺北兩廳院、高雄衛武營的燈光迴路相當，如此，可有效改善臺中歌劇院大劇院、中劇院、小劇院演出使用上的諸多限制，使臺中歌劇院得以滿足各種劇場設計上的需求，進而有助於北中南三場館在巡演安排上的合作。

此外，臺中歌劇院開館前，因預算排擠之故，設備規格為能符應專業所需，國際表演團隊演出的標準配備──MA 燈光控制台，僅採購 ETC 控台；功能不足的情況下，不時需要外租 MA 控台。因此，透過臺中歌劇院所提出的「造夢計畫」，購置 MA 控台供大劇院、中劇院使用，另再購置市面上無法租用的 LED 條燈燈具，運用其尺寸小、亮度高、演色性高等特點，使國內外表演團隊在進行劇場設計和設備使用上，減少侷限。

針對舞台設備，雖然臺中歌劇院的懸吊系統，原已有六十支電動桿，但大劇院和中劇院仍分別有十八支、十三支手動桿。因而，透過「造夢計畫」將懸吊系統升級為全面電腦控制桿，再將大劇院、中劇院所使用的道具運送電梯，由懸臂式升降系統改良為鋼片螺旋升降系統，以利穩定牢固，改善電梯載重分配不均、致生傾斜脫軌故障問題。

針對視聽設備，則汰除老舊設備，包括增購高畫質的監視系統，增進公安維護。另，配合強化場館節目演出的重點發展項目，補強矩陣式音響設備，以改善現有點音源系統支調校極不方便的問題；添購新型無線麥克風，來改善舊式麥克風易受 4G 手機訊號干擾問題；汰換二〇〇四年購入的老舊混音機、改為四十軌中型混音機，以利演出團隊使用，期讓臺中歌劇院成為適合演出音樂劇的場館。

至於空調系統的改善，則包括：於大劇院和中劇院的每個座位席次下方增設可變風量終端箱，改善未設節流閥導致的座位席空調冷熱不均問題；大劇院和中劇院前廳更新風量導流器，改善部分風口風量不足問題；鋼琴室更換室內裝修材質為不起粉塵材料，並將空調更新為恆溫恆濕系統，期達智慧型調控全館空調。

其次，在服務構面，則包括智慧場館、公共空間投影設備建置、外牆機械等三項。由於

臺中歌劇院一年進館人次可超過兩百萬人次，其中更有二十餘萬人次為購票觀賞演出的觀眾，透過科技工具進行更精準的進館客層分析，以及提供智慧型導覽和停車、取票、客製化會員服務等各種服務資訊，可以強化忠誠觀眾對臺中歌劇院的認同。另，臺中歌劇院有幾處別具特色的建築設計，包括造型獨特的曲牆及玻璃帷幕，以及國際聞名的外牆壺中居形象，都可以在不破壞原造型的前提下，透過高效能投影設備或特殊的機械裝置藝術，來營造特殊氛圍，繼續吸引民眾造訪駐足，也可增加國際的能見度，打造臺中國家歌劇院成為一座夢想的舞台。

臺中歌劇院提出進行「造夢計畫」之執行，並爭取分年編列預算，經過向文化部鄭麗君部長進行簡報後，獲得支持。隨後，透過國表藝中心行政法人之經費預算彈性，協調館團經費配置事宜；經調控後，臺中歌劇院「造夢計畫」政府補助預算共計編列二點六六億元，分兩年編列：二○二○年度編列一點七八億元之預算，二○二一年編列資本門預算八千八百七十萬元，讓這個階段的造夢計畫解決之前的缺憾。

❖ 大里菸廠評估案：從文資場域到劇場創研基地之夢

劇場的工作總有夢想，也因追求夢想而遠大。臺中歌劇院的設立和營運五年的成果，令人對於臺中的藝文人口及發展能量充滿無限想像。尤其，近年的藝文氣息與氛圍，帶給各界許多的期待。臺中國家歌劇院開幕以來，即以「非典型的劇場空間」為概念展開營運，希望能夠實踐「藝術可以翻新一座城市、一個國家」（Power of Theater）的願景，也期能呼應近年於中臺灣拔地崛起的精密機械工業，成為「發展科技藝術／新媒體創作與展演的培養皿」。

由於特殊的建築設計，臺中國家歌劇院經營團隊，始終也在尋找中部地區可能的擴充空間，來實現「中部劇場創作基地」藍圖，讓臺中註冊卻滯留外地的表藝團隊回鄉，活絡中部地區藝文生態，串連表演藝術產業鏈。

大里菸廠座落於臺中通往霧峰等地區的交通要道上，包括文化部或地方政府都想活絡這個文資場域，臺中國家歌劇院意圖相關的可能性。二○二○年中旬，臺中國家歌劇院提出使用大里菸葉廠部分空間的想法，跟我做了簡報。這是一個很不錯的夢想，報告中提到，大里菸葉廠氣候乾爽適合佈景、服裝、道具儲存；且鄰近台七四快速道路，南送北迎交通便

利。兩座大型倉庫與廠房挑高五至六米，適合作為佈景工廠及倉儲；將現存停用機具以科藝新媒體賦予新生命，為菸葉產業的歷史回顧做成新媒體（AR, VR）劇場形式的沉浸式展覽，成為全臺唯一「菸葉劇場」，更期能在這裡打造出完整的「劇場生態鏈」，吸引過度集中於大臺北地區的劇團回鄉發展。

我認為臺中歌劇院的使命感是令人感動、值得支持的，於是二○二○年九月我和當時剛上任的李永得部長會面時，也跟文化部提出了相關的初步構想；李部長和文化部第一時間便表示全力支持。後來，幾經文化部瞭解各個單位的需求，以及和地方政府相關單位的溝通，還有臺中歌劇院多方討教和討論後，由於這計畫所涉及的面向相對複雜，尤其這是文資場域，與地方政府（臺中市政府）如何共同合作來做修復、活化工作，程序所涉相關事項，有許多繁瑣的問題必須去克服，預計要花上的時間和氣力不會少。因此，文化部先以補助臺中歌劇院辦理「歌劇院科藝創研基地——大里菸葉廠開發研究案」，來進行各項調查研究，作為後續規劃的參考。

雖然困難不小，但大里菸廠作為科藝創研基地的構想，卻是有機會為大臺中地區的文化發展，帶來很大的助益。因此，我對臺中歌劇院的熱忱，給予全然支持、也全力成全，不

過，我也一再跟文化部和關切本案的在地立委提及、向臺中歌劇院申明：未來大里菸葉廠若要活化、要經營，臺中歌劇院投入專業參與其中時，需要政府資源的支持，才能讓夢想可行，也必須關照、確保，不能影響臺中歌劇院現行營運的各項經費資源。也就是說，大里菸廠案需要另有專案專款，有關的經費、人力等軟硬體，必須是臺中歌劇院原本營運費用的「外加」資源才行。這樣的原則，都能獲得認同；後續若有機會，期待大里菸廠案的規劃構想可以成真。

第四節　國家兩廳院捷運連通道案

到國家兩廳院欣賞演出的觀眾，最常使用的大眾交通工具，就是捷運。多年來，許多藝文愛好者時常向我反應，從中正紀念堂五號出口到場館廳院，不但需要走一大段路，且上下進出不甚方便。尤其是像遇到下雨天，對於拉行李箱或是乘坐輪椅的人來說，從捷運站出口要進到場館內的這一段，是相當麻煩的路線。如果能打造一座連通道，將捷運出口與場館入口連結起來，應該會是藝文愛好者的一大福音。

其實，早在臺北市捷運局籌設淡水線時期，原本就已經有針對兩廳院捷運連通道一案做過規劃，但當時有些藝文界人士因為擔心該設施會影響到場館廳院而抗議，後續作業也就沒有再進行。一九九八年，捷運中正紀念堂站通車後，發現對兩廳院並沒有造成影響，所以在二○○二年到二○○三年我擔任兩廳院總監期間，曾找了捷運局和中興工程顧問公司來評估，看可否開通兩廳院地下停車場與捷運出口的連通道。雖然當時評估可行，但所需經費捷運局已無法支應，故未能成案。二○○四到二○○八年期間，兩廳院持續針對捷運連通道一案進行評估，並送都市設計審議程序通過，然而，再度因為經費的問題，又告暫停。

❖ 國表藝第二屆董事會通過計畫，正式報院核定

國表藝中心成立後，兩廳院連通道案在第一屆董事會中，劉富美董事即已有提出，但沒有做成決議。二○一八年四月，第二屆董事會成立當天，董事們在和文化部鄭部長會面時，也提出了規劃與執行此案的需求。因此，我請兩廳院持續進行評估和提案準備，並於二○一八年十一月二十八日國表藝第二屆第四次董事會議上，兩廳院進行「兩廳院藝術力厚植計畫—捷運連通暨地面景觀設施整體規劃」專案報告，以便董事們可以就後續程序和時效問

題，形成共同瞭解，並集思廣益，設法讓內容更完整周延。

這次兩廳院提出的捷運連通道規劃，是將此公共建設案的定位，放置在臺灣社會變遷及藝文生態系發展的進程脈絡裡，扣連這近年來重要的文化政策方向，形成具體而全面的設計構想。

首先，兩廳院位於中正紀念堂園區內，且位處臺北市區核心地帶，但從落成啟用以來，劇場營運事務始終能秉持專業發展導向，從未以「政治思維」來做考量。如今，兩廳院已是民眾遊憩和享受藝文生活的重要場域，因而，兩廳院希望在具歷史脈絡性質的空間結構中，能以藝術為主軸，透過空間整合延伸，將室內室外、地面地下的空間，做一個整體性的設計與規劃，以有效發揮內外部空間的最佳效益，在歷史性都市地景的基礎上，創造符合社會期待的城市價值。

由於建造時代較早，且基於原先空間屬性定位之故，兩廳院在建築動線安排、建築材料和景觀形式語彙等設置上，整體呈現出一種莊嚴、有距離感的空間氛圍。因此，透過捷運連通道案這個空間改造的機會，可以打造兩廳院入口新印象，進行實體公共空間的活化與串聯，將藝術場域由牆內擴散至連通道與戶外空間，再以空間釋放手段，形塑出人人參與的藝

術生活風格，產生文化體驗的「質變」，也確立活化歷史紀念性都市景觀的社會與文化價值。

其次，捷運連通道的打造，能夠直接提高文化設施的可及性，打造無障礙的文化近用環境，呼應全球近年高度重視並積極落實的文化平權理念。臺灣面對著高齡化和少子化社會的來臨，勢必會對我國文創產業的經營與發展帶來實質影響，因而，回應高齡少子化的社會結構，打造符合「共融」與「全齡化」的無障礙、友善空間，以開創出下一個「全民藝文時代」，是近年來劇場營運所關注的實踐重點之一。

在政策趨勢引領下，為使這座歷史建築符合當代的無障礙服務精神，兩廳院於二〇一六年利用三十週年大整修的機會，增設了無障礙座位，並改善了建築內部的無障礙電梯；在軟體方面，也在年度系列節目中規劃身障表演藝術家的演出節目，以打破觀眾對於表演者的刻板印象。這次捷運連通道案，則持續透過強化軟硬體空間的友善，以及提升劇場的可親近性，來增進多元族群使用的機會和意願，降低民眾欣賞精緻表演藝術的門檻。因而，在空間整合與活化策略上，兩廳院連通道案秉持的是「以人為本」和「親生命」的設計原則，全面檢視兩廳院周邊環境。

第一個需要優化的地方即是自捷運中正紀念堂站五號出口前往兩廳院、廣場與地下停車場的這段路。由於標示和人行動線不明確，且人行步道空間受限於早期規劃，空間顯得零碎分割，而地面與地下停車場空間與主要人行動線交錯，且沒有無障礙通道，以致交通衝突點多，不但不利於觀眾和遊客抵達目的地，安全上也容易有疑慮，應重新以人本為主要交通規劃切入點，提供安穩、方便、持續、舒適、清楚的交通系統，而整體空間規劃設計則依照無障礙環境設計原則，以「可達」、「可入」、「可用」為目標。

相較於原人行動線的不順暢與空間之間的分散，連通道可串連了點與點間失落的空間，達到空間功能整合的效果。此外，以友善行人與彈性使用為訴求，在不影響兩廳院建築立面的前提下，串聯信義路、愛國東路的綠帶，依空間類型與介面特性，加做最適當的車阻設計，可提高人行的安全與舒適度。另一方面，透過連通到形塑出的室內外空間，亦可提供館藏豐富卻鮮為人知的藝文圖書館一個與群眾重新連結的新面貌，同時也創造一個半開放形式的新型態展演空間，以及實驗性藝術的交流場域。

更進一步，透過連通道的空間整合，打開兩廳院的戶外景觀，讓周邊大小森林的綠地資源相互連結，可以創造出一個文化近用（access to the culture）的生活場域，打造一個適合親

子休憩、藝文推廣和生態永續經營的活動空間。過往，大小森林因圍牆與車道限制而與周邊地帶分隔，且因植栽濃密，可供休憩的活動空間顯得狹小零碎，又因死角多、視線不通透，形成安全上的疑慮；而部分樹蔭濃密空間的土壤，因長期踩踏與沖刷，呈現出一區一區積水與硬化的現象，造成土壤夯實表土暴露，導致整體空間的舒適度與使用度都不高。

未來，在原本的停車場短車道入口改為捷運連通道後，小森林的範圍將擴增綿延至戲劇院側，觀眾與遊客在這個安全無虞、綠蔭如蓋的空間中，可以優閒漫步，休憩之際，不時能夠參與展演、講座、工作坊、體驗活動等，甚或是駐地藝術家的展演、創作、排練過程。如此一來，表演藝術「看」與「被看」的門檻降低，文化的「參與」、「近用」與「認同」等過程，自然地融入藝術專業工作者和一般民眾的生活裡，在推動藝術生活化的過程中，凝聚在地認同，並塑造出文化共融的實踐場域。

最後，捷運連通道案和兩廳院下一階段的發展更是息息相關。當各地新興場館紛立、藝文生態逐漸成熟、外在社會環境改變之際，兩廳院的文化價值雖已深植人心，但如何確保場館的優勢，仍是兩廳院必須面對的經營課題。相較於新興館舍具有空間腹地充足、設備新穎等條件，兩廳院具有一定的營運發展基礎和區域市場成熟度，但仍需在現有的軟硬體資源上

進行整體提升，以為兩廳院的主體，也就是藝術家、表演者與觀眾，創造出更具吸引力的展演藝術平台，繼續成為驅動藝文發展的引擎。

在這一波健全臺灣表演藝術生態、均衡區域藝文發展、落實文化平權的趨勢裡，作為「領頭羊」的兩廳院，以達成文化之於生活的「必然性」（inevitable）為經營目標，因而在發展策略上，必須從過去的「增量」，進化至「質變」。一方面，兩廳院的功能不僅僅是一棟「房子」，而是能夠從觀眾進入場館前到離開場館後，在遊逛、體驗、欣賞表演的過程和空間中，感受到連貫性、創造性的「韻律」營造。另一方面，因應時代轉變和創作環境新需求的出現，兩廳院做為表演藝術旗艦級的展演中心，必須持續扮演「齒輪軸」的角色，整合相關資源，打造多元的藝術平台，提供更健全的表演藝術孵育環境。

在國內外競合日趨激烈與多元的挑戰下，許多演出在首演完之後就消失殆盡，無法產生演出的長尾效應；而兩廳院因建造較早，不但場館座位席數相對較低，內部的排練空間也已無法滿足演出團體的排練需求，更難以作為提供藝文工作者使用。因而，藉由連通道專案的機會，可以再啟「夥伴時代」的想像，使兩廳院能以藝術陪伴與青年培育的角色，透過創意研發導向（R&D-Lead）和「以軟帶硬」的策略，將資源更有彈性地匯入更多元的參與合作

脈絡中，去擴展年輕世代的創意空間。同時，也透過實驗性藝術空間的建構，來增加藝術工作者與一般民眾接觸互動的機會，使多樣的生命經驗得以進行表達與反思，也讓更多小型、萌芽中的表演藝術單位能夠擁有舞台，促進跨領域合作夥伴關係之締結。

❖ 協助成立專案小組與連通道計畫變更

由於「兩廳院藝術力厚植計畫—捷運連通暨地面景觀設施整體規劃」全案規模不小，且計畫經費高、所需期程長，在董事會上，我特別徵求董監事的同意，請兩廳院組成專案小組，邀請董事們加入，來協助兩廳院檢視計畫相關事宜或提供意見，設法讓內容更完整周延，以使有助於計畫的申請。董事會通過後，連通道案接著陳報給文化部，獲得鄭部長表示將大力支持。而後，國發會於二〇一九年二月十三日開會審查，會議決議支持本案之必要性，並請兩廳院修正資料，以利續送行政院審查。二〇一九年四月十二日，行政院發函核定同意辦理「兩廳院藝術力厚植計畫—藝文推廣廊道暨地面景觀設施整體規劃」案。

兩廳院於二〇二〇年年初委託專業顧問公司展開本案專業營建管理之規劃，過程中發現，從工程技術面、開挖效益來看，若能將原來區位樓層（地下一點五層）下挖至地下三

2018 年 11 月，至兩廳院周邊進行捷運連通道場勘作業。

2020 年 8 月，兩廳院向董事會報告與說明捷運連通道規畫案。

層，將可增加挑高空間及使用樓地板面積，增加空間的多元性與運用的可能性。因而，兩廳院於二○二○年七月十五日提出簡報，說明方案規劃前後的差異；會後，我便請祕書室盡速安排於八月五日召開董事會專案小組會議。

感謝專案小組會議與會董事們以及文化部、相關單位的支持和寶貴建議，連通道計畫變更後，將可下挖到地下三層，不但整個連通道的空間多了許多，且將能同時解決兩廳院排練空間非常缺乏的問題。透過此計畫建置「後台中心」，讓表演團隊在上舞台前，可以完整進行技術整排，如此一來，對於表演團隊的製作、執行能力升級，會有很大幫助，對於驅動產業的效果，更是令人期待。九月七日，我與文化部李永得部長會面，說明本案修正變更重點，與文化部商議後，對於所增加的預算可提請納入國家公共建設計畫來申請補助。

二○二○年十月八日，文化部將本案修正計畫書陳報行政院，後經行政院交辦國發會續處。國發會統整政府相關單位意見，包括：安全性為審核之重要考量、排練空間必要性的確認與釐清以及經費來源要再研酌等相關意見。針對政府單位的意見，兩廳院詳細逐條回應，除請 PCM 再次協提工程安全評估等文件及說明佐為補充外，對於和劇場等比例的排練空間／後台中心在兩廳院既有空間下實在無法擴充建置，以及此空間之建置對表演藝術界及產業發

展之助益，均做出說明；讓審核單位具體了解，這個修正計畫增設的大型多功能排練空間，朝與正式演出舞台等比例設置，將做為延伸兩廳院的「後台中心」，可將歌劇、現代戲劇、舞蹈與交響樂等需技術整合之排演，納入製作與演出思考，以期每一檔演出，不論特殊的大型道具、複雜的技術、空間走位等，都能在此進行技術整合。

關於經費，這個修正計畫的提出，使總經費修正為六億二千八百九十七萬元，較原計畫的四億六百萬元，增加了二億二千二百二十八萬元。對於政府是否仍會如同原計畫全額補助，大家雖仍期待，但也以盡快、順利通過計畫為原則，做出經費來源備案的準備，包括：修正計畫審議需時、營建成本隨物價上漲因素、藝文表演相關需求甚切等，均為重要考量點。因此，在二○二○年八月的董事會中，我提出了說明，如果計畫審查過程中，認為應由兩廳院提列自籌款，也請各位董事在通過本計畫修正內容時，併同同意：屆時配合行政院核定狀況，若需改由兩廳院自籌經費，則同意兩廳院改以勻支累積賸餘來辦理。後來，也據此回應國發會的審議意見後，行政院於二○二一年八月核定修正計畫書。

這次的修正計畫，讓兩廳院捷運連通道不僅是空間的擴增，更是解決了多年來表演藝術展演創作專業提升所需空間。若由空間規模的數字來看，則從原來規劃的總樓地板面積兩

224

千四百平方公尺（通廊空間一千二百七十五平方公尺、附屬空間一千二百二十五平方公尺），因下挖到地下三樓，將增至五千九百六十三平方公尺（通廊空間八百七十平方公尺、包含排練室在內的附屬空間五千零九十三平方公尺），足足多了一倍以上。

空間往下垂直發展，工程開挖需耗費時間、也需經費資源，原來核定的計畫確定走開挖的方式，經過工程專業評估往下多挖一層安全無虞，且對完工期程不致產生太大影響之下，我和兩廳院的共識就是：這次挖下去，下次要再開挖，機會渺小！那麼就做成決定勇敢承擔，所增加的修正計畫經費由兩廳院的自籌經費來做支應。接下來的所有作業馬上展開，兩廳院經營團隊將全力在二〇二五年年底，讓這個嶄新空間能帶給表演藝術界專業能量更多揮灑空間。

2021 年 1 月，兩廳院與捷運連通道設計團隊進行進度匯報。

【於國表藝中心董事會中對兩廳院捷運連通道計畫所做發言】

日期	屆次	發言紀要
2017.5.23	第一屆 第 14 次董事會	劉富美董事以臨時提案提出本案，董事說明：建議兩廳院規劃設置「捷運連通道」，使觀眾在雨天前來欣賞演出時，不會再因為淋雨而影響其整體觀賞經驗及品質，是服務觀眾重要的事；本案設置有重要性與必要性。 對於該臨時提案，做成決議：請國家兩廳院研議「捷運連通道」設置可行性，並請將評估結果及後續規劃方案陳報董事會。
2018.11.28	第二屆 第 4 次董事會	1. 兩廳院於董事會提報：捷運連通暨地面景觀設施兩廳院捷運連通道一案，臺北市捷運局在淡水線籌設時期原本就有相關規劃，後來因為藝文界強烈抗議，就沒進行後續作業。1998 年捷運中正紀念堂站通車，發現對兩廳院並沒有影響，因此，在 2002 ～ 2003 年曾找捷運局來評估可否開通兩廳院地下停車場與捷運出口的連通道，當時雖然評估可行，但捷運局已無法支應經費，故迄今未能成案。後來，2004 ～ 2008 年期間兩廳院繼續評估後，並送都市設計審議程序通過，後因經費問題又告暫停。此案在上屆董事會已有提出，但沒做成決議，本屆董事會成立當天，董事們跟部長會面時也提出這個需求，現經兩廳院評估後於本日會上進行報告。 2. 此計畫經費高、所需期程長，在向政府申請補助的時效上，可能要考慮到文化部需於 11 月底到 12 月期間向行政院提報此計畫內容。 3. 由於全案規模不小，雖然不影響原來的兩棟建物，但如果能有更多的討論，或許對於計畫的申請更有幫助。所以，我們可能必須先向文化部發函送件，同步並設法讓內容更完整周延。就我所知，文化部或後續行政院交送審查過程中，會不斷地請提案單位做補充或修正抽換、改善計畫。
2019.5.22	第二屆 第 6 次董事會	兩廳院連通中正紀念堂捷運站五號出口的專案計畫，經送請文化部函轉國發會審查後，行政院業已函覆核定。依照這次行政院核定的計畫，計畫年期從明年至 2025 年，已請兩廳院展開前置作業，朝向盡早完成來努力。

（續）

日期	屆次	發言紀要
2020.8.26	第二屆 第 11 次董事會	1. 本案原計畫（按：2019 年行政院核定版本）只規劃開挖到地下兩層，但在 PCM 規劃過程發現，有下挖到地下三層的機會和效益。而且，這次的工程一旦開挖下去，等完工後，以後要再往下挖的機會幾乎不可能了。因此，當 PCM 提出建議下挖到地下三層時，兩廳院怡汝總監來跟我做簡報，我覺得這想法非常值得進行，也趕快安排在 8 月初召開董事專案小組會議，感謝與會的所有董事，給了許多寶貴的意見。隨後，兩廳院也到文化部預為溝通，向蕭次長報告，部裡相關單位也給了很多很有幫助的建議。這個計畫所增加之經費，原來在討論時，是想用兩廳院自己的累積賸餘，主要考量是希望不要在提報計畫變更時，增加太多送核審議程序和時間，以免對計畫期程有太大的影響。後來兩廳院在和文化部討論時，蕭次長表示若申請公建計畫來做為增列經費的財源，和由兩廳院自籌相較，這兩種經費來源，在期程上應該不會有太大差別，同時，文化部各相關單位也樂於協助提供相關的做法和建議；很謝謝文化部。 2. 因此，這次對於新增的工程經費來源，我們依文化部的建議，先申請公建計畫補助。如果計畫審查過程中，認為應由兩廳院提列自籌款，也請各位董事在通過本計畫修正內容時，併同同意：屆時配合行政院核定狀況，若需改由兩廳院自籌經費，則同意兩廳院改以動支累積賸餘來辦理。 3. 由於後續如果動用到兩廳院的累積賸餘，考量未來兩廳院會有需保留累積賸餘來修屋瓦，因此未來兩廳院年度預算若有賸餘，請逐年以每年度賸餘來做回填，以免影響原保留修屋瓦之財源。如果真的未來仍有不足，則以動支中心累積賸餘支應，再有不足則可考量動用基金支應換瓦。

（續）

日期	屆次	發言紀要
2021.2.24	第二屆 第 13 次董事會	1. 去年 8 月分董事會通過兩廳院捷運連通道修正計畫案後，計畫書隨即報請文化部轉行政院審議；後來行政院也將各相關單位審議意見送請兩廳院做進一步說明。其中，對於安全和技術層面的提醒事項，兩廳院已經請工程顧問公司做詳細說明，也和捷運局做確認後提出報告。另外，對於修正計畫新增的 2.2 億元經費來源，行政院公文提到，國表藝的財務狀況應該可以自行籌措。有關行政院公文中對於經費來源的意見，我認為應該要讓這個計畫盡早進行，不要影響到表演藝術界的發展需求。 2. 此案之前在董事會審議時，有做成決議：優先爭取全額由政府經費補助，如果無法補助，則由兩廳院累積賸餘支應。因此，已建議文化部，如果政府補助有問題，那麼就由兩廳院累賸來支應。希望此案能盡快核定下來，兩廳院已準備好後續委託設計技術服務的發包文件，讓整個計畫趕快進行後續的推動。
2021.6.23	第二屆 第 14 次董事會	1. 兩廳院捷運連通道下挖到 B3F 的修正計畫書報文化部轉行政院後，行政院在去年 12 月、以及今 5 月 4 日分別函覆請兩廳院補充說明，同時，也都提到計畫書修正後所增加的 2.2 億元，政府若未能補助時，經費如何籌措。這個案子去年 8 月在董事會審議時，有做成決議：優先爭取全額由政府經費補助，如果無法補助，則由兩廳院累積賸餘支應。 2. 有關行政院公文中對於這個修正計畫經費的意見處理，我認為應該要讓這個計畫盡早進行，不要影響對表演藝術的需求回應，因此依據董事會之前對於經費備案處理方式的決議，已回函文化部函轉行政院，將由兩廳院累賸來支應修正計畫新增的 2.2 億元。

第五節　國表藝數位典藏系統

成立於一九九三年的兩廳院表演藝術圖書館，至今累積超過十九萬件的館藏，其中，主辦節目相關文物海報、節目單、影音資料等，是一大特色館藏。在此基礎上，兩廳院數位典藏系統於二〇〇八年建置完成，典藏了自一九八七年兩廳院開幕以來，超過四萬七千個節目的文物數位檔案；二〇一八年，兩廳院表演藝術圖書館的數位典藏系統的點閱人次達六萬五千人次。這些資料，不但記錄了兩廳院三十多年來演出的風華與歷史，也是研究、考察臺灣表演藝術發展史的重要累積。數位典藏系統內含有七個資料庫，五個是場館文物檔案資料庫（節目、海報、節目單、影音、劇照），兩個為表演藝術相關資料庫（期刊目次、簡報）。除了妥善保存兩廳院演

【數位典藏系統之建置，持續執行擴充中】

資料庫名稱	收錄範圍	數量
節目資料庫	1987-2020 年主辦 / 外租節目資訊	21,557 筆
文宣資料庫	1987-2020 年主辦 / 外租海報	10,211 筆
節目單資料庫	1987-2020 年主辦 / 外租節目單	16,887 筆
影音資料庫	1987-2020 年主辦節目影音	4,133 筆
劇照資料庫	1996-2020 年主辦節目劇照	1,268 筆 5,733 個
期刊目次資料庫	1973-2018 年圖書館訂購期刊的目次資料	322,702 筆
簡報資料庫	1987-2021 年剪報資料，目前對外僅開放兩廳院電子報	732 筆

出文物檔案外，數位典藏系統亦提供表演藝術領域的研究人員、教學者、相關從業人員（藝術家、行銷企劃人員、策展人、出版業），甚或是有興趣的觀眾，豐富的參考資源。

對於表演藝術相關資料的數位典藏，兩廳院多年來主動規劃、並持續執行計畫；為因應數位時代的發展，兩廳院於二〇一八年開始研擬系統優化的需求與規格，預計於二〇一九至二〇二〇年執行「表演藝術圖書館數位博物館」建置計畫。不過，隨著臺中歌劇院及衛武營陸續成立，北、中、南三座國家級劇場齊備，在國表藝作為「整合平台」的概念下，產生了三館一團共用數位典藏系統的想法。

由兩廳院主責、三館一團共同組成工作小組進行相關規劃探討後，二〇一九年七月十七日，我在國表藝主管會議上做成決議，要擴充、彙整轄下三館一團文物資料，並在兩廳院所主導的表演藝術圖書館數位博物館既有基礎下，於二〇二〇年正式啟動系統優化專案，擴充建構為「國家表演藝術中心數位典藏系統」（簡稱「國表藝數位典藏系統」），由各館團共同利用這個系統平台，將資料數位化、在系統上做建檔，以符合共用平台的精神。至於資料儲存方案，則由原本的更新磁碟陣列與硬碟擴充，更改為雲端儲存空間租用方案。

「國表藝數位典藏系統」建置專案，為期約十一個月，於二〇二一年年初完成第一階段

建置，進行試營運；系統試營運期間，先開放民眾在兩廳院表演藝術圖書館內使用。根據試營運期間的使用觀察，發現可再加強系統前台使用服務與提升檔案資料取用的便利性，因此於同年年底進行第二階段系統優化建置，二〇二二年三月完工後，全面對外開放使用。

國表藝北中南三座國家劇場，每年的演出，都是臺灣具代表性的作品，代表臺灣的表演藝術能量，也是所有做相關研究的人或學術單位最想取得的資料。數位典藏系統如果日積月累下來，以三館一團演出的節目量，為數非常可觀。建置完成後，民眾可以利用「國家表演藝術中心數位典藏系統」查找三館一團的節目文物資料，包含節目內容介紹、節目單、文宣、影音與劇照等。是以，如何讓這個平台的內容能夠充實，是未來非常重要的工作。

因而，我請各館團站在外界對國表藝是整體的角度來思考數位典藏系統的定位，務必持續努力建置資料，並著手處理授權相關問題，於節目合約納入取得授權使用於國表藝數位典藏系統的條文。為此，三館一團也分別指派了權責部門主管和窗口人員，與兩廳院圖資組的專責人員針對系統建置的相關議題進行討論，確立共識原則。對於目前的節目資料建置，兩廳院已有一套相應處理機制，包括：合約已經納入相關授權提供給典藏系統使用、影音剪輯為三分鐘等等的規定和條文；而節目相關資料的來源也將「劇場管理系統」和系統典藏做關

232

聯處理，由系統自動帶入，較一氣呵成、省力。有鑑於此，我也建議臺中歌劇院和衛武營參考兩廳院的經驗，從系統端來做連動、做思考，如此也可確保後續系統資料得持續累積，不受人的異動等等因素影響成果。

至於各館團經費分攤問題，本次系統擴充建置相關費用，在二〇二一年十月建置專案進度報告會議上，我也做成裁示：因為「國表藝數位典藏系統」是提供給各館團共用，也是表演藝術的重要資料的典藏系統，因此，建置經費是由國表藝中心的預算來設法支應。系統建置完成後，往後年度則由各館團來對各年度的維護管理費用做分攤。

我認為，數位典藏只有持續累積、不斷進行，才可能有成果。面對過去物件的易逝性，要回溯確實困難十足；面對現下和未來的物件，如果沒有立即著手，未來的典藏工作，也將是困難重重。對我來說，數位典藏的工作必須要做，而既然要做，挑戰也在所難免，必須面對。基於三十多年發展過程中的資料整理，在環境與生態的變遷下，要著手處理版權議題，有其困難度，尚需要一段時間去解決相關問題。但無論如何，對於數位典藏工作，我期勉三館一團動起來、做就對了！相信來日，「國表藝數位典藏系統」會成為一個臺灣最重要的節目典藏資料庫。

第四章

攸關表藝發展之事，「頂真」以對

在臺灣，行政法人起步已有十多年的歷程，而隨著行政法人首例——兩廳院的蛻變，到「一法人多館所」的首例——國表藝中心為表演藝術界所帶來的改變，在在可以肯認，行政法人制度的確帶來了許多新的可能。其中，使劇場營運得以從公務體制的人事、會計、採購制度中鬆綁，朝向專業經營的道路前進，是相當重要、並且已收到實質成效的助益。然而，這段不斷向前行的發展過程，實際走來卻也時有顛簸，就算時至今日，也確實有一些事情和面向，需要有關單位加以留意。每每遇到這樣的時刻，身為國表藝中心董事長，我總是不得不提出一些呼籲，更有甚者，必須強力採取行動，以守護落實專業治理的核心價值。

在我擔任國表藝中心董事長期間，分別出現《國家表演藝術中心設置條例》與《公職人

234

員利益衝突迴避法》、《政府採購法》適用相關的疑義。對我來說，對於法條「適用問題」所反映出的，是觀念與態度的問題，而這也是做一件事情能否成功的關鍵。行政法人制度得之不易，它應該是帶來理想實現的希望，而不是用公務體制的思維來執行這個創新的制度。前進或倒退，往往取決於一念之間，然而，這些對於制度和法律的認知與見解，看似微幅，卻會在表演藝術生態環境裡產生「蝴蝶效應」，影響未來發展甚鉅。為此，我別無選擇，只能不放棄力爭到底！

第一節　《利衝法》施行之適用疑義與修法建議

二〇一八年六月十三日，《公職人員利益衝突迴避法》（以下簡稱《利衝法》）於立法院三讀通過，修正公布全文二十三條，並於二〇一九年一月十三日起施行。二〇一九年一月二十四日，法務部在文化部召開了一場「公職人員利益衝突迴避法說明會」，國表藝中心亦派員到場；說明會由法務部廉政署進行說明，會後文化部相關單位偕同國表藝中心法務同仁，一同就實務作業進行討論。經過說明會所詢問題及意見交換後，我意識到，這個法的施

行恐對國表藝中心運作影響甚鉅，對於行政法人藝文機構的營運來說，不管是文化部所屬行政法人，還是地方政府的文化類行政法人，都將產生重重問題，令人擔憂。

❖ 法制與表演藝術專業人才公共參與之衝突困境

《利衝法》修法後，於第二條第一項第七款之條文中，將公法人之董事、監察人、首長、執行長與該等職務之人，增列納入適用範圍；而國表藝中心為行政法人，依《行政法人法》第二條第一項的規定，是為執行特定公共事務，依法律設立之公法人。因此，國表藝中心成為《利衝法》修法後的適用對象。扼要地說，《利衝法》將行政法人的董監事、藝術總監都納入適用範圍，且不因無給職的董監事身分而排除適用。如此一來，以後恐難找到擔任國表藝董監事之合適人選！

國表藝董事會的組成，是依照《國家表演藝術中心設置條例》（以下簡稱《國表藝設置條例》）之規定，董事人選一定包含藝文界人士；從兩廳院到國表藝，觀諸歷來名單，能夠成為董事者，均具有一定代表性或社會成就。我認為所謂「具有一定成就者」，除了指活躍於舞台演出活動、具備經營表演團隊的能量、具有創作者或團隊主要負責人身分的人，還包

括了透過不同身分（學者、企業家、特定領域資深工作者等）、以不同方式（經費贊助、著述報導、人脈連結等）提供藝文發展所需相關資源的關係人士。這些藝術工作者及演出團隊或組織的關係人，長期在表演藝術領域累積相關經驗，也就不可避免地會成為場館主合辦節目或場地夥伴的合作對象。

依據《國表藝設置條例》第十七條第一項規定，董事、監事或其關係人，不得與國表藝中心為買賣、租賃、承攬等交易行為，但有正當理由，經董事會特別決議者，不在此限。再依據《國家表演藝術中心董事會議議事規章》，交易行為，應經董事會三分之二以上董事之出席，並經董事總人數過半數同意之特別決議後，始得為之。也就是說，「在線上」的藝術工作者，在擔任國表藝董監事期間，若要租借三場館場地做演出，同樣需要經過節目評議機制，且該演出案還需要提報董事會議通過，始可使用該檔期。

依照現行的《利衝法》條文，國表藝在配合上可能出現問題的地方，有兩處：其一，第一條明定「公職人員利益衝突之迴避，除其他法律另有嚴格規定者外，適用本法之規定」。所以縱使《國表藝設置條例》裡頭已有利益迴避須經董事會特別決議審查通過後始可辦理之規定，但仍無法逾越《利衝法》之規定。其二，《利衝法》第十四條規定「公職人員或其關

係人，不得與公職人員服務或受其監督之機關團體為補助、買賣、租賃、承攬或其他具有對價之交易行為。」然而，該條文中雖列有例外許可情形，但以國表藝的案例來說恐仍難適用，又或者，法務部將如何採認，亦是有待確認與釐清之處。

由於《利衝法》施行前，國表藝中心有數個利益迴避個案，是已經董事會同意辦理的，或後續將送董事會審議的，亟待釐清如何續處，因此，辦理說明會時，文化部藝發司特別跟國表藝做聯繫，關切後續可能的影響問題，而我也在二○一九年一月二十四日會後，即向文化部鄭部長報告，提出我認為《利衝法》施行將對國表藝產生重大衝擊的見解。一月二十八日，國表藝中心填報「行政法人因應《利衝法》之衝擊情形及需與法務部協調事項調查表」，陳報給文化部；一月三十日，國表藝中心又再函報文化部《利衝法》之衝擊及建議作法，積極與文化部共商解套的可能性。具體盤點後便會發現，《利衝法》衝擊的層面甚大，而對表演藝術未來的發展更是會造成深切影響。

我個人幾次進出兩廳院擔任主管職務，包括這次擔任國表藝中心董事長，在就任前，我都明確對外宣告，我個人及我所創辦的表演團隊，在我擔任公職期間不會接受國表藝三館一團的邀演，會以自行租場地的方式來辦理演出。此舉確實是為了將個人職務所涉及的利益衝

突減至最低，自我約束的嚴格程度堪比《利衝法》之規定，因此，《利衝法》的施行，對我個人的影響相對較小。然而，如果沒有朝向國表藝中心或相類似性質的機關得以全面排除《利衝法》的適用，那麼，一旦擔任了國表藝中心董監事或場館總監，未來在參與節目演出時，凡是具有關係人身分的表團與節目，不但完全不能受各場地的邀請，參與主、合辦節目的演出，即使是以外租場地的方式辦理，也有重重受阻。如此一來，特別是對於無給職的董監事，將直接影響到他們出任的意願。未來，相關法人化單位在人才遴聘上，勢必也會碰到同樣的問題。

就國表藝中心而言，董監事屬於藝文專業相關者，實務上均涉有《利衝法》迴避規定之適用對象的問題。以第二屆董事會組成為例，在十五名董事和五名監事中，涉及應迴避者即達九名之多。在《利衝法》的規範下，只要是屬於國表藝中心董監事為關係人的表演團體或演出節目，均不得為國表藝三館一團主辦節目之合作對象，就連以合辦、採免場租方式進行的合作，包括廣場戶外演出節目在內，都屬禁止行為。這樣的現象顯示出，《利衝法》在訂定的過程中，未能充分了解並考量到表演藝術界的生態與實務狀況，因而有必須檢討修訂之處。

劇場經營有其專業屬性，是高度專業運作需求的機構。因此，從國立中正文化中心的公務機關時期，至二○○四年國家兩廳院行政院行政法人化，再到國家表演藝術中心一法人多館所體制，無論是行政機關首長，還是法人化後所遴聘的藝術總監、董監事，許多人都兼有《利衝法》中所稱的「公職人員」（如藝術總監、董事、監事）與「公職人員關係人」（如表演團隊的創辦人、負責人、董監事、藝術總監……等）兩種身分。在中正文化中心行政機關時期，行政首長（中心主任）若有兼任他職的情形，是依相關規定，以兼職報經主管機關同意、迴避等方式來辦理。行政法人化後，國表藝中心依設置條例所定，董監事均為無給職，另董監事組成成員包括表演藝術界代表，當涉及利益迴避事由的時候，同樣依《國表藝設置條例》所訂定的，有正當理由經董事會特別決議後辦理；國表藝三場館藝術總監亦同。

《國表藝設置條例》關於利益迴避的相關規定，是基於臺灣表演藝術生態與未來發展可能性，來訂定較適合可行的規範，既要考量臺灣表演藝術專業領域人才具有一定成就或代表性者，相對而言較具稀少性，又必須避免瓜田李下、授人以柄。依《國表藝設置條例》所訂，董監事均為無給職，另依據《行政法人法》、《國表藝設置條例》所訂，涉有利益衝突迴避情事，有正當理由，得經董事會特別決議通過後辦理，並進行資訊公開。就實務而言，

在此規範密度下，始能兼顧表演藝術產業的生態與需求，否則國表藝中心的董事、監事、藝術總監等職務，將讓傑出的表演藝術人才望之卻步。

然《利衝法》修正後的第十四條規定，公職人員或其關係人，不得與公職人員服務或受其監督之機關團體為補助、買賣、租賃、承攬或其他具有對價之交易行為。例外許可者僅限下列情形：

一、依政府採購法以公告程序或同法第一百零五條辦理之採購。

二、依法令規定經由公平競爭方式，以公告程序辦理之採購、標售、標租或招標設定用益物權。

三、基於法定身分依法令規定申請之補助；或對公職人員之關係人依法令規定以公開公平方式辦理之補助，或禁止其補助反不利於公共利益且經補助法令主管機關核定同意之補助。

四、交易標的為公職人員服務或受其監督之機關團體所提供，並以公定價格交易。

五、公營事業機構執行國家建設、公共政策或為公益用途申請承租、承購、委託經營、

改良利用國有非公用不動產。

六、一定金額以下之補助及交易。

違反修正後《利衝法》第十四條規定者，將依《利衝法》第十八條規定處以鉅額之罰鍰。對於利之所趨的商業實務運作而言，如此重罰或有必要，但對於無酬的國家表演藝術中心董、監事來說，比例似未衡平。有能力和意願出任國表藝中心董監事，共同肩帶動臺灣表演藝術發展公共任務之人才，原已屬不易，若未能排除《利衝法》第十四條第一項前段規定之適用，將造成過去已運作多年的工作型態無法繼續執行。具體的影響包括：董事、監事、藝術總監無法於國表藝中心各館團主合辦節目中參與製作或演出；國表藝中心各館團也無法邀請與董事、監事、藝術總監有「利害關係」的團隊參與主合辦節目；更甚者，與董事、監事、藝術總監有「利害關係」的團隊也無法租賃國表藝中心所轄場館之場地。對於脆弱卻仍勃發的臺灣表演藝術環境來說，這樣的衝擊影響，情何以堪！

再者，以表演藝術界的運作常態而言，基於節目製作等需求，在國表藝中心三場館演出之節目，於演出一年前，對於檔期即已進行確認作業中。《利衝法》相關利益迴避的規定，

242

所設下的法律框架，讓演出節目遭遇到更多複雜的處理環節，也讓主合辦節目面臨難以解決的法律風險。

❖ 積極說明場館與表團所受影響，具體建議修法

表演藝術場館是社會的實驗室，在言論自由的基本權利保障下，劇場是帶領社會前進的重要因子，過程中，不乏出現劇場的運作改變某些社會通念及法律觀點的例子；而其相關適法性，更有國際觀點或案例可供援引。對國表藝中心來說，鼓勵並邀請更多傑出的表演藝術人才，在不妨礙其藝術表演生涯下，參與國表藝中心董監事會組成、場館經營，是落實表演藝術專業治理重要的核心價值。然而，《利衝法》修正條文已實質影響到這個表演藝術發展的基礎，因此，從《利衝法》的適用、條文解釋及法規修正，我代表國表藝中心具體提出建議，並建議法務部協助處理解決。

二○一九年二月十二日，我拜會了法務部蔡清祥部長，就《利衝法》之施行對表演藝術界的影響做說明。我請國表藝中心祕書室和管理部完整整理相關資料，明確列出相關主張和建議事項。首先，國表藝的案例具有指標性，《利衝法》的施行不只是對國表藝影響甚鉅，

對於全國文化機構，像是國家電影及視聽文化中心、文化內容策進院（文策院）、臺北表演藝術中心、臺北流行音樂中心、高雄市專業文化機構、高雄流行音樂中心、苗栗縣苗北藝文中心……等的未來發展，都是影響深遠、事關重大。其次，國表藝中心各場館以外租方式辦理的節目，皆為對外公開開放申請，訂有公定價格，並有外部專家學者組成委員會評議通過後辦理，自應屬《利衝法》排除適用範圍。再者，表演藝術領域在取才面有其特殊專業屬性和稀少性，應設法排除《利衝法》不當條文之適用，始能降低衝擊。為期能徹底解決問題，我向法務部主張，《國表藝設置條例》為特別法，應以特別法優於普通法（即《利衝法》）的精神來排除《利衝法》之適用，且無給職董監事不應為《利衝法》所規範之對象。

與蔡部長面談後，《利衝法》因訂有罰則，顯嚴於《國表藝設置條例》，並無法以特別法來看待設置條例。然卻也獲致初步共識，包括：確認影響對象的無償演出非《利衝法》規範行為；法務部同意以《利衝法》第十四條第一項第二款規定，衡酌「通案」解套影響對象以「外租」方式租賃本中心各場館場地；《利衝法》施行日（二○一八年十二月十三日）前已經「合意」的邀請影響對象之主合辦節目，協助「寬鬆」認定已完成契約締結。另一方面，法務部具體回應說明為：其一，特別法優於普通法的原則，主要是以有無法

244

律效果等來衡酌。其二，根據《利衝法》第一條，除非其他法律有更嚴格的規定，否則仍應適用《利衝法》；也就是說，因為《利衝法》為目前最嚴格的法律（訂有罰則），所以無法以《國表藝設置條例》較《利衝法》來得嚴格做為理由，來做排除適用的認定。其三，對於無給職董監事，依據《利衝法》尚無法排除適用。

二〇一九年四月一日，文化部去函法務部請求協助釋疑：其一，針對國表藝中心於《利衝法》施行前已和表演團隊洽商或議訂完成的表演節目，無論是否已完成書面契約簽訂，為維持法律之安定性及當事人雙方之權利義務，這些已經洽談的演出，是否可以不適用《利衝法》？其二，有關國表藝中心董事、監事、藝術總監之關係人依各場館外租規範租用場地、擔任場地夥伴者，是否符合利衝法第十四條第一項第二款規定之除外情形？

法務部於二〇一九年五月二十二日針對適用《利衝法》疑義案函覆文化部，說明歸結：國表藝中心與表演團體如涉及交易行為禁止規範，仍以簽約時為《利衝法》第十四條條第一項交易行為成立時點。二〇一九年六月三日，文化部將此函覆轉知國表藝中心，並再度去函法務部，指出：國表藝中心所提「外租規範」，是否即屬行政法人可引為《利衝法》第十四條第一項但書第二款適用之法令，此項認定影響國表藝中心作為國家級藝文場館行政法人之

專業治理精神至鉅，請法務部再予釋疑。

由此看來，法務部的函釋與早先我和蔡部長會面時所談到的共識，即：針對尚未完成簽約、但已完成合作條件議定的節目，採用雙方合意的從寬認定來協助不溯及既往之認定，有所出入。並且，對於各場館的外租案件，法務部對於國表藝所訂的規章是不是屬於《利衝法》第十四條第一項但書第二款適用之法令，也沒有做出明確的函釋，僅表示需另行研議。

雖然文化部相當積極著手研議建議修正《利衝法》的修正條文內容，但就當時的情況而言，我認為是緩不濟急，已通過董事會審議的幾檔外租節目，最後也可能有「違法」的風險。相關的違法風險，會讓董事會已經審議的，即將或已經演出的外租節目不知如何進退；來自表演團隊的相關反彈，也令人憂心忡忡。站在我個人的立場，我認為這些外租演出要因為這樣的法律立法叫停，是十分不合理，而如若被認定有違法，更是無法接受。在我看來，利益迴避法律的訂定，是要有超額利益或不合理利益為前提，但這些受影響的表演團隊，本身就不是營利組織，無給職擔任國表藝中心董監事，租借場地須經場館評議通過，以及董事會特別決議，場租照繳也沒少交，怎會有「利益輸送」的問題？

面對這個不合理且直接衝擊表演藝術界發展的法制，我身為國表藝中心董事長，必須想

246

辦法捍衛國表藝好不容易才有的行政法人制度和發展空間。為了不讓行政法人、尤其是國表藝中心的制度理想被打折扣，阻礙了發展，也為了促使法務部能夠儘快修法，並在修法前不要有任何不利於現況的解釋，國表藝中心於二○一九年六月二十四日正式發函給文化部，針對《利衝法》修訂施行條文嚴重妨礙行政法人創設理想、忽略表演藝術產業生態環境情事，表達嚴正的意見以及對立法產生之衝擊進行補救、力圖修法之訴求。

經過多番溝通討論後，法務部於二○一九年七月二十五日去函文化部，針對有關《利衝法》第十四條第一項第二款及第三款所稱「依法令規定」之定義，進行釋義。基於本次函釋，國表藝中心各場館之外租節目，係依文化部核備之外租規範，以公告程序辦理，因此，可不受《利衝法》第十四條第一項交易行為禁止之規範。然而，場館「主合辦節目」排除《利衝法》適用的問題，仍待解方。

《利衝法》沒有考慮到藝文界的生態和需求，對表演藝術界將會造成重大衝擊，為此，文化部多次與法務部探討適用法令的問題。二○一九年十一月二十六日，文化部去函法務部，提出《利衝法》的建議修正條文草案，建議法務部推動修法。文化部建議修法的重點有二：其一，建議刪除公法人董、監事適用《利衝法》，但仍保留原訂首長、執行長適用之規

定。其二，建議於《利衝法》中明文增訂「行政法人基於專業需求為特定目的，並經監督機關核准之交易」，得排除《利衝法》之適用。

因為《利衝法》施行所衍生的問題，影響到表演藝術的整體生態，文化部於二〇二〇年一月三十一日來函國表藝，將有關的協處情形做了整理說明。簡言之，短期內可以透過行政措施處理的部分，像是外租節目排除適用的問題，已獲共識並陸續解決；而為根本解決問題，文化部則針對《行政法人法》及《利衝法》提出相關修法意見。二〇二〇年三月二十三日，法務部回函文化部表示，為衡平《利衝法》防止利益衝突之立法目的，及行政法人之設置宗旨，有關文化部修法建議涉及行政法人適用《利衝法》規範之檢討意見，法務部將審慎評估後，列入未來修法研議參考。

❖ 《利衝法》後續推動修法過程，有待持續努力

自二〇二〇年三月爆發 COVID-19 疫情以來，表演團隊受創嚴重，對表演藝術界的生態亦衝擊甚鉅。防疫期間，除了政府積極予以紓困之外，為協助維持、轉化振興動能，國表藝三場館也提出了「特別方案」，以陪伴表團共度難關。然而，若謹遵《利衝法》之法規，為

免有違法疑慮，則董監事任關係人的表演團隊，皆會被排除在國表藝振興表團計畫的「特別方案」之適用對象外，如此受法所限的情況，實在不合情理。

又，民間表演團隊的運作，多為非營利性的組織，且表演藝術圈於其屬性特質，全世界的表演藝術團體尚且都難單靠票房收入達到損益兩平。這意味著，以藝文界身分擔任國表藝董監事者，若身兼有演出團隊關係人身分，包括參與演出和節目製作者，以及長期關心並有實際贊助或掛名支持者，絕大部分並無參與利潤（益）分配之情形，甚或是無酬參與表團事務，此點與一般企業關係人之可能獲取利益的切入點，不應該同等看待和處置。舉例來說，二〇一九年和二〇二〇年都發生知名演出團隊的排練場、工作室慘遭祝融之情事，眾人難過之際，均盼能伸出援手盡力協助，國表藝中心的態度也是如此。然而，在此過程中卻發現，圍於《利衝法》，所能彈性給予協助的空間相當有限。

站在國表藝三場館的角度，在現行《利衝法》的規範下，一旦國表藝董監事成員為該表團之關係人，國表藝三場館即無法透過振興方案或採用委製、主合辦節目等機會，來協助表團回復受創能量。表演團隊的經營原本就非常不容易，遭逢疫情或火災等機遇衝擊，更顯脆弱欲墜，若再受《利衝法》之限制，則只會降低優秀專業人才參與公共事務之意願，並使表

演團隊的發展更顯艱困。

此外，藝文類行政法人紛紛成立，另經文化部核准設立之文化類地方行政法人組織也日益增多，其中，採董事會體制者居絕大多數，並且也偏向無給職設計。因而，《利衝法》更有必要盡快修法，以回應行政法人運作需求，才能避免在可預期的未來產生藝文類行政法人組織面臨董監事或藝術總監人才遴聘之困境。

關於《利衝法》的修法施行，由於修正條文立法過程期間嚴重忽略表演藝術產業的特殊屬性，導致衝擊影響評估的嚴重缺漏，在我擔任國表藝董事長期間，先是力爭，以避免因做成不利解釋而導致現行運作窒礙難行，同時積極爭取推動修法，包括多次以口頭和書面形式提出建言。二〇二〇年在文化部提出修法條文文字屬具體可行的建議草案給法務部、法務部回應將審慎評估後，推動《利衝法》的修法，有逾一年未獲進展。因此，我於二〇二一年四月，再度敦促文化部進一步瞭解處理進展，並建議或可由立法院教文會委員提案修法，以求有所突破限制。

二〇二一年四月三十日，由黃國書、吳思瑤等十九位立法委員連署，有鑑於現行《利衝法》與我國文化類型行政法人實務上執行諸多扞格，且未能符應「行政法人」制度設計之精

250

第二節　《政府採購法》與藝文類行政法人

臺灣的行政法人制度，自二○○四年誕生第一個行政法人後，迄今已有許多行政法人接續設立；近年來，更有多個地方政府紛設文化藝術類行政法人。我很榮幸，有機會一路參與法制的推動，更因多年來在劇場工作的經驗，得以見證這個體制如何從源頭來做鬆綁，為組織發展引進活力與可能性，從而讓大家看見藝文場館改制行政法人前、後的重大差異和改變。

神，阻礙行政法人專業治理之運作，影響專業發展與營運成效，忽略國家文化治理環境現況，提《利衝法》第一條、第二條及第十四條修正草案，以解決現行文化類型行政法人組織發展實際需求，並解決遴聘董監事衝突與行政法人作為中介組織，以追求專業治理之要旨。

這個修法提案在前些時日已一讀通過，然迄未往前推展，有待持續關注與努力。

期望在《利衝法》後續推動修法的過程中，針對適用範圍的探討，能夠在防弊與發展兩者之間取得平衡。透過此案的建議與探討，我也希望眾有關單位能對設立行政法人之目的及表演藝術產業的特殊性多加理解，以便協力共創有助於表演藝術生態發展的法制環境。

回溯行政法人制度的創設，當時，政府懷抱理想，透過人事、會計、採購制度的鬆綁，以利彈性運作，幫助行政法人機構追求專業發展，這是這套制度對公務行政機關的改制有著最寶貴、最具前瞻的核心理念，其幫助和影響正面且深遠。尤其，當世界變化的腳步持續加快，而臺灣更已進入全面講求創新效率的世代，尤其，經歷了全球疫情的衝擊之下，能夠保有彈性、快速應變，以及有機智能和與國際接軌，已是多數組織機構應具備的基本調性。其中，藝文機構講究創意創新，更需要有彈性機制的配套、支撐，而行政法人體制當時創設的立意和理想，更是在在呼應藝文發展的需求。

然而，令人詫異的是，行政法人制度已成立多年，但至今，卻還是普遍發現，公務行政機關及行政法人或其監督單位對此創新制度的了解，仍停留在各自解讀與想像中，願意破除防弊、管制思維，全力推動專業化發展的指導性策略，在中央和地方政府仍屬乏見。因此，當新設的行政法人接續誕生時，新的行政法人缺乏經驗，對該制度有疑問尋求解答時，相關公務行政機關或監督機關常帶著對此制度有限的瞭解，以及用公務思維與公務單位行政的經驗，來解釋這個創新的制度，並企圖用行政機關的運作方式來套用或理解行政法人，使其限縮及趨於保守。

更令人感慨的是，多年下來，時代一直在進步，保守的防弊思維卻仍遍存於政府生態。

而由於政府相關部會對行政法人制度的觀念薄弱，在制度往前推進、經驗不斷累積的過程中，相關體制程序層層關卡重重，各機關都有見解，橫向溝通整合不足，甚至可能導致制度創設理想倒退的危機。若不留意和解決，我認為對藝文機構的未來發展，絕對會產生深遠的負面影響。

無論是兩廳院時期，還是在擔任國表藝董事長期間，我都曾數度就行政法人體制與藝文採購之法規鬆綁，與相關政府部門密切溝通、交換意見，也透過各種管道力陳我對此議題的立場。可以說，對內對外，我都積極主張採購制度鬆綁的必要性，並希望能由政府主管或監督單位，包括行政院人事行政總處、公共工程委員會，以及文化部與國表藝中心，以及不斷地跟立法委員溝通說明，希望共同力求政府機關提出有利函釋，以杜爾後類此爭議，讓行政法人得以專注於促進藝文發展的事務上。

❖ 《政府採購法》修正案三讀通過後的波折

二○一九年四月三十日，立法院三讀通過《政府採購法》修正案後，出現一些波折。該

法第四條增訂第二項：藝文採購不適用前項規定，但應受補助機關之監督；其辦理原則、適用範圍及監督管理辦法，由文化部定之。二○一九年十一月十八日，國表藝中心發函文化部，針對文化部預告訂定的《法人或團體接受機關補助辦理藝文採購監督管理辦法》草案（以下簡稱《藝文採購監督管理辦法》），提出研析意見。

《藝文採購監督管理辦法》之訂定，係文化部基於配合藝文採購之特殊性以及有效監督之需求所制定，它本是出於文化部協助藝文界的一番美意，希望在藝文類行政法人已排除適用《政府採購法》的前提下，能夠提供其他必須適用《政府採購法》的非法人化藝文機關一些協助，使其在辦理採購作業時，較能符合藝文界的需求。依據《藝文採購監督管理辦法》之說明，在《政府採購法》修正及《文化基本法》立法後，法人或團體接受政府機關補助辦理文化藝術採購，可以排除適用《政府採購法》，俾使受補助者執行補助計畫享有一定彈性，並可基於公平合理原則，在運用補助經費時，落實對藝術專業的尊重。另一方面，鑑於補助經費來自國家預算支出，為避免國家財政資源遭濫用，《政府採購法》及《文化基本法》乃授權由文化部訂定監督管理辦法，期能有效監督受補助之法人或團體辦理各項藝文採購，不致因鬆綁藝文採購的法律規範而犧牲採購品質與成效。

多年來，每當遇到行政法人適用不適用《政府採購法》的問題，不管是過去兩廳院改制行政法人的監督機關——教育部，或後來國表藝中心的監督機關——文化部，多都能在溝通後，理解並站在協助藝文界爭取落實專業治理彈性空間的立場，讓不適用《政府採購法》的原則和精神得以沿用。二〇〇五年，教育部更召集各部會，具體做成紀錄來做為不適用《政府採購法》的執行範圍依循。對於文化部在藝文採購法規鬆綁上的努力，以及在法規鬆綁同時，也期能建立合適可行之監督機制的用心，國表藝中心表達理解與感謝。

不過，從兩廳院到國表藝的行政法人體制，好不容易得以確立「透過政府年度預算補助（撥補）之經費已自《政府採購法》鬆綁」，並且已行之有年，因而，對於文化部所訂《藝文採購監督管理辦法》的任何措詞說明或適用範圍界定，都必須謹慎以對，以免往後各政府主管機關在「適用看法」上產生爭議並援引參據，如此將對藝文類及其他行政法人造成重大影響。是以，國表藝中心建議文化部於《藝文採購監督管理辦法》草案完成法制作業程序前，應請確切釐清相關事宜。

首先，《藝文採購監督管理辦法》草案的提出，係依《政府採購法》第四條第二項增訂及《文化基本法》第二十六條第二項之訂定，所以這個監管辦法應是對原本適用《政府採購

法》辦理的採購作業來擬訂的相關規定。但對國表藝中心來說，於《國表藝設置條例》中已明訂排除《政府採購法》之適用，僅有個案接受專案補助的案件，才有《政府採購法》適用問題。這一點，當先做出釐清確認與敘明，以避免疊床架屋的行政不效率。

就國表藝中心的運作來說，中心以政府年度預算補助之經費所辦理的採購作業，雖然排除適用《政府採購法》，但絕非無監督機制。其一，依據《國表藝設置條例》的規定，中心訂有《國家表演藝術中心採購作業實施規章》及《國家表演藝術中心節目經費評估暨採購規章》（以下簡稱《節目採購規章》），在報請文化部核定後，一直為國表藝三館一團辦理一般及節目採購作業時所遵循。

為落實相關法規機制，國表藝中心在行政法人體制下，定期召開董監事會議，並視需要召開臨時會議，進行相關審議工作，而在內部控制、內部稽核方面，依照組織章程所定，於監事會下設有稽核室，聘有領有專業證照的稽核主管及稽核師，訂定年度稽核計畫，落實各項查核作業，並確保稽核執行的嚴謹性、運作的獨立與公正客觀性。在每年度的稽核計畫中，「採購及付款循環」均列為必查項目，三館一團的節目採購、一般採購皆涵蓋於查核範圍內，且必要時，還可另增加執行專案查核。每月的查核結果，稽核室均會出具查核報告，

256

提列改善建議。收到建議後，各館團須提出改善方式與改善期程，送稽核室提送監事會報告與討論，並追蹤後續改善情形，再做成相關稽核報告，提報董事會說明。

除了內部控制與內部稽核機制外，就外部監督而言，依《國表藝設置條例》第二十四條及《行政法人法》第十九條之規定，國表藝中心的決算報告書應送審計機關，接受審計部查核。由此可見，國表藝中心以政府年度預算補助之經費來源所辦理的節目採購和一般採購，實已有嚴密的內外部監督機制。因此，在已排除適用《政府採購法》的原則下，國表藝中心建議文化部於《藝文採購監督管理辦法》草案總說明、條文及說明欄位敘明：「行政法人已於設置條例明訂不適用政府採購法者，則僅為以政府專案補助辦理個別採購案者適用本監督管理辦法之規定」，以避免後續錯誤援引情況發生。

至於國表藝三館一團適用《藝文採購監督管理辦法》的「以政府專案補助之個別採購案」，草案有幾處的規定，恐有窒礙難行的疑慮，國表藝中心也羅列指出，請文化部再行審慎斟酌相關條文的適切問題。其一，國表藝中心所轄場館在依照「節目採購規章」辦理節目採購時，皆本於契約自由原則，與國內外的表演團隊直接接洽、訂立契約，而非透過經紀公司簽約，因而在雙方往來間可彈性修正合約內容，不受僵化官僚體系的箝制與綑綁；如以

《藝文採購監督管理辦法》草案第六條「採購契約」的規定執行，採用政府制定的採購契約範本，即可能會失去議約的彈性。

其二，針對《藝文採購監督管理辦法》草案第七條，對供應廠商應審查並做成書面紀錄的規定，由於國表藝中心的《節目採購規章》已就節目採購程序與評估項目做了詳細規範，甚至要求應於演出節目前四個月通過委員會審議，草案的規定恐發生疊床架屋之情事，徒增不必要的作業事項。其三，以現下藝文採購的交易習慣來說，表演團隊多不樂見其演出價碼遭公開，並且，場館在辦理國際共製或邀演節目而與國際團隊磋商時，合約內容會因不同的狀況而有各項個別條件的差異，通常屬於保密範圍，明定於契約保密義務中；《藝文採購監督管理辦法》草案第十條所規定的「公開透明」原則，恐難適用。

在支持行政法人保有落實專業治理彈性空間的基礎上，文化部參酌國表藝中心的意見，修正了草案相關條文規定與說明內容，於二○一九年十一月二十一日訂定發布《法人或團體接受機關補助辦理藝文採購監督管理辦法》。《藝文採購監督管理辦法》第二條規定：「法人或團體接受政府補助間關（構）、公立學校及公營事業（以下併稱機關）補助辦理藝文採購，不適用政府採購法規定。前項補助金額占採購金額半數以上，且補助金額在政府採購法鎖定公告

金額以上者，應受補助機關之監督，其辦理原則、適用範圍及受補助機關之監督與管理，除其他法規有特別規定者外，應受本辦法之規範。」第二條說明欄則寫明，對於行政法人辦理採購，已於《行政法人法》及個別設置條例明定不適用採購法，且訂有相當之採購規範機制者，不受該辦法之規範。

從「一法人一館所」的兩廳院到「一法人多館所」的國表藝，行政法人的專業取向、彈性運作、人事會計及採購鬆綁，為該制度的核心。一路走來，行政法人制度對藝文場館的幫助，好不容易逐漸浮現，制度走法也有了雛形。然而，隨著行政法人機構越來越多，部分單位對行政法人之監督或所為解釋，卻以公務機關之保守、防弊、管制思維來應對。近年來，各部會、單位對行政法人的解釋猶如多頭馬車、本位掛帥，端出的答案常是腳痛醫腳，沒有整體架構、整合思維，更遑論宏觀視野，嚴重造成制度歪斜。一不留意，當時立意再好的創設願景，都可能瞬間被推倒，如此，不但大大減損了行政法人創設原意，更枉費了當時政府大力推動組織改造的初衷，並讓行政法人制度所賦予的彈性嚴重受到限縮，影響未來專業發展甚巨。

採購制度的鬆綁，涉及行政法人體制創設的初衷和核心價值，但以排除《政府採購法》

之適用而言，政府部門面對彈性鬆綁時有為難、共識難產生，時不認同並提質疑的情形、部分行政機關更有意圖限縮行政法人從《政府採購法》鬆綁的原意，致使國表藝中心在內的行政法人，需時時捍衛說明。二○二○年九月，行政法人便再度遭遇可能難以確切落實制度核心思維的危機。

❖ 正視歷史脈絡、法理邏輯，與制度核心思維的落實危機

隨著新設的行政法人趨多，中央、地方之文化行政法人紛紛尋求法律適用解釋，對於制度鬆綁，更多有所期待。不過，除了國表藝中心有承繼自兩廳院行政法人時期之續行體制外，其餘新設的行政法人，在狹隘解釋下，竟然均採用《政府採購法》。隨著這個問題再次被提起，部分政府部會傾向認為國表藝中心應和其他行政法人一樣，對於政府年度預算撥補的營運規劃經費，都不應排除《政府採購法》相關適用規定。甚至，一向幫行政法人化的藝文機構「好意設想」的文化部，某單位還曾提及相關見解認為，國表藝中心於二○一四年一月二十九日《國表藝設置條例》發布施行以來，所有非以「政府專案補助收入」辦理的採購案件，需思考未依《政府採購法》相關規定辦理適用問題。

行政院相關部會業務主管司處，對於國表藝中心過往已做成不適用《政府採購法》的解釋和歷程脈絡，並不清楚也不理解，甚至予以忽略。在我看來，此舉嚴重枉顧了行政法人於二○○四年創制時的理想、企圖與初衷，無視藝文機構之屬性及發展所需，無異是宣告行政法人「已死亡」！非《行政法人法》及《政府採購法》之立法機關，做出不利於行政法人創設精神之解釋，實有所未宜，這是對行政法人制度不了解，還是對法人機構的不信任，亦或是保守思維所致？

二○○四年十二月七日，教育部（當時兩廳院行政法人的監督機關）徵詢行政院公共工程委員會（簡稱工程會），有關《兩廳院設置條例》第四條與《政府採購法》之適用疑義。工程會函釋表示，如運用自有財源，非屬適用《政府採購法》範圍。二○○五年一月二十四日，教育部召開跨部會會議，明確決議：政府機關核撥經費指定用途個案購置之財產、採購之勞務，有《政府採購法》之適用；非指定用途之政府補助費，則無《政府採購法》之適用。此份會議紀錄之決議，教育部於同年二月一日函送給行政院人事行政局、主計處、工程會……等各相關單位，同時，教育部也基於此會議，核定了兩廳院所訂的採購規章修正事宜。

自二〇〇四年國立中正文化中心改制行政法人以來，從兩廳院到國表藝，關於採購案件適用或不適用《政府採購法》的判斷，依循著一貫的作業方式，並且為國表藝中心辦理採購案件的流程。（參見下圖）在行政法人制度運作下，國表藝中心所辦理的業務，均受到內外部監督機制的查核，迄今所執行的個採購案件，相關採購法規適用邏輯和規定與做法都是一致的，不適用《政府採購法》的認定與執行一以貫之。我認為，正視歷史脈絡與法理邏輯有其必要。

二〇〇四年一月九日，立法院三讀通過《國立中正文化中心設置條例》（簡稱《兩廳院設置條例》，於二〇一四年四月二日因國表藝中心成立而廢止），成為我國行政法人首例。

其中，透過《兩廳院設置條例》第四條、第三十三條、第三十六條之界定，使兩廳院不受《政府採購法》限制。然而，因當時《兩廳院設置條例》所定、與政府補助經費以及採購作業規定之相關條文，和現行的《國表藝設置條例》（二〇一四年立法通過，兩廳院由此改制為國表藝中心所轄場館）寫法上稍有不同，以致產生了相關爭點。

第一個爭點，在於文化部每年均依《國表藝設置條例》第四條，編列政府補助經費，作為國表藝各館團的營運經費，但卻被提問如有政府補助經費過半、超過公告金額之採購案

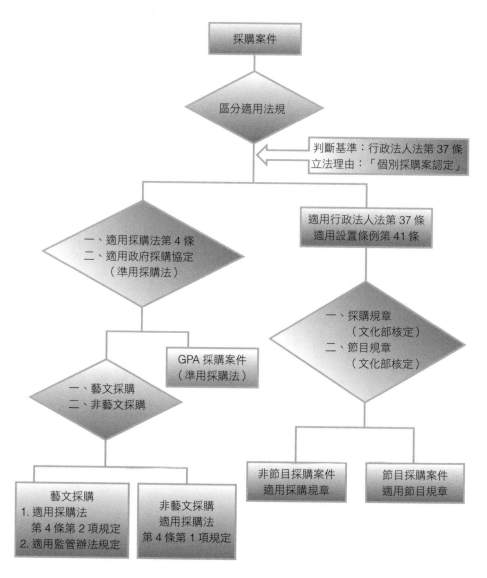

國家表演藝術中心採購案件適用法源及辦理流程圖

件，是否應依循《政府採購法》第四條之規定辦理。對此，若回顧《國表藝設置條例》第四條所定，政府補助收入經費辦理採購業務不適用《政府採購法》之歷程與緣由，便可得知，實際上是承繼、接續兩廳院的改制經驗與立法精神。國表藝中心於兩廳院單一法人時期，已由當時的監督機關——教育部明文函示（同時函知行政院主計處、工程會⋯⋯等相關單位）：除由政府以專案預算補助之個案，應適用《政府採購法》外，對於年度預算補助均排除適用，以自訂採購規章報經監督機關核定後辦理。

再說，政府補助的年度預算，與以專案補助的指定用途個案經費，目的有別，本應分軌處理。政府補助的年度營運經費，國表藝各館團除了投入於館團經營的維運開銷外，該經費也做為節目製作費使用之重要財源。如果採購制度解讀不慎，硬要切割政府補助的營運經費哪些辦採購、哪些不是，絕非好事。因為半數以上的營運補助若劃為基本營運開銷，所剩經費來辦演出，將使各館團的節目製作適用《政府採購法》、或需設法增加票房收入來辦節目，致使流於票房至上取向，從而，國家級劇場若以追逐高比例自籌為目標，則與設立宗旨將背道而馳，喪失了其所應肩負之公共任務與存在價值。

這些年來，藉由不適用《政府採購法》來做徹底鬆綁，對場館專業發展的幫助實在很

264

大，國表藝三館一團得以在節目、演出設備、前後台設施、觀眾服務項目、藝術工作者的研發創作互動、維持場館優質服務。而對於不適用《政府採購法》的案件，國表藝各館係以自訂「採購規章」報經文化部核定後執行；採購作業每年均接受專業稽核之例行稽核、專案查核，並確保作業程序、適法性依循與執行成效，監督作業之嚴謹、強度及密度，絕不下於採購法體制。因此，我強烈疾呼，不應冒然認定文化部補助行政法人之年度「公務預算補助收入」，均應適用《政府採購法》，以免據以認定國表藝中心自二〇一四年成立以來，受政府補助超過五成以上，但三館一團卻未以政府採購法辦理節目演出、各業務需求之採購，對適法問題有所疑慮，導致各館團轉趨保守心態，讓專業取向開倒車。

第二個爭點，在於文化部於二〇一七年年底提出，《兩廳院設置條例》第三十七條與《國表藝設置條例》第四十一條對於採購作業規定之條文，文字有所不同。之所以出現落差，是因為《國表藝設置條例》第四十一條係仿照二〇一一年通過立法的《行政法人法》相關規定文字而訂，然而，若查詢立法院法律資料庫之立法理由，行政法人採購鬆綁原則卻明白列示，因此，這中間的立法意旨是應該要被落實，文字落差更應解決！好心的

265

文化部部分官員認為，為利解套，應請國表藝中心以「藝文採購」方式來排除《政府採購法》第四條所定之規定。

文化部於二○一九年十一月發布施行的《藝文採購監管辦法》係在《政府採購法》的架構下，對於藝文補助之採購作業做鬆綁，但國表藝中心及藝文類行政法人的採購鬆綁，在《行政人法》、《國表藝設置條例》中皆可確立：以不適用《政府採購法》為原則、適用為例外。再者，「藝文採購」有其適用範圍，欲以此來從《政府採購法》做鬆綁，則僅能及於辦理「藝文採購」，但是藝文場館之營運，還有一大部分屬於「非藝文採購」業務。倘若依照文化部某單位所倡議的「解套」邏輯：行政法人年度政府公務預算補助收入，應為《政府採購法》之適用對象，因此，非藝文採購並未納入《藝文採購監管辦法》，那麼，所將導致的結果就會是各館團除節目外，包括演出設備、前後台設施、觀眾服務項目、場館設備維運⋯⋯等，通通都需要回頭使用《政府採購法》，與國表藝（及「前身」兩廳院）往年以工程會、教育部曾經所做過的解釋及實務執行狀況相對照，差異實在太大，且可以說是完全翻轉了原來已經透過行政法人體制鬆綁的採購作業，回到公務機關體制的作為。如此一來，不但無法「解套」，反會造成限縮專業經營彈性的狀況。

國表藝三座國家劇場的專業發展及運作效率，攸關驅動臺灣整體藝文產業發展成效，一旦無法排除《政府採購法》之適用，將使超過半數以上採購作業，以《政府採購法》的保守防弊為導向，讓專業人力大量投入於滿足採購文書和程序作業，必會大大消耗劇場的專業能量和人才，負面衝擊深遠。因此，我再度重申二○一九年文化部在研擬《藝文採購監管辦法》時，國表藝中心所提供的意見，主張：國表藝中心及藝文類行政法人不應納入適用《藝文採購監管辦法》，以免導致非藝文採購案件均應適用《政府採購法》的情況，對劇場專業發展產生不利影響。

行政法人這個制度，臺灣以兩廳院為首例，制度最初的設計，是要在人事、會計、採購等面向進行鬆綁，無非就是為了因應專業劇場經營所需的彈性，從而提升國際競爭力。此初衷也是以行政法人體制追求發展的最根本核心，我認為政府各權責機關不應悖離此理念。

《行政法人法》和《國表藝設置條例》分別於二○一一年、二○一四年立法通過，對於排除《政府採購法》之條文文字，雖與先前《兩廳院設置條例》之條文文字有所差異，但探究其立法理由與精神，其與當年教育部會商各部會所做的決議並無二致。並且，迄二○一九年年底《藝文採購監管辦法》發布前，文化部及相關單位就國表藝依據自訂採購規章辦理之採購

作業，未曾有提出過任何糾正改善建議。是以，政府各主事單位不應擅為限縮行政法人行之有年之機制與經營彈性，以免這個「開倒車」的行為，箝制了臺灣藝文的未來發展。

舉例來說，審計部在進行查核時，便提出國表藝各館團未如同其他行政法人仍適用《政府採購法》，應依《藝文採購監督管理辦法》辦理相關事項，請文化部提出改善說明。雖然相關法令適用認定問題，審計並非權責單位，然改善事項一旦提出，若文化部及政府相關機關未能體察，並且堅持行政法人設立初衷據理力爭，則國表藝三館一團時至今日之經營成果，以及行政法人的專業經營彈性，都會形成深遠影響，不得不慎重。

❖ 爭取有利函釋與修法，回歸立法創設初衷

長遠來看，透過修法，於《行政法人法》和《國表藝設置條例》中更明確訂定排除適用《政府採購法》之文字，雖可徹底解決問題，但權衡現況，促進修法的進展實難預期。因此，在我擔任國表藝董事長期間，即透過各種發聲管道，積極展開溝通，說服採購制度鬆綁的必要性，並代表國表藝中心一一拜訪立法委員、政府相關單位，做出強烈表達，建請權責機關做出函釋，避免推動修法期間的空窗期又有質疑，每年必須反覆爭議相同問題，造成政

府任事不效率；而函釋的內容，則應該回歸行政法人創設初衷，並充分納入過去教育部所發

會議紀錄的歷史脈絡和結論，不應擅為推翻，期使制度的核心思維得以延續、依循，在此精

神下累積經驗，有朝一日俾能徹底擺脫這個問題。

　　對於採購制度鬆綁的問題，我也多次向政府、立法委員爭取、說明。其中，吳思瑤委員

積極溝通協調；黃國書委員於二○二一年四月二十六日召開「藝文行政法人適用政府採購法

第四條之疑義」討論會，邀請文化部、行政院公共工程委員會、行政院人事行政總處、審計

部等有關單位人員共同與會，以國表藝中心為個案，討論行政法人受政府補助經費之執行是

否適用《政府採購法》第四條之議案。會中，《行政法人法》主管機關——行政院人事行政

總處明確表示，《行政法人法》的設計初衷，就是要跟一般政府行政機關不一樣，藉由鬆綁

政府機關的制度，使人事、會計、預算、採購制度得在彈性設計下，讓組織與執行力能更活

化。而行政法人在預算與經費上，皆受到主管機關、審計機關與公眾的監督，因此，希望本

案能以朝鬆綁機制方向來做函示。文化部亦表示，行政法人沒有監督不足的問題，支持行政

院人事行政總處對行政法人行政上的鬆綁意見，以符合行政法人設置的精神；日常營運之經

費，應不適用於《政府採購法》。

對此，《政府採購法》的法規主管機關——行政院公共工程委員會表示，若行政法人不適用《政府採購法》，則《行政法人法》和《國表藝設置條例》是否都需要一併修法。審計部則認為，此案在認定實務執行上有明確窒礙難行之處；針對《政府採購法》第四條與《行政法人法》第三十七條執行上之疑義，建請法規主管機關做出函示。

最後，於該討論會議做成結論指出：二〇〇五年教育部即有針對國家表演藝術中心前身——國立中正文化中心明確函示：非指定用途之政府補助費，無《政府採購法》之適用。二〇一九年《政府採購法》第四條同步修正後，循其立法理由、精神與當年教育部會商各部會所做之函釋決議並無二致。因此，針對所設疑義，應以「指定與非指定用途」為區分原則，請文化部偕同國表藝中心洽請工程會釋疑，並請工程會依據教育部決議內容，並遵循行政法人設立之精神、藝文機構行政法人特殊性與臂距原則等為前提，儘速作成函釋，以徹底解決行政法人業務執行困難的問題，以期落實強化專業治理機制，達成追求專業發展與營運成效之目的。

二〇二一年六月十六日，文化部由蕭宗煌次長主持會議，邀集行政院公共工程委員會、行政院人事行政總處、行政院主計總處和國表藝中心相關代表共同與會，針對國表藝中心以

文化部編列之年度預算辦理採購，是否適用《政府採購法》第四條之疑義，提請討論研商。

在各部會代表分別陳述意見後，該會議達成結論如下：

一、行政法人具彈性管理制度之組織特性，致力於公共事務執行及回應社會多元化需求，藝文類行政法人尤有生態特殊性。惟有關國表藝中心採購事宜仍一再被提出討論，與會單位認為可適時強化採購法規授權依據。爰請國表藝中心研提修法建議，評估各相關法規如政府採購法、行政法人法或國表藝中心設置條例修法可行性及效益，續由法規主管機關適時修法，以健全法制。

二、修法未完成前，國表藝中心辦理採購仍準用教育部二〇〇五年一月二十四日會議決議原則繼續執行，並請參酌的工程會意見，以落實行政法人彈性鬆綁與專業治理之設立宗旨。

我始終認為，堅持理想、做對的事，不輕易妥協、更不放棄，一定有機會往好的方向發展！二〇二一年十二月十三日，工程會終於行文各中央及地方政府，對臺北流行音樂中心的

提問，具體通函釋示：行政法人以政府機關核撥之年度經費辦理採購，如未指定用途，而為行政法人年度營運管理經費自行運用，且該經費未使用完畢，無須繳回機關，非屬接受機關補助辦理採購，不適用《政府採購法》，依行政法人自訂採購規章辦理。終於，繼二〇〇五年教育部、二〇二一年六月文化部的解釋後，行政法人的採購制度鬆綁再次確認，多年的「抗戰」和奮鬥，終得見美好結果。

臺灣的藝文機構絕對值得尋求一個得以專業精進的組織運作體制，因此，持續給予行政法人回歸制度所賦予的彈性，追求專業發展的空間，實為重要。另一方面，行政法人機構以其自主管理和精進機制，在適當的監督機制下，全力達成目標與願景，以向社會大眾負責，則是基於專業治理的精神及架構下應有的作為和態度。

必須再次強調，彈性鬆綁不代表沒有監督，行政法人不是沒有監督機制，而國表藝多年來依照行政法人的內外部各項監督機制來辦理查核，每個月、每季、每年都踏踏實實在做，未有鬆懈。《政府採購法》要防弊，是相對保守的作為，而行政法人體制要的是彈性和專業發展的追求，是要勇於追求和創新；如果在乎行政法人經營的有效性，則應關切與此精神相符的治理機制是否落實。

從《政府採購法》適用與否的疑慮，讓我們看到，在組織內所造成的價值拉扯，實不利於未來發展。在明確的核心精神下，法條應有彈性空間，為專業發展所靈活運用；以行政法人的法制對臺灣表演藝術生態發展的影響觀之，讓人更加體悟到，追求理想、正確的發展定位，發揮專業動能，使其能帶動環境、促進發展，才是立法創設制度、進行組織改造的初衷。

第三節　對於設置「表演藝術獎」之研議

「表演藝術獎」的設置，在藝文界談論、期盼多年。二〇一八年年底，文化部鄭麗君部長多次跟我提到，文化部考量目前已設有傳藝金曲獎，為鼓勵及表彰表演藝術領域傑出人才、團隊或作品，並促進表演藝術發展，希望研議設置表演藝術獎之可能性；其後，文化部提出，希望能由國表藝中心來研究規劃表演藝術獎的設置案，以利續行籌劃相關事宜。

國表藝中心在二〇一九年一月底，便邀集了表演團隊、學界以及包括國表藝三場館在內等相關單位人員，召開一次諮詢會議，就相關議題進行初步討論，充分交換意見。對於「表

演藝術獎」的設置，大家有高度的共識。除了期待能夠給予藝術工作者、演出團隊肯定與鼓勵外，也希望藉由這個獎的設置，促使更多人才、產業投入表演藝術的發展，並希望透過頒獎典禮以及相關活動的辦理，能夠提高社會關注、促進民眾參與，來培養及引進新觀眾群，擴大表演藝術版圖、把餅做大。對於該場諮詢會議與會委員的發言情形，國表藝中心做成紀錄，完整提報給文化部。

二〇一九年五月，文化部召開了設置「表演藝術獎」諮詢會議。我在會中明確表達，「表演藝術獎」的設置不應為安慰獎，也不應僅單具鼓勵性質，獎項的設置、頒獎典禮的舉辦，應該要能吸引大眾關注，而最終目的，則是肯定成就，並以活動帶動表演藝術之活絡與發展。同時，我也認為，舞台幕後工作人員的獎項，應該一併納入規劃範疇。二〇一九年九月，文化部正式函文，交請國表藝中心來協助進行「表演藝術獎」的研究規劃。其中，文化部也希望我們能夠針對如設置「表演藝術獎」，與現行「傳藝金曲獎」所頒發的獎項，相互之間要如何續行之問題，一併來做瞭解和探討，並委請國表藝中心進行研究。因此，國表藝中心在研議規劃設置「表演藝術獎」的案子裡面，先是執行研究案的角色。

❖ 文化部委託辦理「表演藝術獎」設置規劃研究案

國表藝中心於二○一九年九月組成研究團隊，啟動了「表演藝術獎設置之方案評估與相關規劃」這個專案計畫。該計畫以六個月的期程（二○一九年九月至二○二○年二月），透過相關獎項的文獻收集與分析，了解各獎項運作的機制與獎項規劃設定，並以焦點團體座談和個別訪談的研究方法，收集表演藝術界對於相關議題之意見。

在文獻收集與分析方面，為能對國內外相關表演藝術獎項之定位、設置目的、獎勵項目、運作情形和機制有所瞭解，研究計畫就「東尼獎」（Tony Award）、「勞倫斯奧利佛獎」（Laurence Olivier Awards）、「柏林戲劇盛會」（Theatertreffen）、臺灣相關文化獎項比較（「行政院文化獎」、「國家文藝獎」、「總統文化獎」、「吳三連獎」）、「傳藝金曲獎」、「台新藝術獎」、「金馬獎」、「金鐘獎」、「金鼎獎」等獎項案例，進行相關資料蒐集，以作為問題研擬的參考。在焦點團體座談和個別訪談方面，則是自二○一九年十月開始，陸續在北、中、南陸續進行座談，一共舉辦六場的焦點座談會和諮詢會議，由我親自主持，不做任何預設意見看法或方案，來和藝文界廣泛交換意見。同時，也針對幾位藝文界前

輩，安排了當面的一對一訪談；總計，藝文界共有七十七位參與者提供意見，這是此議題首次有如此大規模多梯次的意見交流。

透過文獻收集與研析，以及焦點座談和諮詢會議，討論的議題和意見的收集主要可分為三大方向：一是對於「表演藝術獎」設置的看法；二是「傳藝金曲獎」與「表演藝術獎」之整合或分辦，其各自的利弊分析及方案規劃建議；三是設置「表演藝術獎」之運作機制（包括執行單位、評審委員會等）、獎項設定、評審制度與規則、參與對象、舉辦頻率與時間、相關配套措施等。藉由執行這個委託研究案，我希望能有助於將臺灣表演藝術界多年期盼的「表演藝術獎」設置問題，包括：各方的看法與建議、國外類似獎項之做法、以及與現行的傳藝金曲獎，彼此如何搭配或整合……等種種問題，做具體的瞭解與歸納。

國表藝中心將所有研究過程、所蒐集到的國內外資料、各場次座談所聽到的意見完整記錄，於二○二○年三月二十七日將全案的研究成果報告提交文化部，以提供後續決策 考。

依據該成果報告，可歸納出五項意見重點：

其一，是獎項成立之目的。眾多委員表示，臺灣已設有「金馬獎」、「金曲獎」等不同領域的獎項榮耀，十分期待能有一個專屬於表演藝術獎項的設立。一個國家級榮耀的獎項設

立，主要代表著政府的支持鼓勵與同業的肯定，讓表演藝術工作者的辛勞被看見，讓更多人才願意投入；另一方面，獎項的良性競爭，亦可提升和促進藝術生態的發展。其中，最多委員明確表達，建議此獎項的設立不只在榮耀上的鼓勵，更需發揮更實質的效益。期待「表演藝術獎」能帶動整體表演藝術產業的活絡和發展，提升大眾的關注度，讓更多的觀眾願意購票進場觀賞，也就是能實質培養觀眾和提升票房。

至於與「傳藝金曲獎」分辦或合辦之看法，綜合來看，對於「表演藝術獎」和「傳藝金曲獎」分辦的意向偏高。建議分辦的原因，主要考量到傳統文化本來就有其文化和脈絡，加上「傳藝金曲獎」行之有年、已創造出該獎項的獨特性，還有表演藝術的現場性與出版品的性質差異過大，不適合將兩者合併辦理；贊成合辦者，則是認為得提高關注度和影響力。

其二，是評審之流程與機制。首先，評審委員會的組成背景須具實務操作經驗、多元和跨界背景；觀眾亦可參與評審過程，拉近獎項與大眾的距離。而基於表演藝術現場演出的本質，絕大多數委員均建議需以現場評審制度為主要的評審方式，是必要且公信力的評選機制，具有決定性的影響。但現場評審制度在具體執行上，確實有委員擔心有執行上的困難，因現場評審牽涉檔期和不同階段評審時間的搭配，頗具挑戰性，加上以目前臺灣表演藝術生

態發展，擔心有北部優勢及觀點之疑慮；所以，如不得已將以影片觀看來進行評選，建議在繳交影片的規定上需統一規格，以最不具爭議的方式舉辦。

在評審流程上，多數委員建議至少區分初選、複選兩階段（或三階段評審）進行。而由於表演藝術現場評審牽涉團隊演出檔期之挑戰，故多數委員建議報名初選以企劃書和影片進行篩選，再安排現場評審。另外，亦有部分委員建議參考「柏林戲劇盛會」或藝術週的方式，讓評審能有效率的現場評選，也讓更多的大眾能夠看到優秀作品再現。

其三，是頒獎典禮與扶植機制。在頒獎典禮的期待上，委員們認為典禮不能只是唱名、頒獎即結束，頒獎典禮必須精彩吸睛，並具創意，搭配媒體的傳播，讓民眾關注到表演藝術界的盛事，提高關注度。除了頒獎外，系列活動也是增加演出團隊曝光與提高民眾討論熱度的方式之一，包括論壇等系列周邊活動，或是精彩節目的集合演出。除了獎項評選和典禮外，委員關心的是演出團隊得獎過後，是否能有後續發展空間。較多委員提及最具實質效益的方式，是讓團隊可以有重演與合作的機會，讓民眾在作品得獎之後還能再次進場觀看演出，以及包括企業認養、文化中心駐館等長期藝術教育計畫，以達到活絡產業的效果。

其四，是獎項類別及獎金。獎項設置的精簡或完整均有其優勢，主要區分為以戲劇、音

樂、舞蹈為主要類別較有共識，而音樂劇、歌劇、傳統戲曲、原住民樂舞、雜技要獨立分類或併入主要類別，則各有不同的意見；多數並建議需區分類別評審。關於細部獎項設置的建議中，最多數委員提及幕後獎項的設置非常重要，因為表演藝術是集眾人之力的綜合藝術，幕後工作團隊和人員功不可沒，包括專業面的導演劇本舞美音樂編腔服裝、技術面的舞台燈光音響、影像設計外，還有行政面製作團隊獎項的執行製作團隊獎建議。

其次，基於表演藝術生態跨界趨勢，須規劃跨界多元與創新的獎項，讓各種不同類型的演出被看到，符合現況與實際鼓勵創新能量的發展，例如可設立打破類別的單一年度創新獎；其中對於創新科技技術的運用和在作品中的融合，更是鼓勵的重點。在獎金的額度上，委員們提出不同的看法，部分認為要有高額的獎金，才能對於人才的鼓勵扶植具有實際幫助，也是業界會重視的指標；另有些委員則認為，獎項並非供給生存的機制，建議給予象徵性的獎項，重要的是此獎項樹立的榮耀與後續配套機制。

其五，是執行單位、舉辦頻率及時間點。多數委員認為，「表演藝術獎」須由獨立的常態性組織來執行，期待可比照「金馬獎」成立民間基金會，或由國家表演藝術中心執行或合辦。而從籌備時程與產業能量來看，較多委員認為兩年一次會是較為恰當的舉辦頻率；另有

2019 年 9 月，啟動「表演藝術獎」設置規劃研究案，於北中南共進行六場焦點座談會與諮詢會議，與藝文界廣泛交換意見。

部分委員考量到社會的關注度和討論熱度、臺灣市場的作品數量等，建議舉辦頻率為一年一次為佳。除此之外，為錯開國內其他重大獎項公佈時間和運作時程上，建議典禮舉辦時間點為二到三月為宜。

❖ 研究案後，建議應另由專責單位辦理「表演藝術獎」

二○二○年九月，我和文化部李永得部長會面，說明先前文化部委託國表藝中心研究「表演藝術獎」設置議題的相關結論建議，且說明研究成果已經於三月分提交化部，有待文化部決定如何續處。同時，我也向部長說明，有關後續若考量續行辦理，有鑑於執行單位的擇定以及委員會的組成等均需耗時，籌備與辦理頒獎事宜之預算亦應行籌措與編列，評審作業有採現場觀看方式需花費近完整的一年時間來進行等原因，若確定要辦理「表演藝術獎」，則越晚展開籌辦，獎項頒發期程必將更為延後。推估起來，如果二○二二年下半年擬進行首屆頒獎，那麼，二○二○年的下半年，執行單位、籌備事宜即應行展開。因此，我建議文化部衡酌的時程等相關事宜以利續處；而李部長則回應，將請藝發司做後續研處，以於後續對外宣布。

「傳藝金曲獎」結束後，我於二○二○年十月再次寫信給李部長，請部長斟酌，如果決定要辦，是否由文化部找時間宣布即將設置「表演藝術獎」？考量獎項籌備需要時間，宣布時間往後，可能會拖延後續頒獎的年期；另，我也向部長說明，對於「表演藝術獎」的執行單位，委託研究案的報告書裡有提出幾個相關的建議方案，如果有需要，我可以親自到文化部做簡報。二○二○年十二月七日，由李部長主持、邀集國表藝及文化部相關單位開會，共同討論設置「表演藝術獎」的事情。在該次會議上，我明確表達，並請藝發司務必完整記下我的發言紀錄：

首先，「表演藝術獎」的設立，藝文界已經談了十幾年了，很希望能夠促成。所以，早前文化部委託國表藝來進行研究，國表藝是站在協助文化部的角度來做這件事情，並沒有主動爭取要來辦這個獎項的意思。「表演藝術獎」這個獎項，未來若真的能舉辦，將會是國家頒發給表演藝術界得獎人／作品的最高榮譽專屬獎項之一。我認為，未來未必一定是要國表藝來執行，如果由別的單位來做也可以，不必考慮國表藝之前已投入研究的問題。

再者，有關經費來源的問題，會議中提到，有可能會挪移藝發司的經費，來籌辦「表演藝術獎」。然而，就現階段而言，在表演團隊的經營都非常困難、辛苦的情況下，如果為了

282

籌辦「表演藝術獎」而會影響到原本對表團的扶植策略與經費挹注，那麼，反而不利於表演藝術生態的整體發展。

辦理「表演藝術獎」，其實是個頗為複雜、有一定心理負擔的艱難工作。如果要由國表藝中心來做，先籌組籌備委員會進行前置籌備工作之後，組成執行委員會來真正開始執行這個獎項的籌辦相關事宜，但最後的協助、監督仍是在國表藝，責任相當重大。若有可以並肩共同努力的力量，國表藝願意與文化部共同努力，來回應這個表演藝術界的共同期待；但若文化部能找到其他單位來籌辦，國表藝也仍很樂意從旁協助。

當時，在文化部的會議上，李部長與蕭次長都再度表達支持設置「表演藝術獎」，也當場表示希望由國表藝來辦理。因此，我提出了二○二一年籌備期需要兩千五百萬元的經費（包括執行單位的人事、行政辦公；頒獎相關的報名、評審及差旅、典禮籌劃，以及辦公空間租賃、水電等開等等的籌備開辦作業的「開辦費」），以及，由於兩廳院已經無法再提供辦公空間給「表演藝術獎」的執行團隊使用，否則勢必會排擠到表演團隊的排練空間，因此希望文化部能夠協助，提供南海工作坊的辦公室或徐州路聯合辦公大樓的空間作為辦理「表演藝術獎」使用。對於這些建議，李部長表示贊成，而文化部後續也正式來函，請國表藝辦

283

理「表演藝術獎」，並進行相關方案的規劃。

我認為，「表演藝術獎」要能夠永續運作，必須要有常態性組織、人事和穩定的經費來源。尤其，這個獎項是國家級獎項，並非國表藝所設的獎項，籌辦階段和起步的前幾屆，更需要政府來投入經費、支持下進行。因此，國表藝中心於二○二○年十二月三十一日去函文化部，針對何時為首屆頒獎年、籌辦經費來源、執行委員會所需辦公空間，以及相應的預算編列與可能的排擠效應、經費核支、辦理規模、評審作業、工作團隊進駐時間點等問題，做進一步的詢問與瞭解。文化部則在二○二一年二月二日函覆，內容大致如下：

首先，請國表藝研提二○二一年至二○二二年的辦理計畫，於二○二二年度辦理頒獎典禮；主辦單位：國表藝，指導單位：文化部。其次，請國表藝於二○二一年度以一千萬元來規劃前置作業和評審作業，二○二二年度以三千萬元規劃頒獎典禮和獎金費用。對於二○二一年一千萬元經費來源，文化部會以《表演藝術類補助作業要點》進行專案補助；而對於二○二二年預計補助的三千萬元，文化部將爭取「競爭型」的額度外預算來支應。

在二○二○年十二月七日的會議上，我提出希望以兩千五百萬元來進行籌備，但依據文化部的公文，該項補助經費，必須等到補助計畫核定後，才能報支相關費用；如有不足，國

表藝需相對應編列自籌款，在補助計畫核定前的工作相關經費支出，也需由國表藝自行吸收。而辦理「表演藝術獎」的經費來源若是以文化部若爭取「競爭型」的額度外預算來支應，則意味著，未來競爭型經費若有不足，又要維持頒獎一定的規格，勢必將排擠各館團的政府補助預算。此外，對於辦公室空間問題，文化部也說明尚需時間協調，請國表藝先編列另租辦公空間之租金費用。

文化部多次提及由國表藝來辦「表演藝術獎」，過程中，我也意識到可能是想交由三場館來辦理，但就定位上和實際上而言，由國表藝三場館的任何一個場館來做為「表演藝術獎」的辦理單位，都是不甚合宜的。首先，三場館已有既定的節目評議機制，不管是主合辦或外租，都有節目諮詢、評議的機制，而評議的結果則是連結到檔期的安排，屬於場館總監之職權之一；對「表演藝術獎」的得獎者，若以得獎來搭配重製演出之檔期做思考，有限的檔期資源將被填入，民間表團租用場地、場館主合辦節目將無餘裕空間可使用，因此，以獎勵金來鼓勵相較合宜。而「表演藝術獎」作為國家頒發給表演藝術界得獎人／作品的最高榮譽專屬獎項之一，必須超然獨立運作，並和三場館原有評議機制脫勾，其公正性方能實現；若未能釐清、產生爭議，將可能使「表演藝術獎」的格局及規模越做越小，最後恐變成國表藝

藝三場館的獎項，失去了設獎之意義和價值。

而國表藝三場館可以輪流提供頒獎典禮的場地，三場館總監則不參與獎項的評審。「表演藝術獎」的設立，未來可從籌備階段開始，籌備委員會的主任委員、委員組成，也需慎重，來協助成立執行委員會。在此設想的狀況下，三場館總監們可擔任籌備會委員，當執委會成立的時候，籌備會任務告一段落，三場館總監不參與執委會；過程中各項機制和規則，應設法勾勒清楚，讓各界瞭解場館檔期的評議與「表演藝術獎」獎項的評審，是不同的兩件事。此外，目前三場館之檔期除百分之三十到四十為主合辦節目外，其餘檔期開放外租單位申請使用，若將「表演藝術獎」得獎與場館主合辦節目或外租檔期合在一起思考，則恐將限縮場館的節目規劃，或壓縮到可外租之場地檔期。

有鑑於此，我也提出如果國表藝要接辦「表演藝術獎」，就不可能是由三場館來辦，而應該要設立一個「獨立組織」來運作（如同 NSO 是國表藝下設的附設團隊）。該獨立組織與三館一團平行運作，且政府補助預算亦宜單獨撥補，並由該獨立組織負起辦理該獎項成效之責，期使該獎項能具備一定的運作規模，從一開始就建構出良好的雛型，方可回應表演藝術界十多年來的眾所期盼。再就籌辦經費來說，「表演藝術獎」為國家頒授之獎項，若未能在

一開始便定下運作規模，往後若要再擴充，恐難上加難。再加上，「表演藝術獎」在初期恐具有良好的商業運轉機制或對外募款能力，仍須由政府經費足額補助，方有可能以一定規模舉辦。在文化部函覆內容前述的預算規模下，國表藝中心自忖，恐難以達成文化部和所賦予「表演藝術獎」之重大使命。

對於表演藝術有幫助的事情，我個人和國表藝三館一團都十分樂意去做。然而，我也認為，「表演藝術獎」的籌辦，應回歸到能真正對於活絡表演藝術發展、對於生態蓬勃有幫助，方能彰顯該獎項設立之意義與價值，否則僅只是多一個獎項罷了。是以，政府補助預算單獨撥補、全權負責該獎項成效之獨立組織，足夠且穩定的經費來源、辦公空間，皆為該獎項規劃辦理及永續發展之基本要件。我想，如果國表藝要接辦這個獎，一開始怎麼定位這件事情很重要。

由於文化部二〇二一年二月二日的函覆內容，與我在二〇二〇年十二月七日會議上提出、獲得贊同的想法，有一些落差需多做進一步商榷。我想，設置「表演藝術獎」茲事體大，就形成共識和實際推展的狀況而言，要能夠辦辦這個獎，應該是下一屆董事會的期間了；如果上開問題沒有辦法明確獲覆，似乎不應把問題留給下一屆的董事會來承擔才對。因

此，經提報二○二一年二月二十四日第二屆第十三次董事會並做相關說明後，國表藝中心於二○二一年三月十日發函給文化部，表達如確定能提供足夠、穩定的經費來源、辦公空間、獨立組織等，國表藝再來規劃「表演藝術獎」相關事宜；否則，國表藝恐難以擔負規劃辦理之責，建議文化部考量另委託合適單位先行規劃辦理。之後，由於表演藝術界受 COVID-19 疫情影響甚鉅，此階段必須以守住元氣、儲備動能為主要工作，有關「表演藝術獎」之設置，因而暫未再有討論。

第五章

疫情大挑戰與展演新常態

COVID-19 疫情為世界帶來深遠而巨大的衝擊和挑戰，在表演藝術和劇場營運的許多面向上，更是構成了根本的地改變。記得二〇〇三年「SARS 疫情風暴」期間，正好是我借調兩廳院擔任中心主任之時。記得當時，幾檔節目因為疫情被迫取消了，如今對照二〇二〇年到二〇二一年所歷經的種種，程度和規模上已難同日而語。不過，在疫情期間，人們面對未知的恐懼、蔓延的惶恐心情，卻是同樣的，而身為一個機構的領導者，在危機與風險的威脅下，如何穩住當下，找尋應變之路，並且在過往的經驗中重新出發，而所面對的情況，甚至是前所未有，更是個很大的考驗。

自二〇二〇年一月農曆年前後開始，COVID-19 疫情擴散、影響全球各地，表演藝術界

受到前所未有的衝擊。從一開始，針對各種疫情的不同發展擬定情境分析、模擬，以及和三個情境不同的應變計畫，規劃好相應的方案，到後來在解封後，更應審慎的再次進行各項沙盤推演，模擬情境，做好萬全準備，以因應各種突發狀況的再次出現，國表藝三館一團防疫群組，相關的主管都親自參與、密集會商，共同激盪、彼此協力。

在一次又一次的會議討論中，我們秉持著超前部署的觀念和態度，用最快速、最完善的處理，從表團面對著前所未有困境的同理角度出發來穩住狀況，並且從無到有地擬定了防疫措施、「特別方案 1.0」、「特別方案 2.0」、「特別方案—同心同在」，來與藝文界共度難關。過程中，我扮演決策確認和政策宣布的角色，而三場館快速、敏捷應對，提出創新、用心的想法，仍需統合協調，來拉齊三館的做法和步伐；還需要找出法規彈性、法源依據，讓各館團可以在共識下，以及時、溝通與同理心三大原則，快速運用場館資源來規劃出各項計畫，而三館一團相互團結、群策群力的感覺，讓我深為感動。

我想，面對疫情的這一仗，不只是為國表藝三館一團而打，更是為整個臺灣表演藝術界穩住當下，也為未來表演藝術領域的能量、元氣復甦做好準備。三場館有戰場、有資源，因而責無旁貸，而回顧這段「驚心動魄」、「跟時間賽跑」的旅程，確實令人難忘。接下來，

290

在「後疫情時代」裡，引領表演藝術的復甦、蓬勃，更是國表藝和三館一團需共同續努力的任務。

第一節 第一度劇場關閉（二○二○年）

COVID-19疫情蔓延全球，臺灣也「如臨大敵」。二○二○年一月二十日，行政院核准成立了「嚴重特殊傳染性肺炎中央流行疫情指揮中心」，並以三級開設；三日後，行政院於一月二十三日宣布提升為二級開設；二○二○年二月二十七日，行政院再宣布提升至最高等級一級開設，顯示疫情對的威脅性漸次升高，也確定臺灣已經入「全民防疫」的階段。國表藝與三館一團主管的防疫群組，從二○二○年一月底建立開始，便隨時關注疫情相關動態，並且多次進行沙盤推演及各項準備工作；而就在宣布中央流行疫情指揮中心一級開設後不久，發生了對整個劇場界和表演藝術圈衝擊巨大的事件。

❖ 「外籍音樂家確診事件」與各項因應作為建立

還記得二○二○年三月五日這一天，特別漫長，在這一天之內，我幾乎切換了我所有的身分。一早，我照例到北藝大藝管所上課，與同學們一起迎接學期開學的第一週，課程結束後，我馬上以視訊的方式，與國表藝三館一團召開防疫會議；接著，轉換到打擊樂團藝術總監的身分，參與樂團原定於三月十四日起於北、中、南三地演出的第一季年度公演《美好關係》音樂會之總排，並且與基金會企劃、行銷部的同仁進行了例行會議。

原本打算結束一整天忙碌的行程以後，能回家與太太、女兒一起共進晚餐，但沒想到，沒多久，國表藝中心與 NSO 國家交響樂團分別接獲文化部、衛福部疾管署來電通知：有一確診案例與 NSO 有關！同時間，文化部鄭部長親自來電，請我做好準備。於是，一連串的事情隨即以極度壓縮的方式不斷展開……。

當晚，我隨即到國表藝中心開會，而國表藝、NSO、防疫指揮中心、文化部之間可說是分秒必爭、以秒速和時間賽跑，用最謹慎的心情、最積極和務實的態度來勇敢面對、逐項解決。期間，鄭部長和我的電話連絡，來回反覆地交換意見、情況了解、因應處理。

由於演出場地在兩廳院的音樂廳，因此，國表藝這頭，由我、主祕和祕書室同仁，與兩廳院劉怡汝總監和相關同仁，以及 NSO 郭玟岑執行長和相關同仁，用視訊電話的方式隨時保持聯絡，在會議室不斷瞭解狀況、討論，也時時和文化部討論，以最快的速度及判斷，來做出應變、處理各項環節。NSO 和兩廳院也全力配合疾管單位、指揮中心進行疫調，包括掌握個案於二月八日和三月一日入座觀眾席的位置，以及迅速確認提供周邊位置和相關人員的完整名單，並且準備三月七日、三月八日、三月十四日三場演出取消的退票機制。同時，因為排練演出在兩廳院，所以兩廳院除了想辦法找出影響範圍附近的相關人員外，也從當晚開始，全力投入共同應對。二○二○年春節假期間，兩廳院因應疫情，自一月二十七日起即已進行場館的清潔及消毒，演出時，廁所每日清潔消毒至少四次，並於各出入口、部分電梯內提供酒精消毒。三月五日確診案例發生後，第二天，兩廳院即完成全音樂廳的消毒作業，並取消三月七日前在國家音樂廳和國家演奏廳的演出，這在兩廳院開館以來，從未發生。

深夜，中央流行疫情指揮中心召開記者會，由鄭部長對外說明，由於澳洲確診個案曾於二月分來臺演出，同台合作的 NSO 團員以及曾與音樂家接觸採訪的八名國內工作人員和記者，都必須進行居家隔離。同時也於會商國表藝、兩廳院及 NSO 後宣布，NSO 近期的演出

和活動取消，而國家音樂廳及相關空間則關閉進行消毒。

分秒工作的因應工作結束後回到家，午夜已是過了許久，然而，訊息沒有停過，時間仍是不夠用的。當我躺到床上時，大概已是清晨四點左右，但清晨五點多，兩廳院、NSO清查疫調名單的所有工作人員未曾闔眼；所有人員工作又已開始，直到三月八日，依然是從早到晚，一整天都在與文化部、國表藝三館一團及相關單位同仁針對因應措施做討論。當然，在那幾天，所有團隊同仁更是幾乎徹夜不休、接近沒日沒夜的工作，整天視訊會議討論各項細節，全力來做出因應措施，太多大大小小的事，實在難以用一篇、兩篇文章來完整表達。現在回想起那充滿震撼的幾天，真的非常感激所有投入防疫體系的人員和工作夥伴，也感謝那段期間給予幫助和關心的朋友。

有鑑於此個案，在指揮中心公布「公眾集會因應指引」後，文化部也提出了藝文界相應遵守原則，除了進出場館需要量體溫、洗手消毒、要求戴口罩之外，座位的安排上也建議有所限制，確保人與人之間的安全距離。鄭部長請所有藝文場館根據「公眾集會因應指引」的六項風險評估指標來決定活動舉辦與否，文化部除了會開設窗口協助地方政府、衛生單位因應外，也已針對相關防疫措施所產生的損失，提出十五億紓困經費，希望盡可能協助藝文產

業界來度過難關。

二〇二〇年上半年，COVID-19 疫情已從區域性轉為全球性，確診個案的各種非典型症狀，使得疫情愈來愈複雜，在醫學臨床上的診斷構成相當大的挑戰。由於我們對疫情的所知有限，因而，得知這個消息時，想到 NSO 的團員以及相關人員，心中真的很不捨，同時也可以感受與理解到，相關接觸者因為身在其中，必然會感到的焦慮與緊張。每個人都希望可以得到最好的保護與預防，這是普遍會有的正常心境；我認為，在那段忙碌不已與混沌不明的應變處裡過程中，溝通是很需要且重要的事情，如何可以更好地溝通，是值得大家持續努力、一起學習的課題。

然而，在那幾天防疫應變的相關報導和網路上的討論裡，可以看到有些是描述實情，但有些則與實情有所差距，雖然理解在這樣的情況下，大家一定會有所擔憂與疑慮，但當看到這些言論、情緒、又或是指責，從當事者、非當事者、網路、媒體、名嘴，或聽說的聽說，某些陳述是事實，也有些與事實相距愈來愈遠，還是讓人感到有些遺憾。說實話，在最困頓的時刻，討論如何究責是最簡單的，但該如何做好防疫、保護大家、穩住藝文界才是當下最必須，也最該盡心盡力做到的事。

隨著疫情發展，面對和因應已成為必然和必須。指揮中心發布修正了公眾集會指引、文化部也做出對應原則，風險評估、應變計畫已成為必須的考量。對我和國表藝三場館總監來說，防疫如何做好、演出節目的影響如何能夠降到最低，同時有沒有辦法做到保護藝術家、工作人員和觀眾安全，是每次反覆討論的焦點，我們希望能做出對團隊、對觀眾最適當的應變方案。因此，從過年期間以來，國表藝三館一團便密集召開防疫討論會議，模擬了各種情境及其應變方案，並做好場館環境安全防護、落實各項消毒清潔、同仁和觀眾的健康管理要求。

在安全第一的原則下，如何讓表演藝術界好不容易已經建構起來的能量，不因疫情衝擊而消卻，如何與表團的合作、和表團一起共渡難關，如何讓觀眾放心、讓工作人員安心，解方產生的關鍵是：有沒有辦法同時兼顧並在這些考量點上找到交集？

面對艱難且尚未明朗的疫情，國表藝三場館在節目是否如常演出的風險評估上，也依據政府公布的公眾集會指引所提到的六大項指標，做了無數次的討論。最基本的是戴口罩、量體溫、乾洗手、場館空間、通風換氣、環境清潔消毒維護等措施的徹底落實；更進一步的，我們也思考，要如何在演出時，確保所有參與者的健康與安全。另一方面，疫情對原先經營

296

就十分不易的表演團隊，確實造成極大的衝擊，國表藝充分理解表演團隊的擔憂與期待。

對此，在外國音樂家確診事件發生當晚，我和場館即個別開會，說明狀況，再請各館共同協助、一起面對，進而預擬因應。其後更持續以電話和LINE群組進行了多次跨場館三總監的統合討論會議，針對因應做法滾動調整，以確保每件事都考慮清楚，做出最合適的決策。討論過程中，我和三場館的共同認知和心情就是：國表藝各場館盡全力與表演團隊共渡難關，和文化部同力辦好防疫、紓困及振興；協助團隊確認是否風險評估可行、因應計畫完整下進行演出；對於無法確認風險而影響的節目，全力協助展延或取消等退票及檔期處理；對於仍可演出的節目，做到空氣品質流通、環境安全和觀眾防護，以及站在協助表演團的角度來讓座位安排合於政府指引。在這些原則下，由三館依據場地狀況以及每場演出觀眾參與的情形，來做各個節目後續演出動態的處理，並持續展開對外溝通。疫情嚴峻之際，防疫不可輕忽，在這個煎熬的非常時期，要演出、不演出、如何演出，每一題都是掙扎的決定。

2020 年 3 月，COVID-19 疫情擴散，國表藝三館一團
持續召開防疫會議，並與文化部保持聯繫，及時因應
與處理各項細節。

❖ 「防疫、紓困、振興」與「特別方案1.0」之提出

不管對臺灣還是全球，疫情帶來的變化太快，影響所及，世界各地劇場的演出節目動態，幾乎是隨時都在更新，臺灣的場館與表演團隊亦無法倖免，所受衝擊相當劇烈。作為國家劇場，每一天，我們都在與時間賽跑。為了要做到及時應對，我們調整了相關會議模式。以往的會議，通常是由我與三館總監一起討論；有必要電話會議隨時啟動、保持最大機動性、仔細討論每個想法和歸納統合，涉及政策及共同事項則做成決定。在非常時期，我也特別請總監邀請各館副總監、相關部門主管一同加入、瞭解各項討論內容及思考環節，希望三場館共同腦力激盪、相互交流與整合、步調一致，用最快的速度佈達，來做各項確認與因應決策。

國表藝三館在防疫期間每日的會議，核心焦點幾乎都集中在討論如何及時因應瞬息萬變的疫情，以及緊急協助表演藝術界度過難關。隨著一次又一次的討論，方向愈趨具體，針對這次的疫情衝擊，三場館都希望能用同理心來著眼，從優從寬來著手；而我則是從國表藝中心的角度，提出「安全」、「及時」、「同理心」三點原則，再請三場館研擬具體細節。

首先，雖然在指揮中心、疾管單位的控制下，臺灣在二〇二〇年三月的確認病例數增幅

不大，但站在藝文界的角度，自三月「外籍音樂家確診事件」發生後，我相信所有觀眾、表演藝術工作者、表演團隊，當下都是非常恐慌的。再加上歐美疫情連日傳出，更看到歐洲劇場陸續出現關閉的訊息，後續是否會造成骨牌效應，也令人擔心。因此，三場館要如何「及時」因應疫情緊急協助表演藝術界，是當務之急。因此，在「確診事件」緊急應變的處理過程中，國表藝中心與三場館也隨即展開了協助表演藝術界「特別方案」的規劃討論。

其次，要進行方案規劃，「法源」依據非常重要，但行政法人體制卻賦予相對的彈性。舉例來說，我先請國表藝中心管理部針對程序面，釐清如何能同步滿足與法有據和時效需求。舉例來說，我們規劃在疫情特殊狀況下實施場租減免以協助表團，即有討論到法制作業程序問題。

依據《國家表演藝術中心設置條例》第五條規定，本中心就其執行之公共事務，在不牴觸有關法律或法規命令之範圍內，得訂定規章，並提經董事會通過後，報請監督機關備查。同法第三十八條後段復規定管理、使用、收益等相關事項之辦法，由監督機關定之。準此，文化部訂定《國家表演藝術中心公有財產管理使用收益辦法》，其中第六條載明：「本中心公有財產得以出租方式提供使用，其出租之對象及租金計算、收取方式，由本中心訂定

300

徵詢董事們意見、提請同意。在短短不到半天的時間內，我們就獲得了全體董事回覆全數同

所有董監事，就「特別方案」提出之用意、目的，以及法制作業程序方面的問題進行說明，並

做成決議後，國表藝祕書室於會後將該方案以電子郵件寄送給各董監事，而我也馬上寫信給

案」，簡稱「特別方案」。於是，在二〇二〇年三月十一日的通訊會議上提出與各館團討論

淆，國表藝中心所提出的方案名稱，也正式定為「國家表演藝術中心各場館疫情期間特別方

此外，為避免與政府紓困計畫與相關和規定，以及行政院、文化部的執行範疇有所混

（按：二〇二〇年五月十八日召開），由各場館提案修正法規並予追認。

董事書面確認同意場館所提方案後，依據各場館規劃優先行實施，後於最近一次的董事會

即三場館所提疫情期間協助外租節目的方案，改採書面通知向全體董事說明報告，經半數之

之下難以群聚等因素，若依正常程序，恐緩不濟急。因此，經幕僚集思廣益採取權變做法，

費標準的通案調整或減免時，若循正常修法作業，恐須召開臨時董事會。但考量時效及疫情

也就是說，三場館的場租各自訂有標準和規定的情況下，在防疫期間，如欲進行各項收

各場館之《演出場地設備外租服務使用須知》，明訂各場地及設備收費標準。

費率及收取管理規章後，報請文化部備查。」因而，國表藝中心三場館根據上述規定，訂定

意，而文化部也表示支持，使三場館「特別方案」的執行，完備了行政程序，所有董監事幫助藝文界的用心，令我感動不已。

最後，是執行「特別方案」所需要的同理心。由於同時具有民間的多重身分，我對於表演藝術界刻正的無奈、失落與痛苦，非常能夠感同身受。在防疫期間，我不時會接到表團來電，反應關於三場館在取消節目、座位安排等等的問題，感受到大家的焦慮。但講到最後，我總發現，其實是「溝通」上的問題。我想，三場館總監及其所帶領的團隊，在藝文界都有豐富的工作經驗，但國表藝三場館畢竟是國家劇場，而表演藝術生態的健全，是我們所肩負的責任，面對來自民間的困難，我特別在會議中提醒、期勉各位總監及所有同仁，務必要以最大的耐心來理解表演團隊的焦急和反應，並與團隊做好細膩溝通，來和表演藝術界一起共度難關。

二○二○年三月十二日下午，三場館正式對外公告「特別方案」。對於受疫情影響的節目，在後續演出的檔期安排、場租減免、售票系統的票務處理上、運用場地來協助團隊厚植演出能量上，全面配套啟動協助表演藝術界。在執行上，各項方案都將因應團隊、節目屬性的不同，視情況留有專案處理的空間，盡可能地來給團隊方便，減輕團隊的負擔。又，考量

到疫情變化難料，「特別方案」也將隨著中央疫情指揮中心發布事項，做滾動式的因應調整。對我來說，在許多團隊已「氣若游絲」的情況下，國表藝三場館在最短的時間內提出「特別方案」，也許無法一次做好、做足所有的事，但能做些的，動作絕對要快不能慢，方向對了，就全力以赴，這樣才有機會和大家一起保住臺灣表演藝術的未來。

此外，作為行政法人，國表藝三場館也肩負起公共任務執行者的角色，透過特別方案的落實，統計疫情期間表團或外租單位受到的衝擊與損失，提供相關數據給文化部，做為文化部紓困計畫的參考。另一方面，有鑑於「防疫、紓困、振興」環環相扣，國表藝三場館也從思考疫情舒緩後表演藝術生態系的角度，形成了「振興國內藝文將為首要」的共識。因此，在「特別方案」提出時，即已同步確立二〇二〇下半年到二〇二一年上半年的演出檔期，將以國內節目為優先的原則，以此來攜手藝文界共創活絡發展的機會，期使受創的元氣能早日回復。

國表藝中心各場館疫情期間特別方案

1. 因疫情影響而於演出前六十日內取消演出者，全數退回場地租金；原租用單位仍可保留該檔期進行製作研發、技術測試及排練等之使用，免收租金。但如有其他特殊事由，得予專案辦理。

施行期間追溯自本二〇二〇年一月十五日起。

2. 為符合本年三月四日政府公佈之「COVID-19 因應指引：公眾集會」所辦理風險評估之配套措施：

(1) 使用原場地、採觀眾間隔座方式，各場館場地租金以定價百分之五十計算，但如有其他特殊事由，得予專案辦理。

(2) 從原租用小型場地移往大型場地模式，維持原租用場地之收費標準；若租用單位於更換場地後有繼續售票之需求，在合於風險評估之情形下，得予專案辦理。

(3) 原場次轉為直播／錄影場（無現場觀眾），各場館場地租金以定價百分之五十計算。

3. 疫情期間，若新申請場地空檔進行直播／錄影模式，各場館場地租金以定價百分之五十計算；若新申請場地空檔進行製作研發、技術測試及排練等計畫，依各場館裝台或彩排定價百分之五十計算。

4. 針對因疫情取消演出的節目，各場館安排本年下半年空檔、明（二〇二一）年上半年檔期時，將列入作為相關考量，並以國內團隊振興為優先。

5. 兩廳院售票系統之疫情期間協助方案，施行期間追溯自本年一月十五日起：

(1) 演出時間於本年四月三十日前之節目，售票佣金五折計算（採滾動式調整實施期間）。

(2) 若節目取消，免收售票佣金。

(3) 如因節目異動，須通知觀眾者，免收簡訊費用。

6. 本方案實施期間、內容及範圍，依中央疫情指揮中心發布事項，作滾動式因應調整。

2020 年 4 月 27 日，國表藝各館團推動疫情期間特別方案 2.0，攜手表演藝術界穩住當下、儲備未來。

❖ 「特別方案 2.0」之提出與「藝文防疫新生活」

疫情來得太快，且幾乎每天都在變化，無人能預料下一刻的轉變。「國家表演藝術中心各場館疫情期間特別方案」（即「特別方案 1.0」）公告推出後，至二〇二〇年三月底已算執行了一個段落，幾乎該年五月底以前的節目幾乎都已宣布取消或延期。在防疫、紓困期間，國表藝三場館盡全力支持表演團隊，對於沒有演出的主辦節目，仍支付該付的款項，對於節目因受疫情影響而取消或延期者，從場租、佣金方面來從優從寬處理，給予減免優惠，希望能幫助表演藝術界「穩住當下」。

所謂「紓困在先、振興在後」，防疫期間，國表藝三場館盤點了一〇九年度相關預算，包括預算科目的流用規定等，並運用場地資源，鼓勵團隊運用空出的場地來做研發、測試、排練，同時宣布，將三場館二〇二〇年下半年、二〇二一年上半年的場地空檔，優先用於振興國內的團隊。這些積極性的作為，都是希望在有限的資源裡，能發揮行政法人的彈性力量，採取應變措施，協助配合文化部進行紓困，為振興和提升生態體質預作準備。對此，我也透過文化部所召開的研商會議，以及與部長通訊等機會，再向文化部爭取更多預算來幫助

表團度過難關。

表演團隊的體質十分脆弱，在疫情未回穩前，演出無法照常，處境可說是非常艱困。然而，表演藝術界過去所累積的能量，不應隨著疫情而消耗不見，因此，我和三館一團總監們在「特別方案1.0」推出後，馬上進行滾動修正，做了許多、多次討論，並於二○二○年四月二十七日，正式對外公布「特別方案2.0」。

有鑑於振興不能等到疫情結束後才來啟動，否則只會拖延復甦的速度，「特別方案2.0」延續了「特別方案1.0」振興國內團隊之精神，希望藉此能為表演藝術界「儲備未來」。國表藝三館一團希望藉由「特別方案2.0」的加強力道，幫助表演藝術界在這個特殊時期仍然能夠維持動能、持續運轉。同時，「特別方案2.0」也擴大了執行層面，以「六大驅動方針」，包含表演團和藝術家、藝文工作者，以及觀眾，從經費、軟硬體資源、系統平台來給協助、給支持。這六大方針，包括：一、投入重製經費，協助節目重新演出；二、擴大藝術孵育，支持研發創新；三、提前啟動委製，厚實創作內容；四、善用技術專業，培植未來人才；五、發展展演新形式，推動線上觀演機制；六、規劃戶外演出，籌備未來全面振興。

由於國表藝並非補助單位，為了幫助藝文界、陪伴藝文工作者，三館一團是用和「時間

「賽跑」的速度，盤點資源、及時做出決策並快速執行。而為了做最有助於表演藝術界的運用，許多事情得要快速推動才行，此時，便需要打破許多舊有的限制及既定的法規框架。在這個非常時期，行政法人體制所賦予的彈性，以及各館團的彈性應變能力，讓各個方案計畫能夠快速提出和得以進行。舉例來說，歷經「特別方案1.0」的提出，國表藝董事會已於二〇二〇年五月十八日通過修訂三場館外租服務要點，如遇天災事變之緊急調整程序為：得授權藝術總監草擬修正，陳報董事長核定後執行，但應於發布之日前以書面通知全體董事，復於最近一次董事會報告。

自二〇二〇年三月疫情發生以來，為落實防疫，政府數度頒布限制藝文場館觀眾人數之規定，導致表演團隊必須忍痛決定取消或延期演出，整個表演藝術界在二〇二〇年上半年彷彿進入了「中場休息」時刻。所幸，隨著疫情逐日回穩，「防疫新生活」漸次展開，表演藝術重回舞台變得指日可待。在尚未確定「中場休息」還會持續多久的時候，國表藝各館團持續做好準備，一旦政府有所宣布，就能以最快的速度，揭起「藝文防疫新生活」的幕簾，在做好風險管理措施的前提下，歡迎觀眾重回劇場。

二〇二〇年五月二十二日，中央流行疫情指揮中心和文化部先後宣布，在兼顧防疫與維

護民眾健康安全前提下，遵守間隔座等相關指引下，可不受限於室內一百人、室外五百人之規定，並由國家級場館試行推動展演活動。舞台的大幕，終於得以揭起，然而，在試行推動階段，座位尚未能全席開放，對表團來說，由於演出票房是收入的一大部分，因而仍是十分困難的挑戰。但無論如何，能夠開放就是一個起點，大家仍是感到珍惜與感恩，以最嚴謹的態度、最好的準備，來啟動「藝文新生活運動」。而文化部李永得部長雖剛上任不久，但上任以來對於協助表演藝術界展開「藝文新生活」一直表示大力支持，並以實際作為表達力挺態度。

打頭陣的是兩廳院與 NSO 原訂於五月二十四日晚間舉辦的直播場音樂會《管絃纖音》，轉為開放演出的「試辦場」。由於《管絃纖音》原先的規劃是無現場觀眾的直播音樂會場次，已規劃好將攝錄影機器架設於廳內的安排，短時間內改為有觀眾的現場演出試辦場，在廳內架機必須扣除相關座位數的情況下，考量不要降低直播品質與兼顧對現場觀眾臨場感受的影響，兩廳院與 NSO 規劃採取會員索票制，邀請約五百位長期和兩廳院、NSO 互動的觀眾等一同參與，並以此場次來演練觀眾指引動線與實施細節，據以規劃未來售票及場館防疫應對的各項作業。

在接到開放劇場的消息後，國表藝、兩廳院與 NSO 以最快的速度，組成了一個幾近五十人的籌備小組，連夜聯繫、安排與籌備，直到深夜，大家在重啟劇場的期待中，似乎看見了表演藝術重燃的生機。對國表藝館團隊來說，「重啟」劇場，並非把門重新打開就好，防疫措施涉及各項細節，完全不能馬虎，更重要的是，藉由「試辦場」來對防疫措施的落實和執行細細確認；而再次開放，每一個細節對於場館與團隊而言，都是新的挑戰與經驗的累積。

為此，演出前密集的工作會議、一再的演練；演出時，我和國表藝三館一團總監、執行長均到現場，一同確認與觀摩試辦過程，並於演出後，當天晚上隨即召開三館一團總監會議，共同討論，為開館行動做足事前準備。一切以最審慎的態度，務必確保試辦場的順利，目的就是要讓後續所有演出，能早日如常上場，也為藝文界早日迎來全席次的開放。因此，「試辦場」採邀請制，是要為振興創造最穩固的機會條件，我相信，基礎打得愈扎實，啟動的速度就會愈快，而後續開放的步伐也就會更加邁進前。

二○二○年五月二十四日，睽違許久，再次與演出者、觀眾們匯集於劇場，那種與大家一起隨著樂曲呼吸、脈動的感覺，讓人感動。從現場觀眾的神情，不間斷的掌聲鼓勵，更能深刻感受到，一切是多麼的珍貴且令人珍惜。而公視的錄影直播，也讓未到現場的觀眾，隨

著悠揚樂音同步呼吸脈動。這場《管絃織音》音樂會，包括文化部李永得部長、鄭麗君前部長，以及三位次長與同仁，以及許多愛樂者都親臨現場；李部長也特別表示，未來將會視試辦情形及國內外疫情走向綜合考量，與中央流行疫情指揮中心討論是否能盡快啟動全面開放，由此可見，文化部對於藝術活動重新啟動的重視與決心，也是藝文界與藝文愛好者眾所期盼的事。

二○二○年六月七日，隨著疫情在臺灣趨緩，中央流行疫情指揮中心宣佈「防疫措施解封」，藝文活動場所不受人數限制；也因「試辦場」的成功順利，國表藝三館一團和兩廳院售票系統，隨即遵照文化部發布的藝文活動開放辦理原則，在持續落實防疫現場管理措施的前提下，刻開放全席次售票。

與此同時，考量疫情並未完全怯除，全球防疫作為持續，不因全席次開放售票，疫情對表團的衝擊就能立即消失，為持續陪伴與協助表演團隊、藝文工作者度過艱困時期，並加速復甦、促進表演藝術生態發展，我和國表藝三場館總監於二○二○年六月六日召開「國表藝中心三館一團恢復全席次開放相關事宜討論會議」進行會商，會後，由三場館總監共同提案，擬將「特別方案1.0」場地租金減半之措施，延長至二○二○年十二月三十一日止，其後

視疫情再作滾動調整，這個做法也和文化部同步呼應。因而，國表藝中心董事會祕書室於六月八日函知董監事，並在八月分的董事會上，由三場館提報辦理情形，一起守護得來不易的成果。

重啟演出後，在這段「藝文防疫新生活」期間，國表藝三場館強力落實量體溫、戴口罩、乾洗手、實名制，以及環境消毒作業、相關人員（觀眾、演出者、工作人員）健康管理計畫等防疫措施。此外，不開放演出廳院大廳之飲食販售，且不提供紙本文宣；並依劇場禮儀，提醒觀眾於觀賞演出過程不交談，維護大家的安全與健康。此外，國表藝也配合政府，推動相關振興與加碼方案，為表演藝術環境的振興與復甦努力，爭取更多觀眾進到劇場。二〇二〇年七月十五日，行政院推出「三倍振興券」政策（一千元現金換三千元振興券），文化部加碼推出「藝Fun券」（價值六百元），而國表藝三場館則同步推出了使用「藝Fun券」購買演出票券於場館消費之加碼方案（價值二百元），於七月二十二日啟用。

在國際各大劇場仍處關閉與有限度開放的時刻，臺灣能夠在經歷「中場休息」的陰霾後，全面開放藝文活動，讓人感到振奮。在二〇二〇年的下半年，因為全民共同努力造就臺灣防疫的成功，使得表演藝術環境的未來得以再次出現曙光。在那個階段裡，我們審慎樂

313

觀，知道疫情過後的「報復性消費」有其時機性，應積極把握；也意識到疫情所帶來的衝擊，讓表演藝術體質的脆弱被更加凸顯，必須放長遠來看，從重創中汲取經驗，打好基礎、優化體質。

不過，國際疫情仍日趨嚴峻，對此，我多次特別提醒各館團，解封後的各項防疫防護工作，仍然不能鬆懈。務必要持續落實各項防疫措施。二〇二〇年十二月十七日，兩廳院接獲文化部通知與中央流行疫情指揮中心公佈，應外租節目主辦單位來臺演出的「莫斯科古典芭蕾舞團」，舞團原採陰性團員經再次採檢後，新增四名確診者。在舞團進入場館工作前，兩廳院的各項防疫措施並未鬆懈，包括先確認團隊工作人員皆有檢驗陰性證明，且於舞台工作與通道、走廊走動時，皆落實各項防疫措施如戴口罩、量體溫等，再針對出入動線、活動區域進行處理，並執行環境清消相關措施。

在得知確診案消息後，兩廳院全面配合疫調。在環境清消部分，除了進行場館全面消毒，並立即將國家劇院與後台區持續採全外氣運轉模式操作，進風口並設有紫外線消毒器；在人流控管部分，除了要求與舞團直接接觸值班技術與間接接觸的場館相關人員共計十七名居家辦公，內部辦公與技術人員也啟動 AB 班分流居家工作。同時，為求審慎，十二月十七

日至二十日在國家劇院和實驗劇場的演出，皆確認取消。至於國家音樂廳、演奏廳與戲劇院的公共區域，因為舞團與相關人員並未進入，所以照常開放。此外，從這次的事件，國表藝三場館也更加確立，往後有境外移入演出者於場館演出時，將規劃更安全的場館動線與防疫準備；再者，國表藝各館團之主合辦節目，也謹守十四天居家檢疫之規定，均不專案申請縮短檢疫天數。

考量國際疫情持續嚴峻，國內表演藝術發展仍待振興，我於二○二○年十二月二十一日再次邀集三館一團召開會議，針對「特別方案1.0」場租減半措施是否再予延長的問題進行討論。會中，各場館總監對於從優、從寬的處理原則都有共識，因而決議再次展延場地租金減半措施，並且併同兩廳院對於售票系統佣金減免之處理，實施至二○二一年六月三十日止，其後再視疫情作滾動調整。至於場館的駐店權利金是否給予減免的問題，則考量各場館駐店情況不盡相同，所以仍由各場館本於權責、自行視疫情影響滾動因應。會後，國表藝中心祕書室再次函知董監事，並依程序於二○二一年二月分的董事會提案備查，而我也再次寫信給董監事們，同時也一併就莫斯科芭蕾舞團舞者確診案發生後兩廳院全力協助外租團隊一事，向董監事做說明。

2020 年 5 月 24 日，以兩廳院與 NSO 舉辦的直播音樂會《管絃織音》作為開放演出的「試辦場」，啟動「藝文新生活」運動。

從防疫、確診應變處置，到協助紓困、振興，在過程中，我常鼓勵大家要勇敢、冷靜。

雖然講勇敢很俗氣，而光是勇敢，也不能解決問題，但我想，我們仍然不得不勇敢！對我來說，資源投入程度、行動快速與否，其實表彰的是一種決心和態度，面對這場突如其來的疫情大挑戰，國表藝三館一團所組成的防疫群組，其團隊工作精神以及所搭起的合作橋樑、所共創的努力成果，至今仍令我感到感動、驕傲！

國表藝中心各館團疫情期間特別方案 2.0

一、為降低表演團隊及藝文工作者受「嚴重特殊傳染性肺炎（COVID-19）」之影響，國表藝中心各場館已於本（一〇九）年三月十二日公布特別方案（以下簡稱：方案1.0），以「方案1.0」來進行紓困協助、降低衝擊，穩住當下。

二、此次疫情對表演藝術發展造成巨大衝擊，為使表演藝術界於疫情期間仍能維持運作動能，並於未來疫情紓緩時，得以快速復甦，國表藝中心各館團進一步提出「特別方案 2.0」（以下簡稱：方案 2.0）。

317

三、「方案2.0」除延續「方案1.0」精神外，並進一步擴大計畫執行層面推進成效。各相關計畫將在合於政府所定相關防疫指引之建議或規範，進行風險評估管理之情況下，由各館團於防疫期間辦理可進行、有助於維持表演藝術專業動能及後續經營之計畫，以為表演藝術界儲備未來，加速振興復甦。

四、「方案2.0」將由各館團以下列「六大驅動方針」，推動各項計畫：

第一、對於延期演出之節目，投入重製經費、給予協助支持，以利於疫情紓緩後上檔演出。

第二、擴大藝術孵育計畫，支持表團或個人創作者提案研發新創作、實驗新技術；擴充原定展演計畫或活動內容、另製新節目，擴大表演團隊、創作者參與機會。

第三、提前啟動委託製作或展演計畫，讓表演團隊於疫情期間穩定營運、展開製作研發，以更充裕時間來厚實創作發展內容。

第四、辦理劇場設備操作認證之支薪培訓課程，培植未來技術人才；安排外部劇場技術人員參與場館或地方場館之劇場設備維護作業，並由場館支應工作費用。

第五、啟動網路結合劇場播映製作計畫，包括直播、預錄及製播等方式，擴增觀眾

觀賞節目管道、維持藝術工作者演出機會；協助表演團隊建立優質數位行銷素材，以利國際連結；進行跨業跨界合作，邀請表演團隊共同試驗、開發線上即時展演新形式，並研議推動線上收費機制。

第六、規劃於疫情緩解、風險管理評估可行狀況下，籌辦戶外演出及活動，以活絡演出團隊，並儲備觀眾回流能量。

五、國表藝中心各館團對表演藝術界之振興復甦，將全力投入支持與協助，以各館團所屬軟硬體資源、系統平台及預算經費積極辦理各項計畫。

六、相關計畫自即日起施行，施行期限比照政府所定「嚴重特殊傳染性肺炎防治及紓困振興特別條例」至明（一一〇）年六月三十日止。若遇有該條例施行期間屆滿，立法院同意延長之情形，亦予以比照辦理。

七、「方案2.0」實施期間、內容及範圍，依中央流行疫情指揮中心發布事項，進行滾動式因應調整。

第二節　第二度劇場關閉（二〇二一年）

時序自二〇二〇年十二月進入二〇二一年，由於境外移入變種病毒案例在臺灣首見、「秋冬防疫專案」的起動，以及春節連假、衛福部桃園醫院群聚感染事件爆發等因素，各項防疫措施升級。二〇二一年三月，中央流行疫情指揮中心恢復外籍人士有條件入境及桃園機場轉機作業，而臺灣也在三月下旬開始施打首批疫苗。在這段日子裡，面對疫情的瞬息萬變，如何以謹慎而及時的態度來面對，做好各項準備，幾乎已是眾人的日常；而疫情能夠緩解，生活一切恢復如常，則是所有人最大的期盼。

然而，疫情的發展卻在二〇二一年五月急轉直下。五月十一日上午十點四十二分，國表藝中心接獲文化部通知，行政院將於十一點視察防疫指揮中心後，宣布因應疫情升溫，升為二級警戒：自即日起至六月八日提升疫情警戒標準至「出現感染源不明之本土病例」階段。

依照指引規定，所有集會活動皆需落實確保民眾維持社交距離或全程配戴口罩／使用隔板，並落實實聯制、體溫量測、消毒、人流管制、總量管制、動線規劃等措施，否則應暫緩辦理；室外五百人以上、室內一百人以上之集會活動，原則上停辦，但若能採固定座位且為間

320

隔座位、實名制、全程戴口罩、禁止飲食，得提報防疫計畫報請地方主管機構核准後實施。

二○二一年五月十一日，因應社區傳播風險升高，指揮中心宣布自即日起至六月八日，提升疫情警戒至第二級。國表藝中心三館一團配合政府防疫作業升級，按指揮中心及文化部防疫因應作法，做好各項防疫措施，並全力協助表團和觀眾處理相關事宜。首先，演出節目因採固定座位且為間隔座位而受到影響部分，場館全力協助表演團隊處理觀眾退換票、演出節目可售席次安排，以及座位調整、節目異動等應變措施。有關「座位間隔」之安排方式，有「梅花座」（前後左右皆要空位）和「間隔座」的排法界定，在二○二○年的疫情逐步解封過程中，文化部曾思考表演場館以衛生福利部疾病管制署（CDC）指引所提之「梅花座」來做座位安排，但考量劇場有其屬性，且於此基礎下，若可售票券全數售出，只可達到原先票房之三成。後來，國表藝三場館與文化部討論後達成默契，CDC也未表反對，將當時的「梅花座」以「間隔座」做安排，其中，同行之觀眾，如家人、親友可相鄰兩兩而坐；於此基礎下，若可售席次全售出，約才可達原先票房之五成。

更進一步，因應座位間隔之實施，表團將面臨配合調整為座位間隔而有取消或延後演出，對此，各場館也盡全力協助各節目主辦單位，以降低衝擊。具體的作法為：因票房超過

2021 年 6 月 23 日，由於防疫三級警戒持續，原定 5 月底召開的國表藝第二
屆第 14 次董事會議延期舉辦，並首度改採線上視訊會議形式。

可安排座位間隔、有加演分散觀眾之需求等情形，三場館將盡最大努力協助團隊進行協調處理，以設法協助取消退票、延期演出，或從原租用小廳移往大廳之演出場地進行調整、將原場次轉為錄影（音）模式等方式來因應。

然而，這一波疫情實在變化快速，短短幾天內便達到臺灣防疫的新高點。自臺北宣布提升為三級警戒後，各地均紛傳疫情，確診數創新高，已屬於進入社區感染階段，最終，全國進入三級警戒狀態，這是二〇二〇年以來，未曾有過的疫情嚴峻程度。於是，連續三天，國家兩廳院、臺中國家歌劇院、衛武營國家藝術文化中心分別於五月十五日、十六日、十七日陸續閉館。劇場關閉，全臺演出活動幾乎再次陷入停頓，表藝界的艱困處境不言而喻。

❖ 前所未有的三級警戒與「特別方案──同心同在」之提出

面對這波來勢洶洶的疫情，國表藝三館一團在短短不到一週的時間，迅速的啟動各項因應，從防疫措施的再升級、節目異動調整，各方面盡全力來協助表演團隊做各項應變。能夠做到如此及時，實基於過往近五百個日子的經驗積累。記得二〇二〇年疫情發生的時候，起初所有狀況都是第一次遇到，在許多大小事項上，都需要花許多時間溝通與建立共識，但經

過了一年多來共同因應疫情變化，三館一團逐漸將各項機制、各種狀況的應變與配套建立起來，並且有所共識，以最好、最足夠的準備，來進行各種沙盤推演和因應。

其中，因應二〇二〇年的疫情，國表藝三場館以「及時」、「同理心」、「溝通」等原則，快速共推「特別方案1.0」和、「特別方案2.0」，運用各種專案的方式，來陪伴表演藝術界渡過難關；這個穩住當下、儲備未來的力道，甚至是超前於國際的。這也讓我深深地體會到，雖然防疫應變相當艱難，可說是時刻在變化，但因為有一步一步踏實的累積，才可以及時因應，將衝擊盡可能地降到最低。

然而，較之於二〇二〇年，危急程度大不同，而表演藝術整體的生態情勢也已不一樣。

就以表演團隊面對疫情的反應來說，雖然表團與藝文界面臨此次演出停擺的震撼相同、依舊辛苦，但有了一年前的經驗，要再拿出勇氣來面對時，相對也比較冷靜下來，反應因而不似去年的「激烈」。然而，沒有反應不代表沒有困難與問題！可能正好相反，是表演團隊已無力招架衝擊更為巨大、深遠的疫情來襲，處在存亡邊緣、苦不堪言的表現！對此，我感到憂心忡忡，而事實上，做為一位終身的表演藝術工作者，我自己也面臨到三十多年未曾經驗過、前所未有的難關，那「痛得說不出話來」的感覺，我格外能夠感同身受。

在防疫三級警戒發布後，我們就已心裡有數，縱使這波疫情穩下來後，劇場座位席次也不可能一下子就全部全開放，會採取階段性逐步開放的可能性很高，況且何時會走到那一步，恐怕需要長久的等待。但對演出製作來說，很多被中斷停止的演出，各項成本開銷都已經發生，在不確知政府後續是否還會有其他方案來協助藝文界的情況下，身為表演藝術界的一分子，無論如何都必須快速反應藝文界的需求。同時，國表藝三場館是臺灣是表演藝術最重要的驅動能量，因此，在連日的緊急防疫應變會議上，我心懷憂慮地請大家共同思考：如何持續協助表團？如何促使政府幫表團多些設想、給予足夠的幫助？

在二〇二一年五月十七日國表藝三館一團會議中，我與三場館總監聚焦討論了因應後續發展的各項議題。首先，自二〇二〇年三月起，因疫情的關係，一年多來許多節目取消、檔期一延再延，對於未來的檔期運用，三場館的因應原則為何？是否仍是以國內為優先？其次，國際疫情難以捉摸，雖然國外演出者入境時皆持有陰性報告，並且完成十四加七天的隔離，但仍有陰性轉陽性的不確定因素，對劇場、工作觀眾來說，都是風險。有鑑於此，建議三場館國際節目、國外演出者的邀請，應更為謹慎，並且應要開始應變和調整二〇二一年下半年及二〇二二年上半年各館團的節目計畫；如若調整後能與出檔期和經費，是否可用來幫

藝文界的忙？最後，疫情使表演藝術陷入黑夜寒冬的衝擊，將可能持續一段時間，所以，除了「特別方案1.0」與「特別方案2.0」外，站在國表藝三館一團的角度，還能做什麼？還能幫上什麼忙？

我想，國表藝三館一團接下來怎麼走、怎麼做，對整個表演藝術來說，相當重要。因此，國表藝三館一團有責任持續在能力範圍內，在法人體制所賦予的彈性下，與文化部分頭努力、密切聯繫，盡量給予表演團隊協助，與表演藝術界共渡此次疫情難關。

當時，行政院通過了《防疫特別條例修正草案》，送請立法院同意，目標預定五月底通過修法，以追加特別預算、延長實施期限至二○二二年六月三十日。經過與總監們共商後，各館團同意延長原訂二○二一年六月三十日屆滿的「特別方案1.0」與「特別方案2.0」，延長期間則與政府防疫特別條例延長期限相同。其中，「特別方案2.0」之執行內容主要為維持表演藝術研發創作演出動能，盤點並運用年度預算可能之節目結餘經費，支持或辦理研發創作、孵育、人才培育等，我也請各館團於會後研議配套實施計畫，並盤點可動支之經費。

二○二一年五月十九日的主管會議，我們針對特別方案進行了討論。由於疫情仍在持續中，會延續到何時未可知，有必要兼顧實質的助益與精神的支持。例如兩廳院 OPENTIX 於

二〇二〇年四月二十七日至六月十五日所開啟的「雨天撐傘──票券退款捐贈計畫」，即是一個提供觀眾將退款轉捐予原節目主辦單位，或直接以捐款行動表達支持的方案。凡節目因疫情取消者，接受「OPENTIX 兩廳院文化生活」代售票券節目之主辦單位委託，觀眾可於節目公告取消後的五個工作天內，線上申請將現金退款轉為捐款，讓有意將票券退款捐贈予團隊的觀眾，有機會一起挺表團和藝術工作者。而因應更加嚴峻的疫情來襲，兩廳院自二〇二一年六月七日重啟「雨天撐傘」方案，並開放信用卡退款轉捐功能，，邀請更多購票觀眾加入行動支持列。無論實際收到的金額有多少，我想，重要的是「雨天撐傘」這個方案的用意與精神，以及對表團來說所存在的支持和鼓勵之意。

又例如，一旦解除閉館，逐步開放的過程極可能歷經間隔座位的限制，許多團隊可能會因而退檔，對於這些可能空下的檔期，仍有必要加以善用，在做好防疫措施前提下，盡可能開放場地給團隊做相關運用。我也先請各館團將間隔座位的座位圖準備出來，以便及時供表演團隊參考運用與衡酌。此外，在做相關規劃時，我也提醒總監們，各場館在盡可能協助團隊安排延期演出檔期可能性的同時，也須留意不能影響隔年原定演出團隊的檔期安排；而關於提前委託創作及各項長期計畫，也有必要考量受疫情影響的期間以及總監的任期，所以建

議排程到隔年的年底前，以利後續節目安排空間。

由於五月三十一日立法院預計通過《紓困特別條例修正案》，為使掌握住時機、適時給予藝文界後盾支持，一旦立法院通過三讀、文化部一提出政策，國表藝也必須隨即提出完整方案。在不到十天的時間裡，國表藝三館一團採設立共同大目標、各自全力推展個別場館計畫、彼此充分互享經驗和相互支援與合作的方式，來整理出新方案。討論過程中，我請大家爭取時間，也希望能跳脫二〇二〇年已有方案的思維，站在制高點，思考這次疫情以及本次方案將會對臺灣的未來產生什麼樣的影響？簡單地說，僅以止血為目標、缺一補一的作法，是不夠的，必須預想解封之後猶能持續發酵的可能性，從而來做全盤規劃，提出聚焦的願景和方案，才能讓藝文界縱使處於冰凍期仍能「保鮮」，解凍後可以快速復甦、活化。

二〇二一年五月二十五日，政府宣布防疫三級警戒將持續至六月十四日，三場館均配合延長閉館。六月七日，我和兩廳院劉怡汝總監、臺中歌劇院邱瑗總監、衛武營簡文彬總監、國家交響樂團郭玟岑執行長，一起召開國表藝三館一團「特別方案—同心同在」線上記者會。延續前一年「特別方案 1.0」、「特別方案 2.0」之內容與精神，「特別方案—同心同在」以「兩道支撐、三道推進」的力量，強化力道、驅動未來，期望表演藝術的動能得以續

保，解封後加速復甦。

「特別方案—同心同在」包含了五大方針：第一，延長「特別方案1.0」之場租及售票系統佣金減免措施與期程；第二，受疫情影響節目延後演出檔期安排協助；第三，全力投入資源，支持國內製作、深化與研發；第四，強化孵化及人才儲能，擴增數位觀演平台；第五，串連北中南共推數位文化行動計畫。NSO部分，則將持續整合各方力量，規劃各項音樂節目重整、錄製、線上製播、紀錄片製作計畫等，並依疫情調整、更新計畫內容。

面對疫情所帶來的未知及不確定，若長期下來，不只是表演團隊可能受到衝擊，整體面的人才流失、過去累積的能量和國際競爭力也可能大受影響。因此，在推出「特別方案—同心同在」時，國表藝三館一團有個共同聚焦的核心，那就是：許多現在可以做的事情，要先啟動；面對疫情帶來的衝擊，藝文界需要更多力量共同支撐和推進！因此，除了國表藝三館一團，我特別希望「特別方案—同心同在」能夠發揮拋磚引玉的帶動作用，邀請各地方政府與場館共同來投入，一同守護表演藝術界元氣，從逆境中開啟未來，如此方能與藝文界「同心同在」。

疫情的來襲是不可測的，也是現實的真切考驗，我和總監們常談到，國家級場館總是站

在面對海嘯的第一排，面對確診者足跡的辛苦應對，是三館一團、全臺灣的重要經驗和指標；而面對疫情衝擊，國表藝各館團的迅速行動，除了「特別方案」的提出，也立即調整了年度的營運目標、工作計畫，以「特別方案」為重心，各館團全力落實，務求對表團帶來支持力道。疫情的終點在哪裡，沒有人可以解答；然而，在疫情當下，未來如何對應，卻的確已成為各館團的工作重點。

國表藝三館一團「特別方案—同心同在」

訂定目的：

國家表演藝術中心三館一團為能於此波嚴峻疫情下，全力陪伴與協助表演藝術界，特延續去年「特別方案 1.0」、「特別方案 2.0」之內容與精神，共同推動「特別方案—同心同在」，強化力道、驅動未來，並以「兩道支撐、三道推進」力量，與藝文界「同心同在」，使動能績保，至解封後加速復甦。

內容說明：

一、疫情嚴峻，二度展演停擺衝擊，影響更深遠、更難應對

COVID-19 疫情於今（二〇二一）年五月初在急遽升溫，在防疫與安全考量下，各項措施持續調整頒布，各地場館陸續閉館，表演節目幾乎皆取消或延期，這對體質本屬脆弱的表演藝術而言，無疑是再次的衝擊與挑戰。雖時值盛夏，藝文界與表演團隊的處境，卻似如處在寒冬黑夜中。

自去（二〇二〇）年初受疫情影響以來，此波疫情已使藝文界與表團二度面臨展演停擺。雖然因為有去年的經驗，許多應變與配套已有依循，但震撼相同、辛苦依舊。並且，這波衝擊，對表演藝術帶來的影響，恐比去年來得更大、更深遠、也更難應對。

嚴峻的疫情會延續至何時未從得知，然表演團隊受創至深，確已是到了攸關存亡關頭。當下防疫優先，閉館及演出暫停；疫情回穩或疫後，在防疫新生活下，仍對表團營運及劇場運作構成重大挑戰。

二、因應衝擊，國表藝三館一團延續「全力陪伴表團共渡難關」的核心精神

COVID-19 疫情於二〇二〇年發生後，嚴重衝擊表演藝術界，於國表藝三場館演出之節目幾乎全數面臨取消或延期。為降低表團所受影響，疫情發生之初，國表藝三場館先行於二〇二〇年三月十二日共同公布推出「特別方案 1.0」，透過場租減免等措施來「穩住當下」，陪伴表團渡過難關；接續於二〇二〇年四月二十七日，三館一團進一步推出「特別方案 2.0」，為表演藝術界「儲備未來」，從節目研發製作孵育，到人才培育和觀眾培養，使疫情回穩後各項演出動能可以快速復甦。

其後，隨著疫情回穩，經於兩廳院試辦演出後，中央流行疫情指揮中心與文化部於二〇二〇年六月七日正式宣佈「防疫措施解封」，藝文活動可全席次開放，觀眾始逐漸重回劇場。

然而，重回劇場之路啟動不到一年，國內本土疫情擴大，全臺隨即進入高度警戒。首先，中央流行疫情指揮中心於二〇二一年五月十五日宣布提升雙北地區（臺北市、新北市）疫情警戒至第三級，加嚴、加大限制措施；五月十九日，因本土疫情持續嚴峻，指揮中心再

度將第三級疫情警戒範圍擴大至全國；五月二十五日，中央流行疫情指揮中心宣布全國三級警戒延長兩週，由五月二十八日延長至六月十四日。

配合防疫，國表藝三場館分別於二○二一年五月十五、十六、十七日先後公告全面閉館，各地文化場館也陸續關閉。演出二度停擺，表演藝術界再次陷入停滯，致使表演團隊所面對的艱困難題和生存危機更甚過往，影響深遠且更難應對。

二○二一年五月三十一日，立法院三讀通過修正嚴重特殊傳染性肺炎防治及紓困振興特別條例部分條文，延長紓困條例及特別預算施行期限至二○二二年六月三十日止。同時，配合文化部推動之各項措施，國表藝三館一團延續「特別方案」的核心精神，整合、發揮平台力量，協助表團及藝術工作者渡過難關，期盼全力守住表演藝術界的元氣，與藝文界「同心同在」，使疫情期間續保動能，解封後加速復甦！

三、啟動鼓勵觀眾將票款轉為支持表團之行動方案；全盤構思於「冰凍期」仍讓表演藝術界保有動能、於解封後持續活化之各種可能性

國表藝平台力量由 OPENTIX 先行啟動，除了未間斷地協助文化部加速了解表團節目異

333

動影響、演出衝擊、票房損失外，國表藝三館一團也共同承擔起與表團、節目主辦單位、觀眾端的互動、溝通與服務。包括：於OPENTIX購票之退票，採免收手續費；針對觀眾退款，則迅速配套於五月十三日重啟「雨天撐傘」方案，提供觀眾將演出票券退票款轉捐節目主辦單位。

「雨天撐傘」方案，除已施行「現金購票」觀眾可由OPENTIX代為處理退票票款轉為對主辦單位之捐款，從六月七日起，使用「信用卡購票」的觀眾，也能透過OPENTIX將手中的票券直接以捐款行動表達對表團的支持，點滴累積能量。

此外，本次疫情是歷史性的，其對表演藝術所帶來的衝擊和影響，於短期和長期來看，都是超乎想像的巨大與深遠。因此，國家劇場因應當前處境下的相關作為，攸關未來表演藝術的長遠發展，需要全盤構思於「冰凍期」仍讓表演藝術界保有動能，並於解封後持續活化之各種可能性。

四、「特別方案|同心同在」：延續初衷、強化力道：守住元氣、驅動未來

國表藝三場館作為表演藝術最重要的驅動場域，積極研擬讓藝文界縱使處於冰凍期仍能

「保鮮」，以及對於解凍後得以快速復甦、活化，並能持續發酵的各項計畫，期以最好的準備，來面對未來情勢的重大挑戰。

面對此波疫情，國表藝三館一團共同推動「特別方案—同心同在」，從延續「特別方案1.0」和「特別方案2.0」的基礎上出發，強化支撐與推進力道。防疫期間，將持續以場租減免、售票系統佣金減免和檔期安排的協助等做法陪伴表團，並以具體方案來為表演藝術守住元氣、驅動未來。相關做法如下：

(1) **冰凍期：**陪伴與支持，穩定臺灣表演藝術界士氣。辦理場租及演出取消退票佣金減免事宜；OPENTIX雨天撐傘計畫；線上活動先行；提前啟動各類委製計畫。

(2) **解封期：**配合政府防疫政策步調及防疫措施重啟劇場，適時啟動振興計畫。深化國內製作；人才孵育計畫；數位觀演環境配套建置。

(3) **活化期：**因應趨勢，臨場演出與數位轉型並進，帶動加乘發展效應。持續國內節目研發製作與人才孵育；5G與數位文化行動計畫。

「特別方案—同心同在」，將以政府防疫紓困振興特別條例施行期間為期（目前為明年六月三十日，後續將配合政府滾動修正調整），由三館一團擬定計畫辦理。其中，三場館部

分，包括「兩道支撐、三道推進」力量，共五項具體方針：

(1) **延長方案 1.0 減免措施與期程：**

延長「特別方案 1.0」之場租及售票系統佣金減免措施。除取消演出退還租金外，若轉為研發、測試及排練使用者，場租全免；各場館場地租金（含直播／錄影場、新申請製作研發／技術測試及排練），場租減半收取；依政府宣布採座位間隔相關措施、由小廳換大廳演出者，以原場租減半收取。

售票系統佣金減免部分，於疫情期間節目取消者，OPENTIX 售票佣金全數退還；待疫情稍緩並開放演出時，OPENTIX 售票佣金以五折計。

(2) **受疫情影響節目延後演出檔期安排協助：**

受疫情影響原訂演出期程之節目，協助於疫情回穩後重回劇場演出，演出檔期則以本年下半年、明年之年度檔期空檔進行協助安排。

(3) **全力投入資源，支持國內製作、深化與研發：**

提前啟動委製計畫，先行提供研發經費，讓團隊於疫情期間穩定營運規劃，而受疫情影響之主辦節目，將依照調整形式提供必要經費或檔期資源（兩廳院）；整合行銷資源及場租

減免之配套方案，減輕展演延重製的外租團隊製作負擔，支持主辦節目編列展延之必要經費與

檔期（臺中歌劇院）；延期之主辦節目編列重製經費、委託團隊研發既有作品其他版本、演

出創意計畫徵選等。（衛武營）

(4) 強化孵化及人才儲能，擴增數位觀演平台：

① 因應5G發展方向及疫情下國際交流轉線上趨勢，考量影片日後運用或推廣至國際

藝術節線上觀賞可能，並建立未來5G場館影像錄製工作標準流程，選定節目進行

高規格製作，同時培育數位觀演多元創作、行政人才，以及製作線上藝術課程、

推動劇場設備操作認證、辦理技術人才支薪培訓工作。（兩廳院）

② 閉館期鼓勵新創提案，透過不同製作階段，給予藝術家及團隊經費支援；場館開

放後，擴大辦理中小型表團巡演計畫，同時增進表演藝術從業人員工作機會；啟

動劇場線上導覽，並持續錄製系列講座；企劃數位學苑相關內容；主辦節目之外

聘技術人力，提前簽約及支付工作費等。（臺中歌劇院）

③ 主辦節目錄製後擇期線上播出、學習推廣計畫「線上藝企學」、線上藝文欣賞推

廣、線上藝術人才培育、「藝術解密」線上學習課程等。（衛武營）

(5) 串連北中南共推數位文化行動計畫：

疫情使全球表演藝術領域持續發生生產與供應模式的質變，國表藝三場館共推數位文化行動計畫，第一階段辦理線上講座與工作坊，接續第二階段之創作研發徵件，並朝向擴大參與，以攜手從業人員共同探求劇場的另一種可能性。此外，鼓勵應用更多元的數位媒材與科技技術（如 5G、AR、VR、MR、XR）形式，期能透過研究與發展，帶給劇場觀眾更多樣性的表演作品。

NSO 部分，則將持續整合各方力量，規劃各項音樂節目重整、錄製、線上製播、紀錄片製作計畫等，並依疫情調整、更新計畫內容。

五、方案之實施：

因應疫情持續變化，「特別方案—同心同在」將由國表藝三館一團持續盤點資源、調勻經費全力投入來推動辦理。

本方案將依據政府防疫紓困振興特別條例規定之施行期間，以及文化場館防疫指引或原則進行滾動式調整。

338

❖ 「後疫情時代」與文化部委託案

來勢洶洶的疫情，對表演藝術帶來的衝擊和損失是巨大的，就應變而言，政府和文化部首先針對表演團隊整體營運端給予紓困，而國表藝則主要是由三場館透過場租、佣金減免的方式，來給予表團支援，再搭配各項特別方案的提出，來呼應文化部的紓困、振興措施，全力陪伴藝文界共度難關。在專業治理的範圍裡，國表藝並不是補助單位，而是從國家劇場的角色和任務出發來切入著力。三場館所能提供的場地檔期的舞台戰場，以及在展演製作、人才培育、觀眾培養等軟硬體環境，搭配法人制度所賦予的彈性運用、預算調控空間，持續滾動盤點而出的即時資源，希望可以守住元氣、降低衝擊，以確保人才和國際競爭力等過去表演藝術界所積累的能量不致流失、倒退。

身為一位終身的表演藝術工作者，在我將近四十年的工作里程中，從打擊樂，藝術教育、劇場經營領域，我的經驗不算少，也總是站在第一線，從一次次實戰經驗裡，不斷累積能量並互為串連。雖過去我看過許多不同場合與處理過許多不同問題與狀況，但此次我深深感受到，二〇二一年的這波疫情，非常的不一樣。過往的經驗是基礎，但已不再是因應疫情

339

與未來的聖典；更多的時候，我們必須歸零、重啟，調整與磨練出一套因應疫情的新常態，這是我對「後疫情時代」最有感的體認。

二〇二一年六月二十五日，國表藝接到文化部來電，表示希望能借助國表藝館團的專業，對於文化部所欲推動的經典節目線上播出、異地製作線上演出活動，請國表藝各場館提供建議並協助辦理。此外，文化部也表示，對於國表藝三場館已排檔之外租節目，若於「微解封」時期改為現場演出之直播（無觀眾）或錄製線上播放，文化部亦將衡酌補助經費；對於未來實施間隔座位期間，演出收入仍不敷成本者，文化部也已考量相關的補助方式。

面對這一波疫情，包含文化部、國表藝和表演團隊，對許多事情都充滿著不可預測與不確定性。但無論如何，自疫情發生以來，國表藝館團的基本立場始終都是：盡全力、能幫一定幫；而出發點和切入點則是：主動盤點、釋出自身配套資源，積極配合政府政策提供或執行相關專業面協助，使文化部的紓困經費和相關作為，能夠全數投入於支援民間表演團隊和藝術工作者，陪伴藝文界共度難關。

在防疫期間，國表藝即已持續提供售票系統相關資訊彙整，供文化部做紓困振興的決策參考，而對於文化部商請國表藝幫忙推動的業務，過去各場館多以國家劇場角度切入著手來

推動業務。我認為，在日常運作下，國表藝三館一團有各自的營運計畫、角色和功能，但在疫情的特殊時期，許多動作都不能等待，思維和作法也要有別過往；不能再依賴過去的經驗，而是要歸零並重啟，找到因應疫情的新常態。

疫情時期，如何能夠加快速度來幫助表演藝術界，三館來一同投入幫忙文化部共同穩定表團、讓表團感受到有所支撐和依靠，這樣的力量將會更快、更大，因而非常必要。由於國表藝中心為三館一團之平台，不直接執行業務，因此，這三個案子由國表藝分別交付給國家兩廳院、臺中國家歌劇院以及衛武營國家藝術文化中心規劃與執行。由於時間的緊迫性，為使後續工作快速展開，由我先從統合角度進行分工，採三館合作、指定專責場館、多管道推進、對各階段之工作併進開展方式，快速研擬計畫，在提請文化部確認後，便積極規劃執行，並於二○二一年七月九日起對外公告實施。

首先，由臺中歌劇院主責《藝 Fun 劇場—精采上線》專案，協調各類型藝文團隊輪番接力，從二○二一年七月十日開始，連續兩個月的周末，共有四十七齣、九十四場國內經典表演藝術作品，上傳到 YouTube 頻道，提供觀眾限時線上觀看。由於場館關閉，限縮了民眾

親近觀賞表演藝術展演的機會，而臺灣的表演藝術能能量豐沛，多年來有許多經典作品值得一再回味與推廣，因此透過這次經典線上播映，希望期能維持民眾觀賞表演的習慣和熱度，在疫情逐步解封之際，為表演場館重啟、表演團隊接力演出提供支持。《藝 Fun 劇場—精采上線》推出的第一個周末，即累計有近三萬人次觀看，獲得許多好評迴響。我也因而向文化部李部長反應，如果有機會應繼續延伸，讓更多團隊一起參與。

其次，為維持表演團隊與藝術工作者於疫情期間的創作動能，同步推出《「藝起秀創藝」線上微型演出徵選計畫》，此專案由衛武營主要負責。徵選計畫分兩階段進行，初選採演出企劃書面審查，入選者可獲影片製作經費；複選則採「線上串流」直播方式進行，參選者將完成之影片上傳於活動專屬網頁播放，評審分數即時公布，並開放民眾上線觀賞票選「觀眾人氣獎」，鼓勵大眾線上參與藝文。徵件辦法公告後，相關詢問和報名數都十分踴躍，所帶起的動能和成效可謂實質而及時。

另一方面，在規劃、執行文化部行政委託案的同時，國表藝三場館也再次著手針對接下來開放團隊實體演出與觀眾進場預做規劃，包括積極準備未來解封的相關防疫配套措施，包括風險管理與工作指引、空間與人員的安全確保、座位配置等問題，以及防護面罩、隔板、

第一線同仁疫苗優先施打爭取、篩檢規劃等相關資源的盤點。為此,三場館都非常積極地模擬各情境、演練佈署,並持續與表演團隊保持聯繫,為及時重啟劇場做準備。

二○二○年七月二十七日,全國防疫由三級警戒降為二級警戒,表演場館開放演出工作人員和觀眾入場,但仍需遵守相關規定,包括:觀眾席須採間隔座位或其他保持適當距離的安排,第一排觀眾與舞台前緣或表演區最前段距離至少三公尺以上,演職人員動線及各項使用空間獨立規劃並與觀眾分流;演出相關人員的部分,則規定已實施快篩、PCR檢測或有疫苗接種紀錄逾十四天、且於演出期間每七天定期快篩檢測,於舞台演出時得不配戴口罩。

二○二一年七月二十九日,文化部李永得部長以及我和兩廳院劉怡汝總監、國內幾個表演團隊,共同宣告啟動《藝Fun線上舞台計畫》。該專案由兩廳院主責,將分為「示範場次」及「公開徵件」兩部分,先由兩廳院、衛武營原已有檔期之節目推出「示範場次」的演出、先開動,另外再展開線上徵件計畫,將表演藝術界的演出能量聚集起來、呈現出來。透過《藝Fun線上舞台計畫》,讓表演團隊嘗試結合線上售票、現場演出、虛實整合的方式,開創更多元的可能性,也為下一階段的再起做好準備,幾乎表演藝術界都因此而動了起來,展開各項製作、排練和演出。

光以 OPENTIX 的統計數據來看，自二〇二一年五月疫情警戒升級後，就有一千多檔演出取消、約三百個團體受到影響，重擊的情況超乎過往累積的經驗，表演藝術界的辛苦和困難可想而知。而由文化部委託兩廳院執行的《藝 Fun 線上舞台計畫》，投件數更是超乎預期，我因而打電話、寫信向李部長說明，表演團隊的反應熱烈，並請國表藝與文化部藝發司聯繫，爭取追加計畫經費；而李部長也一口答應，應允追加經費。非常感謝文化部對於國表藝的信任，積極性紓困資源投入於委託案的擴大辦理，使表團、藝術工作者獲得進一步的直接助益，這個動能非常的可貴。

如同我一再強調的，只要是對藝文界有幫助的事情，國表藝一定全力以赴，從表演藝術專業面向協助分擔與努力。在這個文化部對國表藝的行政委託案模式裡，感謝三館總監與團隊的齊心協力，與藝文界共同維繫動能、蓄積能量，來面對疫情帶來的衝擊與轉變。在我看來，這次疫情是很大的危機，於此同時，也有可能成為未來之轉機，雖然路很遙遠、很困難，但總是個好的開始。所有的表演團隊都非常辛苦，大家能夠努力撐著，除代表臺灣藝文界有著一定的動能，同時表示，文化部的紓困真的發揮了非常大的作用和價值。這一點，相較於國外的狀況，實屬難能可貴。

2021 年 7 月 29 日，與文化部李永得部長、兩廳院劉怡汝總監以及國內幾個表演藝術團隊，共同宣告啟動《藝 FUN 線上舞台計畫》。

經歷了二〇二一年九月二十七日，文化部宣布表演場館取消間隔座位之限制；十月二十八日，中央流行疫情指揮中心宣布進一步鬆綁防疫管制，自十一月二日起，室內外藝文活動不受人數限制。如今，觀賞演出須進行實聯制、量體溫並全程配戴口罩，已成為「後疫情時代」的常規，而隨著全球疫情的持續發展，「與病毒共存」從變數轉而成為常數，因此，接下來的日子，劇場和表演藝術界勢必需要將之納入思考課題，再次界定表演的本質，重新想像未來的樣貌，並且投入改變和探索。

❖ 數位文化趨勢下的嘗試與契機

二〇二〇年十一月二十六日，我應立法院教育及文化委員會吳思瑤召委的邀請，到立法院進行專題報告，分享國表藝在因應疫情、疫情期間線上藝文活動，以及推動數位轉型的做法。會中，我以「後疫情時代，表演藝術的轉型與進化」為題做報告，也請兩廳院劉怡汝總監會同進行 OPENTIX 系統功能說明。當時，全球疫情高峰持續，歐美劇場或團隊關閉、停演再起而處於停滯期時，臺灣得因為防疫有成而仍繼續前進，在二〇二〇下半年解封恢復演出，「鶴立全球」的亮眼成就，以及湧進劇場的動能累積，彌足珍貴。

然而，在表演團隊和藝術工作者受到鼓舞之際，大家也紛紛探討、預測未來的發展趨勢，感到「危機」與「轉機」並存，雖然困難重重，但也有機會開創新的可能性。疫情扭轉了過去人和人直接面對面的習常，將因遠距離或即時性而使用的網路互動，變成了生活的日常。因應疫情，全球演出受到影響，促使藝文產業大轉型，也開啟了表演藝術的各種發展可能。歐美各大劇場，也因為疫情而在線上開闢出新戰場，全力發展線上觀演機制。

說實話，作為表演藝術工作者，十分重視「視聽臨場感」與「群體互動感」；表演藝術即時共感，有難以被取代的特性。相較起來，我還是更喜歡現場互動的感覺。然而，這段時間的經驗，也讓我不斷思考：如果回到表演藝術上設想，那麼網路的「線上」觀看和親臨劇場「現場」看演出之間，對參與者、體驗者的選擇差別和意願、「線上」和「現場」彼此間是互斥，還是可並存？兩者是替代，還是互補？使用族群重疊性為何？如何讓線上觀賞者移轉到進劇場「現場」看演出？

「螢幕」無法完全取代「劇場」，但若能讓現場演出與影像呈現相輔相成，做成後續研究用途、推廣管道，觀賞人口的累積，以及讓演出者有額外版權收入，是我所樂見其成。對於表演藝術觀賞來說，疫情期間「線上」的新嘗試，在核心價值不變下，從適度地融入到表

演、工作、教學與行銷推廣上，到藉由 5G 等技術與運用，醞釀創新的演出型態，激發藝術科技的跨域合作、開發全新體驗模式的可能，讓人看到表演藝術的創意無限，也許能藉此機會激盪出劇場結合科技創新的精采可能性。

不過，要建置一個被視聽大眾廣為關注、持續引發熱潮，甚至為劇場開發新觀眾的線上收看機制，實有許多需要討論的實質課題。除了節目來源及內容之外，也包含技術層面問題，例如：節目產生方式、頻道平台、觀眾觀看機制、行銷推廣等等面向。除此之外，收費機制亦有討論空間，如起初的觀眾培養、累積階段，免費及收費都是選項；但未來若能進一步建立付費機制，不僅對整體產業有所助益，同時對創作者也會更有保障。

我認為，雖然線上觀演不能取代現場觀看，但因為疫情，也確實催生契機，使過往在臺灣尚不成熟的線上觀演機制，有機會在數位文化的趨勢下獲得嘗試與推進。雖然在初始階段，要透過線上節目的推動來增加表演團隊收入，仍屬有限，但這個管道的建立，不僅是被動作為因應疫情「不得不」的使用，也是藉此機會，將過去不成熟的機制建立起來，既作為必要的「輔助」，並是未來規劃的重要項目之一。

任何機制的推動，總要有個起頭。從思考線上收看機制的可能性，到發展創新觀演模

疫情急遽來襲，影響更甚過往，劇場冰凍寒冬之際，表演藝術動能不能停、創作力須續航，線上觀演話題再次被提起，也迫使眾人「不得不」思考。在嚴峻疫情之情境下，臺灣在一年多後面臨到世界各國已經歷的疫情境況，參照國際間許多劇場在疫情高峰、緩和、再次高峰、再次緩和的循環中渡過之經驗，多數認為，這世紀性的疫情，已帶來包括工作方式、社會型態甚至是思維模式的改變，可以說，我們將會從「防疫新生活」，邁入另一段「共存新常態」。

因此，「線上觀演」不再只被視為無法進劇場時的「應急」或「將就」備案。對於更大規模地去推動線上、數位文化的運用等，大家有了更迫切、積極的意識──原本這就是選項之一，但因為疫情凍結了現場演出，於是，如何透過線上發展觀演形式、與觀眾的連結和推廣行銷，維持藝術的體驗、學習、互動，變成了重要課題。如果能夠把線上觀演的新嘗試，轉換成為帶動並創造演出價值，讓線上觀演轉變觀眾進劇場看演出的動力和期待，無疑是互為加分與加成，那麼其所形塑的未來性和可能性，將可開拓出表演藝術發展的新契機。

由於預期到疫情後，「數位生活」與表演藝術的互動，將會變得更廣泛、更密切、更深刻、更多元。所以，致力於將防疫期轉為創作轉化期，探索非典型藝術體驗的多元可能，以

疫情下的藝術研發與應用，來介接數位文化時代的來臨，打造館團的永續經營，便成為主要的思考方向。大家都有共識，數位文化行動必須納入未來的規劃，而不只是疫情期間的備案。並且，對於「數位」的想像，從來就不只是轉成線上觀看而已，生活在這個與數位共存的環境中，我們有需要去思考更多的可能性，從而在表演藝術領域激盪出更多創作的增長，形塑未來的展演樣貌。

數位文化為未來劇場帶來更多想像，包括醞釀創新演出型態、開發全新體驗模式，從節目、推廣、行銷上與觀眾產生更多互動與連結，這對表演團隊與場館來說都是重要的創新共學課題，對觀眾而言也開啟了另一種欣賞演出的習慣與可能性。而線上與現場的相輔相成、互為加分，達到「虛實整合」的可能，更是令人可期的前景。有鑑於此，二〇二一年六月疫情期間國表藝所推出的「特別方案─同心同在」，即包含一系列數位文化轉型的行動方案，連結三場館營運計畫資源，加強力道、加速來做、並利用防疫期間，加緊腳步學習、充實。

因為實作的展開，表演藝術界愈來愈關切到多項實務面議題。這些現象也為表演藝術史踏出非常重要的一步，包括，如何從觀眾在螢屏前的視角切入，來探討和解決諸多演出和製播問題。舉例來說，鏡頭之下，場景佈置、燈光配置、音響收音、妝髮設計等細節，均與劇

場內的現場演出大不相同；架機拍攝、運鏡手法、錄播環境與軟硬體設備條件，更將影響觀眾的體驗；如何抓住觀眾的目光，甚至創造互動共感的可能，皆有賴於演出製作與攝影團隊不斷思考及嘗試再嘗試。

推動線上觀演或虛實整合，雖然所投入的人力、物力與資源須同時關照到現場製作演出，以及線上拍攝播放等軟硬體配套等，所費不貲，需要透過政府、場館、表演團隊、線上串流平台共同投入資源、專業與人才一起努力，以及觀眾持續關注，才有辦法加速帶動、推升成效。二○二一年八月二十六日，兩廳院完成了「OPENTIX Live」線上觀演功能試營運上線，由嚎哮排演首演《茱羅記公演》；十月三十一日，一場跨部會、跨產業、跨領域的共同嘗試，由國家兩廳院製作的 5G 科技創新展演《神不在的小鎮》，在兩廳院藝文廣場現場與網路線上同步開演，未來科技與表演藝術跨界結合新型態創作，在此看見諸多不同新可能。

將表演藝術、科技媒介與網路新媒體結合，《神不在的小鎮》除現場沉浸式演出體驗外，更結合網路二維世界—演員現場網路直播、三維世界—攝影團隊多視角轉播、四維世界—網路互動遊戲，聚集上萬觀眾同時線上觀看，互動方式令人耳目一新，刷新過往一般觀眾對線上觀演的認知。整體系列活動，從前導互動遊戲到演出及線上播出更累積超過兩百萬

人次參與。

至此，5G科技應用從技術層面落實到演出製作面，投入慢慢有了更具體的樣貌。能有

此次呈現並非偶然，過程中少不了困難與挑戰，尤其，此次製作集結超過四百人，團隊成員

包含藝術家、創作者、技術方；考驗的不只是如何建置5G軟硬體設備，如何以5G技術作為

媒介探詢不同可能，打造虛實整合、異地共演等展演新形式，免不了團隊一次又一次溝通磨

合；而創意以外，更要具備勇於挑戰的精神以及使命必達的執行力。此外，要能成就此次演

出，也須感謝文化部、經濟部的先見之明，在疫情發生之前，即選定兩廳院作為國家5G科

技示範場域，再透過疫情期間的各項催化，讓歷經劇場疫情冰凍期後，劇場數位內容應用的

能量得以爆發。

從執行過程到演出呈現，《神不在的小鎮》已然是跨界、跨域、跨部會合作成功的起

頭。更珍貴的是，這次的種種積累更是未來可分享與傳承的知識與經驗，讓演出不只是一場

演出，亦是人才培育、散播與傳承經驗的種子及開始。數位應用這條路，不論5G或其他新

科技，許多人都正在路上，雖然未來的路還很長，但在政府的強力支援下，新型態的劇場展

演在兩廳院已有了開始。順利完成演出後，我便把握遊說機會，多次向有關單位力陳，希望

未來不僅在臺北的國家兩廳院，在臺中國家歌劇院、高雄衛武營國家藝術文化中心甚至各地場館，都能共享經驗與資源，北中南串連，將效益擴散與放大。

在《神不在的小鎮》中，我們看見劇場更豐富、更多元的可能，看見藝術與科技新思維的融合；放眼未來，我相信，若持續堅持研發製作，進而帶動技術、人才培育面的發酵，勢必能為文化產業畫下下一個新時代的里程。我也期待，未來相關新技術的提升，不只嘗試於藝術創作，更能延伸至劇場營運、觀眾服務層面，帶來更多想像與創新，同時讓場館與觀眾的連結更深入、更廣闊，將觀眾帶進劇場、也將藝術的美好傳遞出去。

不論是過往的腳步放慢做、疫情時期的不得不做，或下定決心全力衝刺、用力做，數位觀演、虛實整合這條路，已然在路上，雖然路途遙遠且困難，但不管如何，做就對了！

2021 年 10 月底,由國家兩廳院製作的 5G 科技創新展演《神不在的小鎮》宣告記者會,由左至右分別為資策會副執行長蕭博仁、行政院科技會報辦公室主任蕭景燈、經濟部次長林全能、文化部次長李連權、國表藝中心董事長朱宗慶、兩廳院藝術總監劉怡汝。

國家兩廳院藝術總監劉怡汝、文化部次長李連權、《神不在的小鎮》導演洪唯堯、國表藝中心董事長朱宗慶、經濟部次長林全能。

「特別方案—同心同在」數位文化行動計畫

【階段一】探索數位文化下的創作研發，培育相應技術、創作人才

1. 二〇二一年七月開始，三館共同舉辦線上講座，每場二‧五小時，預計四至五場。

2. 規劃講題包括：疫情期間國內外數位創作案例經驗分享、數位創作脈絡思考、攝影鏡頭與劇場表演間的關係思考、錄播案例經驗分享、拍攝方法工作論、製作管理與法律版權等。

3. 培訓要點包括：透過實例討論，帶入轉為線上思維的數位創作脈絡思考，以便使各種數位科技建置後，劇場工作者及場館能隨之調整觀點和作為，包括錄播工作與現場表演的關係調整、新受眾的開發以及新形態的藝術體驗互動等。

【階段二】對外創作徵件，鼓勵多元數位媒材與科技藝術於表演藝術領域之應用

1. 二〇二一年八月後，由三場館共同號召，透過各場館計畫展開對外徵件。

2. 徵件主題包括：表演藝術作品結合數位科技、遠端創作、網路原生內容等。鼓勵創作

者結合科技技術與媒材進行藝術發想，突破現有演出在地域和形式的框架，並豐富日後的劇場展演型態。

3. 三場館執行內容分列如下：

■ 兩廳院：跨領域數位藝術 LAB 工作坊（以 5G 為主）、遠端創作徵件（劇院魅影——劇場／音樂廳鬼故事計畫，透過數位報名與發表）、網路原生內容徵件（舊作重製／拍或原創新作皆可）。

■ 臺中歌劇院：LAB X 青年創作工作室（以虛實整合技術為主）。

■ 衛武營：高雄雄屬害演出創意計畫（結合數位科技音樂劇場於衛武營表演廳與戲劇院演出，邀請具國際或跨國連結的團隊合作）

結語／後記

給藝文未來進行式的備忘錄

❖ 反覆思量、不斷實踐「專業治理」

在這本以我擔任國表藝董事長五年多工作點滴所構成的書裡，有個一以貫之的核心，即是「專業治理」；我認為，透過行政法人體制所實現的「專業治理」，是國表藝最特別、也最值得珍惜與呵護的價值。我也以此為準則，為我所熱愛的表演藝術，全力以赴。然而，什麼叫做「專業治理」？「專業治理」為什麼重要？何以我們必須反覆思量、不斷實踐「專業治理」？

我想，之所以有任期限制的相關設計，就是因為「專業治理」在實務的實踐過程中，是

一個在不同時代、不同階段都需要被持續反省與檢視的實踐性概念。因而，關於如何落實「專業治理」，可以有不同的作法，而每一種作法也並不一定是每個人都認同的，但就算真的做得很好，時間到了，也還是需要告一個段落，一棒接一棒，無論思考的是政策的延續還是調整，階段性地讓不同的人以不同的想法和作法，來繼續開展。然而，無論想法與作法如何不同，從專業出發的構想，卻是不會改變的。

所謂「專業治理」，其根本精神在於權責的對稱與相符。對於行政法人來說，這其中涉及了環環相扣的各種設計和配套，並且應設法力求相關作為能夠回應到「臂距原則」的這個核心理念。無論從國表藝和監督單位之間，以及國表藝和三館一團之間的各項法制、機制設計，都應環繞在這個理念下來進行，才能確保政策、執行和監督的各項作為不致於偏斜至「臂距」的某一端。因此，國表藝的職權分際、權責分工，從法制著手（設置條例、組織章程），並從和監督機關之間的陳報核定（核備／備查）規定，以及中心整體、各館團對於決策、執行層級事項，均明訂各項配套的落實程序和方式，且就確保落實機制規定的監督機制，也明訂於相關規章中。說到底，落實「專業治理」必須要能夠禁得起挑戰與考驗。

以行政法人制度營運的國家級劇場來說，首先，場館的營運以藝術總監為主責，帶領各

部門組成工作團隊，投入以演出活動為核心所相關的專業治理工作，並肩負起帶動表演藝術整體發展的公共任務。在這項專業治理的背後，有董事會作為監督、後盾與中介，再與監督單位進行互動，確保政府、中介組織、場館在政策方向的一致性，以及專業發展空間的充分揮灑。

其次，在專業治理相關單位的互動的過程中，所建構的「等臂距離」的關係，是能否成功維繫當時兩廳院行政法人化，以及現今的國表藝行政法人體制的關鍵要素。因為，當監督機關將專業工作交付給中介組織時，必定包含了國家政策對於透過公共任務之執行來達成的藝文發展藍圖。另一方面，中介組織在受託於政府時，也可依循公共任務的基本方向、納入專業觀點考量，主動提出規劃，與監督單位商議、核准後形成政策，具體落實於場館營運團隊所執行的業務中。縱觀來說，行政法人體制在臺灣歷經十餘年的發展，從兩廳院開始到現在三館一團的「一法人多館所」架構，監督機關、董事會和各館團所形成的「等臂距離」，是讓藝術專業治理的核心精神得以實現和續存的關鍵之道；而基於「臂距原則」以及對專業治理的共同信念與相互信任，三方各司其職權角色，這樣的互動關係，我稱為「黃金鐵三角」。

有了明確的發展目標及具體的工作項目後，來到落實層面，針對專業治理的監督，則是

一環扣一環的。首先，總監對於館團的營運至關重要，透過節目與人事權的擁有，承擔起綜理館團業務的職責。國表藝中心董事會作為中介組織，則是透過對總監的提聘，來給予總監所帶領的專業團隊相應的信任、支持與監督。可以說，總監所帶領的館團表現是否理想，同時也是對國表藝中心監督角色扮演是否得宜的評估。

在我看來，透過「臂距原則」所產生的高度信任、積極支持、充分協助及強力監督，是權責相符的一體兩面，本應相輔相成而不是互相衝突。一方面，在不違背政策方向的情況下，館團總監能夠運用其職權，去規劃、安排和執行相關的業務；在這個層面上，國表藝董事會對於館團的營運，或有可能出現不同的想法或觀點，但只要是在專業治理的範圍內，基本上都十分尊重總監的思考與決策，並在此信任基礎上，盡力給予協助，或將相關資訊轉達、提供給總監參考。另一方面，作為中介組織，國表藝始終是站在監督、而非業務執行的角色，因此，若是館團在執行層面有需要改進、需要處理的地方，國表藝也一定秉持監督職責，來要求館團解決問題。

包括演出團隊與藝術工作者、各級政府部會局處、民意代表、媒體乃至一般大眾，都有權利、也有管道發表意見、提出問題和建言。作為中介組織，國表藝不時會接收到來自各界

的聲音，而為解決問題，勢必涉及大量的溝通，此時，信任的建立尤為重要。對我來說，「專業治理」在國表藝的實踐，一向是以藝術專業的方式來做事、溝通。有想要做的事，自然就會去發現和解決問題，繼而，在處理問題的過程中，往往會發現更多需要解決的問題。

此時，有誤會，就積極來澄清與解釋，一起討論能如何解決。若是各環節都能夠有足夠的相互信任，則許多事情相信可以步步為營、逐一處理。

在擔任國表藝董事長期間，我經常收到來自民意代表的對於三館一團相關業務的詢問、關切或質疑，也不時收到藝術工作者直接表達他們的心聲。這些聲音，我相信都是出於對藝文發展的關心，以及希望給予藝術工作者更多的協助。因而，我總是扮演橋樑角色，透過中介與溝通，將相關的意見轉達，或作為觀點補充，以免有被忽略或遺漏的地方。就我的經驗，大部分在轉達意見後，都能給予專業治理的決策尊重和理解，不太會堅持己見。只不過，也有令人遺憾的是，有藝術工作者、民意代表或其他各界人士，欲透過「政治力場」的運作，來做投訴或表達不信任，希冀以此來開啟或影響專業治理的討論。

這樣的現象，不禁令我憂心思考：這是藝文界真正想要的「解決」和「溝通」事情的方式嗎？有些人因為不瞭解而有不正確的解讀，不正確的解讀致使原本沒有惡意的人也被牽涉

進來；有些人自以為公義，說出口的話卻與事實有差距，甚至走入「政治」的管道，使藝術工作者不幸落入「政治介入」的邏輯。這些我所不樂見的現象，在感到遺憾的同時，經過溝通後，多半還是能夠得到理解；不過，這樣的過程，或許也會是個值得深思的問題。

對於國表藝三館一團來說，如何肩負起對於品質「精益求精」的藝術專業追求之公共任務，同時在與外界產生連結、爭取認同的同時，堅守核心價值的原則可以不受干擾，「知易行難」的過程中，有權力的自我節制，也有責任的積極承擔。所謂「政治介入」，很多時候都是出於對權責對等這個原則的混淆，然而「專業治理」作為核心價值，以權責對等與相符為原則，卻是無法被作為對價關係來交換。因此，我仍然認為，需要溝通的就溝通、需要說明的就說明；雖然很多時候，對方不一定能夠理解我們所做的說明，也不是做了溝通問題就會解決，但我總認為，有溝通就有機會，有去解決問題就有進步的機會，一如藝術的追求，一定是永遠「好還可以再更好」！

再回到館團的日常營運層面，來審視藝術專業治理的落實與監督。除了必須依循嚴謹的內控、內稽制度，以及回應國表藝董事會的期許和監督外，監督單位文化部亦會再組成一個績效委員會，針對國表藝三館一團專業治理的各面向，進行評核意見。此外，立法院與審計

部亦會施以定期、不定期的監督力道，更不用說在這個資訊主動公開的時代中，媒體、專業社群和一般社會大眾，都可以共同關心三館一團的營運。因而，國表藝的運作，包括專業人才的聘任、藝術核心發展的藍圖規劃、業務的執行與相關的運用調度，對於藝文界有沒有幫助？實可受公評，也必須禁得起現下與未來的檢視和評價。而國表藝三館一團工作團隊，則需要以實際的行動和成果，以及以理據說服的能力，來爭取政府與社會各界的信任。由此看來，在這個環環相扣的生態系中，落實專業治理絕對不是「交給你就什麼都不管」，也不是「交給你但什麼都要管」，理想的專業治理，應該兼顧縱向與橫向的連結脈絡，形成交互支援、監督的關係，以互為後盾的態度，朝著共同的夢想努力邁進。

對我來說，實踐夢想的精神，始終蘊含著樂觀、積極態度；唯有設定清楚的願景和目標，才有可能徹底執行、持續堅持下去。我相信，自我、他人和環境的多重配合，即使有困難與挑戰，也總會找到「知行合一」的可能性。

❖ 理想的推動與落實，並非「理所當然」

二〇二一年十二月三十日，是這一年最後的上班日；而這一天，也是我最後一次代表國

表藝到立法院，參與預算審查。回首自二〇〇一年以來，從擔任兩廳院主任、法人化後的藝術總監，開始在立法院為組織改革、行政法人推動法案；後來擔任北藝大校長、兩廳院董事長；再到這五年擔任國表藝董事長，這二十年來，在不同的崗位上，有十六個年度到立法院備詢——終於要畢業了，心中有許多的感動、感觸與感謝。

在我擔任國表藝董事長的任內，多數有關國表藝的預算審查，外界似乎總像感覺「一切順利」，而立法院審查國表藝的預算，多數朝野立委通常幾乎沒有第二句話地支持通過，縱使有過關切、提出質疑，也都是出於監督職責，在支持藝文發展的基礎上，期盼釐清事實、提供不同的觀點與意見。然而，對我來說，預算審查能夠如此順利，並不是「理所當然」的——看似「一帆風順」，其實鎮日與挫折為伍！因為追求自己喜愛的事物、擔任領導者，以及有公務在身的時候，當理想擘劃愈大，所要面對的挑戰也就愈大。

在推動理想與落實核心價值的路上，層出不窮的困難與挑戰，往往是最初在設想目標時，滿懷熱情的單純心境所想像不到的；而最終順利成功的結果，往往是過程中，無數次堅持初衷、不放棄力搏，以及加倍付出努力所累積而來的能量所致。其中，除了出自三館一團整體的努力，也深深感謝文化部和立法院教育文化委員會給予很大的信任與鼓勵；而這個良

性互動關係的建立，著實需要多方的共同努力。

以立法院預算審查為例，每一年的預算審查，我和幕僚團隊總是嚴陣以對、從不鬆懈，一定做足「前置準備功夫」。很多人看到我在準備立法院的備詢和預算審查過程，都很驚訝於我和幕僚的準備作業，備詢題庫每年更新基本資料之外，對於預算前後年度編列差異；確切需求，業務計畫推動重點和經費所需；各監督單位關切問題、處理進展和問題解決方法；媒體或社會大眾關切事項⋯⋯等，無論是否真的有派上用場，都一定在立法院備詢前，全部準備為「厚厚一疊」的模擬題庫，並於會前一一彩排和做討論，沒有一年漏掉。

不僅如此，準備期和前置作業還要更往前來推。在預算進入審查會議前，立法院教文會、不同黨團的提案總是會相繼提出；教文會預算審查後，各黨團提案也會出籠。為此，國表藝中心除了配合文化部統籌拜會立委、逐一說明和提送資料之外，每次，我也都親自寫信、致電或拜訪立委，逐一與各個提案的立委做了許多溝通，並且也請場館總監、相關主管再向立委親自說明委員提案的關切事項。此外，對於立法委員請國表藝各館團提供的業務資料，我們絕不以「交作業」的心態來處理，一定本於至誠，做到詳盡說明，並用最快的速度備足資料，盡全力讓委員了解，絕不含糊。

而在預算審查會議之後，不論委員的提案或指教為何，我相信都是各本職責、出自善意，因此，會議之後，我也一定一一寫信跟委員們致謝、感謝支持。此外，我始終歡迎也主動邀請立法委員親臨場館，視察和聽取簡報、看演出瞭解節目產製，也常利用立法院休會期，或委員有空檔、有興趣瞭解場館業務的時機，邀請委員會或委員到訪，藉由實質的交流互動，讓立法委員們有機會深入了解、感受、體會劇場經營的運作邏輯，以及表演藝術發展的屬性特質，從而能夠給予藝文界更多的支持和更友善的關照。

在我擔任國表藝董事長任內，看到各館團都想努力做事、都能有具體的計畫，以及精采的成果，讓我有足夠的支持力量，去協助大家達成願望、追求夢想。而國表藝各館團的每年預算，無論是概算的編列、營運目標和計畫的勾勒、預算書工作項目的搭配，還是檢核工作計畫執行成效的績效指標，都互為勾連、互相配套，從願景、策略目標到執行細項，都相當明確具體。是以，我們可以「擲地有聲」地以最大的誠意，積極向文化部、立法院爭取各項資源的挹注。對於預算的編列，我不認為只從經費的取得角度來看待，因為預算背後代表的是業務推動、也是追求發展的需求，所以足夠資源的到位非常重要；否則，有再多的好構想、再強的執行能力，也將面對巧婦難為無米之炊的困境，長久以往，再多熱忱也消耗殆盡。

我認為，勇敢爭取預算，也代表著敢於承諾，更勇於承擔責任；因此，每次我們都非常努力，而國表藝的預算案在立法院教文會審查時，也幾乎都能順利通過。但即便如此，最後還是有可能得無奈面對「全國預算統刪一定額度」這個純粹來自政治慣習、難以操之在己的問題，無法以原先的編列通過。此時，身為國表藝董事長，我無法輕言放棄，還是會向文化部再做爭取，而文化部也通常會藉由專案等各種機會，想辦法來予以補回。無論額度如何，這都代表著文化部對於國表藝三館一團共同努力的成果給予實質的肯定、信任與支持；思及此，時常令我感動。

說實話，經營劇場真的不是容易的事，而整個藝文環境中，持續努力的團隊與藝術家不計其數，但臺灣民眾在文化教育的消費上卻是呈現下降的趨勢，對於藝文團隊來說，實在是非常艱辛。因為這樣，我總覺得，國家劇場有責任，要為環境帶來更多的「正能量」，讓在此演出的團隊和藝術工作者能有「家」的感覺。因而，國表藝三館一團總是用最大的誠意，拿出實質且具體的說明資料和成果，力求溝通，尋求立法院及相關單位的了解和支持，悉心呵護每一筆預算，讓刪、凍預算情形不致發生，把握每一個可以守護表演藝術發展經費的機會。

2021 年 12 月 30 日，最後一次代表國表藝到立法院，參與預算審查；與文化部李永得部長、教育及文化委員會的陳秀寶、林宜瑾、張廖萬堅、李德維（後排由左至右）、林奕華、吳思瑤（前排由左至右）等立委合影留念。

❖ 共事／共識：環環相扣的議事運作

國表藝董事會的議事運作、各項審議都能順利，是發揮「治理」功能及有效性的重要部分。在我擔任國表藝董事長任內，每次董事會議的召開，所有董監事都是各界賢達、忙碌異常，但總能全力相挺，不但從來沒有流會過，且對於議案事由；雖各有經驗貢獻意見，但也都能經過完整溝通討論後轉為共識、成為驅動各館團的前進力道、化為支持藝文發展的強力後盾。我想，所有董監事的用心，看到國表藝中心和各館團的努力，也累積了實質的信任。

在國表藝處理各項業務，跟表演藝術進行演出工作一樣，我都秉持「玩真的」的態度全力以赴，也都需要有默契絕佳的團隊夥伴，為了共同的目標，一起做足準備，在面對挫折與困難的時候，一起想辦法克服、解決問題。我想，只有我一個人「玩真的」是不夠的，必須有一個堅強的工作團隊，才有辦法讓所有的環節和細節相互扣連、黏合，凝聚成與藝文界共同打拚的共識。

因為長期從事表演藝術工作的關係，「彩排」的模式與意識，已經廣泛地「內化」到我的其他工作和生活層面，變成一個難以改掉的習慣，也成為經驗法則養成的處事態度。什麼

370

是「彩排」？我將它視為一個夢想種子發芽茁壯的過程：藉由彩排，可事先看到演出與活動整體呈現樣貌，並可換位思考，從不一樣的角度，推敲各種可能狀況，沙盤演練解決方法。若對我來說，從演出、工作到生活，要順利接近心中的理想，就必得下功夫去努力和堅持。

以結果論，只要多一次彩排，就可以少一分疏漏，確保事情圓滿，那麼，彩排也就不會是浪費時間的麻煩事。因此，就算是看來理所當然、沒有問題的小事情，我還是會要求團隊夥伴們「彩排」一下。因而，國表藝三館一團於各項會議的事前事後，都「不厭其煩」做足功課，彩排、彩排再彩排。

而國表藝董事會的幕僚團隊，也總在董事會前做足準備、對三館一團的資料一再檢閱、對提案內容一再確認與溝通。因此，這五年多來，我和三館一團、祕書室幕僚群，在每次董事會開會前，於主管會議先對將提案到董事會的提案或法案，先做討論和確認；對於董事會的提案資料，就議程內容逐案做檢核和提醒、需整合和修正之處，先請館團一再檢視和處理，來確保送到董監事手上的會議資料能有一定的質量呈現；董事會前依照議程逐項簡報彩排，對於應具體說明的項目提醒館團事先備妥。

付出這些心力，毫無疑問地，就是希望讓國表藝董事會議能夠兼具效率與品質。在我看

來，多數的工作計畫都是環環相扣、需要集眾人之力才能成就的事，而幾乎所有理想的追求，實際上皆涉及複雜的層面；對我來說，成功與否的關鍵，就在於和各方所建立的互信基礎，能轉為共事支持的體系。因此，個人的熱情和努力固然重要，但若只看到「我」，而沒有同時意識到「你、我、他」的存在關係，以及團隊合作、相互支援，仍是無法如願達成目標。藉此機會，我也要再次感謝國表藝中心歷任的董監事，從出席會議、審查議案、提供建言，乃至加入專案小組協助克服難題、提供館團實際的協助，董監事們透過自身的專業和能量，給予三館一團和表演藝術界許多支持與幫助。每回聽到董監事們肯定與勉勵，總令人特別感動。作為中介組織，國表藝董事會除了扮演監督與把關的角色外，更是三館一團最大的後盾與支持。

國表藝三館一團，是臺灣首個以「一法人多館所」模式運作的行政法人，對於體制以及表演藝術生態發展的指標性和重要性，都是不言而喻的。在落實藝術專業治理的過程中，北中南三場館的「本位思考」，反映出各場館具有不斷自我提升、向上的企圖心，與此同時，國表藝中心則以中介組織的角度，扮演整合平台的角色，提供宏觀層次的視野架構，促使各館團能夠產生更多「換位思考」的連結與合作，並透過適度的協調溝通與權衡調度，爭取更

多「把餅做大」的資源機會。

因此，在每兩週召開的中心主管會議上，我總是會先與館團的總監、執行長分享我的所思所感，對於重大的館團事項，則透過具體的列管報告與議題，從對執行過程和各館團進度的推展中來做瞭解和促進討論、做意見交換。因此，在我個人任內，這個主管會議最重要的意義在於共識建立、溝通、分享和意見整合。三館一團的總監、執行長都非常的傑出優秀、也很積極想做事，而鑒於三館一團的起步、發展階段與所處脈絡環境各不相同，我一向不贊成用「中央廚房」的概念來處理三館一團的問題，但在尊重藝術專業治理的原則下，對於需要整合的共同事項、透過經驗交流來互為激盪的促進，則是國表藝作為整合平台需扮演的角色。

相應於此，董事會和監事會則是給予中心與三館一團最強而有力的支持和監督。其中，監事會及其所轄的稽核室，透過定期的查核作業、出具報告，針對中心與三館一團所執行的業務和相關法規，從內部監督的觀點做出提醒和建議，來協助專業治理的落實。對國表藝三館一團來說，稽核和監事會能夠本於專業，帶著協助館團發展的宏觀角度，仔細檢查各項業務在落實細節上是否有疏漏或可加以改善之處，會是一股具有平衡效果的正向力道，十分感謝。

國家劇場的專業治理，是表演藝術生態系的重要一環；而國表藝三館一團所累積的經驗，對於藝文界和臺灣社會來說，更有著指標性的典範意義。在我擔任國表藝董事長這五年多的時間裡，非常欣慰地看到，三館一團能出於不變的初衷、具體的目標，以及自我要求的不斷提升和同理心的換位思考，再經由不懈的努力、縝密的計畫與確實的執行，為我們所共同熱愛的表演藝術齊心協力、攜手打拚，讓運作更臻成熟，好節目遍地開花；讓藝術工作更有溫度，拉抬起臺灣整體的藝文氛圍；讓國表藝成為現今大家覺得「理所當然」值得讚許的團隊！當然，還有很多的事可以做，還有很多的挑戰有待克服，但所有的事，都該是一棒接著一棒，並且持續努力追求使其更好。

❖ 一位「終身表演藝術工作者」的心聲

身為「終身的表演藝術工作者」，我在公務單位擔任主管職的資歷頗長，期間已歷經過多次公家與民間身分的轉換。每當我應允接下公職時，我總會問：站在這個崗位上，我能夠做什麼？我做的事，能夠為機構單位、藝文界、國家社會帶來幫助嗎？因此，無論是擔任北藝大校長，或是三度進出兩廳院乃至接下國表藝董事長一職，我都是帶著清楚的願景藍圖，

每兩周召開一次主管會議，三館一團總監、執行長及中心行政管理部、財務部經理共同與會；每三個月召開一次董事會，會前幕僚單位縝密作業，事先進行多次彩排。

設定核心目標，戰戰兢兢、全力以赴。從事表演藝術工作近四十個年頭，這種凡事玩真的、全力以赴、在細節中追求細節精神，似乎也已內化於我的價值觀。

多年來，投入自己所熱愛的表演藝術領域，經常聽見觀眾分享，因演出瞬間的感動成為生命中永恆回憶經驗，這都使我更珍惜每一場演出、每一次分享、每一個做事及與人相處的機會，更讓我相信，凡事若能以「玩真的」的態度，應對生活裡大小事——最真誠的心意、最頂真的態度，加上實際的行動作為，終能將事情做到最好、盡可能做到圓滿。因此，不論是演奏推廣、藝術教育或劇場經營，甚至日常生活中，我總在意身邊每一個人、每一個環節，更珍惜每一次機會，以製作音樂會時那種全神貫注及投入，運行生命中每一刻。

劇場經營、組織管理也是如此，大至願景的設定、策略的擬定，小至活動的舉辦、會議的主持，少不了與工作同仁一次次來回討論，從目標訂定、過程檢驗到具體落實，不怕多一分留意及細心，謹慎與用心的意義，終在讓每件事更臻完美的完成。不過，一個人再怎麼屬害，終究是有限的，要推動變革與帶動發展，絕對需要很多人的共同努力。

在擔任國表藝董事長期間，我之所以能夠與三館一團以及監督單位——文化部行成「黃金鐵三角」的關係，是因為有祕書室的幕僚團隊居中扮演聯繫、協調、輔助的角色，使得議

事得以順利召開和進行，不同單位之間的溝通能夠維持通暢和品質。非常幸運地，我能夠找到可以與我「互補」的夥伴，組織一個跨世代的堅強團隊，一起在國表藝這個中介整合平台上，為表演藝術界打拚。

在國表藝幕僚團隊裡，有的人嫻熟公部門行政體系的運作，協助我在公共行政的框架中，撐出落實藝術專業治理所需的彈性空間；有的人可以快速且精確地掌握住我所想要表達的想法與意見，協助我將這些觀點轉化成有系統的資料，從而有助於與各界的溝通；有的人在待人接物方面格外體貼細心，關照每位與國表藝中心互動的人。幕僚團隊成員各有所長但很有相互「補位」的默契，而「頂真」的幕僚作業分工，讓我在第一線為藝文界「衝鋒陷陣」時，能夠在事前做足準備，無後顧之憂。

藉此機會，我要特別感謝郭美娟主祕所帶領的祕書室幕僚團隊，包括宋郁芳、許奎琳、林冠婷、洪佩昀、劉亭妤、賴君柔、楊雲羽等歷位祕書和助理們，在這五年多的時間裡，大家付出心力、共同打拚。國表藝中心做為三館一團的整合平台，以及與董監事、監督機關文化部的平台窗口，還有內部三館一團、中心本部相關業務權責窗口，日常的業務包含了大量、不間斷地協調、統合與溝通工作；而所謂「魔鬼藏在細節裡」，要使這些環環相扣的機

制能夠保持暢通、運作順利，很大程度都有賴幕僚團隊們「鴨子划水」的努力，對於祕書室在台前幕後的辛勞，我深深感謝！此外，還要特別感謝法律顧問林信和律師多年來陪伴藝文界，給予寶貴協助；還有支援中心本部業務的兩廳院相關同仁，特別是一直關照各項業務的行政管理部呂岳霖副總監和財務部蔡聖裕經理，以及中心的財務同仁鄧美香。

國表藝團隊和我之所以就「戰鬥位置」，原因很簡單：我們是來解決問題的！而解決問題的第一步，其實是尋找和發現問題。如果看不到問題出在哪裡，或者無法判斷問題的嚴重性，那麼，就很難產生「防微杜漸」、「超前布署」的意識與眼光。舉例來說，一座劇場從決定興建到落成、營運與階段性發展，往往必須歷經一段時代變遷，因而，各項軟硬體都應該持續「優化」，就像開車上路，除了買車的費用之外，還必須考量到定期的送檢、維修、保養等費用。一座劇場從「生」到「養」，可能歷經多位主政者和主事者，因而，對於劇場的經營與願景擘劃，應該要能夠當下向未來展望去做思考，進而去定位問題、處理問題、解決問題。這樣一種解決問題的能力，需要有實務經驗的持續累積，以及理論觀點的相互參照，才能夠做出適切的決策，有所為、有所不為，在進退之間堅守住核心價值。

對我來說，從國家兩廳院到國表藝中心「三館一團」，以行政法人制度執行公共任務並

378

落實藝術專業治理，是我多年來最為堅守的核心價值，也是推動機構組織創設與變革、藝文生態系建構與健全，乃至帶動社會國家發展的重要動力。長期以來，無論我在哪個位子上，大家總是給予我高度的信任，將諸多「重責大任」交付給我處理，對此，我心懷感恩，也盡我所能、為所當為。不過，公職崗位都有其階段性，因此，我更在乎的，是那些對藝文界的未來發展影響甚鉅的問題，會不會因為被大家認為「沒有問題」而未能被及時意識到？我也會杞人憂天地擔心：關乎重大的議題會不會因為無法被確切地認知，而有發生誤會的可能？

現有的成果並非理所當然，而是持續堅持理想所累積下來的局面；理想也並非一蹴可幾，必須一棒接一棒，不斷堅守、釐清，才不會遭致誤用甚或出現「開倒車」的結果。因此，當任期結束之時，我總也希望過去這段時間努力的累積，不但禁得起檢驗，還能做為寶貴經驗以供參考、反思與借鏡。我想，以終身表演藝術工作者的身分，藉著撰寫「給藝文未來進行式的備忘錄」之心情，整理出這份工作紀錄，針對落實藝術專業治理這個核心價值，分享我的觀察和心得，並在實務、制度、法規等面向上，留下可供探討、闡述的紀錄累積。

希望這樣的拋磚引玉，能有助於凝聚共識，從而促進臺灣表演藝術的持續共好──我們共同投入、一起打拚！

吳靜吉董事

姚仁祿董事

孫大千董事（二〇一四・四—二〇一四・七）—胡德夫董事（二〇一四・九—二〇

一八・四）

陳樂融董事

童子賢董事

劉金標董事

劉富美董事

鍾政瑩董事

簡靜惠董事

李應平董事—許秋煌董事—丁曉菁董事＊文化部代表，依法定職務任期出任董事

黃碧端董事—林思伶董事—蔡清華董事＊教育部代表，依法定職務任期出任董事

史亞平董事—李澄然董事—章文樑董事＊外交部代表，依法定職務任期出任董事

第二屆（二○一八・四・二―二○二三・四・一）

【董事】

許勝傑董事

高志尚董事

林淑真董事

吳靜吉董事

朱士廷董事

朱宗慶董事長

【監事】

吳建國監事―李秋月監事＊文化部代表，依法定職務任期出任監事

張明珠監事

黃日燦常務監事

路之‧瑪迪霖董事（二〇一八‧四—二〇二〇‧一）—那高‧卜沌董事（二〇二〇‧七—二〇二三‧四）

蔡長海董事

劉富美董事

鄭榮興董事

鍾政瑩董事

蘇昭英董事

楊子葆董事—蕭宗煌董事 ＊文化部代表，依法定職務任期出任董事

蔡清華董事—范巽綠董事—蔡清華董事 ＊教育部代表，依法定職務任期出任董事

章文樑董事—謝武樵董事—曾厚仁董事 ＊外交部代表，依法定職務任期出任董事

【監事】

楊其文常務監事

張敏玉監事

陳玲玉監事

童子賢監事（二〇一八・四─二〇二一・四）─謝榮峯（二〇二一・九─二〇二二・

四）

李秋月監事─劉明津監事 * 文化部代表，依法定職務任期出任監事

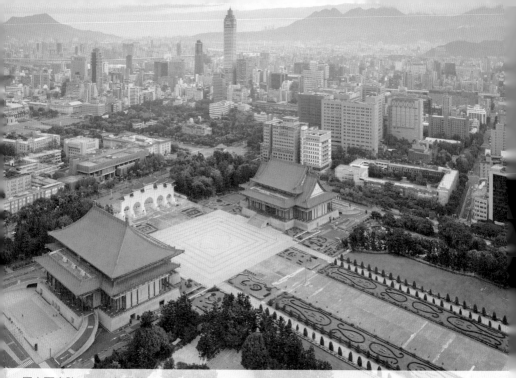

國家兩廳院，1987 年開幕。（國家兩廳院提供／攝影：李易暹攝影工作室 Yi-Hsien Lee Photography）

NSO 國家交響樂團，1986 年成立。（國家交響樂團提供／攝影：鄭達敬）

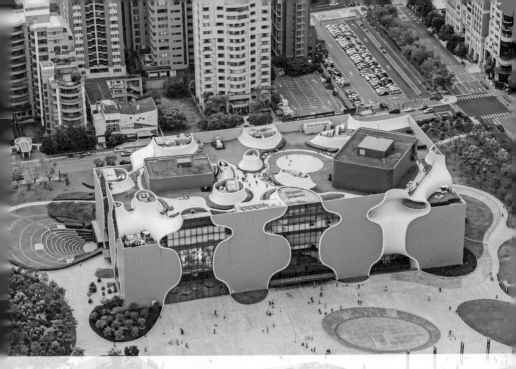

臺中國家歌劇院，2016 年開幕。（臺中國家歌劇院提供／攝影：昇典影像）

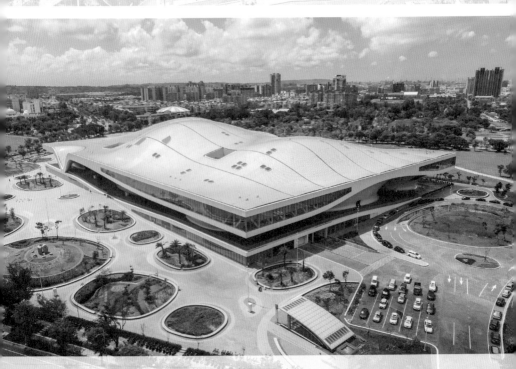

衛武營國家藝術文化中心，2018年開幕。（衛武營國家藝術文化中心提供／攝影：彭仁義）

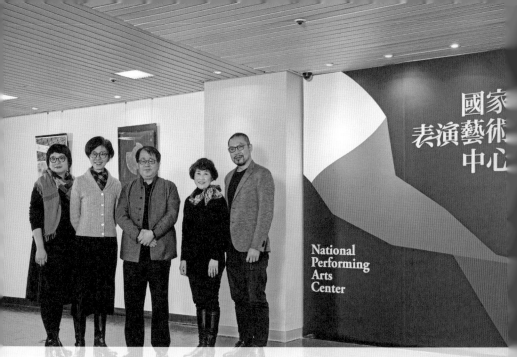

朱宗慶董事長與國家兩廳院劉怡汝總監、臺中國家歌劇院邱瑗總監、衛武營國家藝術文化中心簡文彬總監、NSO 國家交響樂團郭玟岑執行長。（攝影：鄭達敬）

朱宗慶董事長與國家表演藝術中心董事會郭美娟主任祕書暨祕書室同仁：宋郁芳、許奎琳、林冠婷、洪佩昀、楊雲羽。（攝影：鄭達敬）

國家
表演藝術
中心

National
Performing
Arts
Center

PEOPLE 479

心有所愛，全力以赴：國家表演藝術中心董事長五年工作實錄

作　者－朱宗慶
圖表提供－朱宗慶
作者簡介照片攝影－劉振祥
校對審閱－郭美娟、林冠婷、許奎琳、洪佩昀、宋郁芳
責任編輯－廖宜家
主　編－謝翠鈺
企　劃－陳玟利
美術編輯－趙美惠
封面設計－職日設計 Day and Days Design

董 事 長－趙政岷
出 版 者－時報文化出版企業股份有限公司
一〇八一九台北市和平西路三段二四〇號七樓
發行專線－(〇二)二三〇六六八四二
讀者服務專線－〇八〇〇二三一七〇五
(〇二)二三〇四七一〇三
讀者服務傳真－(〇二)二三〇四六八五八
郵撥－一九三四四七二四時報文化出版公司
信箱－一〇八九九 台北華江橋郵局第九九信箱
時報悅讀網－http://www.readingtimes.com.tw
法律顧問－理律法律事務所 陳長文律師、李念祖律師
印　刷－和楹印刷有限公司
初版一刷－二〇二二年三月二十五日
定價－新台幣五〇〇元
缺頁或破損的書，請寄回更換

心有所愛,全力以赴：國家表演藝術中心董事長五
年工作實錄 / 朱宗慶作 . -- 初版 . -- 臺北市：時報
文化出版企業股份有限公司, 2022.03
面；　公分 . -- (People ; 479)
ISBN 978-626-335-084-7(平裝)

1.CST: 表演藝術 2.CST: 文化機構 3.CST: 藝術行政

980.6　　　　　　　　　　　　　　111002059

ISBN 978-626-335-084-7
Printed in Taiwan